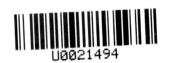
建築風格
關鍵元素圖鑑

ARCHITECTURAL
A VISUAL GUIDE STYLES

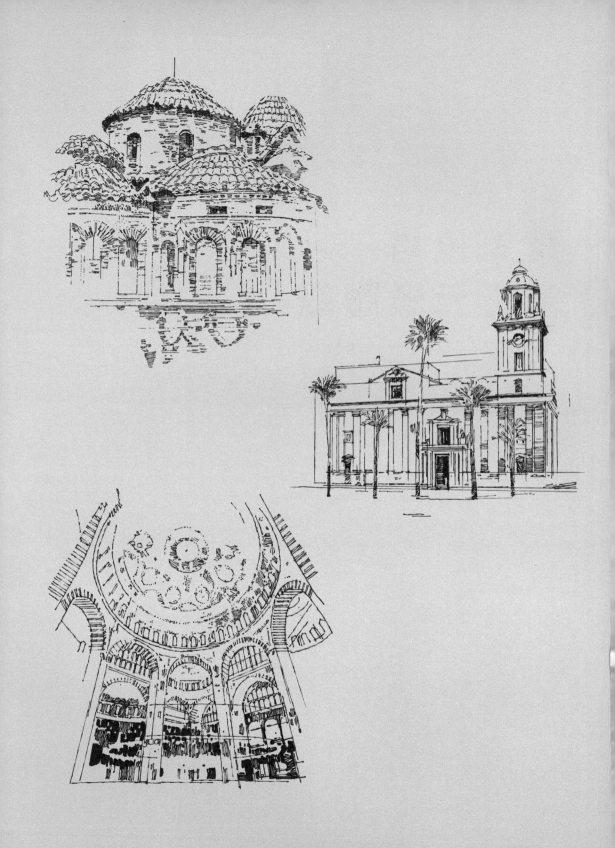

建築風格
關鍵元素圖鑑

一窺經典設計精髓，剖析東西建築細節

文字 —— 瑪格麗特弗萊徹 Margaret Fletcher
繪圖 —— 羅比波利 Robbie Polley
翻譯 —— 盧俞如

CONTENTS

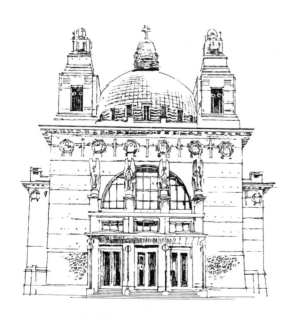

聖里奧波德教堂，奧地利維也納
（CHURCH OF ST LEOPOLD, Vienna, Austria）

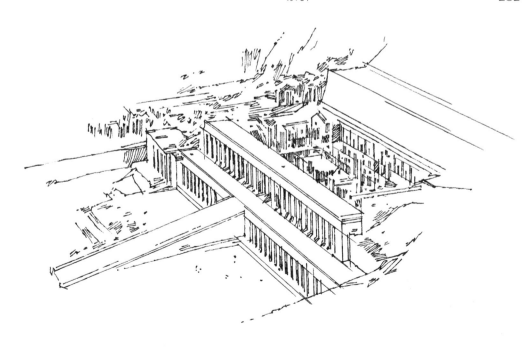

哈特謝普蘇特女王神殿，埃及德爾艾巴赫里
（MORTUARY TEMPLE OF HATSHEPSUT, Deir el-Bahari, Egypt）

導言

建築述說著古往今來。現存的歷史古蹟讓我們得以在先祖留下的人造環境（built environment）裡追想反思並沉醉其中，甚至窺見當時世界的樣貌。建築直接將我們個人和集體的過往連結起來。學習建築史讓人穿越時空，認識已逝去的文化及文明，同時發掘在過去究竟哪些事情對他們最重要。會是宗教嗎？還是自我表現？跟文化傳播有關？城市和鄉間的生活又是什麼樣子？如今我們得以站在這裡，在凱薩大帝、埃及豔后、莎士比亞，亦或任何一位不具名的古人足跡之上，就能開始遙想思見生命的軌跡。

透過時間軸去細看建築意義非凡，這樣的觀點不只形塑了我們對歷史的基本理解，也能加深我們對於每個時期如何影響著下一階段的理解，是一次高度躍進？一次翻盤改變？還是徹底抗拒前期的發展模式？依照時期群覽建築，讓我們得以追溯整個人造環境的進化，以及建築是如何隨時序革新蛻變，跨文化互動的形成又是如何散播到各大洲並將知識傳遞出去。建築與文化兩者之間存在著共生的關係：建築呼應著文化和社會，文化和社會也同時影響著建築。這些藉由人力所打造出的建築文化遺產，形塑了人類經驗，持續至今。

本書採用多元化的方式彙整建築，包括時期、地點、美學、文化層面、以及社會影響。以上的分類也各自代表了某種風格形式。而定義建築的風格和建築史則需要深切的反思，在此我們應該先提醒大家這個觀念——某個建築屬於某個風格的想法，其實還很新穎。回顧過去幾千年以來，建築的風格百花齊放，發展的過程中往往也有重疊之處。不過回到鐵錚錚的事實裡，我們之所以可將這些人造環境分門別類，反映出了持續進行的趨勢，是因為風格分類的演進是循序漸進的，所以在討論當代建築的發展時特別具有挑戰性；現行的分類方式在既定認知的風格之外，仍需要更多特質的描述，因為目前我們缺乏足夠時間的跨度作為前後時序的參照。

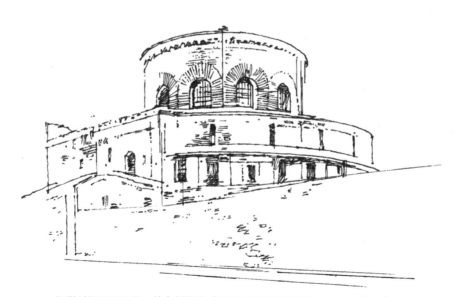

聖塔科斯坦薩教堂。義大利羅馬（SANTA COSTANZA, Rome, Italy）

蓋柏別墅。美國加州帕薩迪納（GAMBLE HOUSE, PASADENA, California, US）

當代建築日異月新地飛速奔馳著，打造它們的建築師通常不希望被貼上
特定標籤。他們努力為業內學術聲譽，也為每位客戶而拼搏，建築師往
往會同時投入多個項目，並採取多樣的表現手法。本書試圖從最引人矚
目的特色表現來定義每一棟當代建築，以增進我們對當代作品的認識。
不過也要請大家記住，風格是一種循序漸進的過程，而非設計的目的，
應該被視為是相對不特定的特徵。歷史上的任何一個片刻，其人、其文
化與建築都在回應當時的情境，是他們在那個當下所能做出的即時反
應。

從設計的角度，本書透過視覺敘事（visual narrative）帶領大家踏上穿
越時空的旅程，由建築手繪專家──羅比・波利（Robbie Polley）創
作出一張張超越攝影的大師級建築手繪圖，為建築案例帶來滿滿溫度和
人性。每一張手繪圖都在巧手悉心和極致透徹的眼光下完成，人類是視
覺的動物；我們理解和記得的一切最佳狀態就是眼見為憑。經由圖解，
能夠幫助大家分辨建築中特定風格或時期之間的相關性，書中探究的每
個時期皆使用繪製圖示來幫助大家透過視覺認識建築元素與特徵，並開

始學習和辨別你可能天天經過的建築物所代表的建築風格。也許這些繪圖將有機會啟發你在探索建築的途中拿起筆畫畫。

本書的文字敘述期望能為每個建築案例提供更直白、清晰、精鍊的訊息。這些案例雖然都出現在特定的時間點，但書中目標在於給予充分的資訊，為每個案例提供足夠的歷史背景與風格脈絡，在廣泛的視覺與文字敘事下，呈現建築風格與設計歷史。

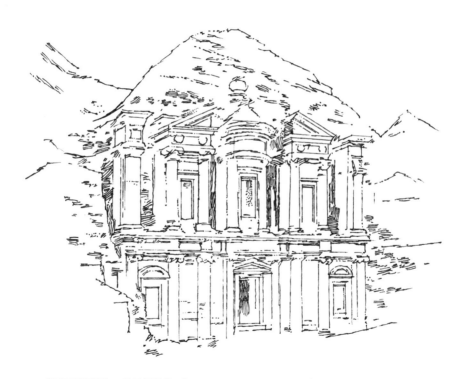

艾代爾修道院。約旦佩特拉（AD DEIR, Petra, Jordan）

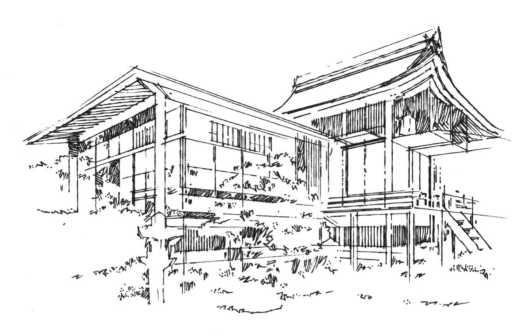

大河內山莊。日本京都（OKOCHI SANSO VILLA, Kyoto, Japan）

本書由五大章節組成，其中前四章將重點放在以時間軸為基礎的建築風格：古代和古典、中世紀和文藝復興、巴洛克到新藝術、現今到當代等不同時期。這些歷史時期又可再細分為不同的設計風格，以及概述每個風格的定義與特徵。最後一章將聚焦在所有與建築風格息息相關的各種元素──圓頂（domes）、柱式（columns）、塔樓（towers）、拱與拱廊（arches and arcades）、進門通道（doorways）、窗戶（windows）、古典山牆與山牆（pediments and gables）、屋頂（roofs）、拱頂（vaulting）、與階梯（stairways），每個元素都擷取了不同時期和風格的豐富手繪案例來一一呈現。

這本書是為了每一位對建築和它所處的環境充滿好奇的人們精心設計的，無論你是建築的愛好者、歷史迷、旅遊控或學生，我都希望這本書能引領你遨遊時間的長河，進而辨識出建築的特色、懂得將它們歸類到特定的風格中，並且了解歷史時期與風格之間的關係，同時習得建築元素的發展過程，體驗其他文化和地域的差異，最後認知到我們共享與繼承的建築遺產之間是如此緊緊相繫。

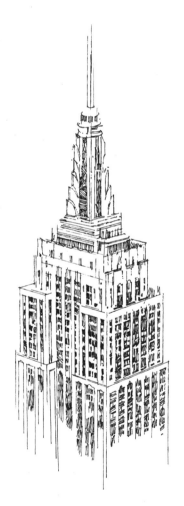

帝國大廈。美國紐約州紐約市
（EMPIRE STATE
BUILDING, New York City,
New York, US）

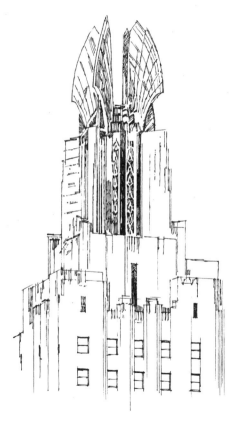

時代廣場大廈。美國紐約州羅徹斯特
（TIMES SQUARE BUILDING,
Rochester, New York, US）

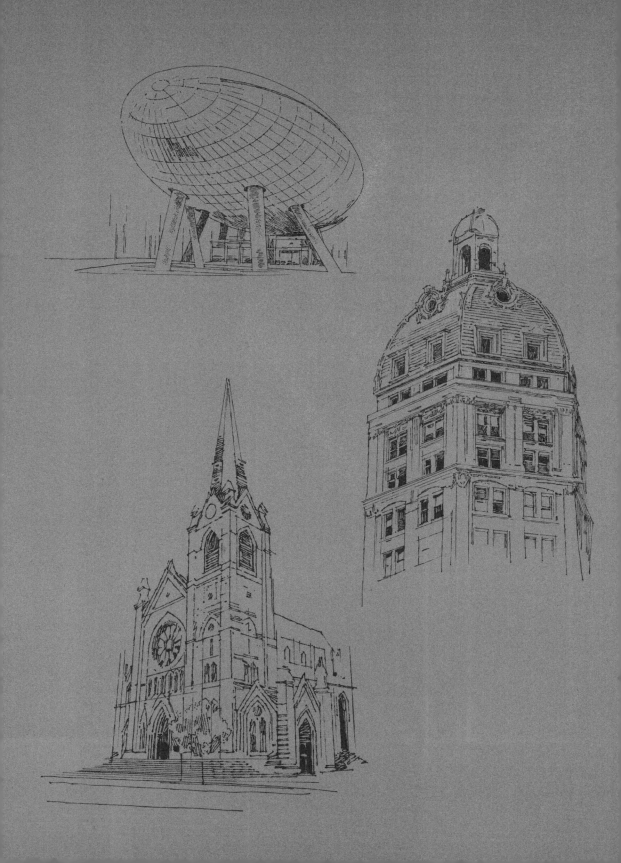

建築群覽

1

古代與古典主義

古代中東

約西元前 5300 年至 650 年

古代中東（Ancient Middle East）地區的主要建材是泥磚（mud brick）。泥磚通常是由泥漿、沙、壤土、水和黏合劑如稻草製成，這些泥磚經常是透過風乾或窯燒的方式增強其耐用性。在磚或磁磚使用上釉技巧也是為了增加牢固性，還額外推動了裝飾的進化。如今，昔日的常民住宅已不復見，殘存下來令人驚豔的遺址多半是與權力和宗教相關的宮殿或神廟。雕刻師在動物爭鬥和大型野獸的主題上展現其神乎其技的工藝，這些主題都是為了描繪當時君主的強權力量。由此可見，磚上的浮雕即是當時建築裝飾的關鍵元素。

古代中東關鍵特色：

- 磁磚
- 浮雕
- 動物與人形雕塑
- 承重結構
- 塔廟

塔克基斯拉宮，泰希封拱門。伊拉克泰希封（TAQ KASRA, Arch of Ctesiphon, Ctesiphon, Iraq）西元三到六世紀

這座世界上最大型的磚造懸鏈拱（Catenary）是王朝建築群的一部分，建造當時並沒有使用任何對點器或施工鷹架，而是以一塊塊磚塊朝向牆壁傾斜層疊而上，直到頂點收合起來。

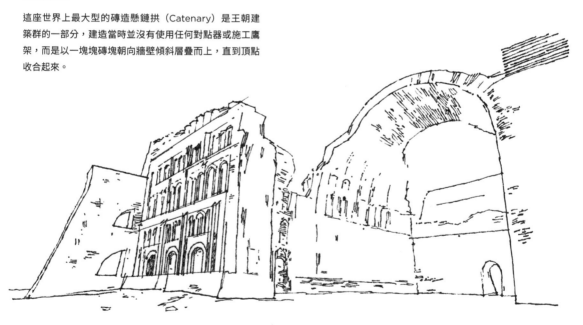

伊絲塔城門。伊拉克巴比倫城（ISHTAR GATE, Babylon, Iraq）西元前 575 年

巴比倫古城的這座主城門，是獻給巴比倫人的女神伊絲塔而建造。這座城門是長達 0.8 公里（0.5 英哩）遊行大道的一部分，兩側的牆高 15 公尺（50 英吋）。城門本身是泥磚構成，絕大部分上了藍色釉彩。

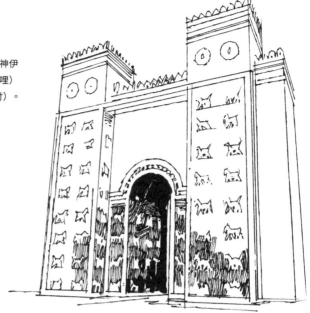

烏爾塔廟。伊拉克穆奎雅（ZIGGURAT OF UR, Muqayyar, Iraq）西元前 2100 年

朝向正北方的這座階梯塔廟總計有三層平台，並以三座宏偉的階梯通向第一層的城門。每一層平台皆使用大型泥磚建造，由下方的平台做支撐疊加上一層平台。位於塔廟最上層的廟宇已消失殆盡，但下層的廟宇仍有一部分屹立於此，留下建造及工法的不朽證據。

牧迪夫住屋。伊拉克（MUDHIF HOUSE, Iraq）
西元前 3300 年

這座社區聚會所坐落在伊拉克南部的沼澤中，屬於
典型的馬丹（Madan structure）結構，取材當地
蘆葦搭建。他們將蘆葦綑綁起來做成拱形結構橫跨
在空中，再用成束的蘆葦橫向編織覆蓋在外。

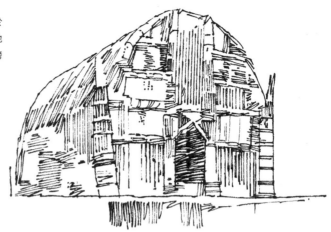

納克什魯斯坦陵墓群。伊朗法爾斯省（NAQSH-E
ROSTAM NECROPOLIS, Fars Province, Iran）
西元前四到六世紀

阿契美尼德（Achaemenid Empire）王朝的陵墓群
（Necropolis）共有四座古墓，雕刻在高聳的石壁崖
邊，唯有一座墓透過銘刻在上的題字被證實屬於大流
士大帝。

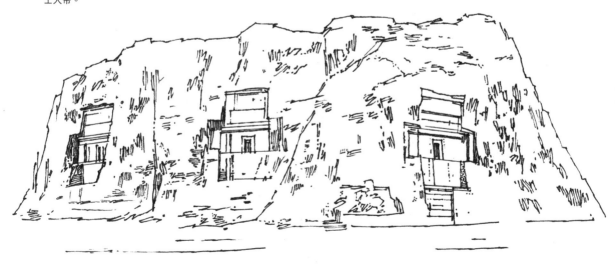

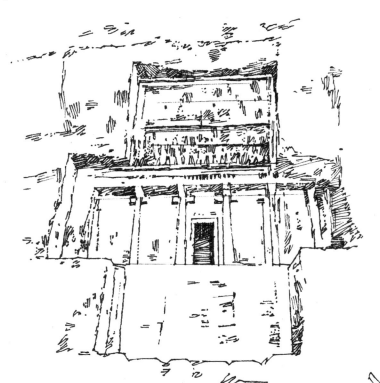

大流士大帝陵墓。伊朗納克什魯斯坦
（TOMB OF DARIUS THE GREAT,
Naqsh-e Rostam, Iran）西元前 485 年

大流士大帝古墓是阿契美尼德王朝四位國
王的陵墓之一，這座陵墓刻入了石壁崖
裡。陵墓的正面呈十字形，中央的入口引
領進入埋葬國王的墓室。

波斯石柱。伊朗波斯波利斯（PERSIAN COLUMN,
Perspolis, Iran）西元前 550-330 年

這座波斯石柱來自古城波斯波利斯 (Persepolis)，
它曾是阿契美尼德王朝舉行典儀之處。城市裡至少有
五座宮殿，這些建築皆建造在一座大型的基座之上。
這支典型的柱子和柱頭 (capital) 很可能是觀見廳
（Apadana）的一部分，是典型百柱廳（Hypostyle
hall）的形式。

古埃及

約西元前 3000-30 年

古埃及 (Ancient Egypt) 建築主要和生活、死亡、以及神祇的慶典相關。從古埃及留下的神殿遺址和陵墓可見，他們的建築並沒有遵循特定風格，而是依據不同的結構類型來呈現特色。「承重」與「樑柱」兩種結構是最常採用的結構系統。以「承重結構」來看，這些工整的磚塊和切割好的石塊不但尺寸巨大、牆面厚度也極深，傾斜的牆面從基座向外擴張，決定了建築的重量與高度。「樑柱結構」則由水平的石塊銜接著垂直的柱子所構成。柱子也是由刻出來的石塊堆疊而成，柱頭的形式常取自紙莎草以及蓮花花苞的抽象樣態。古埃及建築皆以石刻做裝飾，象形文和繪畫則用於表現神祇、動物、人類和大自然的力量，也用於描繪日常生活的情景。

古埃及關鍵特色：

- **大規模的建造**
- **壯觀宏偉的結構**
- **泥磚、石灰石、砂岩、花崗岩**
- **樑柱結構（post and lintel）建造**
- **承重結構**
- **建造**
- **浮雕**
- **象形文字**

左塞爾金字塔。埃及薩卡拉陵墓群（PYRAMID OF DJOSER, Saqqara Necropolis, Egypt）西元前 2700 年。建築師為印何闐（Imhotep）

這座階梯金字塔是大型墓葬群的一部分，原本由拋光過的石灰石包覆，是埃及現存最早金字塔形式的建築。

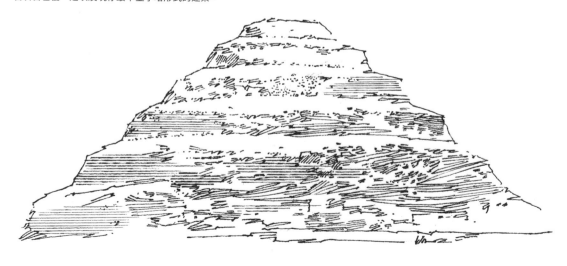

斯尼夫魯金字塔。埃及達舒爾陵墓群（PYRAMID OF
SNEFERU, Dahshur Necropolis, Egypt）西元前
2600 年

這座金字塔被稱為「曲折金字塔（Bent Pyramid）」，
來自它前後期以兩種不同傾斜角度興建而得名，一般認為
這座獨特的金字塔其實是建造上的實驗，因為施工過程中
發現斜度角度太大而改為比較和緩的角度，才造成了最後
的「曲折」。

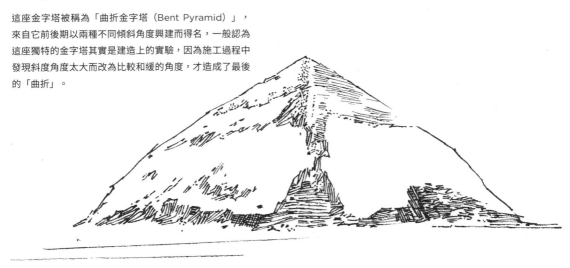

吉薩金字塔群。埃及開羅（GIZA Pyramid complex,
Cairo, Egypt）西元前 2560 年

位於吉薩的大金字塔（The Great Pyramid）是吉薩金字
塔群中最古老、也最大型的金字塔建築。原本由石灰石包
覆，呈現淨白平滑的外觀。一般相信這是埃及法老王胡夫
（Egyptian Pharaoh Khufu）的陵墓，金字塔內共有三
個墓室。

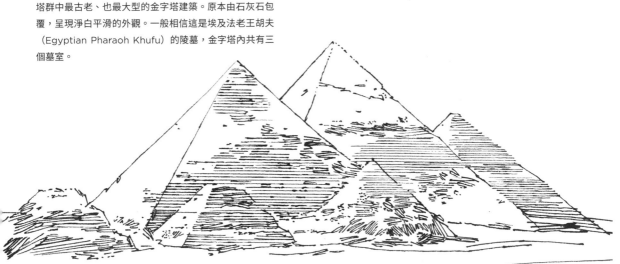

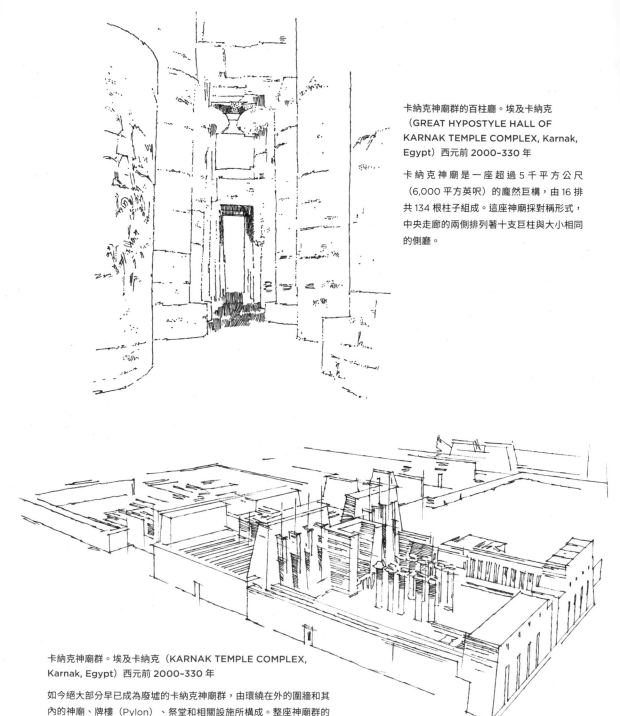

卡納克神廟群的百柱廳。埃及卡納克
（GREAT HYPOSTYLE HALL OF
KARNAK TEMPLE COMPLEX, Karnak,
Egypt）西元前 2000-330 年

卡納克神廟是一座超過 5 千平方公尺
（6,000 平方英呎）的龐然巨構，由 16 排
共 134 根柱子組成。這座神廟採對稱形式，
中央走廊的兩側排列著十支巨柱與大小相同
的側廳。

卡納克神廟群。埃及卡納克（KARNAK TEMPLE COMPLEX,
Karnak, Egypt）西元前 2000-330 年

如今絕大部分早已成為廢墟的卡納克神廟群，由環繞在外的圍牆和其
內的神廟、牌樓（Pylon）、祭堂和相關設施所構成。整座神廟群的
長度極為可觀，不同的法老分別建造了神廟中不同的部分。

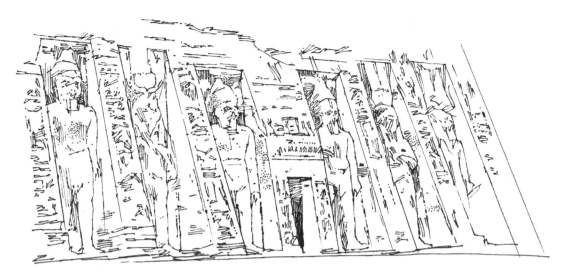

阿布辛貝神廟。埃及阿布辛貝（ABU SIMBEL
TEMPLES, Abu Simbel, Egypt）西元前十七世紀

埃及阿布辛貝遺址共有兩座神廟，均被刻在尼羅河畔
的砂岩懸崖裡。這座較小的「哈索女神神廟（Temple
of Hathor）」的入口是由拉美西斯二世（Ramesses
II）所建造，立面上四座宛如牌樓的巨型雕像分別是
拉美西斯二世、他的妻子娜菲塔莉（Nefertari）和
孩子們。

圖拉真涼亭。埃及菲萊（TRAJAN'S KIOSK,
Philae, Egypt）西元前七世紀

圖拉真涼亭曾是菲萊神殿的主要出入口，和其他重要
的菲萊神廟 (Philae Temple) 建築群一同矗立在現今
阿基爾奇亞島（island of Agilkia ）的位置。在亞斯
文大壩完工時，涼亭被搶救出來遷往此地，免除了被
尼羅河洪水淹沒的命運。這十四根柱子的柱頭有著不
盡相同的植物雕刻，原用於支撐一座木架構的屋頂。

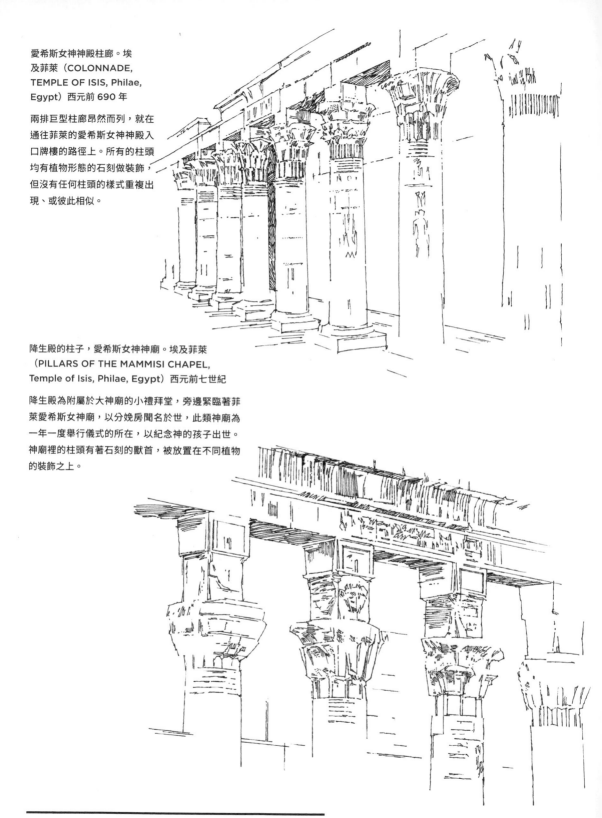

愛希斯女神神殿柱廊。埃
及菲萊（COLONNADE,
TEMPLE OF ISIS, Philae,
Egypt）西元前 690 年

兩排巨型柱廊昂然而列，就在
通往菲萊的愛希斯女神神殿入
口牌樓的路徑上。所有的柱頭
均有植物形態的石刻做裝飾，
但沒有任何柱頭的樣式重複出
現、或彼此相似。

降生殿的柱子，愛希斯女神神廟。埃及菲萊
（PILLARS OF THE MAMMISI CHAPEL,
Temple of Isis, Philae, Egypt）西元前七世紀

降生殿為附屬於大神廟的小禮拜堂，旁邊緊臨著菲
萊愛希斯女神廟，以分娩房聞名於世，此類神廟為
一年一度舉行儀式的所在，以紀念神的孩子出世。
神廟裡的柱頭有著石刻的獸首，被放置在不同植物
的裝飾之上。

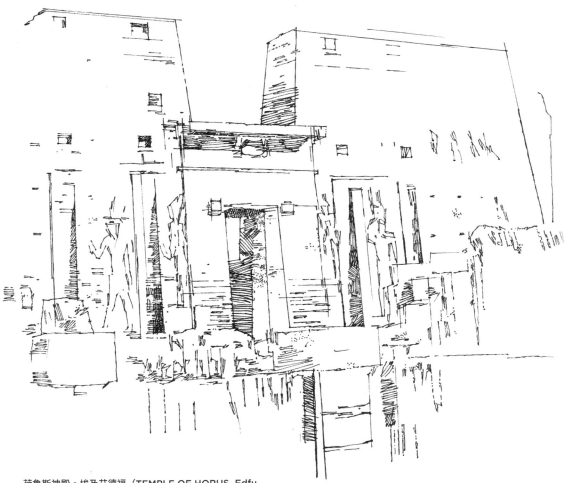

荷魯斯神殿。埃及艾德福（TEMPLE OF HORUS, Edfu,
Egypt）西元 57 年

深埋於千年風沙之下，直到十九世紀中期才被挖掘出來，
荷魯斯神廟的第一座牌樓和正門為量體巨大的承重結構。
牌樓的基座經過精心的規劃，下方的構造比起上方更加寬
厚，足以承受總重量及高度。牌樓也採用石刻做裝飾，宣
揚法老至高無上的權力。

前哥倫布

約西元前 1500 至西元 1532 年

前哥倫布（Pre-Columbian）時期被認為是極為複雜的文明，在農業社會的生活中卻有著社會階級的城市構造。這段時期的建造者們最為人熟知的特長就是他們對於天文和工程的理解程度十分卓越，並且調和了天文和自然的特性來打造城市。建築通常採用泥磚和石材為建材，石材取自當地的火山岩，質地較為鬆軟，非常適合精工雕刻之用，因此，許多建築皆裝飾著宗教和文化主題的圖案。前哥倫布時期的建築尤以中美洲地區最為繁盛，此區涵蓋了部分墨西哥和中美洲。許多地方的城市充滿著金字塔、神殿、平台、露天廣場、球場和祭壇，在在象徵了燦爛文明曾於此地大放異彩。

前哥倫布關鍵特色：

- 巨石（monolithic）結構
- 泥磚
- 雕刻的石塊
- 成直線和成梯形的孔隙
- 承重結構
- 城市文明
- 遵從天體運行規律
- 儀典建築

碑銘神廟。墨西哥帕連奎（TEMPLE OF THE INSCRIPTIONS, Palenque, Mexico）西元 700 年，馬雅文化（Maya）

這座為奇尼基·哈納布·巴加爾王（K'inich Janaab' Pakal）所建造的陵墓建築群是由八層高的階梯金字塔與中央階梯直上頂端的神廟所組成。建築最初的外觀樣貌為灰泥（stucco）上紅漆。這座神廟的名字來自於內部牆面上的三塊象形文石板。

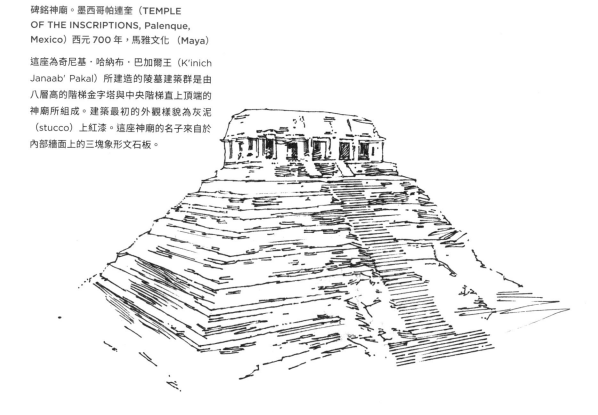

塞波阿臘石環。墨西哥烏穌洛 · 迦樂凡省，維拉克魯茲（CEMPOALA STONE RING, Úrsulo Galván Municipality, Veracruz, Mexico）西元 900–1168 年，托爾提克（Toltec）是晚近的阿茲提克文明（Aztec）

此石環是神廟建築群的一部分，包括一座宮殿、幾座墓塚、以及三個規模尺寸不一的石環。石環皆由來自海岸的石塊堆疊圍圈，並在其上做出數個矮柱，被認為足以證明托爾提克文化已具備對天體運行的高度理解。

科潘古城。宏都拉斯科潘（ANCIENT CITY OF COPÁN, Copán, Honduras）西元 200–900 年，馬雅文化

這座雕塑在科潘古城遺址中被發現。遺址內包括石造神廟群、兩座金字塔、廣場、階梯和一座球場，全都興建在抬高的基地之上。馬雅藝術品的主題通常以皇室和天神為主，並且採用石灰石和火山凝灰岩做創作。

提卡爾二號神廟，瓜地馬拉（TEMPLE II, Tikal, Guatemala）西元 200-900 年，馬雅文化

提卡爾坐擁大量古建築遺跡包括六座大型神廟，其中的二號神廟是為賈索國王（Jasaw Chan K'awiil）的王后所建造的墓葬建築。二號神殿以雄偉的階梯向上抬升直至頂層的神龕，入口上方的主樑上刻有王后的雕像。

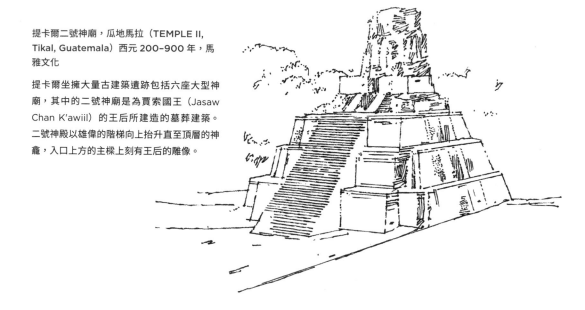

蝸牛橢圓天文台。墨西哥猶敦州提努省，奇琴伊察（EL CARACOL OBSERVATORY TEMPLE, Chichen Itza, Tinúm Municipality, Yucatán State, Mexico）西元 600-850 年，馬雅文化

塔樓內部的螺旋階梯 (spiral staircase) 結構因形似蝸牛（El Caracol）而得名。其實這棟建築是一座天文觀測站，塔樓建在高台上藉以獲得最佳視野。這座建築被認為對應了天上的金星，而金星對馬雅人來說至關重要。

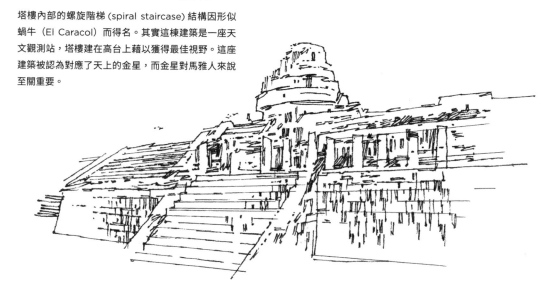

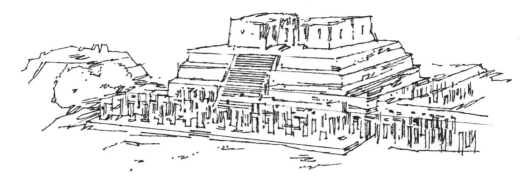

戰士神廟。墨西哥猶加敦州提努省，奇琴伊察（TEMPLO DE LOS GUERREROS, Chichen Itza, Tinúm Municipality, Yucatán State, Mexico）西元 1200 年，馬雅文化

戰士神廟是奇琴伊察遺址內保存最完整的一處，由一座巨大的階梯金字塔和代表戰士的列隊立柱群所組成，或稱千柱群（Group of the Thousand Columns）的一部分，上方搭接著大型木架與茅草屋頂，作為宗教或公民聚會之用。

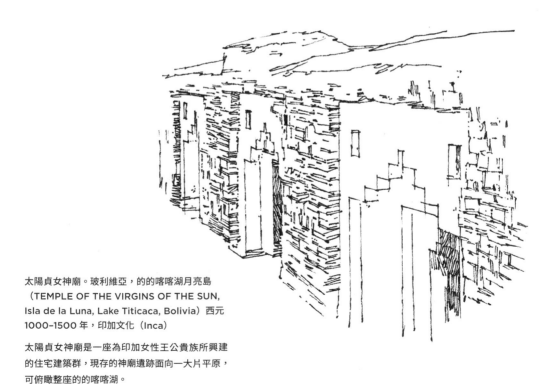

太陽貞女神廟。玻利維亞，的的喀喀湖月亮島（TEMPLE OF THE VIRGINS OF THE SUN, Isla de la Luna, Lake Titicaca, Bolivia）西元 1000-1500 年，印加文化（Inca）

太陽貞女神廟是一座為印加女性王公貴族所興建的住宅建築群，現存的神廟遺跡面向一大片平原，可俯瞰整座的的喀喀湖。

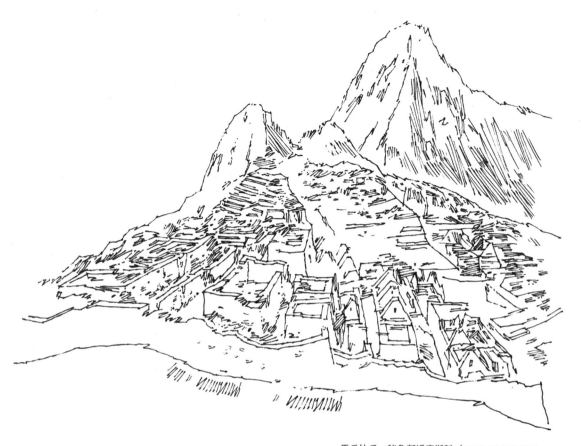

馬丘比丘。秘魯鄰近庫斯科（MACHU PICCHU, near Cusco, Peru）西元 1450-1532 年，印加文化

盤踞在安第斯山的高處，這座印加文化的城市被認為是皇家的領地，大約需要提供 750 名工人的住處來維護整個地方。城市的選址與重要的建築都望向聖山。建築物由石材建成，石塊與石塊之間並未使用水泥砂漿，但卻緊密地咬合在一起，為地震頻繁的地帶提供了足夠彈性和穩定性。附近農耕的梯田則沿著山坡層層向上。

這是一座典型的石砌茅草房，位於馬丘比丘人口稠密的住宅區裡。石塊緊密相扣，同樣並未使用水泥砂漿，此項技術被稱為「琢石法（ashlar）」，上方再以木材、稻草與茅草搭建屋頂（thatched roof）。

羽蛇神神廟。墨西哥霍奇卡爾科（TEMPLE OF THE FEATHERED SERPENT, Xochicalco, Mexico）西元 900 年，阿茲提克文化

羽蛇神神廟的結構之所以特別壯麗巍峨，八尊羽冠豐盛的巨大蛇神雕飾功不可沒。羽蛇神四周皆有精緻的雕工，描繪的主題是一群領袖因中美洲曆法中的「時間至尊（The Lord of Times）」的召喚而群聚在一起。神廟以斜坡牆（talud-tablero）的工法建成，塔路德（talud）意指向內傾斜的牆，塔伯雷洛（tablero）則是突出於頂層延伸至牆外的台階。

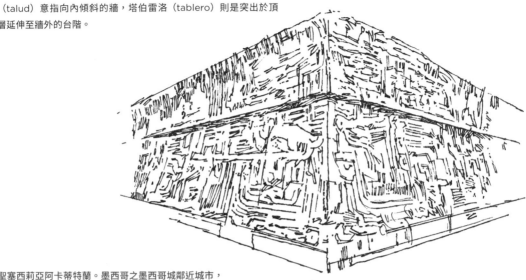

聖塞西莉亞阿卡蒂特蘭。墨西哥之墨西哥城鄰近城市，特拉爾內潘特拉（SANTA CECILIA ACATITLAN, Tlalnepantla de Baz, near Mexico City, Mexico）西元前 900–1521 年，阿茲提克文化

這座金字塔的局部已經在西元 1519-1521 年的西班牙阿茲提克戰爭（Spanish Conquest）中毀壞，並於 1960 年代進行重建，包括了頗具爭議到適度修改的部分。這座建築只有單座大型階梯通往頂層的神廟，被認為是獻給阿茲提克戰神烏齊羅波奇特利（Huitzilopochtli）和雨神特拉洛克（Tlaloc）而興建。

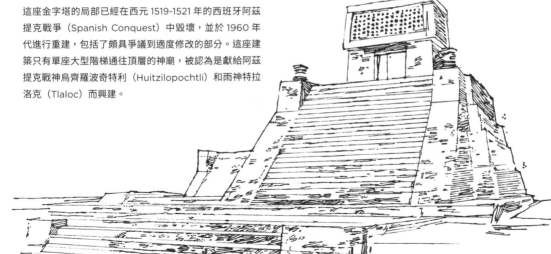

前古典
西元前 1600 到 100 年

建築史上的前古典（Pre-Classical）時期涵蓋了邁錫尼文化（Mycenean）和伊特魯斯坎文化（Etruscan）的作品。邁錫尼建築是指西元前 1600-1200 年間由當時統治希臘的邁錫尼人所興建的構造物，由幾個主要的要塞（citadel）分布組成，堡壘內以城牆護圍並築起重要社會人士的宮殿、住屋、以及墳墓。最壯觀的幾個古墓如同蜂巢般的結構建造在地下，應是為國王而建；其他較常見的石塊切割墳則為平民所用。

一如邁錫尼建築被認為是古希臘的先驅，伊特魯斯坎建築（西元前 800 到 200 年）則被認為是古羅馬的前導，伊特魯斯坎的建築作品受希臘人的啟發，在特定神廟形式的基礎上再做發展，達到前所未有的高峰。這些位於城鎮中心的神廟最初由泥和磚所製作，但隨著工程技術與時俱進，後來發展出石材興建工法。

前古典關鍵特色：

- 紀念性大門
- 城邑要塞
- 蜂巢結構墓地
- 泥磚
- 石材
- 神廟發展

阿特柔斯寶庫。希臘邁錫尼（TREASURY OF ATREUS, Mycenae, Greece）西元前 1250 年

阿伽門儂王（Agamemnon）之墓是一座造型簡單的疊澀圓頂（corbelled dome），深入至一處山丘的裡面。入內必須經過一條又長又深的廊道，入口有一道巨石門楣橫跨在上。一旦進入室內之後，大型蜂巢結構的墓（tholos/beehive tomb）映入眼簾，當時的石造工藝至今眼見為憑，成為邁錫尼文明高超技術的最佳證明。

墓塚入口的緩衝三角形開口（relieving triangle）架在門楣之上，可作為緩衝，用於分散門楣上方的負載，以避免坍塌。

班迪塔其雅陵墓群。義大利塞韋泰利（NECROPOLIS OF BANDITACCIA, Cerveteri, Italy）西元前九到三世紀

這是伊特魯斯坎古城遺跡中的大型遺址，一般認為當時塞韋泰利城的人口可能高達三萬人。班迪塔其雅陵墓群包含數千個伊特魯斯坎時期的墓，包括平行於街道直線排列的古墳，還有鄰近地區多為圓形的塚。

邁錫尼要塞。希臘阿爾戈利斯（CITADEL OF MYCENAE, Argolis, Greece）西元前 1350-1200 年

這座堅實的城市就坐落在愛琴海與希臘本土大陸之間，被認為是該時期文明中最重要的場域，用來掌控該區域的貿易往來。要塞的城牆由巨石（cyclopean）所建造，其作法是採用大型石灰石巨石搭配較小的石灰石填補空隙。「cyclopean」這個字的用法源自希臘人，他們認為只有神話裡的獨眼巨人（Cyclops）才能舉起巨石搬運到建築的基地上。

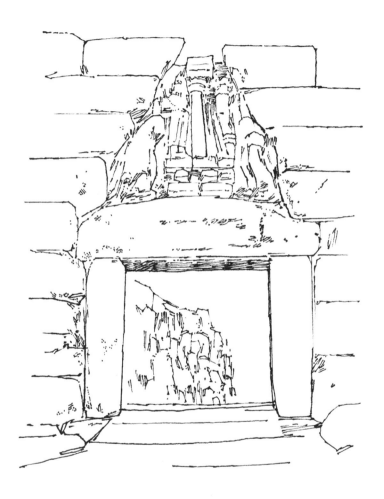

獅子門。希臘邁錫尼（LION GATE, Mycenae, Greece）西元
前 1250 年

獅子門是邁錫尼要塞的主要出入口。兩頭獅子浮雕是極少數殘存
下來的珍跡。城門本身是由兩塊直立的巨石柱和一塊大型的楣樑
橫跨其上搭建而成。據推斷這裡曾經有座寬達三公尺（10 英呎）
的木門，用於嚴格管控入城的需求。

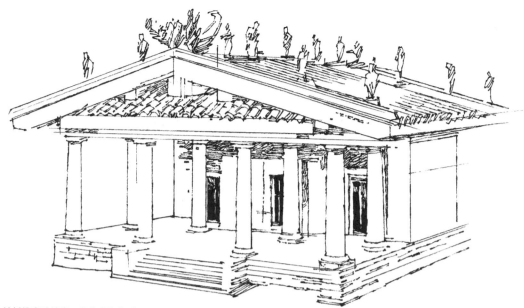

波托納齊歐神廟。義大利韋艾（PORTONACCIO TEMPLE, Veii, Italy）約西元前 510 年

透過大量的遺跡和重建的研究，大約在西元前 600 年左右，這些為了祭拜神祇而興建的神廟在伊特魯斯坎文化裡逐漸成形，很可能曾經受到希臘建築的影響。這些神廟都是以石材為基礎加上色彩斑斕的木材、泥磚、與灰泥的結構興建而成。托斯坎柱式（Tuscan）也在同時期發展出來，常以多立克（Doric）柱式為基礎。伊魯特斯坎建築的豐盛資源都被收錄在羅馬建築工程師維特魯威（Vitruvius）出版的著作《建築十書（De architectura）》之中。

伊魯特斯坎神廟屋頂尖端或屋緣的最高處有許多超乎常人比例的大型灰泥雕像做裝飾，稱為雕飾座（acroteria）。圖片中的案例來自波托納齊歐神殿，是一個放在屋頂磚瓦最底緣、用於遮蓋簷口的瓦檐飾（antefix），取自希臘神話中酒神的女信徒美娜德（Maenad）的形象。

古希臘

約西元前 900 年到西元後 100 年

邁錫尼文化衰敗之後，神廟形式成為建築上的中流砥柱，也是公共建築中舉足輕重的項目之一，神廟的發展經過時間的淬煉，演變出各種精彩的樣貌，但列柱環繞（peristyle）的使用是古希臘神廟中最真實且獨特的象徵。與列柱環繞相關的元素還包括柱廊（portico）、前殿（pronaos）、內殿（naos）、後殿（opisthodomo）等等。

以比例原則達成平衡與對稱的美感也是古希臘建築至關重要的一環，所有的元素都必須彼此和諧共存。除了神廟，重要的希臘城市還須擁有露天劇院，通常位於山坡上，環繞著半圓形的階梯座位；角力格鬥學校（palaestra）是男性公民健身訓練的場所；競賽場（hippodromes）則是馬匹比賽的地方。

古希臘關鍵特色：

- 精緻繁複的細節
- 高大的柱子
- 對稱
- 和諧
- 多立克柱、愛奧尼克柱和科林斯柱式
- 神廟建築
- 樑柱結構

帕德嫩神廟。希臘雅典（PARTHENON, Athens, Greece）西元前 447–432 年。建築師是伊克提諾斯（Iktinos）與卡利克瑞特（Kallikrates）

這座敬獻給女神雅典娜的神廟矗立在雅典衛城的最高處，是一座列柱環繞的建築（peripeteral），整座神廟的正立面為古典山牆所形成的門廊，神廟四面均以樑柱 (post-and lintel) 結構建造。封閉式的內殿（cella）分成兩大空間，由愛奧尼克式的額枋（frieze）和柱子所環繞。神廟外圍的柱子為多立克柱式（Ionic），並做收分（entasis）處理。收分是指在柱身(Shaft)中段略為加粗，以修正視覺錯覺（直柱中段在視覺上看起來會略小）的做法。這些柱子也略微內傾，而且角落的柱子尺寸略大、柱距略減。在柱座（stylobate）的底座（pedestal）也以微微弧形的方式做處理，讓落階角度跟柱頂楣樑一樣優雅；不過也有一說認為，這裡的弧形只是為了讓雨水順利地流出建築外；還有一派宣稱此錯覺的設計可用來抵銷人類視線對又長又直的建物的扭曲；另有一些人則指出建築師想用曲線來模擬直線的自然靜態。

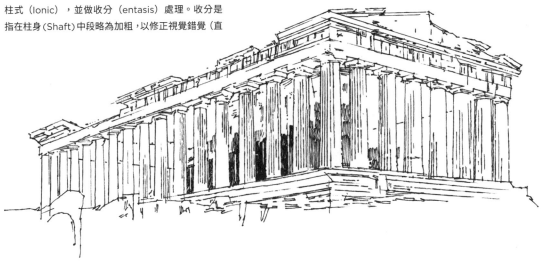

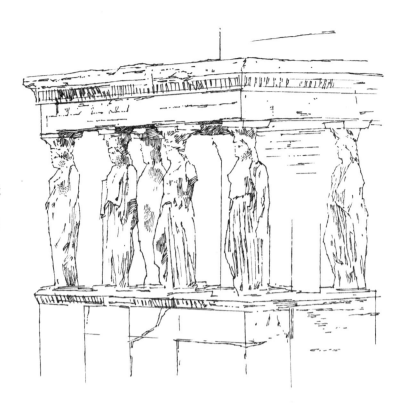

厄瑞克透斯神廟。希臘雅典
（ERECHTHEION, Athens,
Greece）西元前 406 年，
建築師應是穆內克西克萊斯
（Mnesikles）

這座古希臘神廟坐落於希臘衛城
的北端，以女像柱（caryatids）
聞名，六支柱子均以女性形象呈
現，環繞在神廟南側的廊道。

赫菲斯托神廟。希臘雅典（TEMPLE OF
HEPHAESTUS, Athens, Greece）西元前
450–415 年

赫菲斯托神廟是希臘境內保存最好的神廟建
築之一，更是多立克柱列環繞建築的絕佳範
例。在神廟的中央有一座內殿、一座稱作前
殿的入口門廳。後殿位於神廟的後方，與內
殿及前殿皆在中軸線上，但出入口僅向後面
的門廊開啟，並不能通往內殿。

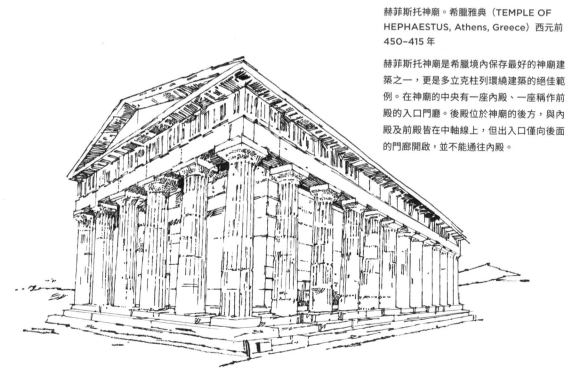

勝利女神神廟。希臘雅典（TEMPLE OF ATHENA NIKE, Athens, Greece）西元前 420 年，建築師是卡利克瑞特（Kallikrates）

勝利女神神廟位在雅典衛城上，相對於其他神廟算是規模較小的一座，前後兩面皆有柱子，但內殿內側卻沒有。神廟的柱子是以白色潘特里克（Pentelic）大理石建造的愛奧尼克柱式，皆以單獨整塊的石料製作、雕刻，而非以一塊塊石塊堆疊之後再加以雕刻的做法。

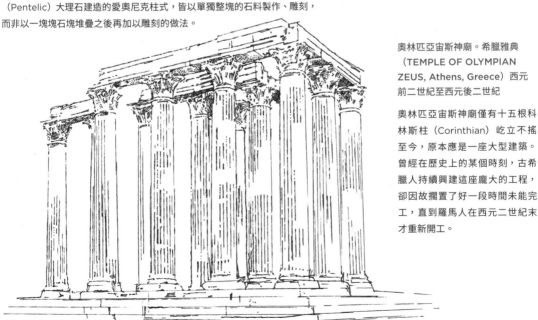

奧林匹亞宙斯神廟。希臘雅典（TEMPLE OF OLYMPIAN ZEUS, Athens, Greece）西元前二世紀至西元後二世紀

奧林匹亞宙斯神廟僅有十五根科林斯柱（Corinthian）屹立不搖至今，原本應是一座大型建築。曾經在歷史上的某個時刻，古希臘人持續興建這座龐大的工程，卻因故擱置了好一段時間未能完工，直到羅馬人在西元二世紀末才重新開工。

里希克雷提斯贊助紀念亭。希臘雅典（CHORAGIC MONUMENT OF LYSICRATES, Athens, Greece）約西元前 335 年

此棟紀念亭被認為是在建物的立面上最早使用科林斯柱式的建築，基座為一個高大的矩形墩座，這也是目前少數倖存下來的紀念碑建築，是由當時雅典富裕的公民里希克雷提斯贊助合唱或戲劇演出而獨立設置的獎盃亭。

風之塔。希臘雅典（TOWER OF THE WINDS, Athens, Greece）西元前一或二世紀

風之塔是一座八角形的建築，可用來測量時間，以計時鐘（horologion）而聞名於世。風之塔是由潘特里克大理石建造，每一面都代表著羅盤上的一個方位，橫飾帶下有一個垂直的日晷，可利用陽光的陰影來報時。風之塔的塔頂最早有一個青銅製的風向標，用來確認風向。

席芙尼安寶庫橫飾帶。希臘德爾菲（FRIEZE OF THE SIPHNIAN TREASURY, Delphi, Greece）約西元前 525 年

席芙尼安寶庫的北側橫飾帶的雕塑清楚地描繪了一頭獅子攻擊太陽神阿波羅，這個場景是巨人族大戰天神（Gigantomachy）的故事，捕捉了奧林匹亞眾神與動物之間的爭鬥。寶庫的建築幾乎完全封閉，前廊和古典山牆以成對的柱子支撐，柱子上雕刻著少女的雕像，兩旁的壁柱（Pilasters）同時也是前廊的外緣。

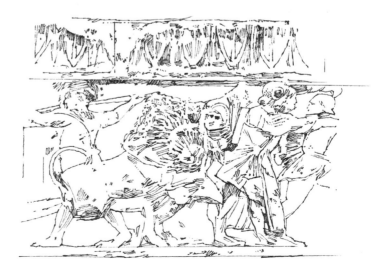

古羅馬

西元前 753 年到西元後 476 年

雖然古羅馬帝國曾向古希臘和伊特魯斯坎文明尋求古典建築的元素，卻在建築的革新和進化上造就了顯著的差異。古希臘城市基本上是透過象徵性的理念進行組織，但古羅馬的城市卻大舉遵照軍事的目標和原則來布局。古羅馬人的生活方式和帝國領土廣袤千里，都需要更多的建築類型來滿足，而拱（arch）、拱頂（vault）、圓頂的發展也徹底改變了建築的可能性。此外，古羅馬在許多容易取得的建材上也有著工程上的進展，包括凝灰岩（tufa）、大理石、* 混凝土（concrete）和燒製磚進化為磚面混凝土，以及可隨心所欲地打造更龐大、更具紀念性的結構，都讓古羅馬建築更上一層樓。

古羅馬人還需面對其他工程的挑戰，例如將水與食物長途運送至天然資源較為稀缺的地區，以支援帝國快速的擴張，因此發展了水道橋與耐用的道路系統。與此同時，在柱式的運用上，包括多立克柱式、愛奧尼克柱式、科林斯柱式、還有稍晚的托斯坎柱式和複合柱式（Composite）……等，比起古希臘的原則更加自由、開放。

* 審訂註解：這裡的混凝土並非當代常用、經過煅燒與粹煉的波特蘭水泥，而是以火山灰與石灰混合而成的天然水泥。

古羅馬關鍵特色：

- 拱
- 拱頂
- 圓頂
- 混凝土
- 大型公共建築
- 水道
- 城市計畫
- 宏大的紀念性建築結構
- 托斯坎柱式和複合柱式

右頁：萬神殿。義大利羅馬（PANTHEON, Rome, Italy）西元 113–125 年

萬神殿是保存最良好的古羅馬紀念性建築之一，過去曾是一座異教神廟，現在則是一座天主教堂——聖母與諸殉道者教堂（the Basilica di Santa Maria ad Martyres）。建築主體是一個圓柱體，前方則依附著一座有著古典山牆的前廊與十六根科林斯柱式。內部有著壯觀的格狀混凝土圓頂，頂端則為穹頂之眼（oculus）。圓形大廳（rotunda）的直徑也與圓頂的高度相符一致。

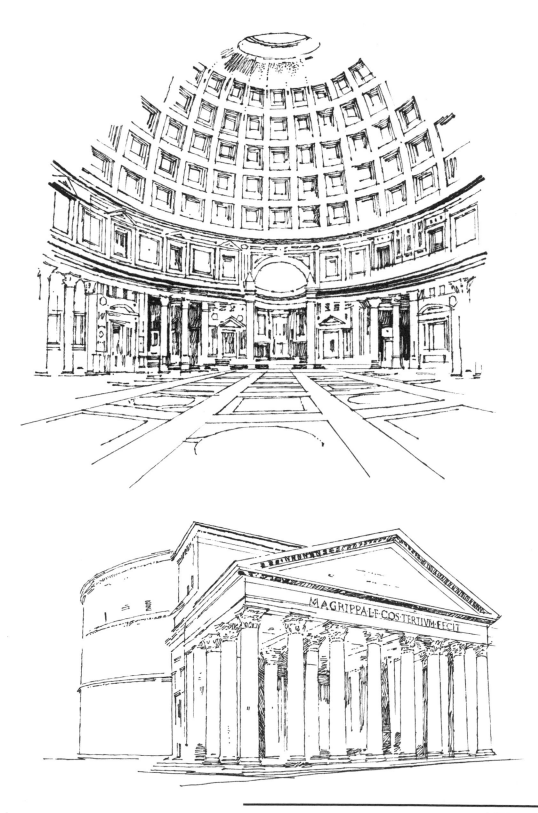

波圖努斯神廟。義大利羅馬（TEMPLE OF
PORTUNUS, Rome, Italy）西元前二世紀末到一世紀

這座規模較小的神廟採用石灰華（travertine）、凝灰岩、
灰泥打造，柱式為愛奧尼克柱。建築物呈現矩形，並由
前廊的獨立柱撐起上方的古典山牆。其他環繞在神廟四
周的柱子都是壁柱，依附在神廟另外三個立面上。

古羅馬廣場。義大利羅馬（ROMAN FORUM, Rome, Italy）西元前 500 年

古羅馬廣場遺址現在是羅馬市中心的一座大型露天廣場，如今看似大片斷垣殘壁，過去大多為
公共行政建物，也是城市活力的核心地帶，聚集著宗教與社群聚會、運動賽事、法律與行軍遊
行……等活動。從手繪圖上可以看到農神廟（Temple of Saturn）位在前景，賽維魯斯凱旋
門（Arch of Septimius Severus）位在中央，遠景則是聖路卡與馬蒂納教堂（Santi Luca e
Martina）。

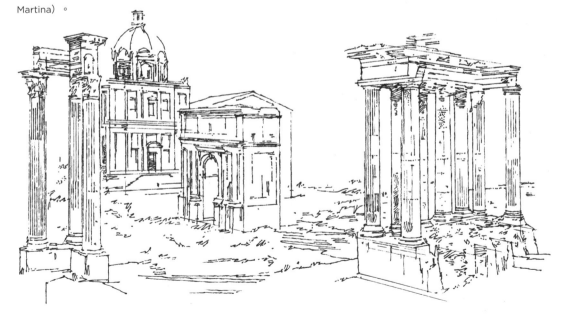

勝利者海克力斯神廟。義大利羅馬
（TEMPLE OF HERCULES VICTOR,
Rome, Italy）西元前二世紀，建築
師為來自薩拉米納的赫默多羅斯維奇
（Hermodoros of Salamina）

以希臘大理石建造的這座圓形神廟由
二十支科林斯柱所環繞。原來的楣樑
（architrave）和屋頂早已不復見，替換
上了瓦片頂蓬。由當時正在羅馬工作，來
自薩拉米納的古希臘建築師的赫默多羅斯
維奇所設計、建造，被認為是羅馬現存最
早的大理石神廟建築。

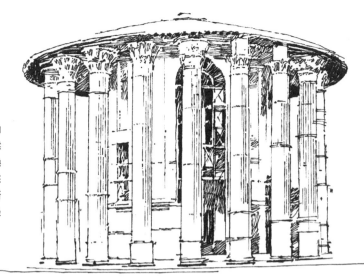

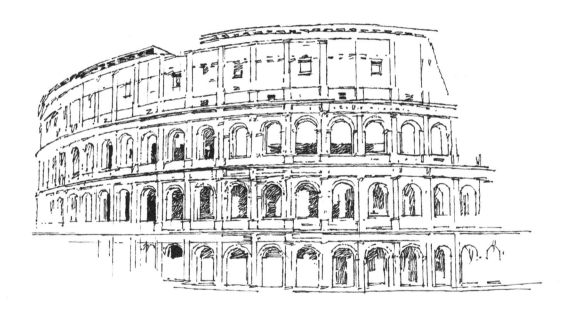

羅馬競技場。義大利羅馬（COLOSSEUM, Rome, Italy）西元
70-80 年

這座巨大的露天競技場（amphitheatre）可容納五萬名觀眾，
和過去露天劇場的做法略有差異，它是一棟獨立的建物，而非
依山而建。競技場的環形結構以石材和混凝土建造，包含了三
層拱廊，每一層壁柱的柱式皆不盡相同，包括多立克、愛奧尼
克和科林斯柱式……等三種。人與獸之間的競技、又或是戰士
與戰士之間的決鬥，皆在此棟建築裡為古羅馬人的娛樂而生。

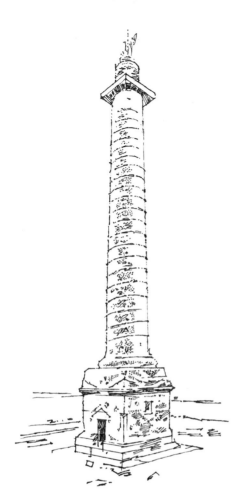

圖拉真紀念柱。義大利羅馬（TRAJAN'S COLUMN, Rome, Italy）西元 113 年，建築師是來自大馬士革的艾帕羅多魯士（Apollodorus of Damascus）

這支紀念柱是為了古羅馬皇帝圖拉真所建造的戰爭紀念物，高 38 公尺（125 英呎），總計使用了十九塊大理石。柱身上的螺旋式淺浮雕盤繞而上長達 200 公尺長（656 英呎），敘述了圖拉真在達契亞（Darcia）所立下的戰功。無論從哪一個角度皆可瞻仰紀念柱上的雕像。圖拉真辭世後的遺體也埋葬在柱子的基座中。

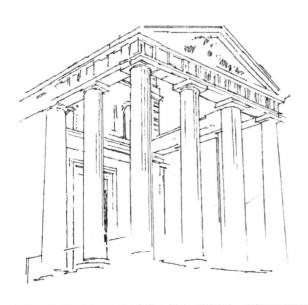

赫拉克勒斯神廟。義大利科里（TEMPLE OF HERCULES, Cori, Italy）西元前 89-80 年

科里位於羅馬東南方 45 公里（28 英哩）處，曾經繁華一時，卻因為 10 公里（6 英哩）外亞庇安古道（Appian Way）的興建而失去舉足輕重的地位，從此榮景不再。這座明顯受到希臘化影響的多立克式神廟就位在科里衛城的制高點上。

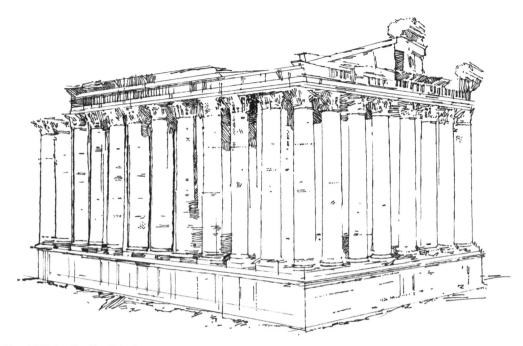

酒神巴克斯神廟。黎巴嫩巴貝克（TEMPLE OF
BACCHUS, Baalbek, Lebanon）西元二世紀末至
三世紀初

酒神神廟以墩座為底，外圍由二十四支科林斯柱式大
器環繞。內殿裝飾著精雕細琢的科林斯壁柱與兩層的
壁龕。這座神廟有著古羅馬傳世下最華美、技巧最高
超的雕塑和浮雕。

尼格拉城門。德國特里爾（PORTA NIGRA, Trier,
Germany）西元 170 年

尼格拉城門又稱黑門（拉丁文 NIGRA 原意為黑色的
門），這座大型古羅馬城門最早是用灰色砂岩建造，
兩翼各有一座半圓塔樓。尼格拉城門是這座防禦要塞
的四座城門之一。除此之外，尼格拉城門還曾被賦
予過不同的功能，十一世紀時希臘僧侶西蒙（monk
Simeon）曾在此居住過，之後一直作為教堂使用，
直到拿破崙解散了教會，並於十九世紀重新翻修，它
才回到了最初的防禦用途。

加爾水道橋。法國尼姆（PONT DU GARD, Nimes, France）約西元一世紀

這座見證古羅馬工程奇蹟的水道橋是為了將水源輸送到尼姆而設計，它橫跨了東加爾河（River Gardon），有著三層高的連續拱形，跨度最大的拱放在最低層。引水道（aqueduct）的建造並未使用水泥砂漿，完全符合典型的古羅馬建築。

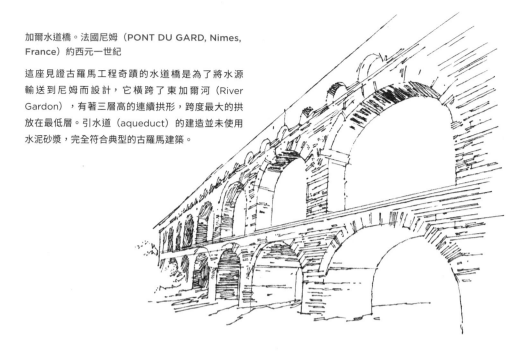

聖天使堡。義大利羅馬（CASTEL SANT'ANGELO, Rome, Italy）西元 123-139 年

建於西元二世紀，此建築原為古羅馬皇帝哈德良的陵墓（mausoleum），直至第五世紀時變更為軍事要塞使用。它的形式外方內圓帶有突出的防禦用外堡。十四世紀時，教宗將其改建為一座城堡，並以加固的走廊和聖彼得大教堂（St. Peter's Basillica）連通。

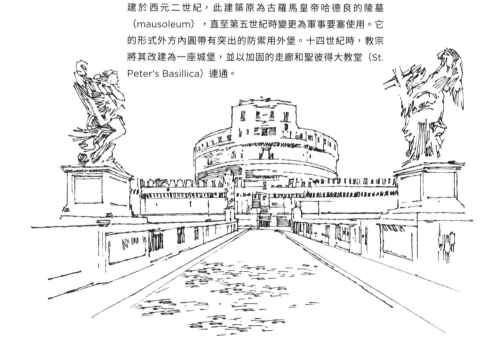

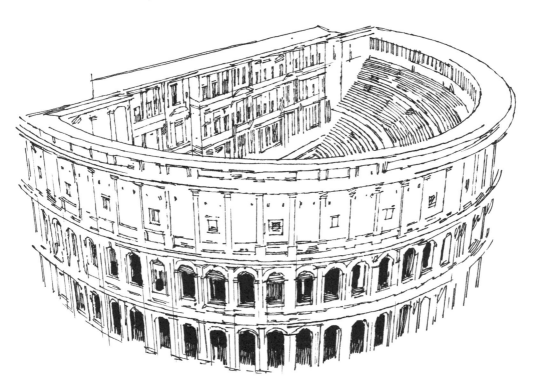

馬切勒斯劇場。義大利羅馬（THEATRE OF MARCELLUS, Rome, Italy）西元前 13 年

這座重建過的建築顯示在結構上明顯受到古羅馬競技場立面的影響。由凱撒大帝開始動土，工程之初先拆除了原有的弗拉米尼安馬車競賽場（Flaminian Circus），還稍稍遷移了阿波羅神廟（Temple of Apollo Sosianus）。半圓形的外牆皆由石灰華所建造，雙層的拱包括下層的多立克壁柱、以及上層的愛奧尼克壁柱。

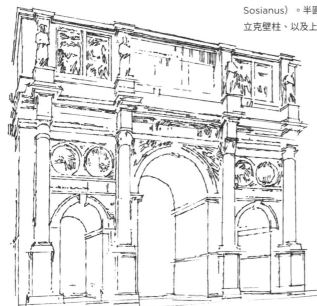

君士坦丁凱旋門。義大利羅馬（ARCH OF CONSTANTINE, Rome, Italy）西元 315 年

這座凱旋門是為了紀念古羅馬皇帝君士坦丁在米爾維安橋之役（Milvian Bridge）戰勝馬克森提烏斯（Maxentius）而興建，是古羅馬現存最大的凱旋門。拱門選用普洛孔內席安大理石（Proconnesian marble）建造，中央最大的主門搭配兩側各一較小的拱門。四支科林斯柱子頂端各站著一座雕像，朝向同一個方位，加上多色大理石刻著各式的雕像，讓這座紀念拱門的風貌格外耀眼奪目。

早期及古典中國

西元前 1500 年到十九世紀

儘管對於美學見解的認知因地區而異，中國建築在其根源上具有貫穿所有建築架構的核心價值。直到 1103 年，北宋學者李誡（Li Jie）寫下第一部關於中國建築的法則《營造法式》，記錄了傳統建築中的史例，也編纂了一套可遵循的原則，以在建築的風格上取得了一致性。書中主題涵蓋了各種建築結構的做法，例如無須使用地基的建築與木榫的做法，在地震來臨時仍可保證結構的安全，書裡也涉及了建築元素中跟美學理想有關的色彩系統。

早期及古典中國關鍵元素：

- 厚重的木結構
- 榫接系統（mortise and tenon）
- 弧線和上翹的屋頂線條
- 屋頂雕像
- 宮殿與廟宇入口前的石獅子
- 琉璃瓦
- 鮮明的色彩系統

拙政園。中國蘇州（HUMBLE ADMINISTRATOR'S GARDEN, Suzhou, China）西元十二世紀

這座小亭閣「梧竹幽居（the Secluded Pavilion of the Phoenix Tree and Bamboo）」位於古典的江南園林裡，園林共分為三個部分，皆有湖景環繞。樓台亭閣、池塘、小橋、小徑和地貌的規劃皆獨具匠心地創造出曲徑通幽的美景。「梧竹幽居」設在園林的中心位置，以四面圓形的洞門而聞名，洞門創造了多重的視覺感受，層層相疊、相映成趣。

中式屋頂是最鮮明的特徵是上翹且彎曲的飛簷。左圖案例應是來自南方，陡峭的曲線有利於排放雨水。寬大的屋簷（eave）可保護下方的木牆和托架免於水所造成的損害。筒瓦與板瓦成排扣，除了協助排水以外，還有防火的效果。屋角懸掛鈴鐺則是以悅耳的聲響除魔辟邪。

天壇。中國北京（TEMPLE OF HEAVEN, Beijing, China）西元 1406-1420 年

這座三層樓的攢頂建築建造在三層白色大理石的平台基座之上，「祈年殿（Hall of Prayer for Good Harvests）」是天壇公園裡最大的建築物，用於向上天祈求風調雨順、五穀豐登，並利用設計語彙打造「天圓地方」的象徵。一方一圓的幾何關係重複地出現在所有的結構中，以加強此象徵的關聯性。

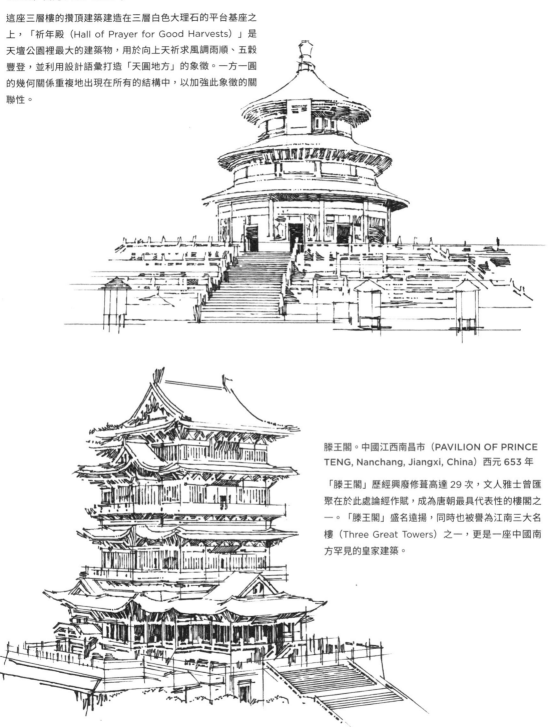

滕王閣。中國江西南昌市（PAVILION OF PRINCE TENG, Nanchang, Jiangxi, China）西元 653 年

「滕王閣」歷經興廢修葺高達 29 次，文人雅士曾匯聚在於此處論經作賦，成為唐朝最具代表性的樓閣之一。「滕王閣」盛名遠揚，同時也被譽為江南三大名樓（Three Great Towers）之一，更是一座中國南方罕見的皇家建築。

佛宮寺釋迦塔／應縣木塔。中國山西
（SAKYAMUNI PAGODA, Fogong
Temple, Shanxi, China）西元
1056 年

佛宮寺釋迦塔是中國現存最古老、
也是最高的木結構寶塔，建造於石
造高台之上，八角形的主體建築共
有九層樓高，但從外觀上只能看到五
層；在屋簷與屋簷之間外露的陽台裡
暗藏另一樓層。佛宮寺釋迦塔最著
名的就是它的斗栱結構（dougong
brackets），全塔共計出現了 54 種
不同的斗拱類型。寶塔內有三個層樓
用於供奉巨大的佛像。

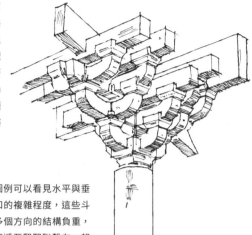

這個木製斗拱的圖例可以看見水平與垂
直的木榫環環相扣的複雜程度，這些斗
栱都是為了分散多個方向的結構負重，
從水平方向的樑傳遞至緊緊聯繫在一起
的柱。

紫禁城。中國北京（FORBIDDEN CITY, Beijing, China）西元
1406–1420 年

「神武門（Gate to Divine Might）」是紫禁城周圍的四座城門之一，
位於北京的市中心。四座城門包括作為主要入口的「午門」、作為主要
出口的「神武門」、再加上兩側朝向東方與西方的「東華門」與「西華
門」。這些城門坐落在 8 公尺（26 英呎）高、夯土建造的護衛圍牆之間，
城外則有 52 公尺（171 英呎）寬和 6 公尺（20 英呎）深的護城河。

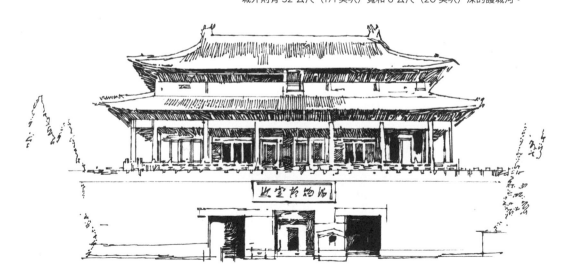

頤和園佛香閣。中國北京（TOWER OF BUDDHIST INCENSE, Summer Palace, Beijing, China）西元 1764 年

佛香閣最初打算興造成九層樓高的宗教建築，後來在建造的過程中被拆除，重新設計為佛塔之用。八角樓的外型一共有三層樓，內部有一尊鍍金的觀音像，是一位慈悲為懷的菩薩（Bodhisattva）。菩薩是佛教中仍在修行之人，終其一生都在普渡眾生。

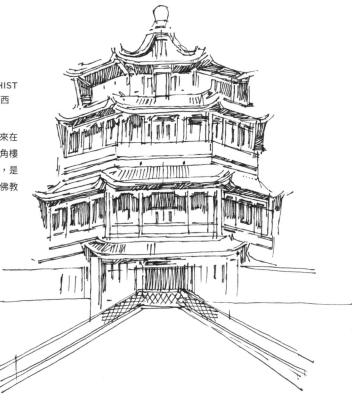

布達拉宮。中國西藏拉薩（POTALA PALACE, Lhasa, Tibet, China）西元 1645 年

這座規模十分龐大的政教複合建築矗立在山坡上，是藏傳佛教信徒朝聖的聖地。布達拉宮是一座防禦堡壘，地勢高峻且兼具空間的包容性，直到二十一世紀中葉一直都是達賴喇嘛的冬季行宮。厚實的城牆由夯土和石頭建成，宮殿內擁有一千多個房間。

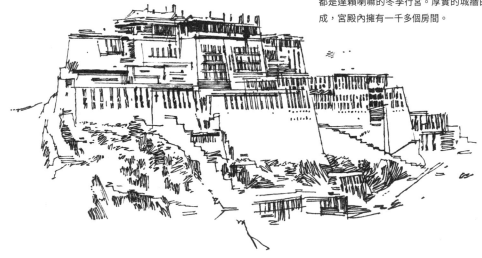

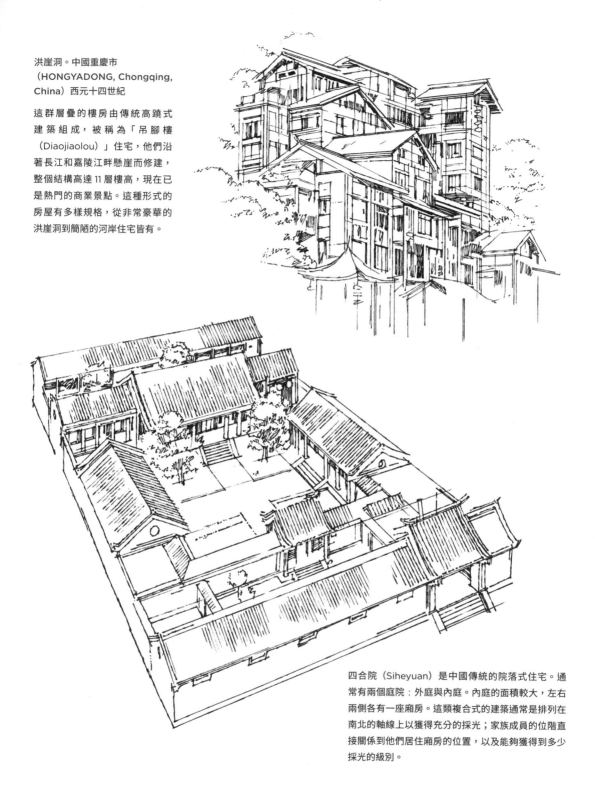

洪崖洞。中國重慶市
（HONGYADONG, Chongqing,
China）西元十四世紀

這群層疊的樓房由傳統高蹺式
建築組成，被稱為「吊腳樓
（Diaojiaolou）」住宅，他們沿
著長江和嘉陵江畔懸崖而修建，
整個結構高達11層樓高，現在已
是熱門的商業景點。這種形式的
房屋有多樣規格，從非常豪華的
洪崖洞到簡陋的河岸住宅皆有。

四合院（Siheyuan）是中國傳統的院落式住宅。通
常有兩個庭院：外庭與內庭。內庭的面積較大，左右
兩側各有一座廂房。這類複合式的建築通常是排列在
南北的軸線上以獲得充分的採光；家族成員的位階直
接關係到他們居住廂房的位置，以及能夠獲得到多少
採光的級別。

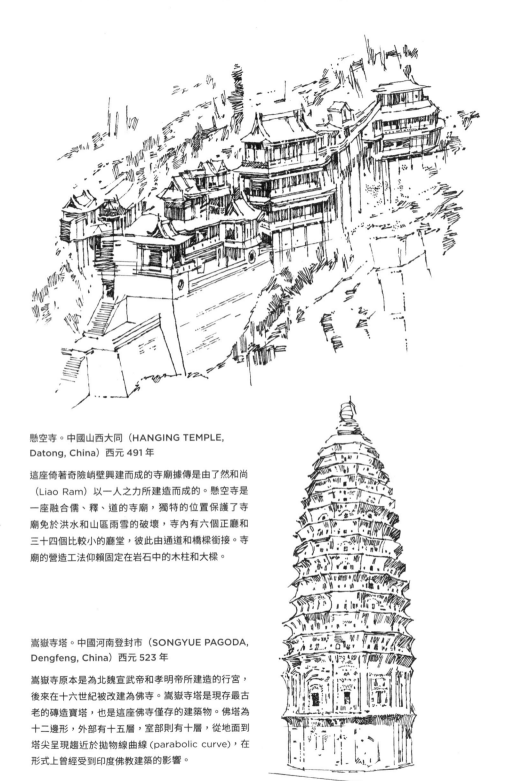

懸空寺。中國山西大同（HANGING TEMPLE,
Datong, China）西元 491 年

這座倚著奇險峭壁興建而成的寺廟據傳是由了然和尚
（Liao Ram）以一人之力所建造而成的。懸空寺是
一座融合儒、釋、道的寺廟，獨特的位置保護了寺
廟免於洪水和山區雨雪的破壞，寺內有六個正廳和
三十四個比較小的廳堂，彼此由通道和橋樑銜接。寺
廟的營造工法仰賴固定在岩石中的木柱和大樑。

嵩嶽寺塔。中國河南登封市（SONGYUE PAGODA,
Dengfeng, China）西元 523 年

嵩嶽寺原本是為北魏宣武帝和孝明帝所建造的行宮，
後來在十六世紀被改建為佛寺。嵩嶽寺塔是現存最古
老的磚造寶塔，也是這座佛寺僅存的建築物。佛塔為
十二邊形，外部有十五層，室部則有十層，從地面到
塔尖呈現趨近於拋物線曲線（parabolic curve），在
形式上曾經受到印度佛教建築的影響。

早期及古典日本
西元前六世紀至西元十九世紀

在西元六世紀佛教傳入之前，日本早期主要的信仰是神道教（Shintoism），信奉存在於自然界中的各種力量，稱為「Kami」，他們進駐在自然界的各種形體裡，包括動物、植物、山脈、與溪川。神道教建築以神社為核心，本殿只供神職人員入內，並由一個特別的木架門——鳥居（Torii）作為界線，依此分隔了清淨之地（神社）與外在世俗的世界。直到日本受中國和韓國的影響傳入了佛教，建築上的多樣性才逐漸增加。佛教的寺院屋頂下通常有華麗的斗拱、佈滿裝飾的柱子、鮮豔的彩繪、以及曲線，並以金、銀做點綴。

早期及古典日本關鍵特色：

- **巧緻**
- **和諧**
- **精巧的細木工**
- **鳥居門**
- **神道神社**
- **佛教廟宇**

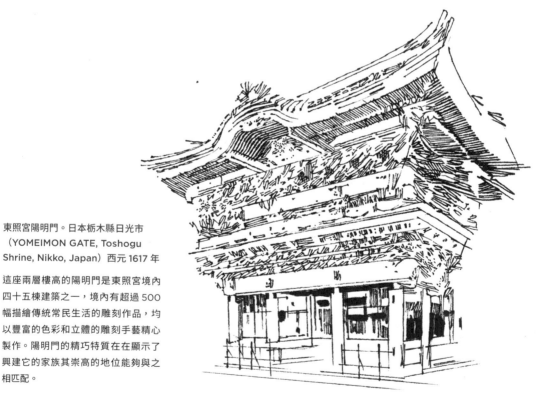

東照宮陽明門。日本栃木縣日光市（YOMEIMON GATE, Toshogu Shrine, Nikko, Japan）西元 1617 年

這座兩層樓高的陽明門是東照宮境內四十五棟建築之一，境內有超過 500 幅描繪傳統常民生活的雕刻作品，均以豐富的色彩和立體的雕刻手藝精心製作。陽明門的精巧特質在在顯示了興建它的家族其崇高的地位能夠與之相匹配。

伏見稻荷大社。日本京都
（FUSHIMI INARI, Kyoto,
Japan）西元 711 年

這座神社最為家喻戶曉的特色就
是幾千座紅色的鳥居門沿多條路
徑拾級而上，直到進入稻荷山森
林裡。壯觀的巨型鳥居位於樓門
（Romon Gate）之前，標示了
神社的境地有著內、外的分別：
世俗世界和神靈世界。鳥居通常
以木頭製作，以兩道水平的橫樑
跨在兩支垂直的柱子上。

樓門也是正門的意思，界定了從
鳥居步行到大階梯之後，再到神
社的入口。階梯兩旁伴隨著多尊
狐狸雕像，他們是稻荷神的使者。
稻荷神是神道教中稻米、清酒、
商賈和製造業的守護神。

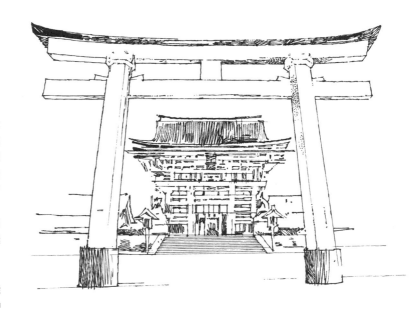

平等院鳳凰堂。日本京都（PHOENIX HALL, Byodoin
Temple, Kyoto, Japan）西元 1053 年

鳳凰堂是平等院寺院建築的主殿，供奉著阿彌陀佛，兩側
各有一條 L 型開放式長廊。這座阿彌陀佛坐像是由佛藝師
定朝（Jocho）以寄木造（yosegi）的雕刻技法所完成。
寄木造是指用數根木材接合造像的工法。鳳凰堂屋瓦上的
有一對鳳凰雕塑，屋脊兩端各一隻。

法隆寺。日本奈良（HORYU-JI TEMPLE, Nara, Japan）西元607 年

法隆寺是座佛教廟宇，內有精舍和佛學院。手繪圖上的建築是兩層樓高的建築——金堂（Kondo），也是法隆寺的主要祭祀空間，亦是世界上最古老的木造建築之一。屋頂採用歇山式的屋頂，在日本稱作入母屋造（irimoya）。法隆寺的建築元素在當時頗具代表性，包括柱子有做收分（entasis）處理，雙層的台基用以穩定結構，以及倒 V 字形的斜撐和柱子上方的斗拱一起分擔屋頂的重量。

松本城天守閣。日本長野縣松本市（MATSUMOTO CASTLE KEEP, Matsumoto, Japan）西元十六世紀

這座天守閣（The keep）以木材及石材一同建造，坐落在一片平原之上，四周環繞著護城河，因此松本城被歸為平城。城堡的高處有著細窗，將軍大人（sama）可發動火繩槍或鐵炮向外射擊，第六層（也是最高層）設有瞭望台，也有落石窗可向敵人投擲石塊。天守閣是日本城堡建築中的最後一道防線。

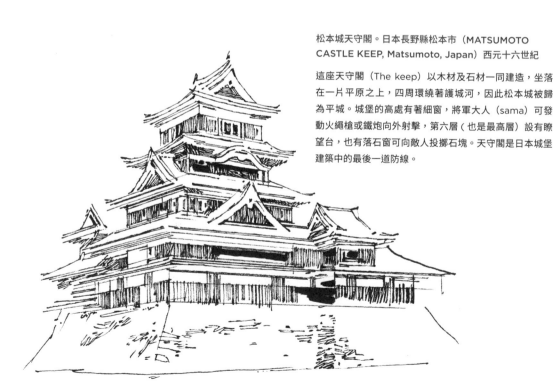

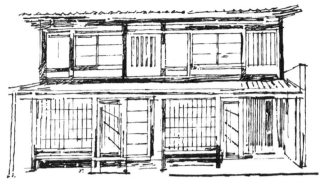

日本傳統聯排街屋——町屋（TRADITIONAL JAPANESE TOWNHOUSE —— Machiya, Japan）西元十七至十九世紀

京都現存的町屋提供了觀察城市街坊與建築特徵的機會。這些町屋往往距離市區有段路程，房屋既長且窄，裡面有著一到兩個內部的庭院（坪庭）。房屋的前半段保留給商家做買賣，主要的居住空間則靠近後方。從房子前面的木格門窗樣式通常能夠約略描述裡面商家的營業項目。

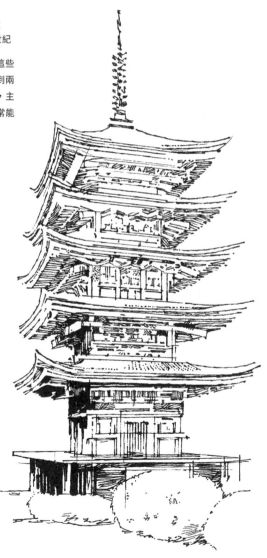

琉璃光寺五重塔。日本山口縣（RURIKO-JI PAGODA, Yamaguchi, Japan）西元1442年

這是日本最受敬重的三座寶塔之一，五層樓的建築主體是佛教寺院的一部分，更早之前是主殿。五重塔的內部中空，五層木造相互堆疊，層層隨寶塔向上提升高度。中央的支柱稱為心柱（shinbashira），穩穩地固定於地面、頂著塔尖，地震來臨時能夠晃動以保有彈性。

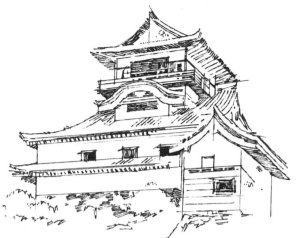

犬山城。日本愛知縣犬山市（INUYAMA CASTLE, Inuyama, Japan）西元 1537 年

犬山城是日本現存的十二座天守（Tenshu）中最小，也最古老的一座，盤踞在木曾川河畔的山丘上。犬山城最高處稱之為天守或是天守閣，也是整座建築中唯一完整保留的部分。城堡是以木材和石材建造而成的山城，利用天然地形的優勢創造最佳的防禦條件。

白沙村莊──橋本関雪紀念館。日本京都
（HAKUSASONSO GARDEN, Kyoto, Japan）
西元 1913–1945 年

這座花園是由日本知名的藝術家橋本関雪（Hashimoto Kansetsu）親自建造，其中包含他原來的家和工作室。穿越花園之後有數座小橋、苔園以及茅草建成的如舫亭。

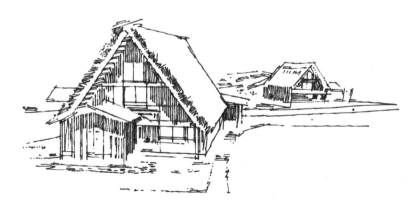

合掌屋。日本北陸白川鄉
（GASSHO-STYLE THATCHED HOUSE, Shirakawa-go, Japan）西元十七世紀

位於白川鄉山區歷史悠久的村落裡，有一群屋頂陡峭的傳統茅草屋，像極了雙手合掌祈求的姿態而被稱為合掌屋（Gassho-style），典型特徵為三到四層樓高，斜屋頂下方的空間可勝任各種活動。全屋不使用任何釘子或金屬零件，建材取自附近森林裡的木材和稻草。

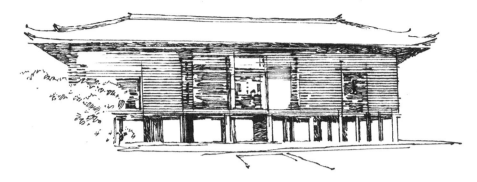

東大寺法華堂。日本奈良（SHOSOIN, Todai-ji Temple, Nara, Japan）西元八世紀

這裡是日本歷史上珍藏九千餘件寶物的倉庫。建造工法使用三角斷面的木條層層堆疊而成的校倉造（Azekurazukuri style）技術，不需使用釘子。整座建築從地面抬高約 2.4 公尺（8 英呎），藉以保護寶物並保持空氣流通。

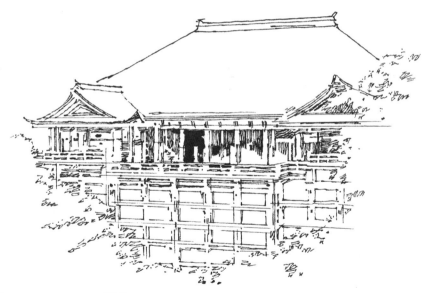

清水寺。日本京都（KIYOMIZU-DERA TEMPLE, Kyoto, Japan）西元 778 年

清水寺位於音羽瀑布（Otowa waterfall）之上，屬於日本最古老的法相宗（Hosso sect）佛寺，巨型的格狀結構撐起一座舞台，從地面算起高達 13 公尺（43 英呎），採用的是日本傳統的工法施作，完全無需釘子。

早期及古典印度

約西元前 300 年到十八世紀

早期及古典印度建築與宗教的關係頗為緊密，特別是三大宗教：佛教、耆那教與印度教，皆對建築的發展有著深遠的影響。例如佛教的窣堵坡（stupa，典型的墓塚或收藏舍利的聖殿）、紀念柱（stambha）、支提（chaitya，刻進山裡面的寺院建築）與毗訶羅（vihara，僧侶居住靜修之處，或稱精舍）。隨著佛教逐漸衰退，印度教的興起快速擴展出精緻的石鑿廟宇。耆那教建築也將焦點放在廟宇和靜修院，建築的形式與印度教相似，卻發展出更大型的綜合廟宇群。

早期及古典印度關鍵特色：

- 華麗及密集的雕刻
- 象徵主義
- 窣堵坡
- 石鑿寺廟
- 富有表現性的人類與動物雕刻
- 顯著的水平線石塊模組工法

桑吉窣堵坡。印度中央邦桑吉鎮（SANCHI STUPA, Sanchi Town, Madhya Pradesh, India,）西元前 300–100 年

桑吉窣堵坡是印度現存最古老的佛教建築，由一個稱為安達（anda）的半球狀圓頂結構所構成，圓頂之上有一座高起的方欄，稱為哈米卡（harmika），圓頂裡面還有一間存放遺物的內室。外圍環形平台則提供信徒一條可繞拜佛塔的路徑。塔前有一道柵門，又稱陀蘭那（toranos），柱頭以動物雕刻作為裝飾，上方的三條橫樑浮雕則描繪了佛陀的生平。

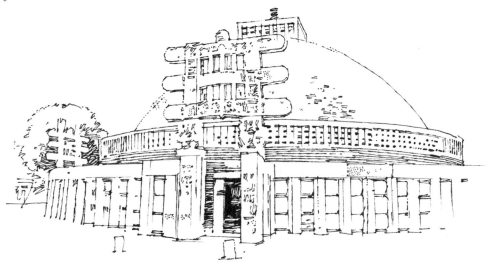

大支提，卡拉石窟。印度馬哈拉施特拉邦（THE GREAT CHAITYA, Karla Caves, Maharashtra, India）西元 120 年

這座佛教的支提也是一座祈禱大殿，位於卡拉石窟內，是印度石鑿寺廟的經典範例。窣堵坡位在殿內深處的一端，四周環繞著雕刻華美的柱子，主題包括動物和人類，上方有著巨大的拱形木結構。

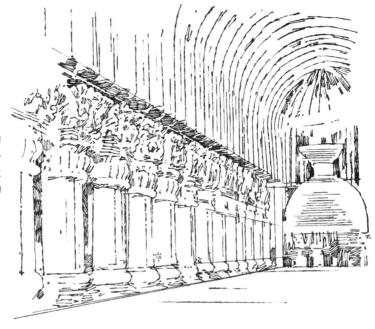

毗濕奴神廟。印度卡納塔克邦，蘇瑪納薩普拉（CHENNAKESAVA TEMPLE, Somanathapura, Karnataka, India）西元 1258 年

這座印度教石鑿寺廟共有三座彼此相連的神殿，是曷薩拉王朝（Hosaya Empire）時期的華麗典範。其中一座神殿建在一處高台上，提供信徒進行繞拜儀式的路徑。兩座星狀的神殿刻著精美的雕刻，闡述著印度教神學的思想。

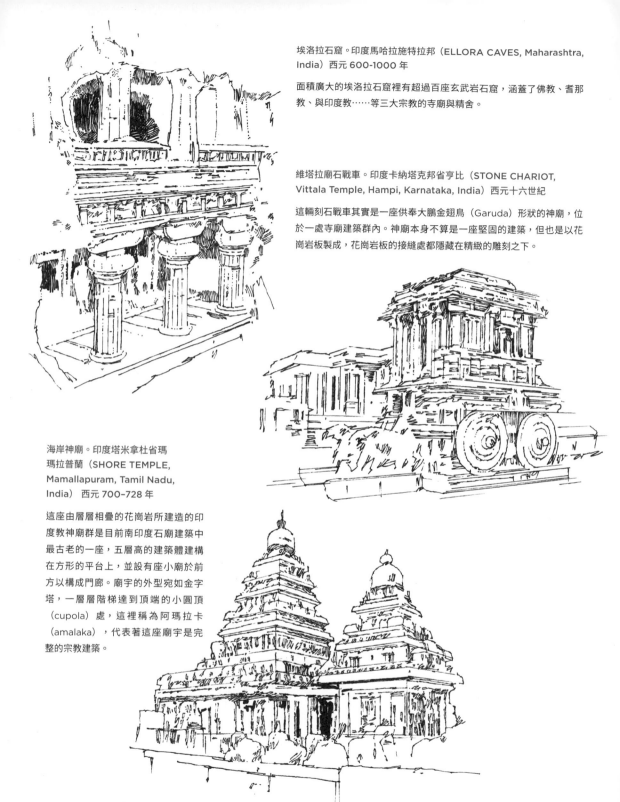

埃洛拉石窟。印度馬哈拉施特拉邦（ELLORA CAVES, Maharashtra, India）西元 600-1000 年

面積廣大的埃洛拉石窟裡有超過百座玄武岩石窟，涵蓋了佛教、耆那教、與印度教……等三大宗教的寺廟與精舍。

維塔拉廟石戰車。印度卡納塔克邦省亨比（STONE CHARIOT, Vittala Temple, Hampi, Karnataka, India）西元十六世紀

這輛刻石戰車其實是一座供奉大鵬金翅鳥（Garuda）形狀的神廟，位於一處寺廟建築群內。神廟本身不算是一座堅固的建築，但也是以花崗岩板製成，花崗岩板的接縫處都隱藏在精緻的雕刻之下。

海岸神廟。印度塔米拿杜省瑪瑪拉普蘭（SHORE TEMPLE, Mamallapuram, Tamil Nadu, India）西元 700-728 年

這座由層層相疊的花崗岩所建造的印度教神廟群是目前南印度石廟建築中最古老的一座，五層高的建築體建構在方形的平台上，並設有座小廟於前方以構成門廊。廟宇的外型宛如金字塔，一層層階梯達到頂端的小圓頂（cupola）處，這裡稱為阿瑪拉卡（amalaka），代表著這座廟宇是完整的宗教建築。

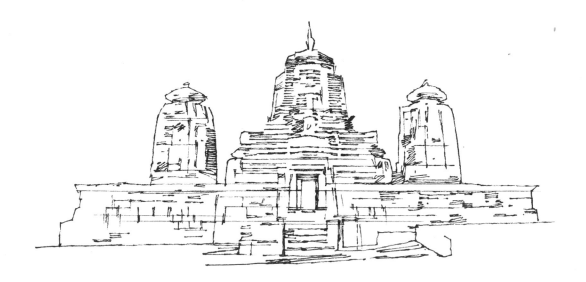

布拉眉斯瓦拉神廟。印度奧瑞薩邦布巴內斯瓦爾
（BRAHMESWARA TEMPLE, Bhubaneswar,
Orissa, India）西元 1058 年

這座供奉濕婆神的印度教神廟無論是外觀或內部皆以
砂岩雕刻著豐富的宗教圖騰。它同時也是一座採用潘
卡塔納亞（Panchatanaya）寺廟平面規劃的神廟，
意指在主要的神殿四周還有四個附屬的次殿坐落在四
個角落。

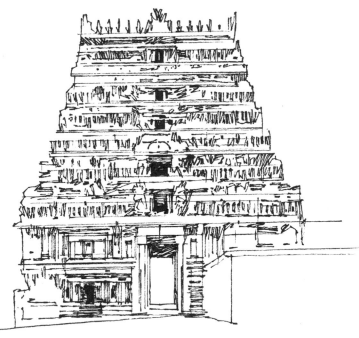

舞王神廟。印度塔米拿杜省齊丹巴拉姆
（NATARAJA TEMPLE, Chidambaram,
Tamil Nadu, India）西元十世紀

這座神廟是敬獻給那塔拉佳（Nataraja）
——舞王濕婆的神廟，坐落在稱作普拉卡拉
姆（prakarams）的外院裡。連接這些外院
共計有九座門樓（gopuram），其中四座
各自面向東、西、南、北四個方位，高度往
往有七層樓，充滿精細且色彩繽紛的雕刻。

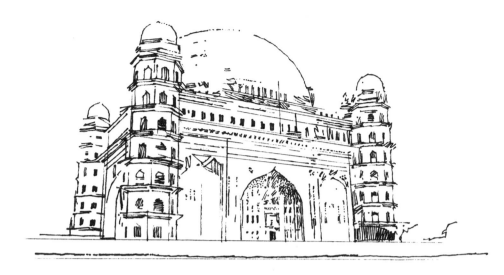

果爾吉姆巴斯陵。印度卡納塔克邦，惟佳雅普拉（GOL GUMBAZ, Vijayapura, Karnataka, India）西元 1626-1656 年，建築師為雅庫特（Yaqut of Dubul）

這座穆罕默德阿迪爾沙國王（King Muhammad Adil Shah）的陵墓採灰色玄武岩建造，平面呈正方形，四個角落各有一座七層樓高的八角塔。一個巨大的圓頂由弧三角所支撐，包覆著主要的開放空間。角塔的上層則是圓頂下方迴廊的入口處。

伊蒂莫德烏德陶拉陵。印度阿格拉（TOMB OF I'TIMAD-UD-DAULAH, Agra, India）西元 1622-1628 年

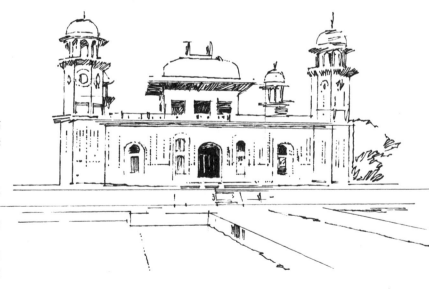

這座外觀絕美的陵墓全以大理石建造，其中充滿華麗的經典技法「硬石鑲嵌（pietra dura）」，是一種將多彩的石材花式切割、拋光後，再鑲嵌成圖案的特殊工法，加上被稱為嘉麗斯（Jalis）的巧緻格窗而令人驚豔不已。陵墓坐落在架高的紅砂岩基座之上，共有四座八角塔樓分列位在四個角落上，每個角落都對稱於中軸線，整體的建築規劃已臻至完美。

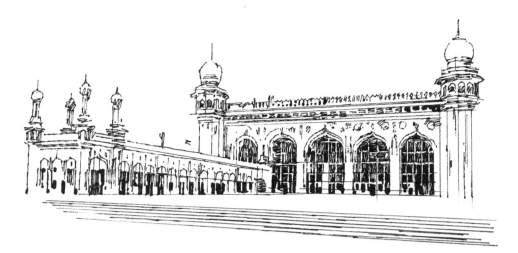

邁賈清真寺。印度海德拉巴（MECCA MASJID,
Hyderabad, India）西元 1694 年

這是一座印度規模最大的清真寺，壯觀的立面形式卻
非常簡潔，長長的拱廊引領進入清真寺，在抵達祈禱
廳之前先在淨身的空間稍作停留。清真寺的立面由拱
所構成，宣禮塔位於清真寺的角落，尖塔帶有環形的
陽台，每個陽台皆以圓頂和尖頂做裝飾。

泰姬瑪哈陵。印度阿格拉（TAJ MAHAL, Agra,
India）西元 1632-1654 年，為建築師烏斯塔德・艾
哈邁德・拉合里（Ustad Ahmad Lahori）的作品

泰姬瑪哈陵由白色大理石豪氣興造，以瑰麗宏偉的對
稱形式構成了拱與圓頂、壁龕與線腳、嘉麗斯雕刻與
硬石鑲嵌細工。建築本體建在一座架高的平台上，四
個角落各有一座宣禮塔，界定了整座平台的邊界。壯
觀的拱形半圓頂稱作伊萬（iwan），是泰姬瑪哈陵的
入口，大理石的洋蔥圓頂落在鼓環（drum）之上，
再為泰姬瑪哈陵增添了更具規模的高度。

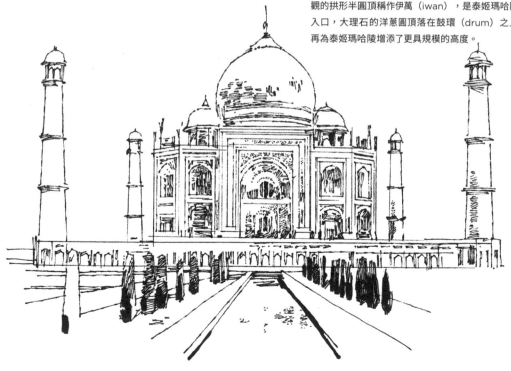

2

中世紀與文藝復興

早期基督教與拜占庭

西元四世紀到 1453 年

君士坦丁大帝在西元 313 年頒布「米蘭詔書」讓基督教合法化之後，需要實體場所讓眾人進行敬拜儀式，最合邏輯的方法即是改造現有的建築型態來符合基督教禮拜的需求。在帝國的西半部，羅馬人已經選用了 * 巴西利卡式（Basilica）建築——既長且窄的柱廊在端點上延伸出半圓形的空間——特別作為會堂或商場建築使用。由於當時尚未有異教教堂採取巴西利卡形式（basilica form），因此很容易用來轉化，帶有柱廊、直線的空間可以轉成中殿和側廊，半圓形空間便發展成祭壇。

> * 審訂註解：巴西利卡式（Basilica）建築在古羅馬時代作為法院、會堂或商場使用，但本書原文只提到商場的功能，為避免讀者誤會，而加入「會堂」一詞。

到了西元 324 年，君士坦丁大帝攻下李錫尼（Licinius）統治的帝國東半部，於是遷都到古希臘城鎮——「拜占庭」，並稱之「新羅馬」，後正式更名「君士坦丁堡」，於是這個區域發展出屬於自已獨特的拜占庭建築風格，反映了當時在禮拜儀式上的轉變，不再把焦點放在長向的中殿和通廊的傳統格局，而是將焦點集中在中心化的教儀上，反映出神職人員在執行教儀的過程中受到的重視，因而影響了後來以圓頂為中心發展出來的建築原則。

早期基督教關鍵特色：

- 巴西利卡形式
- 內部的柱廊帶有半圓形的環形殿
- 平面圖呈長方形
- 三到五條通廊
- 中殿的高度通常比通廊高

拜占庭關鍵特色：

- 集中向心式的平面
- 弧三角圓頂
- 繁複的馬賽克裝飾與宗教象徵

聖塔薩比納巴西利卡教堂。義大利羅馬（BASILICA OF SANTA SABINA, Rome, Italy）西元 422–432 年

位於羅馬阿文堤內山（Aventine Hill）的早期基督教教堂是現存最古老的羅馬巴西利卡式教堂。長方形的格局加上成列的柱子還保持著原來的樣貌。教堂內部仍然像西元五世紀的狀態，古老的窗戶全部是透石膏（selenite）做成的透光材料。教堂的空間組織同時有著直線型的設計以及底端半圓形的環形殿（apse）。

聖皮耶侯儂那巴西利卡教堂。法國梅茨
（BASILICA OF SAINT-PIERRE-AUX-
NONNAINS, Metz, France）西元四世紀

這座教堂是世界上最傑出的羅馬後期建築之
一。建築原為體育館，是西元四世紀 * 古羅
馬浴場的一部分。到了西元七世紀又被改建
成本篤派教堂（Benedictine church），
成為一個典型的例子——將羅馬世俗化的巴
西利卡轉變為神聖的宗教場所。

* 審訂註解：古羅馬浴場不只是羅馬人
泡澡的地方，也是重要的社交場所，巨
型的浴場甚至可以容納超過 1000 人同
時沐浴，建築物裡還包括花園、體育場、
圖書館、與聚會場所……等。

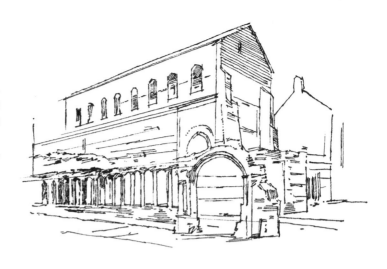

新聖亞坡里納巴西利卡教堂。義大利拉文納（BASILICA OF
SANT'APOLLINARE NUOVO, Ravenna, Italy）西元 505 年

雖然巴西利卡在形式上代表了早期基督教建築，但這座教堂卻在內部出現了
大量的馬賽克藝術，包括中殿兩側拱廊上方的裝飾，皆屬於拜占庭風格。

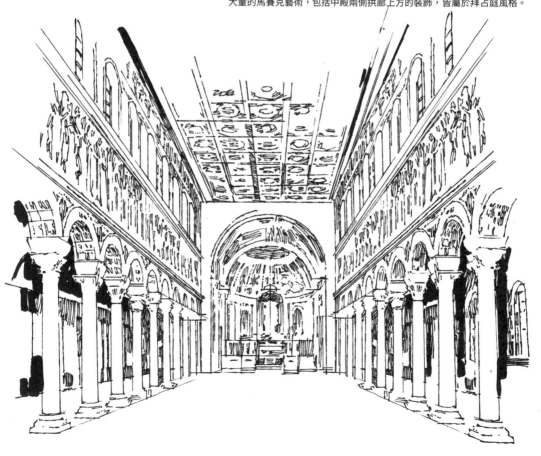

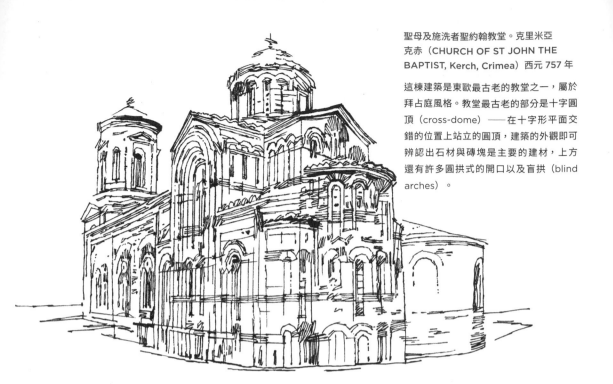

聖母及施洗者聖約翰教堂。克里米亞克赤（CHURCH OF ST JOHN THE BAPTIST, Kerch, Crimea）西元 757 年

這棟建築是東歐最古老的教堂之一，屬於拜占庭風格。教堂最古老的部分是十字圓頂（cross-dome）——在十字形平面交錯的位置上站立的圓頂，建築的外觀即可辨認出石材與磚塊是主要的建材，上方還有許多圓拱式的開口以及盲拱（blind arches）。

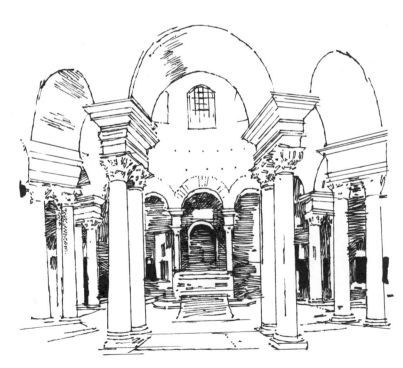

聖塔科斯坦薩。義大利羅馬（SANTA COSTANZA, Rome, Italy）西元四世紀

最初被認定是君士坦丁大帝為他女兒所建造的陵墓，這座早期基督教建築大大異於傳統的巴西利卡。聖塔科斯坦薩的建築形式為圓形，圓頂之下由十二對花崗石複合柱組成的迴廊環繞而成。圓頂鼓環上的窗戶照亮了中央的空間，與昏暗的迴廊（ambulatory）形成明暗的對比。

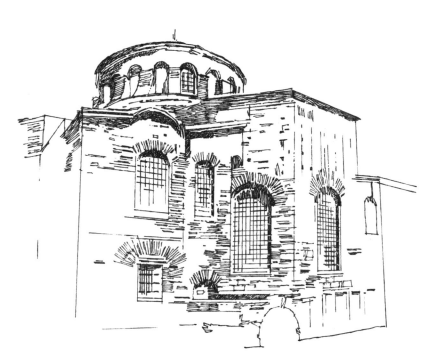

神聖和平教堂，托普卡匹皇宮。土耳其伊斯坦堡（HAGIA EIRENE, Topkapi Palace, Istanbul, Turkey）西元 532 年

這座拜占庭教堂十分獨特，因為它並未被改造成清真寺，因此得以維持巴西利卡平面的秩序與特徵，只有在鄰近環形殿的圓頂處有做過些許的調整。因此，從位於底層傳統的早期基督教直線形平面來看，拜占庭式的圓頂是額外添加於頂層之上的。

聖喬治圓形教堂。保加利亞索菲亞（CHURCH OF SAINT GEORGE ROTUNDA, Sofia, Bulgaria）西元四世紀

這座早期基督教磚造圓形教堂採用的是圓柱體加圓頂的形式。圓頂下方的環形空間有著四個半圓形的環形殿。這是索菲亞現存最古老的建築，內部有多層的濕壁畫（fresco），創作時間來自不同的世紀。

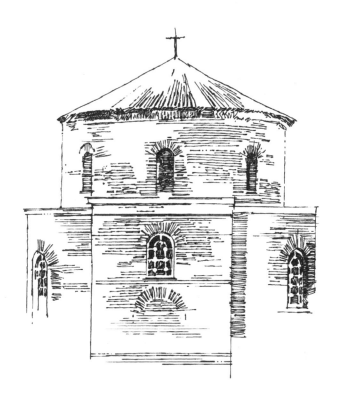

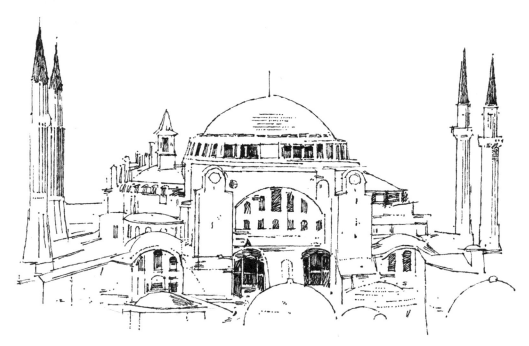

聖索菲亞大教堂。土耳其伊斯坦堡（HAGIA
SOPHIA, Istanbul, Turkey）西元 360-537 年

「Hagia Sophia」這兩個字直譯過來是「神聖的智
慧」的意思，這座大教堂也是拜占庭建築中最出色
的典範。它的外觀使用相對樸實的磚造輝映室內的
多元繽紛，教堂內部的空間籠罩在巨大的碟形圓頂
（saucer dome）之下，由四支墩柱與兩側的半圓
頂所支撐，室內的拱廊則在底層圍塑出薄殼屋頂下的
空間，各有風情的拱廊將視覺一層層地向上延伸。

聖維塔巴西利卡教堂。義大利拉文納（BASILICA
OF SAN VITALE, Ravenna, Italy）西元 547 年

這座教堂以中央的圓頂為核心，卻採用罕見的八角
形平面。最內圈的八角形由拱所環繞，創造出成列
的拱廊烘托正中央的空間。磚造的外觀仍和第六世
紀建造時一樣宏偉，但在裝飾上卻顯得中規中矩。
值得留意的是，此處出現了磚造的飛扶壁（flying
buttress），是飛扶壁早期的範例。這座教堂還有伊
斯坦堡以外重要的拜占庭馬賽克裝飾藝術。

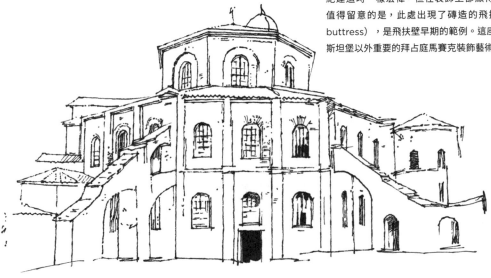

聖索菲亞大教堂。希臘賽洛尼基（HAGIA SOPHIA, Thessaloniki, Greece）
西元八世紀

位於希臘賽薩洛尼基的聖索菲亞大教堂，與左頁伊斯坦堡的那座教堂經常被人們搞
混。這是一座運用拜占庭弧三角圓頂的經典例子，圓頂建造在一個方形的空間之上。
弧三角意旨看似弧形的三角形，將圓頂的重量向下轉移至支撐的墩柱上。

伊斯蘭

西元七世紀到九世紀

伊斯蘭（Islamic）建築與伊斯蘭教的關係緊密不言而喻，主要的建物包括提供膜拜的清真寺以及提供宗教教育的伊斯蘭學校（madrassa）。伊斯蘭裝飾圖案的繁複多樣性更定義了伊斯蘭建築之美。這些超凡不群的幾何設計主要由四個形狀構成：圓形、方形、星狀和多邊形；伊斯蘭的藝術家將這些形狀聚結與融合，著重和諧與秩序，打造出獨樹一幟的裝飾風格，尤其是那些精細、平扁的藤蔓花紋（arabesque）裝飾與捲曲、交錯的落葉。還有極具代表性的 * 鐘乳石內角拱（muqarnas）被大量地運用，這也是蜂巢式拱頂（honeycomb vaulting）的形式之一。

為了實踐伊斯蘭精神而發展出來的建築，某種程度上參考了典型的基督教建築，例如圓頂和拱廊，但為了反映穆斯林實際使用上的需求，而做了一些根本上的改變。比如大型的中庭空間因團體禱告的需要而增設，還有祈禱壁龕（Mihrab）——在清真寺牆上的凹洞，為禱告者指出聖地麥加的方向以供朝拜。宣禮塔（Minarets）也是很重要的伊斯蘭建築元素，用來召喚禱告者而成為伊斯蘭強烈的視覺象徵。

伊斯蘭關鍵特色：

- 圓頂
- 宣禮塔
- 尖拱（pointed arches）
- 封閉式中庭
- 幾何裝飾
- 藤蔓裝飾
- 鐘乳石內角拱

* 審訂註釋：Muqarnas 意旨鐘乳石狀的裝飾構件，通常出現在內角拱的位置上，這裡取其字義而非音譯，翻譯成鐘乳石內角拱。

蘇丹艾哈邁德（藍色清真寺）。土耳其伊斯坦堡（SULTAN AHMED MOSQUE（Blue Mosque）, Istanbul, Turkey）西元 1609-1616 年，建築師為賽德夫卡爾・穆罕默德・阿嘉（Sedefkâr Mehmed Aga）

「藍色清真寺」得名於室內滿布華美的藍色磚瓦，並和聖索菲亞大教堂共同形塑了伊斯坦堡的天際線。此座清真寺有五座大圓頂、八座較小的圓頂和六座宣禮塔。結構上融合了拜占庭元素和傳統伊斯蘭建築。清真寺的圓頂下方設有弧三角，與聖索菲亞大教堂十分相似，不過藍清真寺的空間主要分成兩大部分，在圓頂之下的禱告室，以及室外一處作為淨身儀式之用的寬敞庭院。

圓頂清真寺。耶路撒冷聖殿山舊城（DOME OF THE ROCK, Temple Mount, Old City of Jerusalem）西元 688–692 年

這是一座設在神創造天地和亞當之處的伊斯蘭聖地，也被認為是亞伯拉罕試圖犧牲自己兒子的地方。外觀為八角形，加上一個由鼓環往上抬升的高聳半球形圓頂。此形式的建築被認為受到拜占庭建築的影響，可惜多數外部結構經過改朝換代早已毀損，尤其以鄂圖曼時期的傷害最重，清真寺原本應該是全部以磚瓦包覆著。室內則是八角形的柱廊環繞著至聖之所的 * 基石（the holy rock）。

* 審訂註釋：the holy rock 稱作基石，是伊斯蘭教義裡重要的一塊石頭，相傳也是先知穆罕默德夜行登霄之處。

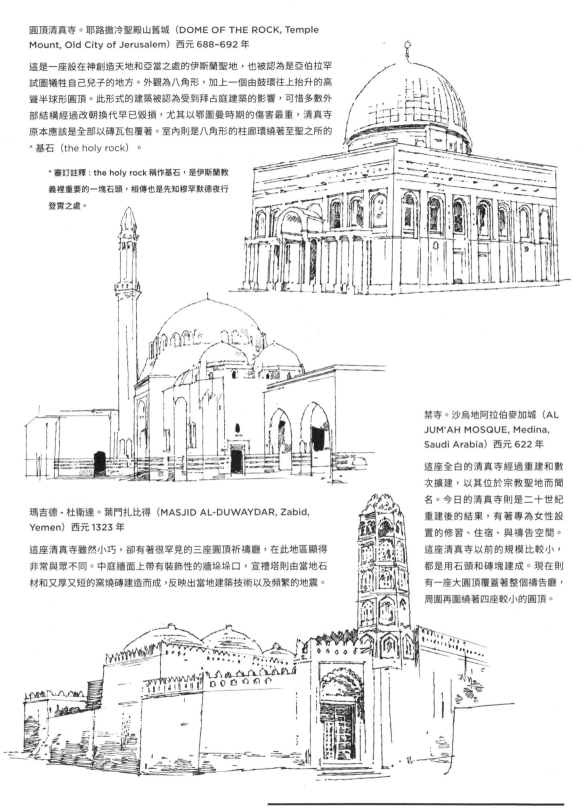

禁寺。沙烏地阿拉伯麥加城（AL JUM'AH MOSQUE, Medina, Saudi Arabia）西元 622 年

這座全白的清真寺經過重建和數次擴建，以其位於宗教聖地而聞名。今日的清真寺則是二十世紀重建後的結果，有著專為女性設置的修習、住宿、與禱告空間。這座清真寺以前的規模比較小，都是用石頭和磚塊建成。現在則有一座大圓頂覆蓋著整個禱告廳，周圍再圍繞著四座較小的圓頂。

瑪吉德 - 杜衛達。葉門扎比得（MASJID AL-DUWAYDAR, Zabid, Yemen）西元 1323 年

這座清真寺雖然小巧，卻有著很罕見的三座圓頂祈禱廳，在此地區顯得非常與眾不同。中庭牆面上帶有裝飾性的牆垛垛口，宣禮塔則由當地石材和又厚又短的窯燒磚建造而成，反映出當地建築技術以及頻繁的地震。

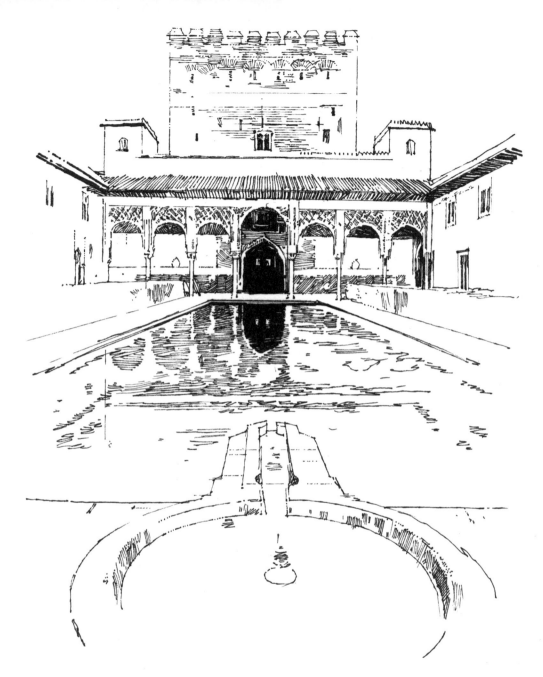

阿爾罕布拉宮。西班牙格拉納達（ALHAMBRA, Granada, Spain）
西元 1238-1358 年，建築師為穆罕默德爾阿哈瑪（Muhammed Al-Ahmar）

這座伊斯蘭宮殿和堡壘是為西班牙穆斯林貴族所建，阿爾罕布拉就是「紅色」的意思，以它的外牆顏色簡稱之，這段外牆其實是以互相連接的宮殿和庭院構成。阿爾罕布拉被認為是摩爾式（Moorish）建築的經典傑作。

手繪圖中的中庭稱作桃金孃庭院（Court of the Myrtles），是宮內最重要的六個庭院之一。從水池與格柵裝飾的拱廊望向中世紀塔樓，構成了美妙的景致。水池與庭院的配置可為宮廷調節溫度。

蘇丹哈桑清真寺。埃及開羅（MOSQUE-
MADRASSA OF SULTAN HASSAN, Cairo,
Egypt）西元 1356-1363 年

這座清真寺同時是敬拜的場所，也是伊斯蘭學校，建
築體內還包含陵墓，並且以其規模之大、結構之多樣、
和裝飾技巧之瑰麗而著稱，主要歸功於大量工匠的才
能，讓這座建築如此登峰造極。

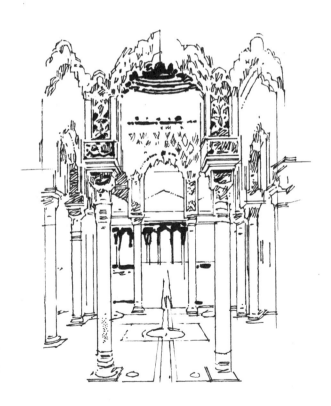

阿爾罕布拉宮。西班牙格拉納達（ALHAMBRA,
Granada, Spain）西元 1238-1358 年，建築師為穆
罕默德艾爾阿哈瑪

這座長方形的庭院稱為「獅子庭院」，中央的噴泉由
石獅子雕像駄起，從這個視野望向廳院可以看見精巧
絕美的掐絲工藝雕刻而成的拱，留意這些立方體的柱
頭，它們的幾何圖案是由立方體和半球形交錯而成，
頂端是方形、底端則是圓形。

大馬士革大清真寺。敘利亞大馬士革（GREAT
MOSQUE OF DAMASCUS, Damascus, Syria）
西元 708–715 年

這裡的禱告廳近似於早期基督教的巴西利卡形式，卻
缺少了可供教儀使用的環形殿。禱告者轉向面對祈
禱壁龕——這是一個半圓型空間，指示著禱告者面向
* 基卜拉（qibla）的方向。大馬士革大清真寺的禱告
廳由成列的科林斯柱頭拱廊分成三條通道。從庭院中
便可看見略高的翼殿（transept），同時也是祈禱廳
的入口。

* 審訂註釋：基卜拉指的是朝向麥加的方向。

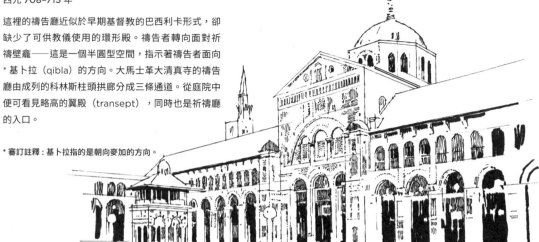

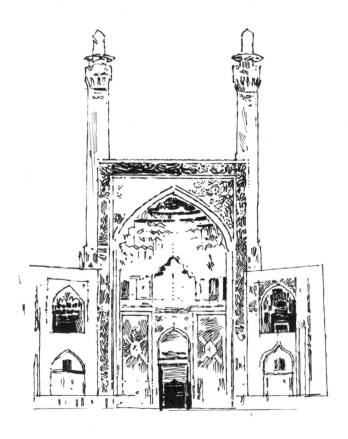

國王清真寺（伊朗革命後改名為
伊瑪目清真寺）。伊朗伊斯法罕
（SHAH MOSQUE, Isfahan,
Iran）西元 1611–1629 年

這座伊朗清真寺的伊萬（iwan）
有著三向的出入口，裝飾著華美
的鐘乳石內角拱，此裝飾性構件
宛如鐘乳石（沒有結構作用），
在拱頂弧線與牆面直線之間扮演
修飾的角色。這座位於伊斯法罕
的清真寺共有四座伊萬面對著中
央公共的庭院。

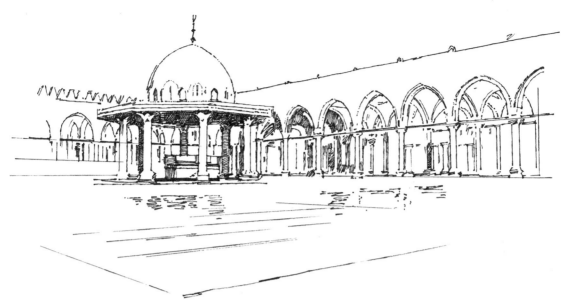

阿慕爾．伊本．阿斯清真寺。埃及開羅（MOSQUE OF
AMR IBN AL-AS, Cairo, Egypt）西元 641–642 年

阿慕爾．伊本．阿斯清真寺為埃及第一座清真寺，在二十
世紀之前已歷經多次重建，唯有沿著南邊牆面的拱廊仍保
留著西元九世紀留下來的古老遺跡。圖上庭院裡的視野可
以看見中央的淨身噴泉，讓前來禱告的人們在入寺前做淨
身儀式之用。

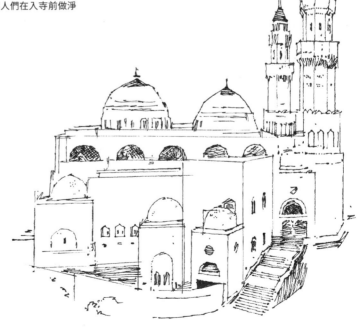

雙基卜拉清真寺。沙烏地阿拉伯麥
地那（MASJID AL-QIBLATAYN /
Mosque of the Two Qiblas, Medina,
Saudi Arabia）西元 623 年

這座清真寺的祈禱廳具有兩座圓頂與
兩座宣禮塔，並遵循了嚴格的對稱式
幾何。清真寺稱為「雙基卜拉」，得
名於禱告者將朝拜的方向從最初的耶
路撒冷改為現在的麥加，主要的圓頂
以帶窗的鼓環架高，使宣禮塔之上的
光線得以照入下方的祈禱廳。

仿羅馬

西元 11 世紀到 13 世紀早期

仿羅馬（Romanesque）建築風格源於古羅馬的建築技巧，幾乎在同一時間風靡了整個歐陸，當然每個地區還是稍有差異，但總體的組成大致相同。仿羅馬的原則被應用在各式各樣的建築類型中，但仍以教堂為主。此時的教堂不斷地擴建以因應中世紀修道院生活的擴張，為此，建築物的牆、墩柱與支柱都必須增厚以承受更大的結構重量，這項特徵就是辨識仿羅馬建築最容易的方式。其他重要的元素像是圓形或半圓拱（semicircular arch）、成對的拱窗、以及多層的環形殿（articulated apses）……等，皆是仿羅馬建築常見的特徵。

仿羅馬關鍵特色：

- 厚實的牆
- 加粗加重的墩柱和支柱
- 對稱的平面
- 圓形和半圓拱門
- 桶形拱頂（barrel vaults）與交叉拱頂（groin vaults）
- 塔樓
- 拱廊，開放式和封閉式
- 多層的環形殿

聖米利安教堂。西班牙塞哥維亞（CHURCH OF SAN MILLAN, Segovia, Spain）西元 1111-1124 年

清楚可見的多層環型殿，包括一個主要和三個次要的環形殿，這座仿羅馬教堂的組織很單純，穿過一個莊嚴優美的圓拱拱廊之後，入口處就設在側面。宏偉的塔樓可追溯到莫札拉比（Mozarabic）形式 —— 伊比利半島發展出來的基督教建築形式。

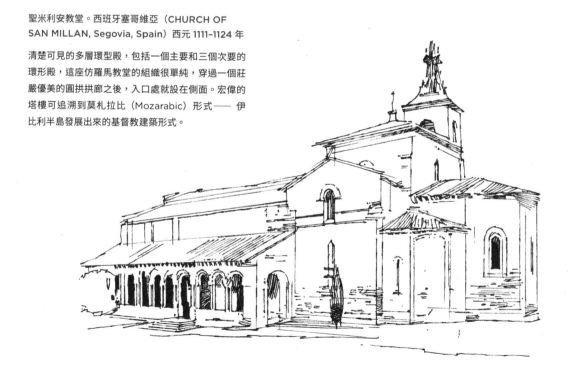

班堡主教堂。德國班堡（BAMBERG CATHEDRAL, Bamberg, Germany）西元十三世紀

歷經物換星移、世事多變，這座大教堂聚集了多種建築風格於一身，主要為仿羅馬和哥德風格。教堂的入口稱為王子之門（Fürstenportal），只在神聖的節日開放，仿羅馬式的門廊以數層退縮式的牆面和數個落在柱頭上方的水平方形托板（abacus）所構成，共計有十二個退縮的牆面，象徵著耶穌基督的十二門徒。這個雕塑作品始於仿羅馬式時期，完工於哥德時期。

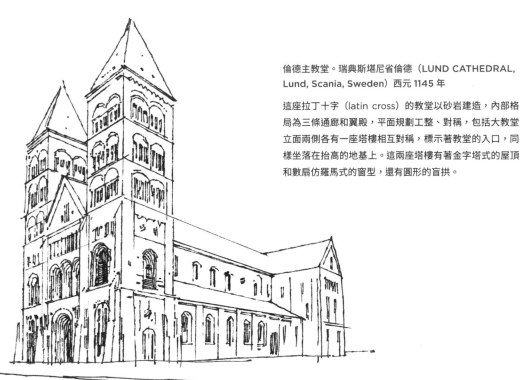

倫德主教堂。瑞典斯堪尼省倫德（LUND CATHEDRAL, Lund, Scania, Sweden）西元 1145 年

這座拉丁十字（latin cross）的教堂以砂岩建造，內部格局為三條通廊和翼殿，平面規劃工整、對稱，包括大教堂立面兩側各有一座塔樓相互對稱，標示著教堂的入口，同樣坐落在抬高的地基上。這兩座塔樓有著金字塔式的屋頂和數扇仿羅馬式的窗型，還有圓形的盲拱。

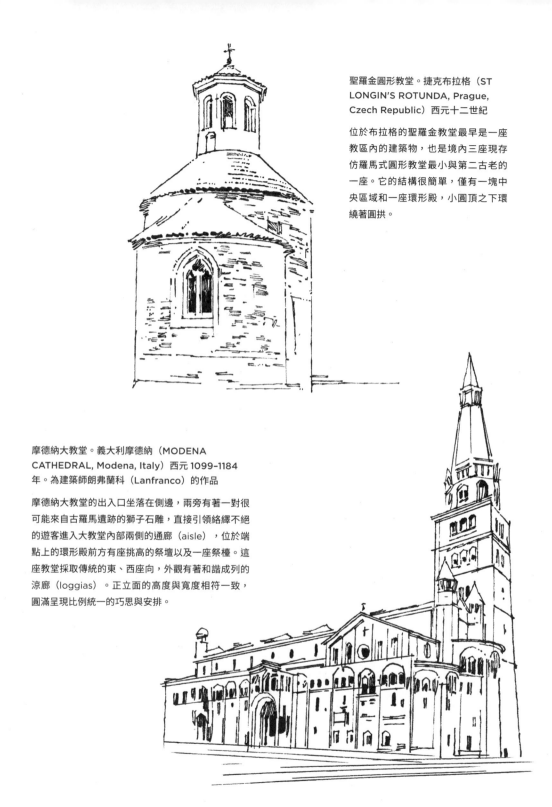

聖羅金圓形教堂。捷克布拉格（ST LONGIN'S ROTUNDA, Prague, Czech Republic）西元十二世紀

位於布拉格的聖羅金教堂最早是一座教區內的建築物，也是境內三座現存仿羅馬式圓形教堂最小與第二古老的一座。它的結構很簡單，僅有一塊中央區域和一座環形殿，小圓頂之下環繞著圓拱。

摩德納大教堂。義大利摩德納（MODENA CATHEDRAL, Modena, Italy）西元 1099-1184 年。為建築師朗弗蘭科（Lanfranco）的作品

摩德納大教堂的出入口坐落在側邊，兩旁有著一對很可能來自古羅馬遺跡的獅子石雕，直接引領絡繹不絕的遊客進入大教堂內部兩側的通廊（aisle），位於端點上的環形殿前方有座挑高的祭壇以及一座祭檯。這座教堂採取傳統的東、西座向，外觀有著和諧成列的涼廊（loggias）。正立面的高度與寬度相符一致，圓滿呈現比例統一的巧思與安排。

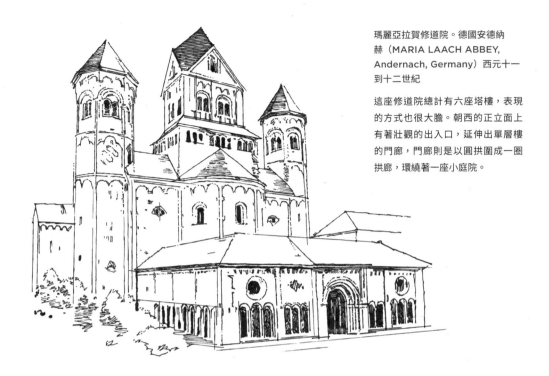

瑪麗亞拉賀修道院。德國安德納赫（MARIA LAACH ABBEY, Andernach, Germany）西元十一到十二世紀

這座修道院總計有六座塔樓，表現的方式也很大膽。朝西的正立面上有著壯觀的出入口，延伸出單層樓的門廊，門廊則是以圓拱圍成一圈拱廊，環繞著一座小庭院。

萊塞修道院。法國馬須省萊塞（LESSAY ABBEY, Lessay, Manche, France）西元十一世紀

萊塞修道院採用拉丁十字的形式，遵循典型的仿羅馬教堂格局，中殿兩側各有兩條通廊，並藉此延伸出翼殿與環型殿的空間。方形的塔樓在中殿和翼殿交錯的十字型上方高高聳立。特別引人矚目的是這座教堂出現了在哥德建築之後才大放異彩的枝肋拱頂（rib vault）。從外觀來看，墩柱上的扶壁已被用來分擔屋頂的載重，並在視覺和量體上為整體結構添足了效果。

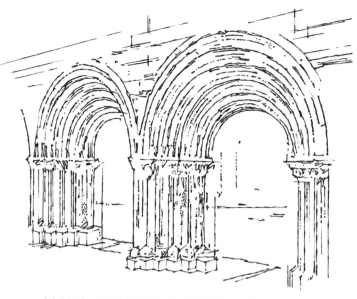

噴泉修道院。英國艾爾菲爾德（FOUNTAINS ABBEY,
Aldfield, England）西元 1132 年

這座沿斯凱爾河（River Skell）建造的大型修道院有著
十二世紀的多層裝飾拱門，它很可能是修道院入口門廊
（portal）通往迴廊的一段遺跡。

聖安堤田修道院。法國卡昂
（ABBEY OF SAINT-ÉTIENNE,
Caen, France）西元 1067 年

暗沉的正立面不帶任何裝飾，卻
特別高聳，兩旁塔樓比教堂主體
遠遠高出一大截，除了四座墩柱
扶壁之外，就屬仿羅馬式的拱形
開口可供辨識特色。雙塔頂點收
在十三世紀所建的塔尖上。

聖賽寧巴西利卡大教堂。法國土魯斯（BASILICA
OF SAINT-SERNIN, Toulouse, France）西元
1080–1120 年

這座鐘塔從中殿和環形殿的十字交叉處高聳入雲，將
主體分成五個層次。較低的三層從圓拱的設計即可
看出是仿羅馬式，較高的兩層則是十三世紀的成果、
外加十五世紀增建的尖塔。環形殿與翼殿的後方延
伸出數個小禮拜堂（the chevet），可供詩班席（a
choir）之用。從圖上可以清楚顯見五個小禮拜堂與
環形殿緊接相連，另外四個則在翼殿的位置之上。

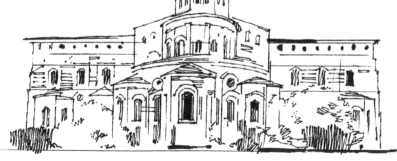

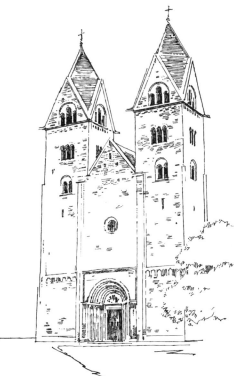

古爾克大教堂。奧地利古爾克（GURK CATHEDRAL,
Gurk, Austria）西元十二世紀

在奧地利也有一座具代表性的仿羅馬式建築經典範例——
古爾克大教堂，它的外觀看起來嚴謹、肅穆。西端屋
（westwork）處有兩座高塔，構成了壯觀的入口，面向
著西方。塔樓上方則是十七世紀加上去的洋蔥式圓頂。從
這個角度可以看見三個環形殿直接連在寬廣的翼殿上。

聖詹姆斯修道院教堂。匈牙利麗貝尼
（ABBEY CHURCH OF ST JAMES,
Lébény, Hungary）西元 1208–1212 年

從幾項特徵來觀察：成對的拱形開口在一
個更大的拱門之中、小型的眼窗（ocular
window）、朝向西方的門廊、與多層次
裝飾的拱門（stepped arch）入口⋯⋯
等，都是這座匈牙利教堂的仿羅馬式建
築的明顯實證。方形塔樓上的萊茵菱形
屋頂（Rhenish helm）是這個區域經
典的風格，此形式的屋頂有著類似金字
塔的斜面，但塔樓的四面各有一座山牆
（gable），使得金字塔的每一個斜面都
呈現菱形形狀。

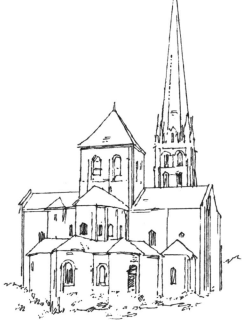

加爾坦佩河畔聖薩萬教堂修道院。法國普瓦圖（ABBEY
CHURCH OF SAINT-SAVIN-SUR- GARTEMPE,
Poitou, France）西元十一世紀中葉

這座修道院教堂是一個十字架形式，在中殿與翼殿的交叉
之處升起了一座方形的塔樓，在建築量體上達到完美的平
衡。這座教堂也被稱為「仿羅馬式的西斯汀大教堂（The
Romanesque Sistine Chapel）」因為內部發現了十一
世紀到十二世紀質量兼具的濕壁畫。從外觀來看，此座教
堂的佈扈詩班席、迴廊、和五座放射狀的小禮拜堂一應俱
全，還有著多邊形（polygonal）的環形殿。

哥德

西元十二世紀中到十六世紀

哥德（Gothic）建築緣起於法國聖丹尼斯（St. Denis）的一座巴西利卡式教堂，它被認為是最早出現哥德結構和風格特徵的建築。哥德建築是由仿羅馬演變而來，但更競相追逐高度，越來越高聳的宗教空間呼喚著人類登天的夢想。為了達成這樣的目標，建築師發明了不再需要仰賴厚重牆壁、支柱和墩柱而能承受建築載重的系統。革新的元素包括肢肋拱頂與飛扶壁（flying buttresses），將建築的載重重新導向，分散至其他不同的結構元素上，這些做法讓建築變得更加輕巧，也讓一些細工如玻璃、採光、精緻繁複的裝飾獲得更多展現的機會。這些輕巧的表現方式最終成為哥德建築裝飾美學的同義詞。

哥德關鍵特色：

- 尖拱
- 飛扶壁
- 肢肋拱頂
- 更細薄、更輕巧的結構
- 更挑高的中殿空間
- 華麗的彩繪玻璃
- 石板鏤刻窗花格和枝型窗花格（plate tracery and bar tracery）
- 更有效的承重能力
- 豐盛的裝飾風格
- 尖頂和尖塔

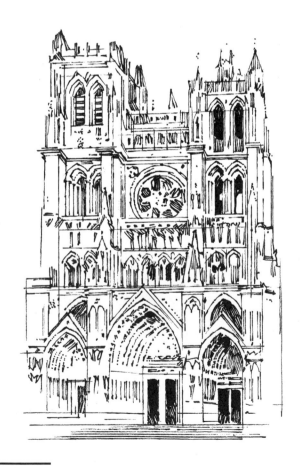

亞眠主教堂。法國亞眠（AMIENS CATHEDRAL, Amiens, France）西元 1220-1270 年。前期建築師為從呂沙旭來的侯貝特（Robert of Luzarches），後期建築師為從寇蒙特來的佟瑪士與雷紐父子（Thomas and Regnault de Cormont）

大教堂的立面清楚可見三座入口大門，室內的裝修風格也延續了室外的做法。正門尖拱上方有座長廊橫跨整個立面上，壁龕中有著歷代國王的雕刻。玫瑰窗（rose window）位於正立面的中央，有著拱廊和一連串的小尖柱（pinnacles）。這裡並未設置雙塔，因為這層樓分別在不同時期完成，因此未能遵循對稱的做法。

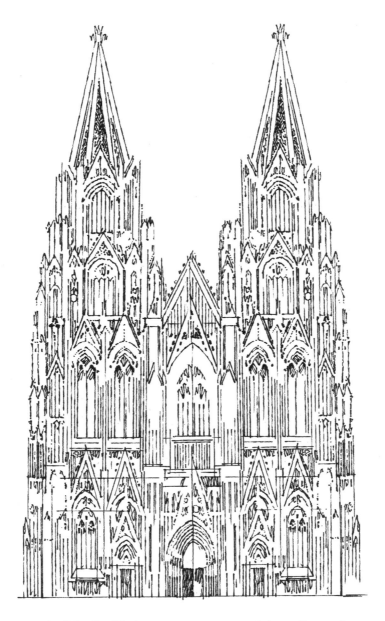

科隆大教堂。德國科隆（COLOGNE CATHEDRAL, Cologne, Germany）
西元 1248-1473 年

如同大多數的哥德大教堂，這裡的平面也採用拉丁十字，中殿兩旁各有兩條通
廊。科隆大教堂的哥德式拱頂是世界上最高的拱頂之一，透過飛扶壁分散結構
的載重。雙塔樓的立面裝飾著窗花格、尖頂、鏤空石雕尖塔、尖頂飾和尖拱。
教堂建造曾在 1473 年半途停工，直到十九世紀才真正完成。

哥德建築的特色可從令人懾服的細節和精細的石刻辨認出來。以下的圖例將展示幾種經典的裝飾元素，從左上圖起順時針依序解說如下：

菱形花紋（Diaper work）：方形或矩形的內部填滿花葉的圖案。

尖細雕刻（Cusped carving）：弧形或等邊三角形的雕刻，經常出現在拱門內。

垂直尖頂飾（Perpendicular finial）：建築物塔尖或頂峰上的雕刻裝飾元素。

捲葉飾（Crockets）：突出的鉤型雕刻模擬花或葉的形狀。

左側捲葉飾來自英格蘭諾福克，利徹姆諸聖教堂（All Saints Church in Litcham, Norfolk, England）西元 1450 年
右側捲葉飾來自英格蘭，林肯大教堂尖塔（the spire of Lincoln Cathedral, England）西元 1200 年。

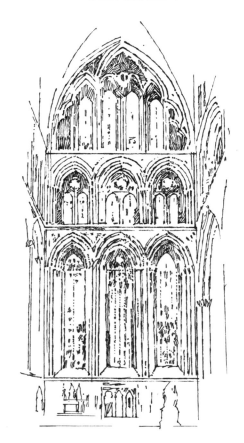

薩爾茲伯里大教堂。英國薩爾茲伯里（SALISBURY CATHEDRAL, Salisbury, England）西元 1220-1258 年

大教堂北端的翼殿狹長而挑高，對應著中殿高聳的量體。中殿的高度切分成三段，加長的柳葉形尖拱窗分佈在第一層和第三層。特地從英國多塞特南方運來的波貝克大理石石材（Purbeck）組成簇柱，不但支撐著拱形開口，同時也是彩繪玻璃窗的精美框飾。

烏特列支主教塔。荷蘭烏特列支（DOM TOWER OF UTRECHT, Utrecht, the Netherlands）西元 1321-1382 年，為建築師埃諾伯爵約翰（John of Hainaut）作品

這座塔樓原本緊鄰聖馬丁大教堂，現在則單獨矗立成為荷蘭境內最高的教堂塔樓之一。塔樓又可分為三個區段，底下兩層由矩形開口與尖拱點綴窗花格裝飾組合而成，頂層則是開放、明亮又優雅的燈籠頂（lantern），在天際線上展現其精緻的雕工和美麗的拱形小尖塔。

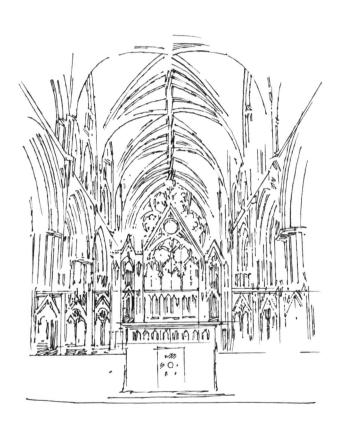

林肯大教堂。英國林肯（LINCOLN CATHEDRAL, Lincoln, England）西元 1185-1311 年

大教堂的肢肋拱頂系統非常罕見，支撐著多種類型的拱，從傳統到實驗性的拱都有，有些連續、有些不連續的肢肋拱頂、四分拱頂、六分拱頂，還有其他不對稱的拱頂系統。圖例上的拱筋從天使詩班席的簇柱（clusterd coumns）向上放射出去，拱頂的兩側則是通廊。

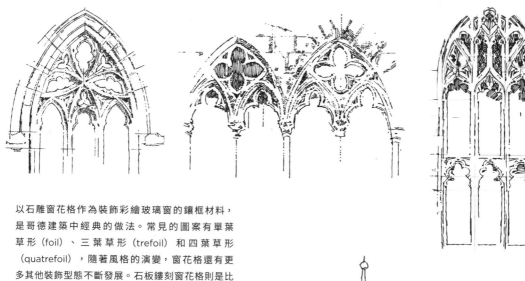

以石雕窗花格作為裝飾彩繪玻璃窗的鑲框材料，
是哥德建築中經典的做法。常見的圖案有單葉
草形（foil）、三葉草形（trefoil）和四葉草形
（quatrefoil），隨著風格的演變，窗花格還有更
多其他裝飾型態不斷發展。石板鏤刻窗花格則是比
較固定的形式，通常用在比較小型的上釉開口處；
枝型窗花格採取薄型石材為元素；高直式的窗花格
（perpendicular tracery）則常與垂直方向的幾何圖
案相互搭配。

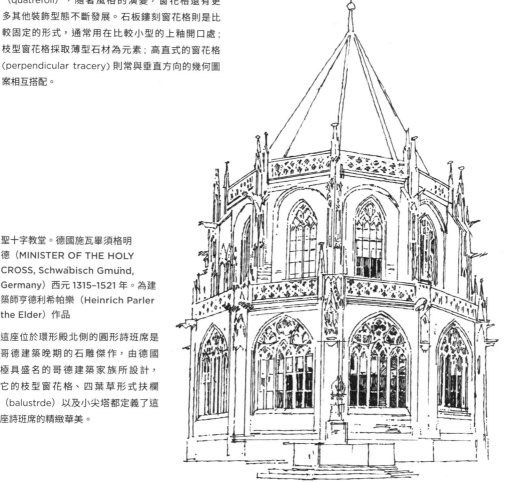

聖十字教堂。德國施瓦畢須格明
德（MINISTER OF THE HOLY
CROSS, Schwäbisch Gmünd,
Germany）西元 1315–1521 年。為建
築師亨德利希帕樂（Heinrich Parler
the Elder）作品

這座位於環形殿北側的圓形詩班席是
哥德建築晚期的石雕傑作，由德國
極具盛名的哥德建築家族所設計，
它的枝型窗花格、四葉草形式扶欄
（balustrde）以及小尖塔都定義了這
座詩班席的精緻華美。

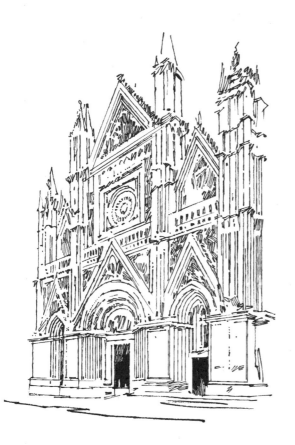

奧維耶托大教堂。義大利烏布利亞，奧維耶托（ORVIETO CATHEDRAL, Orvieto, Umbria, Italy）西元 1290-1591 年。為建築師阿諾弗康比歐（Arnolfo di Cambio）和羅倫佐馬宜塔尼（Lorenzo Maitani）作品

奧維耶托大教堂壯觀且對稱的正立面歸功於建築師馬宜塔尼，其他精彩的元素則是另一位建築師兼雕刻家──奧岡格納（Orcagna）的功勞，他打造了富麗優美的玫瑰花窗。這座教堂的立面由三個區塊組成，每一層都用了足量的金色馬賽克磚，中央則以精細的雕塑壁龕環繞著玫瑰花窗，最後則是高起的馬賽克裝飾山牆，搭配高聳入雲的小尖塔。

市政廳。德國黑森邦修騰（TOWN HALL, Schotten, Hesse, Germany）西元十五世紀

這座市政廳是哥德晚期的作品，採用半木構造建成，這種特別的工法是在木構框架中填入中介性的材料像是磚、抹灰籬笆（wattle and daub）或灰泥，通常採用裁成方形的橡木木條，第二層會稍微突出藉以平衡上一樓層所帶來的重量。如圖所示，暴露在外的角撐（angle bracing）也是德國半木構造的特徵之一。

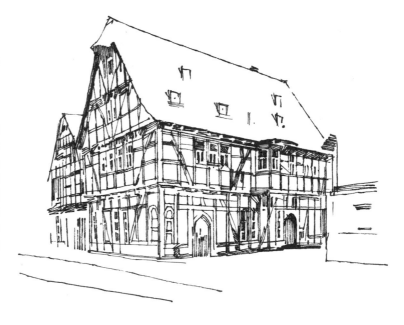

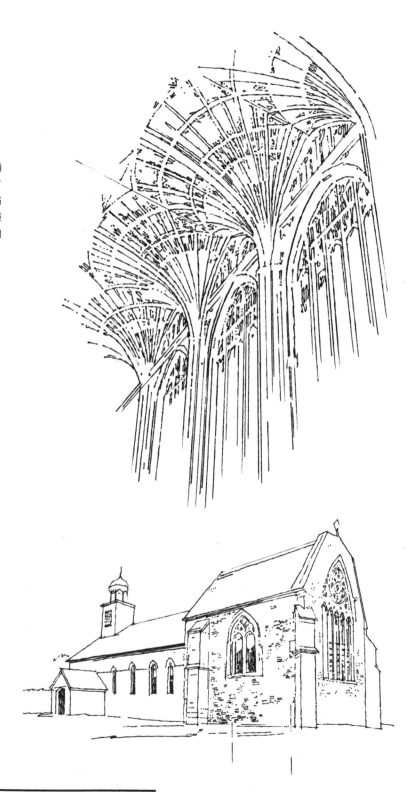

國王學院禮拜堂。英國劍橋
（KING'S COLLEGE CHAPEL,
Cambridge, England）西元
1446–1515 年

禮拜堂內超乎想像的扇形拱頂
（fan vaulting）向世人展現了
這套結構系統的幾何美學。拱筋
（ribs）從中央的高點撐起，等距
的曲線向外放射出去，形成一個
半圓錐的形狀。

聖母瑪麗亞教堂。英國艾塞克
斯郡提爾提（CHURCH OF ST
MARY THE VIRGIN, Tilty,
Essex, England）西元十三世紀

聖母瑪莉亞教堂以其東窗上精雕
細琢的窗花格而聞名，這座教區
教堂保留了十三世紀的形式，從
階梯式的多層量體即可證明教堂
的建造歷經數個不同的時期。教
堂量體最大的部分是以當地石材
建造而成，數個扶壁柱支撐著建
築的結構。

巴黎聖母院北面玫瑰花窗。法國巴黎（NORTH
ROSE WINDOW, Notre-Dame de Paris, Paris,
France）西元 1163-1345 年

當窗花格工匠的石雕工法和技藝日新月異，玫瑰花窗
也隨之愈來愈盛行。經典的形式為放射狀的圖案，由
精緻繁複的窗花格支撐著鉛條鑲框的彩繪玻璃。

布洛克斯翰聖母教堂。
英國布洛克斯翰（THE
CHURCH OF OUR LADY
OF BLOXHAM, Bloxham,
England）西元十二世紀到
十四世紀

圖例是布洛克斯翰聖母教堂
四座捲葉飾小尖塔的其中一
座，形狀宛如漸次向上縮小
的方錐。

米蘭大教堂。義大利米蘭（MILAN
CATHEDRAL, Milan, Italy）西元
1387-1965 年，為建築師西摩尼達奧
塞尼戈（Simone da Orsenigo）作
品

米蘭大教堂的內部形式直接受到立面
布局的影響，一共包含五座中殿──中
央一座和兩側四座。高大宏偉的立面
上總計有 3,400 座雕塑、700 座人像
和 135 座怪獸落水口（gargoyles），
每座雕像錯落有致、層層疊加。另外
一項非凡的特徵是以大量精巧的鏤空
小尖塔裝飾著屋頂的線條，近距離觀
察便會注意到這些小尖塔上的捲葉裝
飾皆為聖徒的雕像。這座大教堂歷經
好幾個世紀的施工，動用了七十七位
建築師才得以完成。

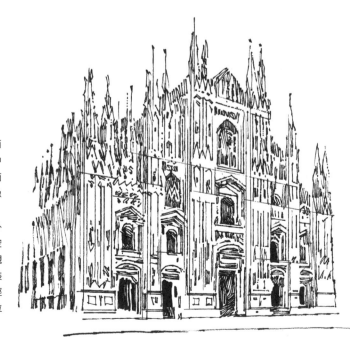

中世紀軍事防禦工事

西元十一世紀晚期到十六世紀

以防禦功能而興建的中世紀軍事堡壘，最初是為了保護貴族免受外來勢力掠奪打劫而發展的。早期的實例包括建在土墩上的塔樓——要塞（a keep），以及環繞在開放空間四周的防禦環牆——城寨（bailey）。要塞是最後一道防線，也被認為是城堡中最堅固與安全的部分。不過，隨著武器的進步，防禦工事本身的實用性也必須與時俱進，原本關注在要塞的護衛功能，改為增進城牆的防禦性。以同心圓設計的城堡發展出各種設施，像是至少以一道內矮牆加上一道外高牆的同心圓防禦牆，還有圓形瞭望塔可提供最佳的視野，以及數個城門輔以護城河和吊橋（drawbridge）。中世紀的防禦工事也包括以城牆環繞整座城市的做法，這類的防禦工事在世界各地隨處可見，像是中國、英格蘭、加拿大和克羅埃西亞……等。

中世紀軍事防禦工事關鍵特色：

- 厚實、具防禦性的城牆
- 縮小、狹窄的出入口
- 城垛（battlements）、雉堞（crenellated parapets）
- 菱堡（bastions）
- 塔樓（towers）
- 城門
- 護城河（moats）
- 要塞
- 射箭口（arrow loops）

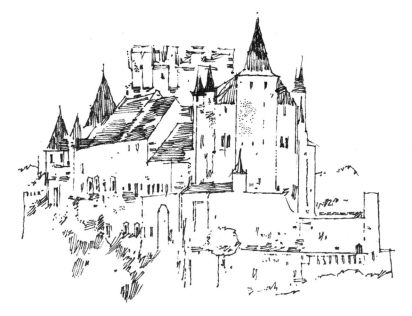

塞哥維亞阿爾卡薩。西班牙塞哥維亞（ALCÁZAR OF SEGOVIA, Segovia, Spain）西元十三到十四世紀

這座城堡矗立於城市內露出的岩石高地，也是兩條河的匯流之處。最初是羅馬人建造的堡壘，如今僅剩基座殘存，據說它的原始形式代表著強大的船首，而那些特別細高的尖塔則是後人加上的，反映出當時歐洲城堡流行的風格。

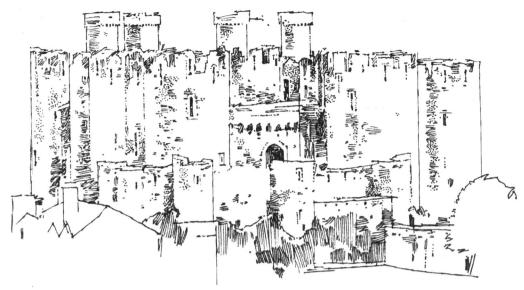

康威城堡。威爾斯康威（CONWY CASTLE, Conwy, Wales）西元 1283-1289 年

這座長方形的城堡坐落在康威河畔上，作為防禦工事的一部分，還包含了環繞康威市的防禦城牆。城堡總計有八座大型塔樓和兩座帶有後門（postern gate）的瞭望塔，也是面對著大海的第二道關卡，管控從海面上運抵的貨物。從外牆可以看到一些保存良好的凸堞（machicolation）位於牆面上的水平開口，由疊澀的牆面（wall-supporting corbels）所支撐，開口處可以向下潑灑滾燙的熱水或熱油以抵禦外敵的入侵。

林迪斯法恩城堡。英國林迪斯法恩（LINDISFARNE CASTLE, Lindisfarne, England）西元 1550 年

興建林迪斯法恩城堡的石材取自附近的修道院，但如今整座城堡已不堪使用。城堡坐落在聖島（Holy island）制高點上，聖島本身是一座潮汐島，潮汐也是防禦機制的一種，通往本島的道路在漲潮時會完全被覆蓋掉。這座島因八世紀時林迪斯法恩四福音書的創作而聞名，馬太、馬可、路克和約翰福音的彩繪手稿都出自這裡。

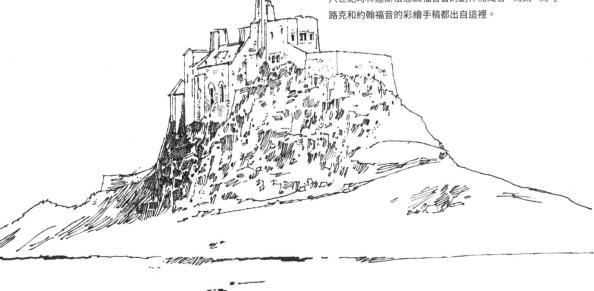

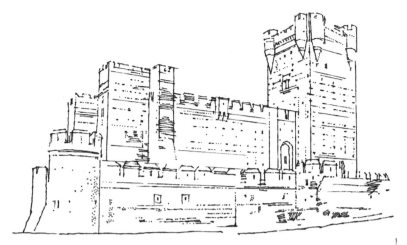

莫塔城堡。西班牙美迪納坎波
（CASTILLO DE LA MOTA,
Medina del Campo, Spain）西
元十四到十五世紀

坐落在山頂的莫塔城堡以其大規
模部署在外的瞭望塔樓著稱。這
些瞭望塔（barbican）是防禦的
關卡，從技術上來看，任何放在
城門或防禦牆上的塔樓都具有防
備的意圖。這裡的瞭望塔是圓形
的防禦設施，位在角落更難攻克。

卡卡頌要塞城。法國卡卡頌（CARCASSONNE FORTIFIED
CITY, Carcassonne, France）

全長超過 3.2 公里（2 英哩）的雙重城牆要塞擁有 52 座防禦塔
樓，這座中世紀要塞從西元三世紀就曾被佔領，自西元十一世
紀之後，許多壯觀的附加設施才逐漸興造起來，包括十九世紀
最具爭議性的一次修建，由建築師勒杜克（Eugène Viollet-le-
Duc）所主導。

右圖：城門上都設置
了防禦性的設施，如
弓箭手的射箭口。

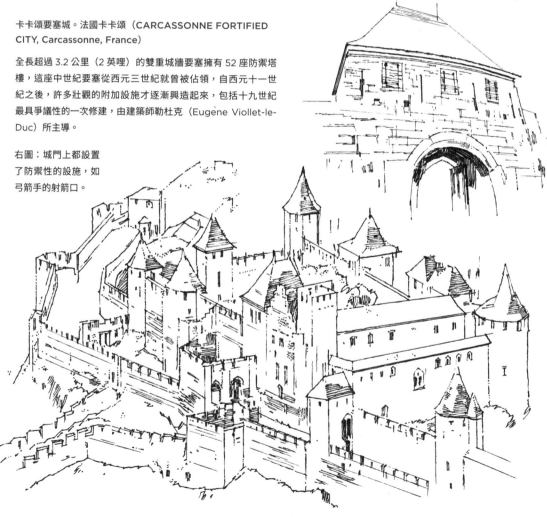

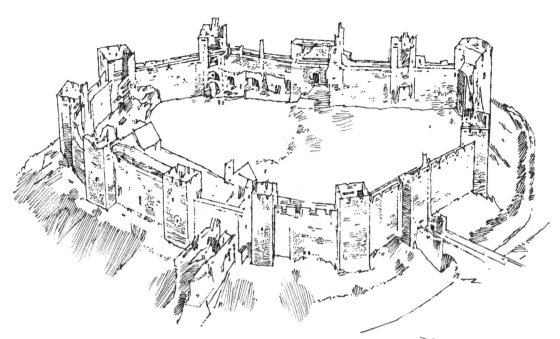

弗瑞林漢姆城堡。英國弗瑞林漢姆（FRAMLINGHAM CASTLE, Framlingham, England）西元十二世紀至十三世紀

早在西元十二世紀，土丘與圍城（motte and bailey）式的城堡就已經存在於此。「motte」是指一處高地，要塞通常設於其上；「bailey」則是一座防守性、封閉式的環牆內堡。在十二世紀晚期到十三世紀之間，這座弗瑞林漢姆城堡已經矗立在此。特別的是這座城堡裡面並沒有真正的中央要塞，只有環繞的護城牆和塔樓，這些方形的防禦塔樓（mural tower）與牆體合為一體。

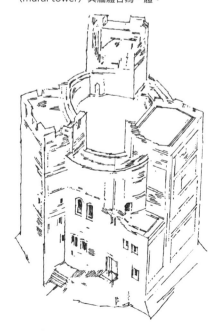

奧福德城堡要塞。英國奧福德（ORFORD CASTLE KEEP, Orford, England）西元 1165-1173 年

奧福德城堡要塞設計為特殊的圓形外觀，三座矩形的塔樓又與環型的結構共構而成。塔樓的建造比例被認為是根據同時期英國教堂設計慣用的一比二比例。

海汀漢姆城堡要塞。英國海汀漢姆（HEDINGHAM CASTLE KEEP, Castle Hedingham, England）西元 1140 年

這座要塞的平面是近乎完美的正方形，也是諾曼式（Norman）要塞常見規格，共計有五層樓高，包括雙層挑高的主廳，以及角樓的旋轉樓梯。

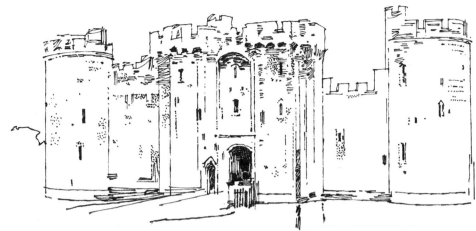

波定城堡。英國羅伯茲橋（BODIAM CASTLE, Robertsbridge, England）西元 1385 年

這座城堡有護城河卻沒有中央要塞，而且在防禦城牆裡環繞著多個房間與內庭，應是四邊形或中庭式的城堡，形式上是一個巨大的矩形包圍中庭的格局。

卡地夫城堡。威爾斯卡地夫（CARDIFF CASTLE, Cardiff, Wales）西元十一世紀晚期

這座城堡建造在羅馬城牆之上，是由諾曼人築起的防禦工事，作為西進威爾斯的根據地。歷經數百年的洗禮與整建，最關鍵的改變發生在十八世紀，大幅改造成目前哥德復古的風格。城堡的牆垛仍然可以使用，二次大戰期間曾作為防空避難所，一次可容納 1,800 人。

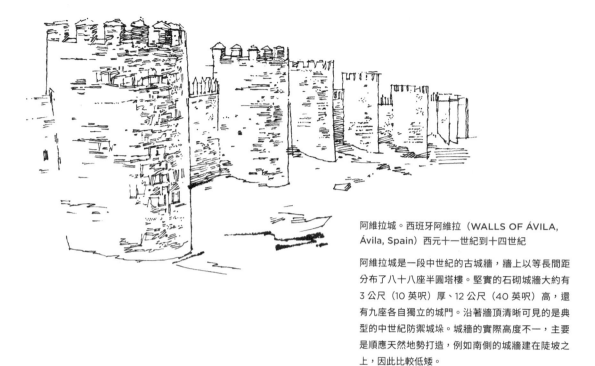

阿維拉城。西班牙阿維拉（WALLS OF ÁVILA,
Ávila, Spain）西元十一世紀到十四世紀

阿維拉城是一段中世紀的古城牆，牆上以等長間距
分布了八十八座半圓塔樓。堅實的石砌城牆大約有
3 公尺（10 英呎）厚、12 公尺（40 英呎）高，還
有九座各自獨立的城門。沿著牆頂清晰可見的是典
型的中世紀防禦城垛。城牆的實際高度不一，主要
是順應天然地勢打造，例如南側的城牆建在陡坡之
上，因此比較低矮。

普列扎瑪城堡。斯洛維尼亞普列
扎瑪（PREDJAMA CASTLE,
Predjama, Slovenia）西元
1570 年

普列扎瑪城堡被認為是世界上最
大的洞窟城堡，建造在 122 公尺
（400 英呎）高的峭壁上，就在
原本中世紀的防禦工事之下。城
堡裡的秘密通道可穿過岩洞到達
鄉村裡，以確保被圍城時家族成
員可以藉此秘道而存活下來。

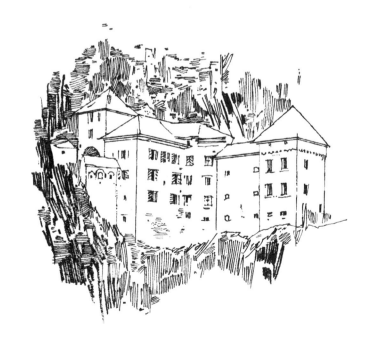

文藝復興
西元十五世紀到十七世紀

文藝復興（Renaissance）是「重生」的意思，起源自以過去經典作品為範本的文學、藝術和建築的文化運動。以建築來說，萊昂巴斯提塔亞伯提在《建築藝術十書（Leon Battista Alberti's On the Art of Building in Ten Books）》中首度提倡文藝復興的想法，這本書也成為文藝復興建築運動的參考書。建築不只有實用的功能，更具有人文主義的要素。文藝復興首先在義大利風行起來，隨後迅速席捲了歐陸以及英格蘭。文藝復興的風格聚焦在比例、對稱、以及大量擷取自古羅馬和古希臘建築中的既定元素。文藝復興是對古代建築形式有意識的復古，並融入了當時建築設計的理想原則。

文藝復興關鍵特色：

- 古典建築的重生與復興
- 比例
- 規律性
- 集中向心式與巴西利卡式的平面
- 古希臘和古羅馬形式的復古
- 對古代理想感興趣
- 清晰的建築天際線

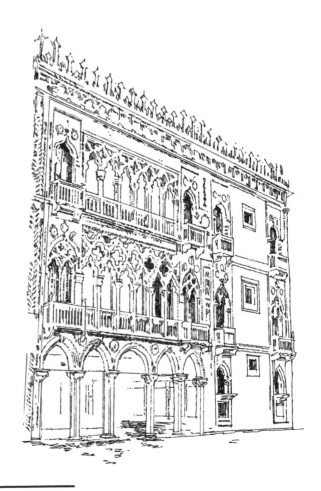

黃金宮。義大利威尼斯（CA' D'ORO, Venice, Italy）西元 1428–1430 建築師為唐喬萬尼和巴圖洛美歐朋（Giovanni and Bartolomeo Bon）

這座威尼斯的宮殿的立面採取了偏移式的對稱，樓高三層，底層的涼廊（loggia）頗為巨大，中間有一座圓拱門，搭配著兩側的尖拱門；中間層露台的扶欄上則有四葉草的圖案；最上層的裝飾與中間層近似，但尺寸略為縮減。黃金宮融合了哥德、伊斯蘭和拜占庭的元素，讓這座早期文藝復興的建築成為珍貴而獨特的過渡時期佳作。

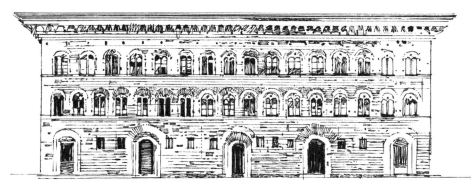

梅迪奇宮。義大利佛羅倫斯（PALAZZO MEDICI, Florence, Italy）西元 1444–1484 年。為建築師米開羅佐迪巴圖洛美歐（Michelozzo di Bartolomeo）作品

梅迪奇宮的樓高分成三層，皆為經典作法：一個樸實的低樓層和兩個疊加其上的高樓層。在立面上，樓層越高，細節的處理越繁複。建築頂層有著華麗的挑簷（cornice），以較寬的樑托懸挑作為裝飾，用以平衡低樓層的重量感。另外，不同石材及排列方式也以漸次的變化來強調各樓層之間的關係，也讓建築的立面顯得更加氣勢恢宏。

聖馬可大會堂。義大利威尼斯（SCUOLA GRANDE DI SAN MARCO, Venice, Italy）西元 1260 年。建築師為皮耶特洛倫巴多、毛蘿科杜西、和巴圖洛美歐朋（Pietro Lombardo, Mauro Codussi and Bartolomeo Bon）

這座建築宏偉的立面在天際線之處裝飾著華美的壁龕，是文藝復興大理石建築的奇觀，特別是在地面層上的大理石工藝。眼前立體的拱廊與主門看起來留了兩個暗門，這是所謂的「錯視法（trompe-l'oeil）」，兩個暗門事實上並未真正退縮進入裡面的空間。「錯視法（perspective）」是一項描繪的技術，在二維的表面上創造出三維的空間錯覺。透視圖在文藝復興時期非常受到歡迎，因此越來越多藝術家爭先恐後想要表現這種真實的再現。

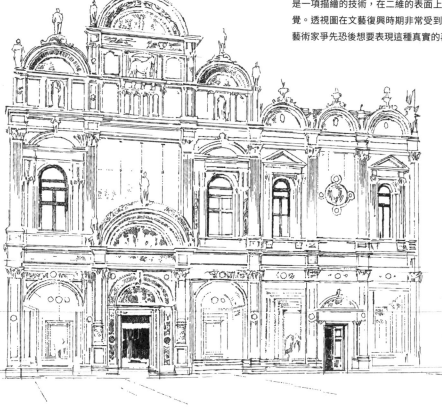

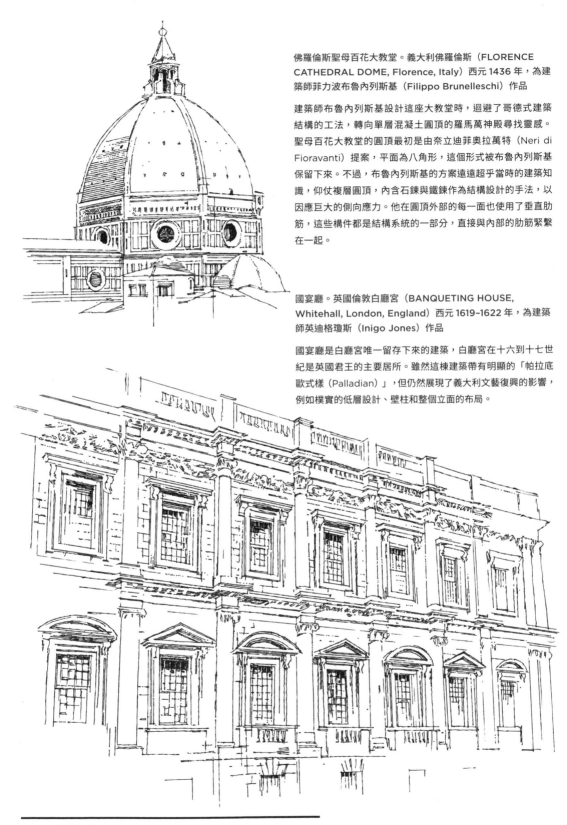

佛羅倫斯聖母百花大教堂。義大利佛羅倫斯（FLORENCE CATHEDRAL DOME, Florence, Italy）西元 1436 年，為建築師菲力波布魯內列斯基（Filippo Brunelleschi）作品

建築師布魯內列斯基設計這座大教堂時，迴避了哥德式建築結構的工法，轉向單層混凝土圓頂的羅馬萬神殿尋找靈感。聖母百花大教堂的圓頂最初是由奈立迪菲奧拉萬特（Neri di Fioravanti）提案，平面為八角形，這個形式被布魯內列斯基保留下來。不過，布魯內列斯基的方案遠遠超乎當時的建築知識，仰仗複層圓頂，內含石鍊與鐵鍊作為結構設計的手法，以因應巨大的側向應力。他在圓頂外部的每一面也使用了垂直肋筋，這些構件都是結構系統的一部分，直接與內部的肋筋緊繫在一起。

國宴廳。英國倫敦白廳宮（BANQUETING HOUSE, Whitehall, London, England）西元 1619-1622 年，為建築師英迪格瓊斯（Inigo Jones）作品

國宴廳是白廳宮唯一留存下來的建築，白廳宮在十六到十七世紀是英國君王的主要居所。雖然這棟建築帶有明顯的「帕拉底歐式樣（Palladian）」，但仍展現了義大利文藝復興的影響，例如樸實的低層設計、壁柱和整個立面的布局。

布洛瓦城堡。法國羅亞謝爾省布洛瓦（CHATEAU DE BLOIS, Blois, Loir-et-Cher, France）西元十三世紀到十七世紀

這個多邊形的樓梯同時表現了輕盈和穩重。精緻的扶欄由下而上設計多變，文藝復興的影響俯拾皆是，展現在人物、貝殼、圓雕徽章飾，和所有參考古風作法的構件上。這座樓梯在立面上有藏、有露，讓使用者沿著路徑垂直向上移動時，能夠欣賞到裡裡外外豐富的視野。

蘭寶提塔樓。義大利維洛納（TORRE DEI LAMBERTI, Verona, Italy）西元 1172 年

初建於西元 1172 年，這座高達 84 公尺（275 英呎）的鐘塔曾在 1403 年被閃電擊中而倒塌，直到 1448 年才開始重建，並於 1463 年完工。上面的時鐘則是在 1798 年增加。鐘塔本身包含兩種形式：下層是方形的平面，上層則是八角形，和威尼斯的鐘塔風格相似。建築的材質因磚塊的不同而出現轉變，從早期的凝灰岩混合磚造進展到純磚造的結構。

這些威尼斯的獨立鐘塔（campaniles）大量使用磚塊打造出方形輪廓、加上金字塔型的斜屋頂，展示出文藝復興建築的古典美。

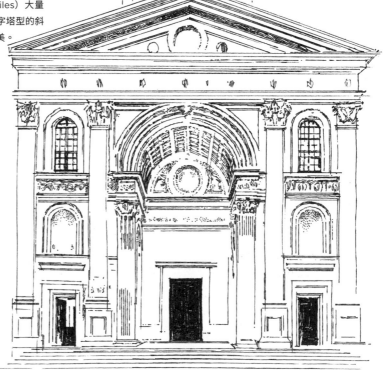

聖安德烈大教堂。義大利曼圖亞（BASILICA OF SANT'ANDREA, Mantua, Italy）西元 1472-1790 年，為建築師亞伯提（Leon Battista Alberti）作品

這座巴西利卡教堂的正立面有座巨大的拱頂，建築師亞伯提讓外觀與室內相互輝映。中央的中殿（nave）以桶形拱頂加冠，其他立面元素則參考了凱旋門的作法。

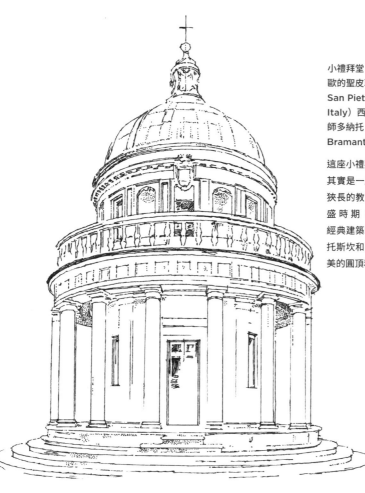

小禮拜堂。義大利羅馬，蒙托里歐的聖皮耶多洛（TEMPIETTO, San Pietro in Montorio, Rome, Italy）西元 1502 年，為建築師多納托·布拉曼德（Donato Bramante）作品

這座小禮拜堂（The Tempietto）其實是一座紀念陵墓，坐落在一處狹長的教堂庭園裡，是文藝復興全盛時期（High renaissance）的經典建築範例，包括了精雕細琢的托斯坎和多立克柱式，還有比例完美的圓頂和球型尖頂飾。

香波堡。法國羅亞謝爾省香波（CHATEAU DE CHAMBORD, Chambord, Loir-et-Cher, France）西元 1519-1547 年，為建築師多梅尼可·達·孔托納（Domenico da Cortona）作品

這是法國文藝復興建築的實例，城堡的布局混合著法式與義大利式風格的收藏室，相互連成一氣。香坡堡有著城堡應有的高大外牆與中央庭院，卻沒有防禦的功能。有如動畫般奇幻的屋頂天際線包含了各種類型的塔樓和煙囪，和下方建築量體形成強烈的對比。

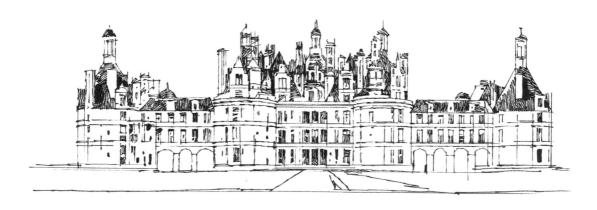

矯飾主義

西元十六世紀到十七世紀早期

矯飾主義（Mannerism）的出現是對嚴格參考古風的文藝復興的一種反撲，建築師在開展新作的同時也能擁有更多創作的自由。這些建築實驗以調動及扭曲建築的比例、節奏、和秩序來顛覆古典建築的原則。矯飾主義的建築師也有意創造出讓人困惑的比例和空間的關係，以挑戰大眾的預期。

矯飾主義關鍵特色：

- 錯覺
- 比例變形
- 古典元素的創新式改造
- 調動規律的節奏感
- 強調虛與實

聖喬齊歐馬玖雷大教堂。義大利威尼斯（SAN GIORGIO MAGGIORE, Venice, Italy）西元 1566–1610 年，建築師為安德烈帕拉底歐（Andrea Palladio）

這座大教堂只有白色立面上的大理石山牆和四支複合式柱屬於矯飾主義；它的內部則是傳統的基督教教堂格局，挑高的中殿兩側有著寬闊的通廊。帕拉底歐試圖調和戶外立面和室內中殿之間的關係，在教堂的正面做出兩座神殿的樣貌，一座既高且窄，一座既低且寬，相互疊加後的結果，使得既低且寬的神殿山牆彷彿被左右斷了開來。

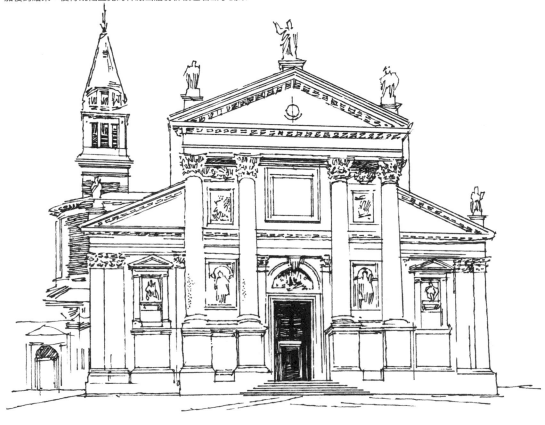

耶穌堂。義大利羅馬（CHURCH OF
THE GESÙ, Rome, Italy）西元 1568-
1580 年，建築師為來自維戈諾拉的吉
亞科摩巴洛奇，和來自波塔的吉亞科摩
（Giacomo Barozzi da Vignola and
Giacomo della Porta）

由建築師波塔設計的教堂立面，挑戰了
古典秩序和比例的理解。正立面主要分
成上、下兩的部分，兩側各有一個向上
的捲式渦旋，中間有一座三角形山牆疊
在圓弧山牆裡，將立面的兩個部分連繫
在一起。

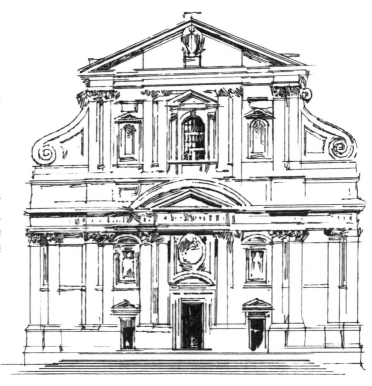

聖約翰聯合大教堂。馬爾他瓦
雷塔（SAINT JOHN'S CO-
CATHEDRAL, Valletta,
Malta）西元 1572-1577 年，建
築師為吉羅拉莫卡薩（Girolamo
Cassar）

這座大教堂有著矯飾主義的立面，
外觀顯得嚴謹，甚至像個防禦堡
壘，巨大的白色柱子支撐著上方
的露台，兩側的壁龕裡並未留設
雕像。

慈悲教堂。葡萄牙科因布勒，天圖尤（CHURCH OF MERCY, Tentúgal, Coimbra, Portugal）西元十六世紀，建築師為托梅維琉和羅德里哥（Tomé Velho and Francisco Rodrigues）

這座十六世紀的教堂立面被認為是矯飾主義的風格。主要的建築元素出現在於細長的雕花門廊直衝屋頂的天際線，類似破頂式古典山牆的作法。

法爾內塞別墅。義大利拉齊歐（VILLA FARNESE, Lazio, Italy）西元 1515–1573 年，建築師為小安東尼奧和來自維戈諾拉的吉亞科摩巴洛奇和佩魯茲（Antonio da Sangallo the Younger, Giacomo Barozzi da Vignola, and Baldassare Peruzzi）

這棟別墅最初設計為五角形的堡壘，只有部分的構想被保留下來，特別是大型的立方塊體仍留設在低樓層的各個角落上。正立面的設計打破了文藝復興的原則，以雙層高度的拱門作為主樓層（piano nobile）出入口，上方三個樓層則由連續小窗戶排列而成。

庇亞城門立面。義大利羅馬（INTERNAL FACADE, Porta
Pia, Rome, Italy）西元 1561–1565 年。為建築師米開朗基羅
（Michelangelo）的作品

這座城門位於奧勒良城牆（Aurelian Walls）面對城市的那一面，
是一座令人困惑、雜混，並與常規相異的經典之作。超大尺寸的
堡壘塊石砌築（rustication）、支離破碎的柱式、古典山牆與多
層次的表面，以及其他許多既粗野又嬌柔的構件，使這座城門的
建築語彙違逆了古典的原則。

聖喬萬尼巴提斯塔教堂。義大
利托斯卡尼利佛諾省（SAN
GIOVANNI BATTISTA, LIvorno,
Tuscany, Italy）西元 1624 年，
建築師為喬萬尼・法蘭西斯科・坎
塔伽利納 （Giovanni Francesco
Cantagallina）

這座教堂的正立面由幾個別出心裁
的元素所組合，挑戰了我們對古典
建築元素的規範性理解。前方的橢
圓形窗戶內縮在矩形的外框裡，精
細的大理石雕刻和平凡無奇的壁柱
形成強烈對比，最後再以風格極不
尋常的浮誇山花（tympanum）點
綴在入口大門的上方。

3

巴洛克到新藝術

巴洛克與洛可可

西元十七世紀到十八世紀晚期

巴洛克（Baroque）風格具有高度的影響力、辨識度和戲劇性，是對歐洲宗教改革後樸質建築態度的直接反應。羅馬教宗也對此積極回應，將這個既華麗又富戲劇性的風格用於宣揚天主教義。巴洛克一詞的起源仍有爭議——無論是葡萄牙文、西班牙語、或是義大利文，巴洛克意指形狀不規則的珍珠，以奢華的裝飾、戲劇性的光影變化而著稱。巴洛克招致負評的部分則來自於過度繁瑣的建築細節。

洛可可（Rococo）則被認為是巴洛克更加奢華的延伸，將已經過多細節的巴洛克再鍍上金銀、或鑲嵌豪奢的質材。「Rococo」一詞來自法文中的「rocaille」，用於形容人造石窟裡過度使用的貝殼裝飾。洛可可風格的氾濫為後來節制的新古典主義鋪排好道路。

巴洛克與洛可可關鍵特色：

- 廣泛使用圓弧曲線
- 模擬波浪起伏的凹凸表面
- 浮誇且富麗堂皇
- 豪華的階梯
- 將橢圓形當成裝飾的一部分，並用於平面之中
- 光線的強烈對比和戲劇性展現
- 室內的錯視效果
- 柱群和壁龕群
- 螺旋扭轉的元素
- 豐富濃烈的表面處理
- 金箔裝飾常出現在洛可可

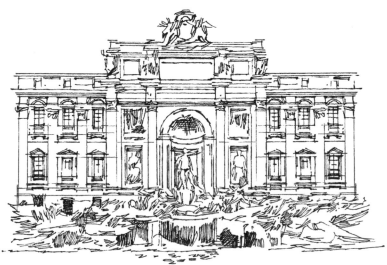

特雷維噴泉。義大利羅馬（TREVI FOUNTAIN, Rome, Italy）西元 1732–1762 年。建築團隊包括沙爾韋、帕尼尼等人（Nicola Salvi, Giuseppe Pannini and others）

這座噴泉被認為是巴洛克時期的經典鉅作。位於噴泉中央的雕塑站在花格鑲板所圍塑成的半圓頂之下，是皮耶特洛・伯拉奇製作（Pietro Bracci）的海神像。建築立面上則依附著科林斯柱和柱墩所撐起的巴洛克式扶欄。

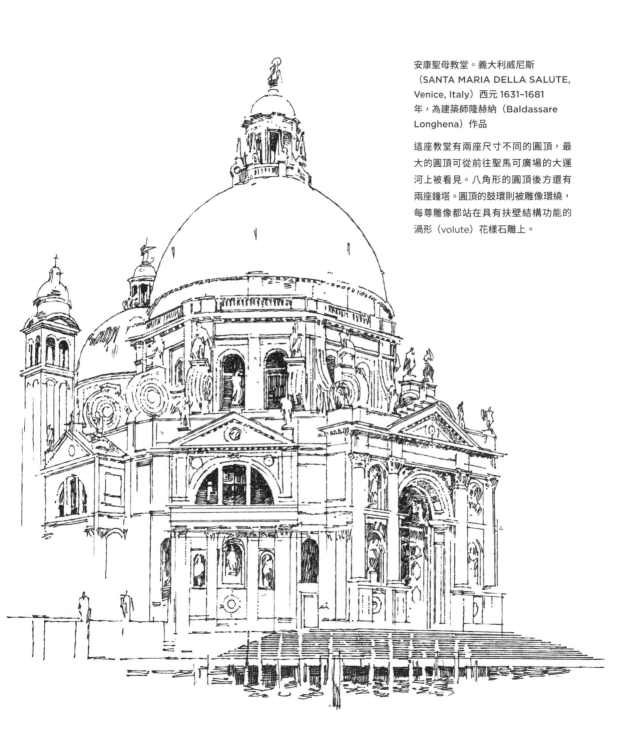

安康聖母教堂。義大利威尼斯
（SANTA MARIA DELLA SALUTE,
Venice, Italy）西元 1631~1681
年，為建築師隆赫納（Baldassare
Longhena）作品

這座教堂有兩座尺寸不同的圓頂，最
大的圓頂可從前往聖馬可廣場的大運
河上被看見。八角形的圓頂後方還有
兩座鐘塔。圓頂的鼓環則被雕像環繞，
每尊雕像都站在具有扶壁結構功能的
渦形（volute）花樣石雕上。

四泉聖卡羅教堂。義大利羅馬（SAN CARLO ALLE QUATTRO FONTANE, Rome, Italy）1638-1641 年，建築師為布羅米尼（Francesco Borromini）

這座教堂藉由大小對比鮮明的柱子來展現波浪起伏的立面，天使們高舉著橢圓形的徽章飾，上面曾繪有皮耶羅·吉亞古茲（Pietro Giarguzzi）的濕壁畫。

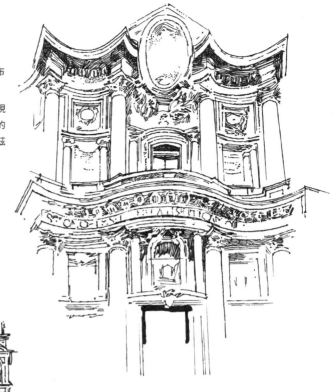

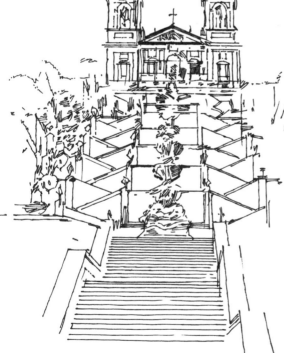

山上仁慈耶穌朝聖所。葡萄牙布拉嘉（BAROQUE STAIR AT BOM JESUS DO MONTE, Braga, Portugal）西元 1781 年

這座標誌性的巴洛克階梯採用當時流行的之字形做法，由三段樓梯與平台所組成，分成三階段施工。階梯板的邊緣選用顏色呈現對比的石材，並以尖頂飾和雕像做點綴。

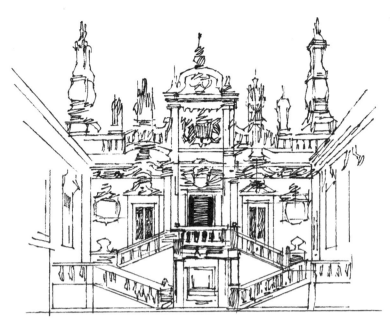

馬刁士宮。葡萄牙雷阿爾城
（CASA DE MATEUS, Vila Real,
Portugal）西元 1739–1743 年，為
建築師納索尼（Nicolau Nasoni,
architect）作品

這座葡萄牙的巴洛克式宮殿以低矮的
扶欄環繞著庭院做出對稱的入口。宮
殿正門有著蜿蜒而上的剪刀梯（split
scissor stair），頂端則點綴著古典
山牆，兩座雕像宛如守衛般站在高處
的扶欄上。

聖安德烈阿奎琳那教堂。義大利羅馬
（SANT'ANDREA AL QUIRINALE,
Rome, Italy）西元 1658–1670
年，為建築師羅倫佐貝尼尼和迪羅
西（Gian Lorenzo Bernini and
Giovanni de'Rossi）作品

進入教堂之前需先經過半圓的門廊和
階梯，兩側則豎立著愛奧尼克柱。立
面上方的古典山牆則由科林斯壁柱所
支撐。進門之後，訪客很快就到達橢
圓形圓頂下的中心點，因為教堂入口
與祭壇就位於橢圓形短軸的兩端，如
此的安排強化了空間上的衝擊感。

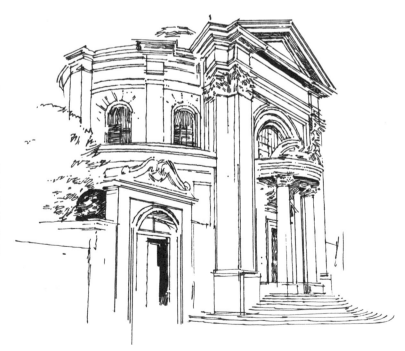

拉斐特之家城堡。法國巴黎近郊（CHATEAU DE MAISONS- LAFFITTE near Paris, France）西元 1630–1651 年。建築師為曼薩（François Mansart）

這座法國巴洛克經典建築極具影響力，其特色是一條筆直的軸線一路從前庭、外院、連結至通往城鎮和河邊的大道上。

拉德克里夫圖書館。英國（RADCLIFFE CAMERA, Oxford, England）西元 1737–1748 年，建築師為吉伯斯（James Gibbs）

這座拉德克里夫圖書館被視為是帶有帕拉底歐元素的英式巴洛克，擁有英國第三大的圓頂，也被認定為英國最早的一座圓形圖書館。

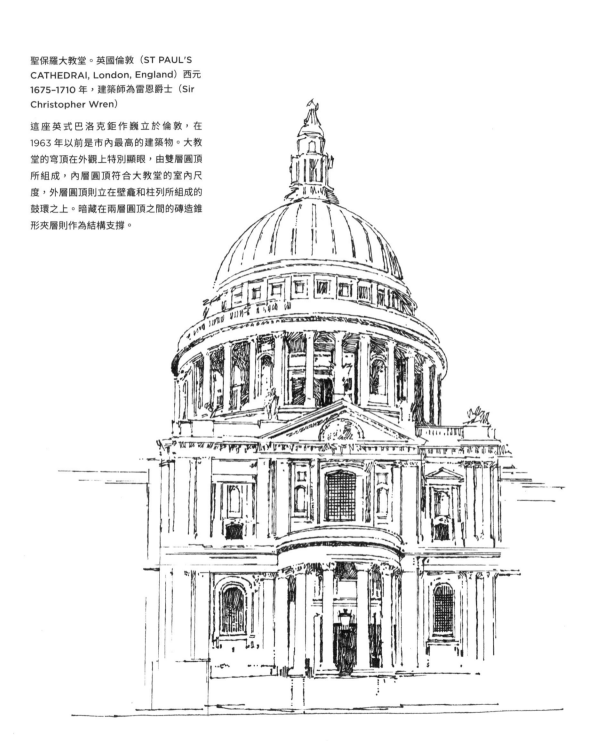

聖保羅大教堂。英國倫敦（ST PAUL'S CATHEDRAl, London, England）西元 1675–1710 年，建築師為雷恩爵士（Sir Christopher Wren）

這座英式巴洛克鉅作巍立於倫敦，在 1963 年以前是市內最高的建築物。大教堂的穹頂在外觀上特別顯眼，由雙層圓頂所組成，內層圓頂符合大教堂的室內尺度，外層圓頂則立在壁龕和柱列所組成的鼓環之上。暗藏在兩層圓頂之間的磚造錐形夾層則作為結構支撐。

內波穆克聖約翰教堂。德國慕尼黑（CHURCH OF ST JOHN OF NEPOMUK, Munich, Germany）西元 1733-1746 年，建築師為柯斯馬斯達米安與埃吉德（Cosmas Damian Asam and Egid Quirin Asam）

這座教堂是巴伐利亞地區洛可可風格的經典傑作，內部的光影和裝飾細可分成三個垂直區塊，從最低層的暗部向上漸次轉為明亮，最後在天花板上的濕壁畫中表現出來。

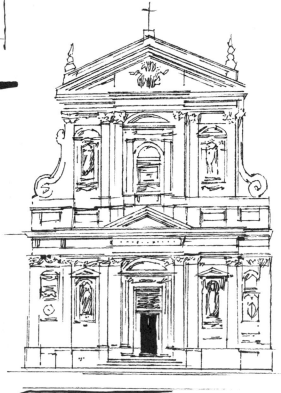

聖塔蘇珊娜教堂。義大利羅馬（SANTA SUSANNA, Rome, Italy）西元 1585-1603 年。建築師為瑪德諾（Carlo Maderno）

這座巴洛克教堂的立面以巧妙運用錯視效果而聞名，成列的科林斯柱、垂直的壁龕，還有將渦旋裝飾向上延伸直到古典山牆的做法，讓整棟建築看起來比實際上來得更高。

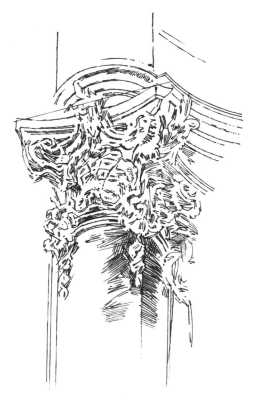

柱頭裝飾。奧地利鄰近多瑙河畔的恩格爾哈茨采爾修道院（COLUMN CAPITAL, Engelszell Abbey, near Engelhartszell an der Donau, Austria）西元 1754–1764 年

這座修道院內部採用的複合式柱，有著極度華麗的裝飾，屬於洛可可風格。

赫布林格宅邸的裝飾。奧地利茵斯布魯克（ORNAMENTAL DECORATION, Helbling House, Innsbruck, Austria）西元 1732 年，建築師為吉格爾（Anton Gigl）

這座精美的巴洛克建築立面，有著十八世紀添加上去的洛可可風格灰泥裝飾物。

中國茶樓。德國波茨坦無憂宮（CHINESE HOUSE, Sanssouci Park, Potsdam, Germany）西元 1755–1764 年，為建築師卜靈（Johann Gottfried Büring）作品

位於無憂宮內的中國茶樓是一座花園涼亭，採用了當時風靡歐洲的中國風（chinoiserie style），混合了傳統中國建築和洛可可元素。涼亭呈現三葉草的形體，處處充滿著綺麗無比的鍍金柱群、銅製屋頂、小圓頂和橢圓形窗。

帕拉底歐主義

西元十八世紀到十九世紀早期

深受西元十七世紀威尼斯建築師安德烈亞帕拉底歐（Andrea Palladio）的影響，帕拉底歐主義（Palladianism）受到古典形式的啟發，以對稱、嚴謹的比例和秩序為特徵。帕拉底歐試圖重新組合古典建築元素以為當代所用，並將其心得記錄在 1570 年出版的《建築四書（Four books of Architecture）》中。此種風格後來被建築師英尼格瓊斯（Inigo Jones）帶往英格蘭，因其在 17 世紀初頻繁往來義大利與英格蘭之故，使得帕拉底歐主義在英格蘭、威爾斯、蘇格蘭甚至北美洲⋯⋯等地區皆佔有一席之地。

帕拉底歐主義關鍵特色：

- 嚴謹的比例
- 對稱
- 展現古典的形式
- 簡樸的外觀
- 極簡的裝飾
- 神殿式的正面

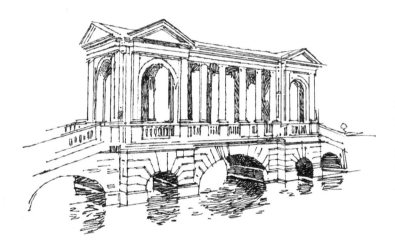

帕拉底歐式的橋。英國巴斯，普萊爾公園（PALLADIAN BRIDGE, Prior Park, Bath, England）西元 1755 年，為建築師理查瓊斯（Richard Jones）作品

這座橋本身就是整座公園景觀中最鮮明的視覺焦點，兩側出入口皆設有古典山牆，橫跨在橋樑兩端的拱之上，愛奧尼克柱子則立在扶欄上方，位於橋下的拱則簡單而樸實。

奇斯威克宮。英國倫敦（CHISWICK HOUSE, London, England）西元 1726-1729 年，建築師為波伊爾與肯特（Richard Boyle and William Kent）

奇斯威克宮是一座帕拉底歐式的別墅，它簡潔、對稱的架構來自帕拉底歐經典的卡普拉別墅（Villa Capra）和其他位於羅馬的傑作。這座別墅的特色還包括一座陡峭的八邊形圓頂、六支科林斯柱所構成的門廊放在平實的石造基座上、帕拉底歐窗、以及氣派的分段式階梯。

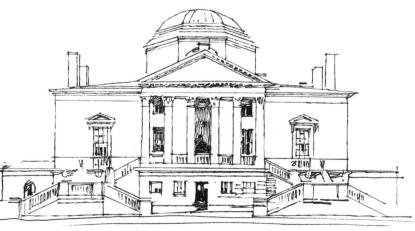

帕拉底歐式的廊橋。英國斯托的斯托莊園
（PALLADIAN BRIDGE, Stowe Gardens, Stowe,
England）西元 1738 年，為建築師吉伯斯（James
Gibbs）作品

從扶欄圍繞的古典山牆入口處望向這座橋，在入口拱
門的拱心石（keystone）上裝飾著一張人臉的雕塑。

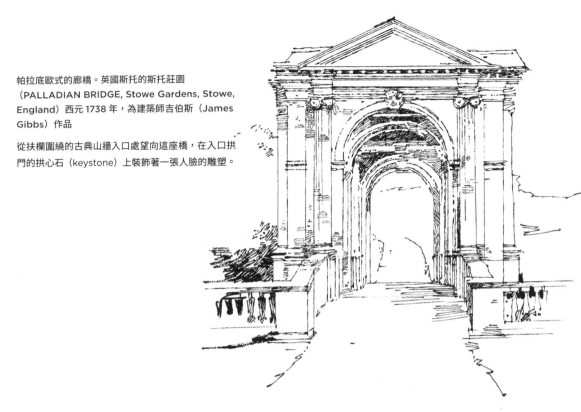

斯托莊園。英國斯托（STOWE HOUSE, Stowe, England）
西元 1677-1779 年

從北向立面看過去，斯托莊園從一片草地上升起，映入眼簾的是改造過的大階
梯，直至通往入口的門廊。整座建築的造型低調、中庸、處處充滿對稱，是這
間莊園每個立面皆有的特色。門廊上以四支愛尼克柱子和兩支愛尼克壁柱
所構成，古典山牆中的山花（tympanum）則佈滿簡約的齒狀飾帶。莊園的外
觀從 1779 年完工之後就沒有任何重大改變。

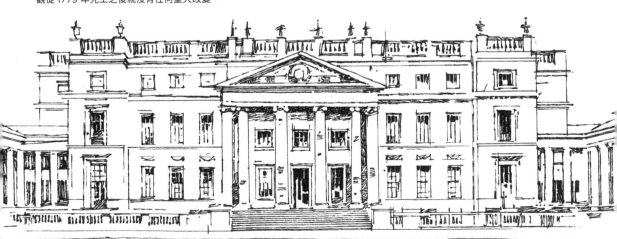

梅爾沃斯城堡。英國肯特郡。
（MEREWORTH CASTLE,
Kent, England）西元 1723–
1725 年，為建築師坎貝爾（Colen
Campbell）作品

這座城堡展示了堅實的空間對稱
關係，從柱廳式的門廊（portico）
進入，穿過中心的圓頂之後，再
從另一面門廊離開。

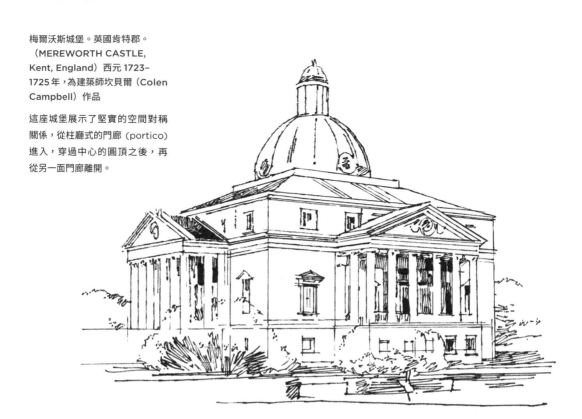

霍本博物館。英國巴斯
（HOLBURNE MUSEUM, Bath,
England）西元 1796–1799 年，
為建築師馬斯特斯（Charles
Harcourt Masters）作品

博物館的正門座落在花園的中軸
線上，但真正的入口並不在抬高
的柱廳式門廊上，而是在連續的
三拱門之間。這裡的門廊看似入
口，卻不是真正的入口，而是一
個帶有頂蓋的前廊空間，從主樓
層（piano nobile）的主廳中延
伸出來。

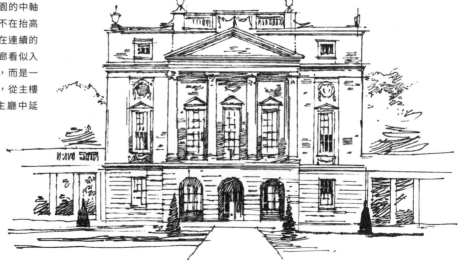

柏林國立歌劇院。德國柏林（BERLIN STATE OPERA HOUSE, Berlin, Germany）西元 1741-1843 年。建築師為克諾伯斯多夫（Georg Wenzeslaus von Knobelsdorff）、卡爾高德哈朗漢（Carl Gotthard Langhans）、卡爾費迪南朗漢（Carl Ferdinand Langhans）

分道而上的剪刀梯從柱廳式門廊的兩側步入門口之後，再轉身進入建築裡，這是帕拉底歐式建築常見的做法。古典山牆裡的山花也獨具特色，雕刻著齒狀的飾帶，還有聳立在頂端的雕像。

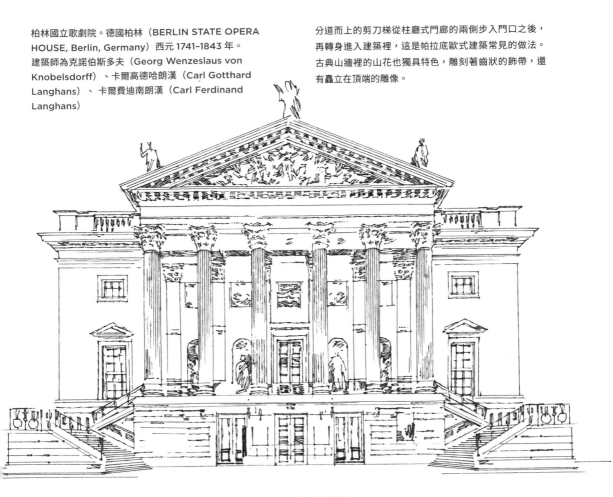

萬斯提特宅邸。英國倫敦（WANSTED HOUSE, London, England）西元 1715-1722 年建造，1825 年重新整建。建築師為坎貝爾

這張圖例顯示了帕拉底歐式建築的對稱與秩序。圖中的宅邸有著剪刀梯分道而行，上行至架高的柱廳式門廊，有著古典神殿的立面。

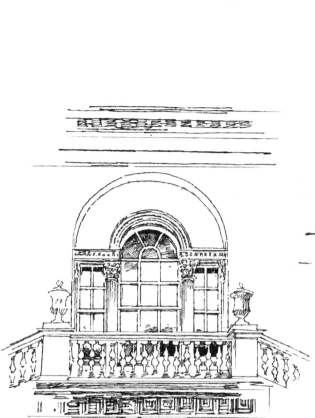

涼亭。德國波茨坦伊萊爾別墅（PAVILION, Villa Illaire, Potsdam, Germany）西元 1844–1846 年，建築師為佩修斯與賀塞（Ludwig Persius and Ludwig Ferdinand Hesse）

這座小型涼亭設有四支科林斯柱子，支撐中規中矩的古典山牆與水平額盤（entablature），廊前的扶欄則以三面淺浮雕的飾板所構成。

帕拉歐底窗，契斯威克宮。英國倫敦（PALLADIAN WINDOW, Chiswick House, London, England）西元 1726–1729 年，為建築師波伊爾與肯特的作品

帕拉底歐窗有三個部分：大型圓拱式窗戶位於中央，兩側各一窄長形開窗，並於頂端則有著一個扁平的橫楣。

霍克翰廳。英國霍克翰（HOLKHAM HALL, Holkham, England）西元 1734–1764 年。建築師為寇克、布瑞廷漢、肯特（Thomas Coke, Matthew Brettingham and William Kent）

這座鄉間宅邸從立面到平面都充滿了對稱性，位於中央的量體為主要廳堂，四個角落則各有一個尺寸完全相同且彼此對稱的翼殿。

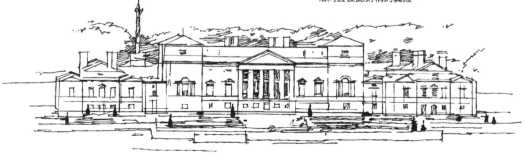

凱道斯頓會堂。英國凱道斯頓
（KEDLESTON HALL, Kedleston,
England）西元 1759-1765，建築
師為詹姆士潘恩、馬修布瑞廷漢、羅
伯特亞當（James Paine, Matthew
Brettingham and Robert
Adam）

這座建築的南側立面是由羅伯特亞當
親自設計，參考了羅馬的君士坦丁凱
旋門。正門由四支科林斯壁柱環繞，
上方的人物雕塑和簷口裝飾構成了類
似欄杆的元素。北面的正門立面則是
純正的帕拉底歐風格，包括一個帶有
古典山牆的門廊和站在頂端的雕像。

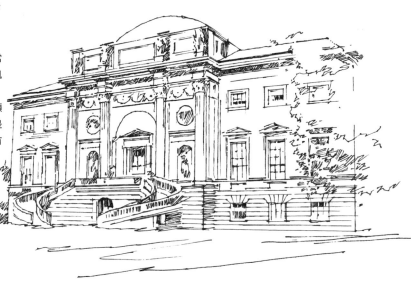

霍騰廳。英國霍騰（HOUGHTON HALL, Houghton,
England）西元 1722-1729 年，建築師為坎貝爾、吉伯斯、
肯特作品

這座氣派的鄉間宅邸正立面上不再採取有頂蓋的門廊，而是
改以壁柱和扁平化的古典山牆界定了主樓層的入口處，兩組
對稱式的階梯向上打造出一片前庭露台。正門兩側則是兩組
經典的帕拉底歐窗。

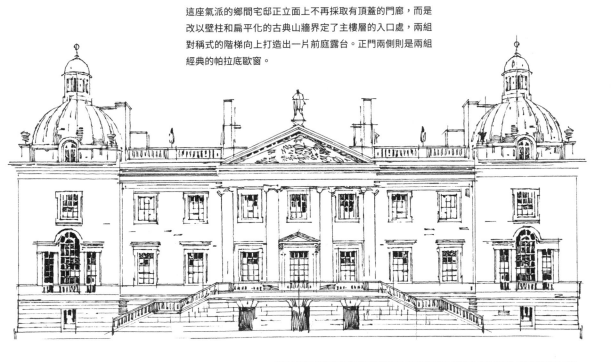

喬治亞式
西元 1741-1830 年

喬治亞式（Georgian）風格特別在英語國家之間盛行，以對稱、比例、平衡著稱。裝飾方面則走拘謹、內斂的路線，因此建築外觀並不特別突出，但原則上仍以古羅馬及古希臘建築為範本。此風格的命名來自英國的一段王朝時期：漢諾威王朝的喬治一世、喬治二世、喬治三世、與喬治四世。在此時期，喬治亞風格深深影響了私人住宅、公共建築和教堂的形式，其中連棟排屋（terraced housing）的興盛特別值得注意，因為這段時期正好欣逢經濟大榮景。

喬治亞式關鍵特色：

* 軸線對稱
* 立面對稱
* 更平坦、階梯式正面
* 聯排別墅（townhouses）
* 城市住宅，以連棟排屋著稱
* 極簡的裝飾
* 上下拉窗
* 遵崇古典比例
* 以磚和石建造並經常帶有隅石

貝德福廣場。英國倫敦（BEDFORD SQUARE, London, England）西元 1775–1783 年，為建築師萊弗頓（Thomas Leverton）作品

貝德福廣場是喬治亞風格連棟排屋的早期經典範例，立面平實且一致，石塊砌拱門標示每一個獨立的出入口。如圖所示連棟排屋通常為三層樓高。

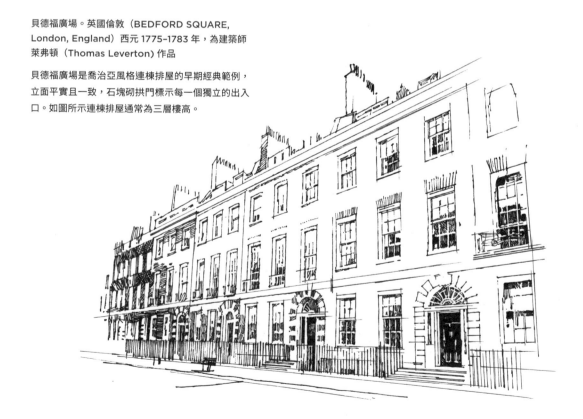

聖喬治教堂。英國布隆斯伯里（ST GEORGE'S, Bloomsbury, England）西元 1716–1731 年，為建築師霍克斯莫爾（Nicholas Hawksmoor）作品

穿著羅馬服飾的喬治一世雕像挺立在這座教堂的屋頂尖端上，沒有什麼地方比這座雕塑更能表現喬治亞式。但建築師霍克斯莫爾在此展現古怪行徑——在塔樓的基座上有著兩隻獅子和兩隻獨角獸，每個角落各一隻，牠們並非以王者之姿站立，反而像是正在互相嬉戲玩耍的四隻動物。

阿普斯利宅邸。英國倫敦（APSLEY HOUSE, London, England）西元 1771–1778 年，為建築師羅伯特亞當（Robert Adam）作品

這座宅邸最初以紅磚建造，隨後在 1819 年由建築師懷特（Benjamin Dean Wyatt）用巴斯石材覆蓋，並添加了古典山牆。這座帶有古典山牆的門廊比較淺，反而讓四支科林斯柱子成為焦點。整座建築的立面扁平，上下拉窗周圍也沒有任何綴飾，每個轉角（turning edge）再以科林斯壁柱向後退縮。

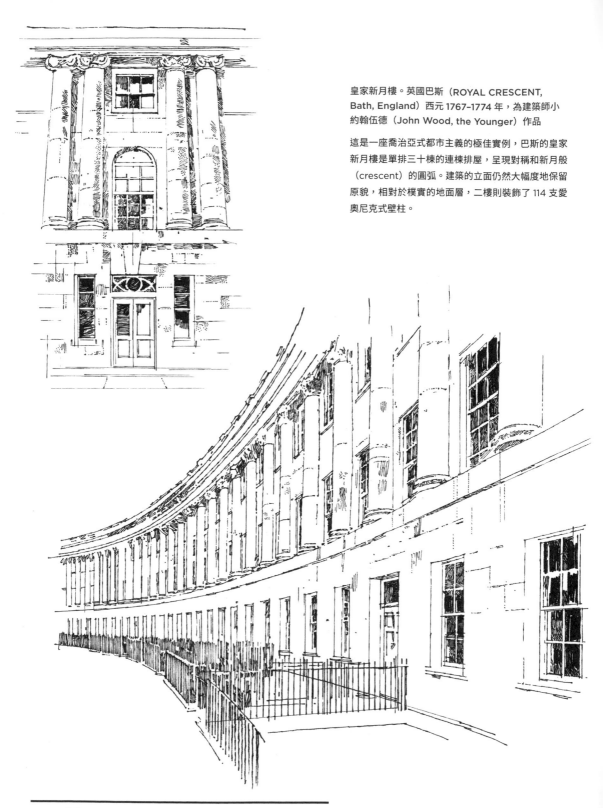

皇家新月樓。英國巴斯（ROYAL CRESCENT, Bath, England）西元 1767-1774 年，為建築師小約翰伍德（John Wood, the Younger）作品

這是一座喬治亞式都市主義的極佳實例，巴斯的皇家新月樓是單排三十棟的連棟排屋，呈現對稱和新月般（crescent）的圓弧。建築的立面仍然大幅度地保留原貌，相對於樸實的地面層，二樓則裝飾了 114 支愛奧尼克式壁柱。

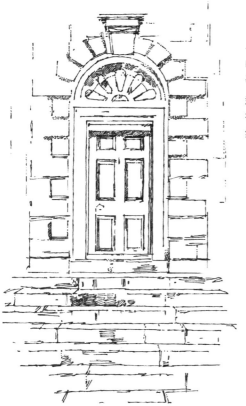

卡萊爾宅邸。美國維吉尼亞州亞歷山卓亞（CARLYLE HOUSE, Alexandria, Virginia, US）西元1751–1753年，為建築師約翰卡萊爾森（John Carlyle）作品

這座大宅的正門外框由石塊砌成，並在半圓形氣窗上方設有加大的拱心石。氣窗的作用在於保護隱私的同時還能透氣通風。

艾塞克彌森宅邸。美國賓夕法尼亞州鄧巴爾鎮（ISAAC MEASON HOUSE IN DUNBAR TOWNSHIP, Pennsylvania, US）西元1802年，為建築師彌森與亞當威爾（Isaac Meason and Adam Wilson）作品

這座宅邸是美國境內喬治亞式建築的代表作。砂石建造的立面以大量方石（ashlar）工法砌成，對稱式的古典山牆用於突顯位於建築中央的正門，兩側也是對稱式的單層翼殿空間。

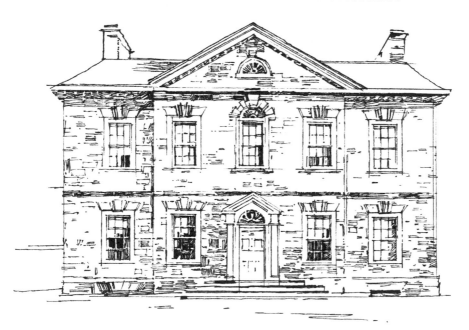

約翰索恩爵士博物館。英國倫敦（SIR JOHN
SOANE'S MUSEUM, London, England）西元
1808-1809 年，建築師為約翰索恩爵士（Sir John
Soane）

索恩爵士親自設計的住宅，現今結合相鄰的三棟房子
一起作為博物館使用。索恩爵士本身是一位建築教
授，他對於光線的創新思維、以及對古典形式的實驗
最為人津津樂道。這棟建築的立面石塊突出於牆面，
是索恩爵士在 1812 年的增建，展現大器的對稱性與
低調的裝飾。

基督教堂。英國倫敦史畢透菲爾茲
（CHRIST CHURCH, Spitalfields,
London, England）西元 1714-1729
年，為建築師霍克斯莫爾（Nicholas
Hawksmoor）作品

這座教堂有個醒目的拱形古典山牆作
為門廊的入口，由四支矗立在大型基座
上的托斯坎柱所支撐。教堂的平面是
簡潔的矩形，往上拉升至三層高的塔
樓有著加長又誇張的尖頂（steeple）
造型，將正門拱形古典山牆所帶來的
視覺衝擊擴大延伸出去。

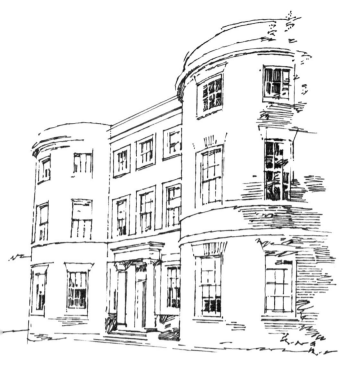

威廉莫里斯藝廊（前身為水之屋）。英國倫敦
（WILLIAM MORRIS GALLERY, London,
England）西元 1744-1750 年

這裡曾是莫里斯家族的故居，如今則是一座博物館，
獻給英國美術與工藝的先驅威廉莫里斯。這座建築兩
側有著半圓外突的外觀，上方還有水平橫飾帶，上層
簷口的裝飾則是十九世紀增添上去的，巧妙地和原本
正面中央的喬治亞風格元素融合在一起。前方門廳兩
側則是帶著凹槽的科林斯柱，是利用木材雕刻出來的。

大理石山宅邸。英國推肯漢（MARBLE HILL
HOUSE, Twickenham, England）西元 1724-1729
年，為建築師羅傑莫里斯、賀伯特（Roger Morris
and Henry Herbert）作品

這座宅邸有著平實又具緊密感的幾何平面規劃，以及
典型喬治亞風格的清簡立面。北面正門特別強調了主
樓層的所在位置，由愛奧尼克壁柱所構成的柱廊式前
廊下方則是樸素的基座。主要樓層的窗戶上適度搭配
了楣樑設計，一部分是水平帶狀裝飾，另一部分則以
簡單的古典山牆點綴。

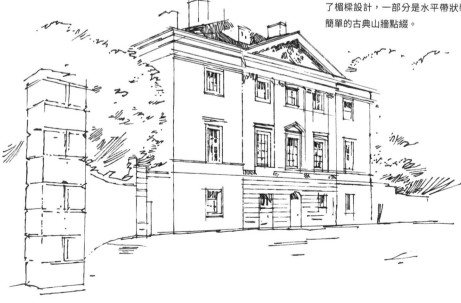

古典復古

西元十八世紀中葉到十九世紀

古典復古（Classical Revival）大舉回應了巴洛克與洛可可風格的誇張和極端，甚至包括了帕拉底歐主義、喬治亞式和新古典主義風格。古典復古直接向古羅馬和古希臘建築學習，而不是模仿及延伸既有的詮釋。蘇格蘭建築師羅伯特亞當 (Robert Adam) 就是古典復古的核心人物，他認為藉由現存的古蹟獲取一手資訊對於理解建築來說十分珍貴。他花費大量時間待在義大利，向一位法國繪圖及古物研究員克萊里索（Charles-Louis Clérisseau）、以及專精古建築的義大利藝術家皮拉內西（Giovanni Battista Piranesi）學習。直到亞當重返家園，立即發表了著作《戴克里先皇帝宮殿遺址——斯帕拉托的達瑪提亞（Ruins of the Palace of the Emperor Diocletian at Spalatro in Dalmatia）》奠定了他的專家地位。

古典復古關鍵特色：

- **古典比例**
- **古典裝飾**
- **大量使用古典柱式**
- **紀念性**（monumentality）
- **對稱**
- 設計的純粹性
- 元素的重複

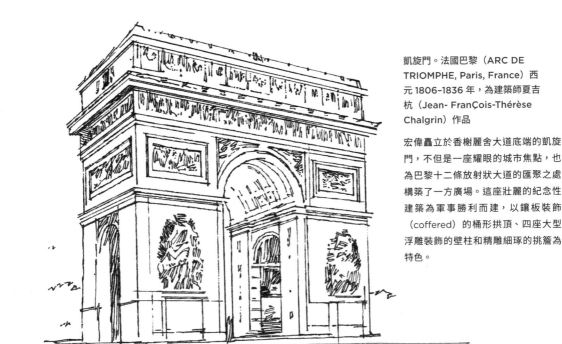

凱旋門。法國巴黎（ARC DE TRIOMPHE, Paris, France）西元 1806–1836 年，為建築師夏吉杭（Jean- FranÇois-Thérèse Chalgrin）作品

宏偉轟立於香榭麗舍大道底端的凱旋門，不但是一座耀眼的城市焦點，也為巴黎十二條放射狀大道的匯聚之處構築了一方廣場。這座壯麗的紀念性建築為軍事勝利而建，以鑲板裝飾（coffered）的桶形拱頂、四座大型浮雕裝飾的壁柱和精雕細琢的挑簷為特色。

維吉尼亞大學圓頂圖書館。美國維吉尼亞州夏洛特斯維爾（THE ROTUNDA, University of Virginia, Charlottesville, Virginia, US）西元 1822-1826 年。建築師為傑佛遜（Thomas Jefferson）

這座圓廳建築的風格和比例皆仿自羅馬萬神殿，形式相當對稱，突出的門廊由巨大的古典山牆所構成，帶有科林斯柱與齒狀緣飾，加高的鼓環則撐起位於中央的圓頂。

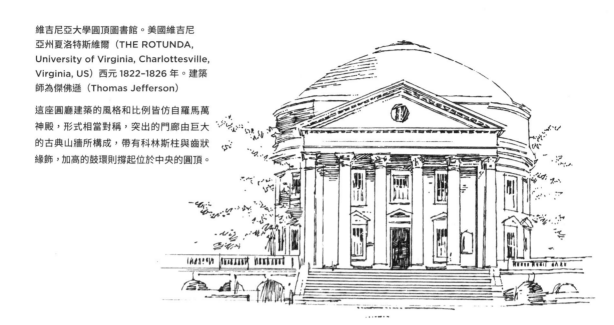

四法院。愛爾蘭都柏林（FOUR COURTS, Dublin, Ireland）西元 1786-1802 年，為建築師庫利和甘登（Thomas Cooley and James Gandon）作品

四法院的銅製圓頂非常引人注目，立於一座風格強烈、細柱環繞的大型鼓環之上。建築物呈現對稱的形式，正門有著柱廳式門廊與古典山牆。一座座直上青雲的人物雕像裝飾於欄杆挑簷的上方。

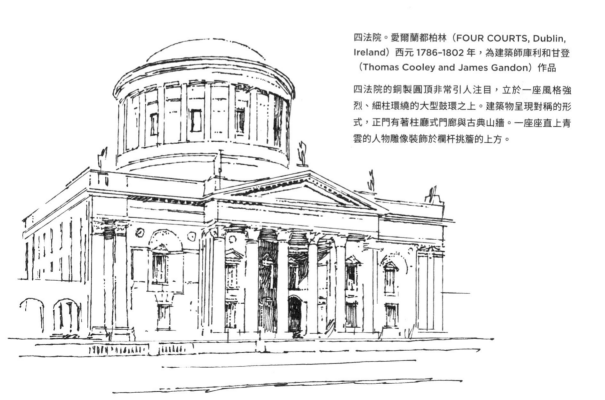

先賢祠。法國巴黎（PANTHÉON, Paris, France）西元 1758-1790 年，建築師為蘇夫洛特和龍德萊（Jacques-Germain Soufflot and Jean-Baptiste Rondelet）

巴黎先賢祠最搶眼的特徵是雄偉的圓頂，由三個圓頂層層相疊而成。最內層圓頂用鑲板裝飾，中央天眼可穿透看到以濕壁畫為裝飾的中間層圓頂，最外層圓頂則是以石材建造，再覆以鉛皮。對稱式的平面為希臘十字（Greek corss）—— 從中央的方形向四周延伸出等長的空間，正門立面則為風格強烈的柱廊式門廊。

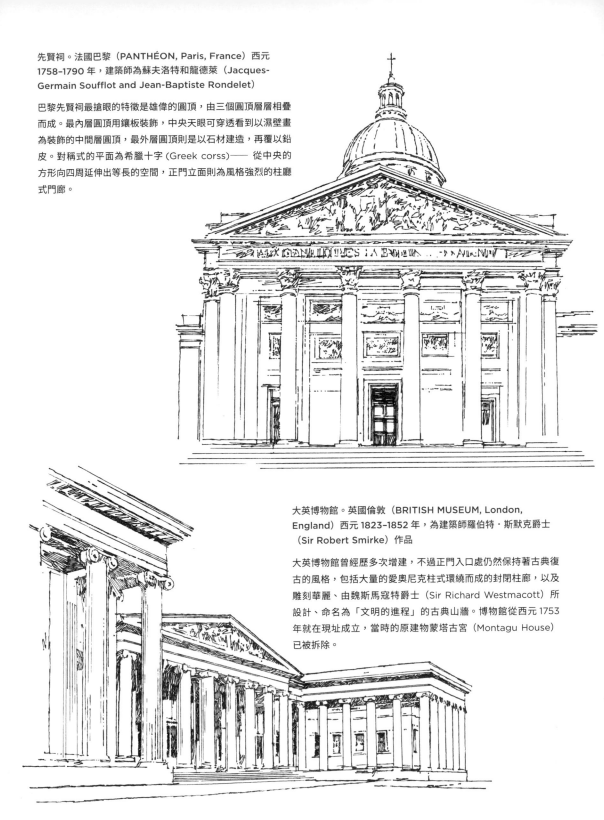

大英博物館。英國倫敦（BRITISH MUSEUM, London, England）西元 1823-1852 年，為建築師羅伯特・斯默克爵士（Sir Robert Smirke）作品

大英博物館曾經歷多次增建，不過正門入口處仍然保持著古典復古的風格，包括大量的愛奧尼克柱式環繞而成的封閉柱廊，以及雕刻華麗、由魏斯馬寇特爵士（Sir Richard Westmacott）所設計、命名為「文明的進程」的古典山牆。博物館從西元 1753 年就在現址成立，當時的原建物蒙塔古宮（Montagu House）已被拆除。

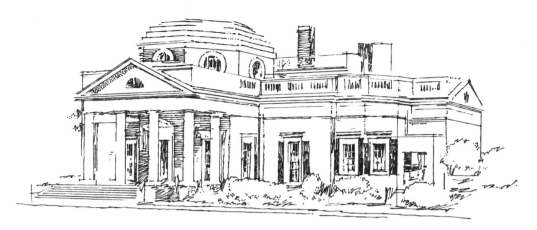

蒙提切羅莊園。美國維吉尼亞州夏洛特斯維爾（MONTICELLO, Charlottesville, Virginia, US）西元1769-1809 年，為建築師傑佛遜作品

這座宅邸被認為是傑佛遜的傑作，由於他不斷地擴充和改造，興建期間耗費超過四十年。這座磚造住宅在傑佛遜的設計之下有著多重正面，反映在數個由古典山牆所形塑的柱廳式門廊上。每個古典山牆的水平額盤皆環繞著整座建築，並支撐著屋頂扶欄，視覺上將各個正面連結起來。

布蘭登堡城門。德國柏林（BRANDENBURG GATE, Berlin, Germany）西元 1788-1791 年，為建築師卡爾高德哈朗漢作品

這座經典地標是連接柏林舊城和周圍近郊的十八座城門之一。布蘭登堡城門的比例近似凱旋門，但沒有拱門，總計有十二支科林斯式壁柱，城門前、後兩端各有六座，兩端的柱子以厚牆連結起來，與城門的立面相互垂直，打造出五道入口。挑簷上方有著層層向上的石造階梯作為裝飾，將目光帶往更高處的駟馬雙輪戰車雕塑（Quadriga），描繪著勝利女神駕著馬車的戰勝英姿。

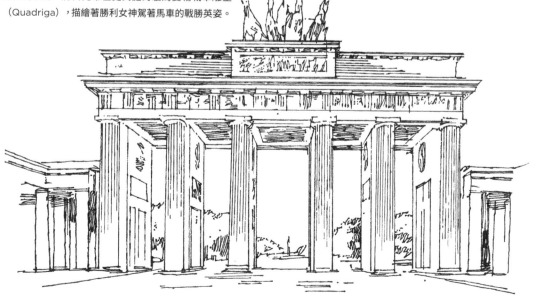

舊博物館。德國柏林（ALTES MUSEUM, Berlin, Germany）西元 1823-1830，為建築師辛克爾（Karl Friedrich Schinkel）作品

柏林舊博物館的面寬特別長，十八支愛尼尼克柱的封閉式柱廊與充滿紀念性的大階梯入口成為立面視覺的焦點。這座建築呈現矩形，兩座中庭分別位在中央圓廳的兩側，圓廳上方則有一座以格子作為裝飾的圓頂。

英格蘭銀行。英國倫敦（BANK OF ENGLAND, London, England）西元 1788-1833 年，為建築師約翰索恩爵士的作品

這座建築規模宏大，橫跨了整個街廓，從附近街道的尺度來看，幾乎就像一座防禦的要塞，有些立面是堅實的量體，有些則是由重複的柱列所構成。不過，這座建築藉由立面上的層層退縮打破了應有的紀念性。數個樣式不一的柱廳式門廊又將這些退縮後的高樓層區域給斷了開來。圖例中的立面有著高起的古典山牆與柱廳式門廊，由成對的複合式柱子所構成。英格蘭銀行已於 1921-1942 年間由赫伯特貝克（Herbert Baker）大幅度地重建過。

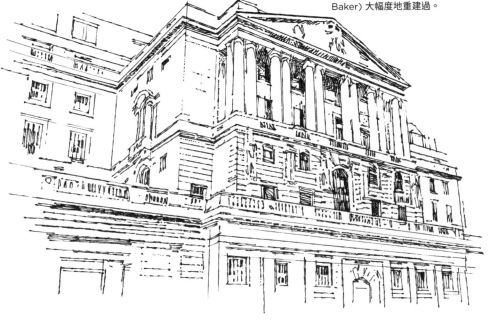

柏林音樂廳。德國柏林（KONZERTHAUS BERLIN, Berlin, Germany）西元 1818-1821 年，建築師為辛克爾

柏林音樂廳在大戰期間遭受嚴重損害，但辛克爾設計的核心結構和外觀仍存留下來。建築的量體往上延伸，展現出恢宏的紀念性，歸功於寬敞的階梯、愛奧尼克柱廳式門廊、以及兩座古典山牆的設計，一座在門廊上方、另一座則在後方更巨大的量體上，視覺上皆清晰可見。辛克爾有意的將建築物分成三個主要區塊：中間區域為大型劇院，一側翼殿為排演廳，另一座則是小型音樂廳。

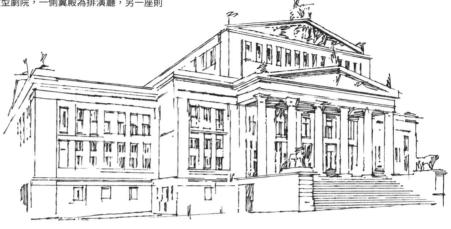

赫爾辛基大教堂。芬蘭赫爾辛基（HELSINKI CATHEDRAL, Helsinki, Finland）西元 1830-1852 年，建築師恩格爾（Carl Ludvig Engel）的作品

赫爾辛基大教堂轟立在抬高的基座之上，從門前氣派的紀念性階梯進入室內。此座建築還有加大的鼓環和壁柱所撐起的圓頂，在高度上表現加倍的氣勢。中央圓頂四周另有四座小型圓頂環繞。這座大教堂最初是為榮耀俄羅斯沙皇尼可拉斯一世而建造，原型來自聖彼得堡的聖以撒大教堂（St Isaac's Cathedral of St Petersburg）。

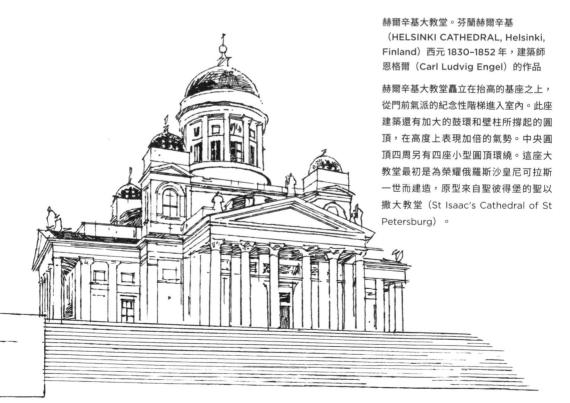

哥德復古
西元十八世紀晚期到二十世紀

離開了古典風格之後,哥德復古(Gothic Revival)運動試圖回歸失落的中世紀傳統。有三位建築理論學者是此運動的核心:普金(A. W. N. Pugin)、拉斯金(John Ruskin)、與勒杜克(Eugène Viollet-le-Duc.)。普金認為重返哥德風格可促使人們回到中世紀宗教的道德觀;拉斯金則不同意普金的說法,他主張哥德風格能夠提供工匠機會,讓他們重新獲得工藝的自主權;維涅勒杜克則認為哥德風格的材料特質和內部結構特性,足以構成重回哥德風格的理由。哥德復古的特徵在於建築內部和外觀的裝飾使用大量的尖拱、四葉草窗、鉛條鑲嵌玻璃、陡峭的屋頂、極細的尖塔、煙囪群和造型銳利的欄杆,這些元素明顯都是哥德風格的展現。

哥德復古關鍵特色:

- 尖拱
- 陡峭的屋頂
- 極細的尖塔
- 多葉形裝飾
- 鉛條鑲嵌玻璃
- 強調垂直的元素

皇家高等法院。英國倫敦(ROYAL COURTS OF JUSTICE, London, England)西元 1866–1882 年,建築師為史崔特(George Edmund Street)

建築師史崔特在 1867 年透過競圖贏得這項委託案。整座建築看似哥德大教堂,但它卻是一座法院。建築外觀參考了哥德建築,採用多層次退縮式的尖拱門作為正門,以及一排排多葉形尖拱、大型的玫瑰花窗、尖矛式窗(lancet windows)與哥德風格的尖塔。

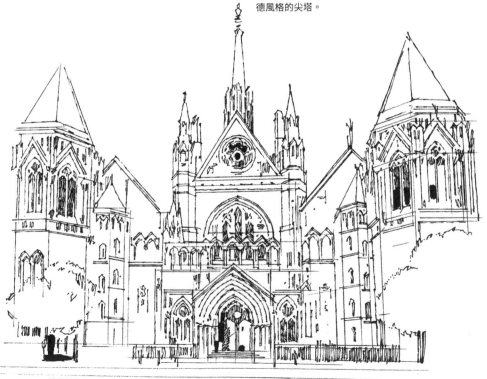

聖彼得聖保祿教堂。比利時奧斯坦
（SINT-PETRUS-EN- PAULUSKERK,
Ostend, Belgium）西元 1899–1908
年，建築師為岱拉森瑟雷爾（Louis
Delacenserie）

這座雄偉的建築立面展示了琳琅滿目的元
素，都指向哥德復古的風格。正門由層層
退縮的拱圈（archivolt）所構成，裡面充
滿著裝飾，上方則為洋蔥造型的拱（ogee
arch）。主門入口兩邊還有小型的同款
側門。玫瑰花窗則是立面上目光的焦點，
以及數個以植物為主題的小尖塔，充滿花
朵、花苞和捲葉⋯⋯等裝飾。

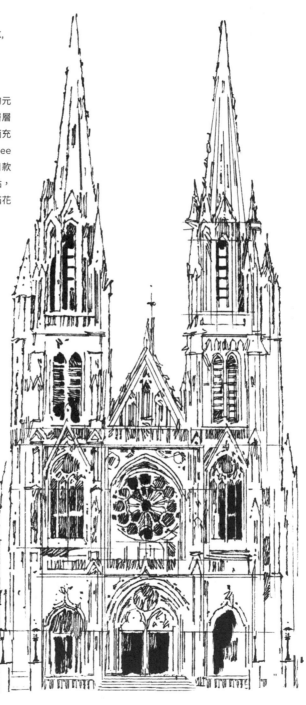

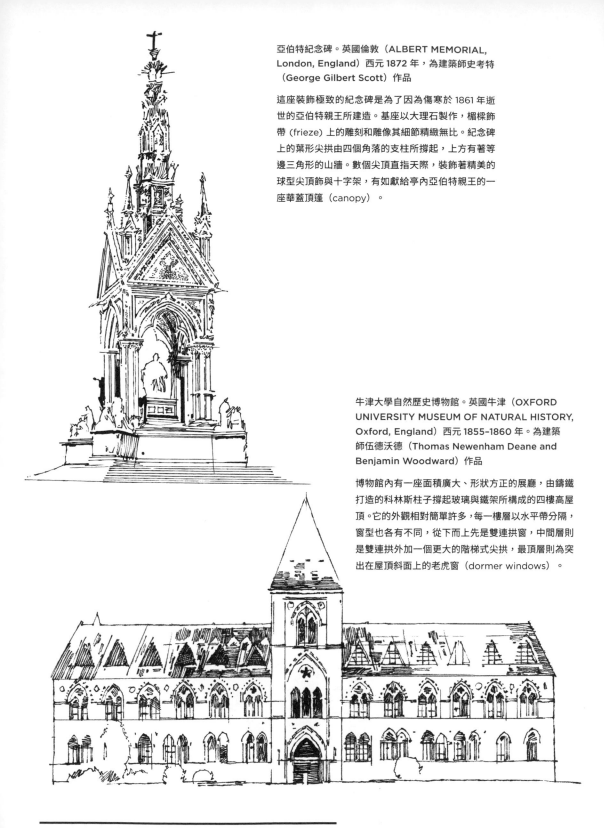

亞伯特紀念碑。英國倫敦（ALBERT MEMORIAL, London, England）西元 1872 年，為建築師史考特（George Gilbert Scott）作品

這座裝飾極致的紀念碑是為了因為傷寒於 1861 年逝世的亞伯特親王所建造。基座以大理石製作，楣樑飾帶（frieze）上的雕刻和雕像其細節精緻無比。紀念碑上的葉形尖拱由四個角落的支柱所撐起，上方有著等邊三角形的山牆。數個尖頂直指天際，裝飾著精美的球型尖頂飾與十字架，有如獻給亭內亞伯特親王的一座華蓋頂篷（canopy）。

牛津大學自然歷史博物館。英國牛津（OXFORD UNIVERSITY MUSEUM OF NATURAL HISTORY, Oxford, England）西元 1855-1860 年。為建築師伍德沃德（Thomas Newenham Deane and Benjamin Woodward）作品

博物館內有一座面積廣大、形狀方正的展廳，由鑄鐵打造的科林斯柱子撐起玻璃與鐵架所構成的四樓高屋頂。它的外觀相對簡單許多，每一樓層以水平帶分隔，窗型也各有不同，從下而上先是雙連拱窗，中間層則是雙連拱外加一個更大的階梯式尖拱，最頂層則為突出在屋頂斜面上的老虎窗（dormer windows）。

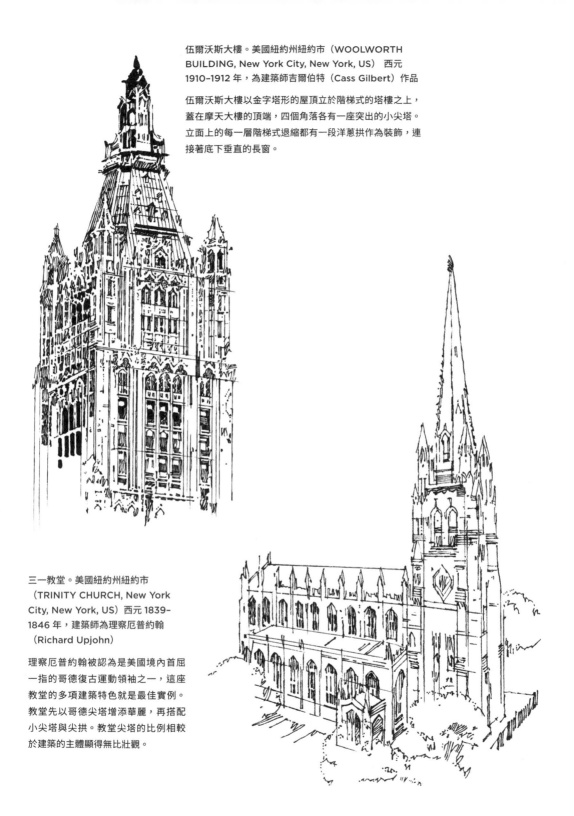

伍爾沃斯大樓。美國紐約州紐約市（WOOLWORTH BUILDING, New York City, New York, US） 西元 1910-1912 年，為建築師吉爾伯特（Cass Gilbert）作品

伍爾沃斯大樓以金字塔形的屋頂立於階梯式的塔樓之上，蓋在摩天大樓的頂端，四個角落各有一座突出的小尖塔。立面上的每一層階梯式退縮都有一段洋蔥拱作為裝飾，連接著底下垂直的長窗。

三一教堂。美國紐約州紐約市（TRINITY CHURCH, New York City, New York, US）西元 1839-1846 年，建築師為理察厄普約翰（Richard Upjohn）

理察厄普約翰被認為是美國境內首屈一指的哥德復古運動領袖之一，這座教堂的多項建築特色就是最佳實例。教堂先以哥德尖塔增添華麗，再搭配小尖塔與尖拱。教堂尖塔的比例相較於建築的主體顯得無比壯觀。

草莓山莊藝廊。英國倫敦（THE GALLERY, Strawberry Hill House, London, England）西元 1747–1790 年，建築師為沃爾波（Horace Walpole）

這座長廊是山莊內部最壯觀的場景之一，尤其是它綺麗華美的鍍金扇形拱頂，全部使用紙漿藝術（papier mâche）製作而成。

曼徹斯特市政廳。英國曼徹斯特（MANCHESTER TOWN HALL, Manchester, England）西元 1868–1877 年，建築師為沃特豪斯（Alfred Waterhouse）

這座市政廳裡的雕刻裝飾雖然不多，但仍然以豐富的窗戶細節、水平飾帶和尺寸不一的小尖塔環繞在中央鐘塔的四周，展現輕盈的哥德復古風格。

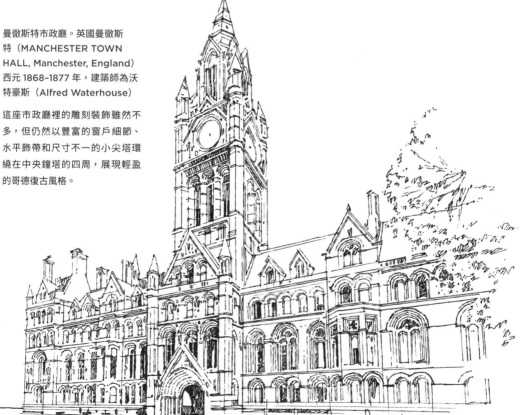

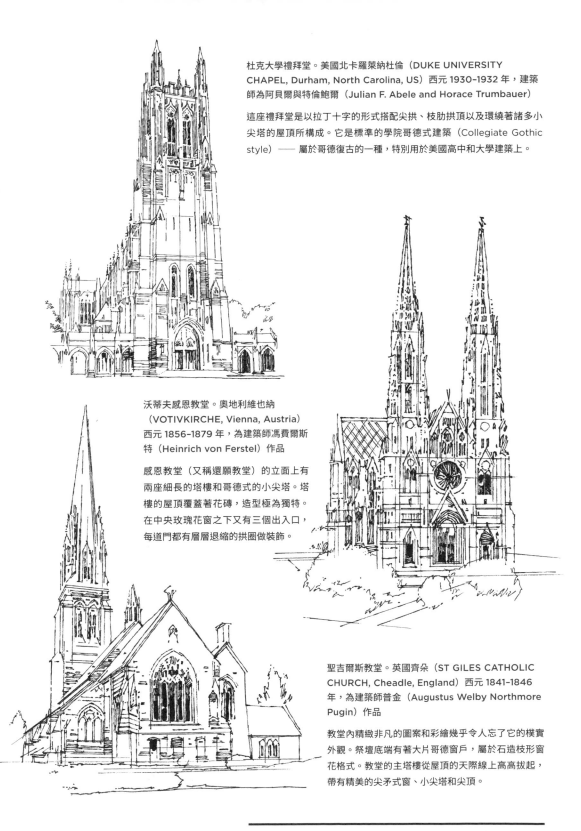

杜克大學禮拜堂。美國北卡羅萊納杜倫（DUKE UNIVERSITY CHAPEL, Durham, North Carolina, US）西元 1930-1932 年，建築師為阿貝爾與特倫鮑爾（Julian F. Abele and Horace Trumbauer）

這座禮拜堂是以拉丁十字的形式搭配尖拱、枝肋拱頂以及環繞著諸多小尖塔的屋頂所構成。它是標準的學院哥德式建築（Collegiate Gothic style）──屬於哥德復古的一種，特別用於美國高中和大學建築上。

沃蒂夫感恩教堂。奧地利維也納（VOTIVKIRCHE, Vienna, Austria）西元 1856-1879 年，為建築師馮費爾斯特（Heinrich von Ferstel）作品

感恩教堂（又稱還願教堂）的立面上有兩座細長的塔樓和哥德式的小尖塔。塔樓的屋頂覆蓋著花磚，造型極為獨特。在中央玫瑰花窗之下又有三個出入口，每道門都有層層退縮的拱圈做裝飾。

聖吉爾斯教堂。英國齊朵（ST GILES CATHOLIC CHURCH, Cheadle, England）西元 1841-1846 年，為建築師普金（Augustus Welby Northmore Pugin）作品

教堂內精緻非凡的圖案和彩繪幾乎令人忘了它的樸實外觀。祭壇底端有著大片哥德窗戶，屬於石造枝形窗花格式。教堂的主塔樓從屋頂的天際線上高高拔起，帶有精美的尖矛式窗、小尖塔和尖頂。

異風復古

西元十八世紀晚期到二十世紀。

異風復古（Exotic Revival）是指西方對某些特定東方建築加以挪用，演變的過程中涵蓋了多種的文化，像是埃及（Egyptian）、印度、摩爾（Moorich）、中國、甚至是馬雅文明，都對這段期間的建築產生深遠的影響。東方文化和西方文化之間的交流，以及對此類風格的興趣，也與歐洲海外殖民拓墾的風潮有關。

異風復古關鍵特色：

- 洋蔥式圓頂
- 洋蔥拱和馬蹄拱（horseshoe arches）
- 宣禮塔
- 埃及主題：棕櫚或蓮花柱頭、太陽神展翼盤
- 傳統文化建築的複製品

圓頂和宣禮塔。皇家行宮。英國布萊頓（DOMES AND MINARETS, Royal Pavilion, Brighton, England）西元 1815-1823 年，為建築師納許（John Nash）作品

皇家行宮的設計融合了印度哥德復古（Indo-Gothic）的風格，歷經四個不同的建造時期。建築的正面由五個部分所構成，中央為巨大的柱列圓廳，上方洋蔥式圓頂以鑄鐵和熟鐵（wrought-iron）所撐起，藏在結構體裡。頂端則有著尖頂飾，兩側各設一座宣禮塔。

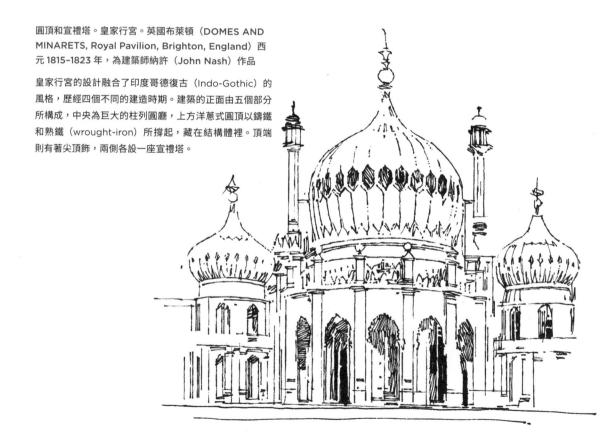

沃龍佐夫宮。克里米亞阿盧普卡（VORONTSOV
PALACE, Alupka, Crimea）西元 1828–1848
年，為建築師布洛爾和杭特（Edward Blore and
William Hunt）作品

這座宮殿的立面上有多種迥異的風格並存，如圖例所
示，北向入口混搭古代防禦工事和印度哥德復古風
格，厚重的石材雕工則做出了數座小尖塔和較為低矮
的洋蔥圓頂。南向立面仍採取了印度哥德復古，但較
為輕盈，採用較少的石材與較多的格狀雕刻做遮屏。

席金科特宅邸。英國格洛塞斯特郡（SEZINCOTE
HOUSE, Gloucestershire, England）西元 1805 年，
為建築師卡克瑞爾（Samuel Pepys Cockerell）作品

這座屬於蒙兀兒—印度復古（Mughal-Indian Revival）
風格的宅邸有著一座銅製的洋蔥圓頂，以及有帶有尖拱
且彎曲、漫長的長廊延伸至花園裡去。這座房子是用石
材建造，有著扇形環繞的尖拱，以及精美的銅鐵製陽
台，一凸一凹依附在建築的立面上。雖然建築的外觀屬
於異風復古，但它的室內卻是純粹的希臘復古（Greek
Revival）。

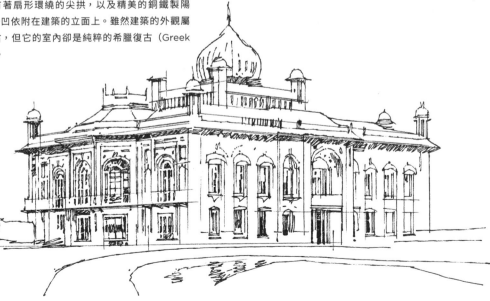

紅色清真寺。德國施唯青根（RED MOSQUE,
Schwetzingen Palace, Schwetzingen, Germany）
西元 1779-1795 年，為建築師彼嘉吉（Nicolas de
Pigage）作品

這座清真寺位於宮殿中的花園內，是一座稱之為庭園奇景
（folly）的建築，顯示了宮殿主人開明的性格和世界主義的
傾向。以伊斯蘭風格為範本，這座建築由圓頂、兩座宣禮
塔和一座氣勢磅礴的洋蔥拱廊所組成。

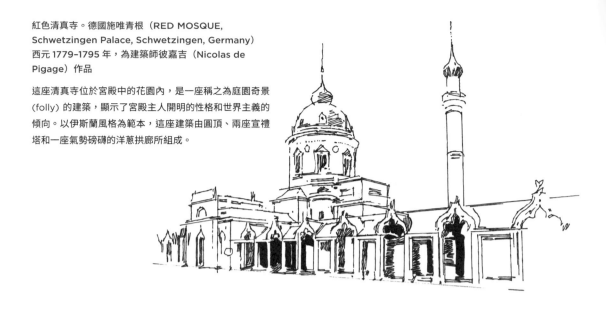

伊朗斯坦。美國康乃狄克州布里奇波特（IRANISTAN,
Bridgeport, Connecticut, US）西元 1848 年，為建築師艾
德里茲（Leopold Eidlitz）作品

這座建築是一位知名的美國馬戲團藝人──巴納姆（P. T.
Barnum）的住宅，設計風格混合了土耳其式、摩爾式和拜占
庭式，曾經在 1857 年因大火而焚毀殆盡，對稱式的設計結合
洋蔥式圓頂、小尖塔和佈滿拱形雕刻遮屏的門廊。

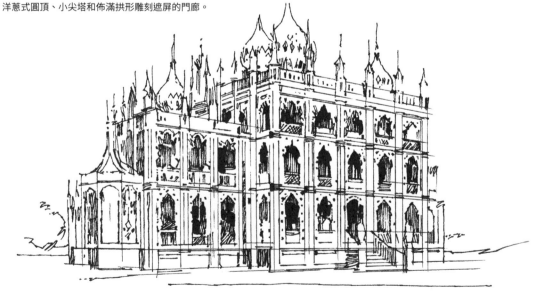

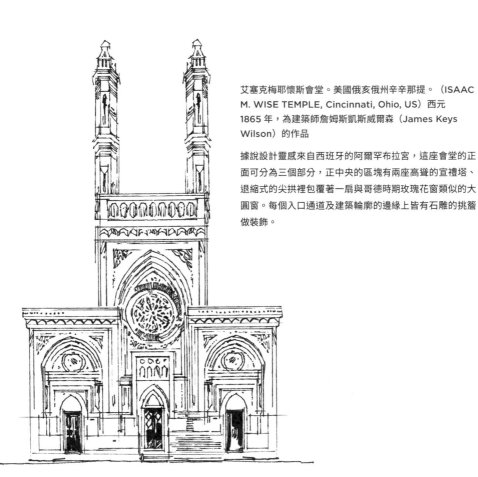

艾塞克梅耶懷斯會堂。美國俄亥俄州辛辛那提。（ISAAC M. WISE TEMPLE, Cincinnati, Ohio, US）西元 1865 年，為建築師詹姆斯凱斯威爾森（James Keys Wilson）的作品

據說設計靈感來自西班牙的阿爾罕布拉宮，這座會堂的正面可分為三個部分，正中央的區塊有兩座高聳的宣禮塔、退縮式的尖拱裡包覆著一扇與哥德時期玫瑰花窗類似的大圓窗。每個入口通道及建築輪廓的邊緣上皆有石雕的挑簷做裝飾。

喬治亞國家歌劇院。喬治亞提比里斯（GEORGIAN NATIONAL OPERA THEATRE, Tbilisi, Georgia）西元 1896 年，建築師為施羅德（Viktor Schröter）

這座劇院是非常明顯的摩爾式復古風格，外觀有著強烈的水平帶狀裝飾，入口則以大型尖拱加上精緻的蔓草紋（scrollwork）點出門廊的所在位置。

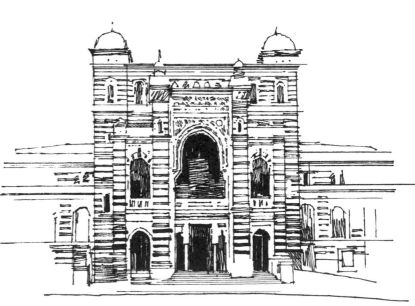

玉米宮殿。美國南達科塔州米契爾（CORN PALACE, Mitchell, South Dakota, US）西元1891-1921年，為拉普拉普爾建築事務所（Rapp and Rapp）作品

「玉米宮殿」得名於它的許多設計的確採用玉米製成，當地的藝術家每年都會重新設計與更新，也是美國中西部以摩爾復古風格所興建的民俗藝術基地。宮殿的圓頂和宣禮塔是在1937年增建上去的。這座建築目前提供社區各式各樣的活動使用。

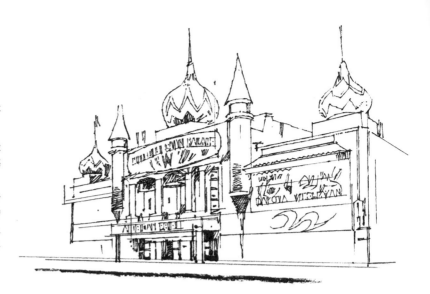

論壇劇院。澳洲墨爾本（FORUM, Melbourne, Australia）西元1929年。為建築師埃博森（John Eberson）與帛林爾、泰勒與強生建築事務所（Bohringer, Taylor & Johnson）的作品

這座氛圍獨特的劇院，室內像個高牆內院，外觀卻是摩爾復古的風格，加上宣禮塔和高聳的圓頂鐘塔，使這座位於街角的建築更加融入城市的街景之中。立面上的石雕清晰可見，小陽台與門廊猶如鑲嵌在建築表面上。

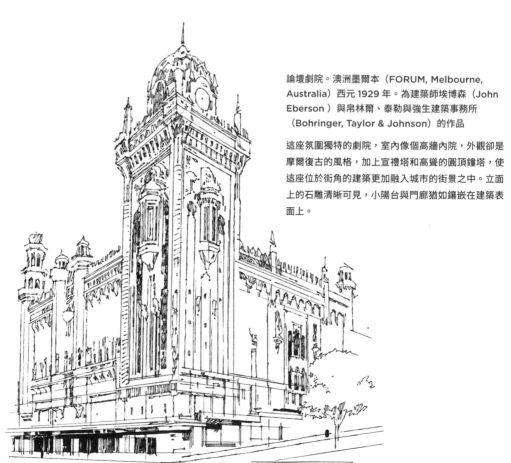

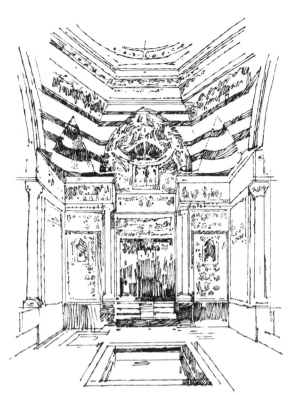

阿拉伯廳，萊頓故居博物館。英國倫敦荷蘭公園（ARAB HALL, Leighton House Museum, Holland Park, London, England）西元 1877-1879 年，為建築師艾奇森（George Aitchison）作品

雖然這座別墅在 1866 年開始動工，但阿拉伯廳卻到 1887 年都未開始建造，直到屋主萊頓遊歷了土耳其、埃及和敘利亞之後才陸續修建。圖例中的廳堂無比璀璨，充滿細節的馬賽克、佈滿伊斯蘭瓷磚的牆和金色圓頂，據說仿自一座位於義大利巴勒摩的齊薩王宮（La Zisa, Palermo）。

中國塔。德國慕尼黑英式花園（CHINESISCHER TURM, Englischer Garten, Munich, Germany）西元 1789-1790 年，為建築師弗萊（Joseph Frey）作品

這座高達 25 公尺（82 英呎）的木造建築是以中國寶塔為原型，比邱園內的大寶塔還高。獨樹一格的結構在大戰期間受損，有幸於二十世紀中葉以同樣的方式重建。現在則是慕尼黑最大的公共啤酒花園。

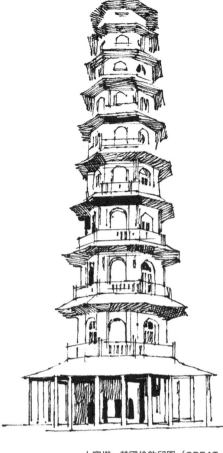

大寶塔。英國倫敦邱園（GREAT PAGODA, Kew Gardens, London, England）西元 1757-1762 年，為建築師錢伯斯（William Chambers）作品

這座大寶塔是庭園奇景的一部份，靈感據說來自中國，也是邱園中由錢伯斯所設計的多棟建築之一。寶塔共有十層，以八角形錐狀向上疊高，為這座花園和城市提供遼闊的視野。

阿瑪斯神廟。美國華盛頓哥倫比亞特
區（ALMAS TEMPLE, Washington,
DC, US）西元 1929 年，為建築師波
慈（Allen Hussell Potts）作品

這座共濟會神廟的建築立面上有著色
彩繽紛的陶磚圖案，深受摩爾風格的
影響。中央大門的上方裝飾著鋸齒飾
帶與數層尺寸不等的拱，入口則藏在
摩爾式大型拱門之內，外觀點綴著華
麗的幾何圖案。

福斯劇院。美國喬治亞州亞特蘭大（FOX THEATRE,
Atlanta, Georgia, US）西元 1928-1929 年。建築師為
馬睿、亞傑和維努爾（Marye, Alger & Vinour）

最初的設計是為共濟會組織（Yaarab Shrine Temple）
的總部所使用，後來因為經費耗盡只好轉租給電影公司的
總裁威廉福斯（William Fox），並於 1929 年改為劇院
使用。這座建築主要採用兩種異風復古：伊斯蘭和埃及風
格。最壯觀的空間是音樂廳，模仿阿拉伯的庭院，帶有夜
空裡的熠熠星光、四周環繞著城牆，上方還有仿貝都因人
的帳蓬，用於遮掩空調系統。劇院處處佈滿彩繪或上釉灰
泥，不像表面上看起來的那樣簡單。

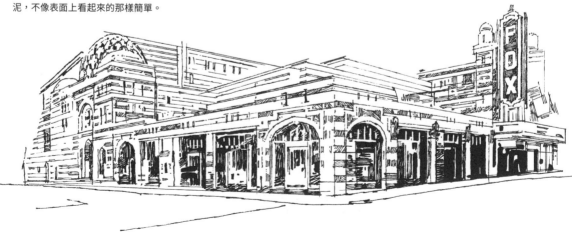

舊埃及法院（現為倉庫使用）。美國路易西安那州紐奧良（OLD EGYPTIAN COURTHOUSE, New Orleans, Louisiana, US）西元 1843 年，為建築師嘉里爾（James Gallier）作品。

這座建築最初是拉法葉（Lafayette）小鎮的法院，是埃及復古的絕佳例證。雖然並非所有的埃及造型都有保存下來，但仍然維持了強烈的存在感，包括錐形入口的上方還有聖甲蟲展翼的圖騰。

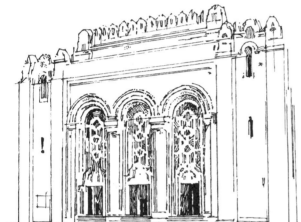

猶太會堂。美國賓夕法尼亞州費城（CONGREGATION RODEPH SHALOM, Philadelphia, Pennsylvania, US）西元 1866 年，為建築師費內斯（Frank Furness）作品

這座猶太會堂的風格屬於拜占庭復古，外觀包覆著石灰石，室內則有馬賽克磁磚、大理石拼花地板和模板印刷圖案（stencilling）。入口處有三座比例拉長、尺寸巨大的半圓拱門，點綴著鍍金的圖案。

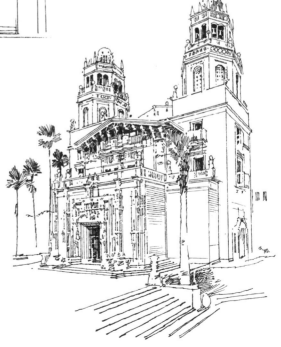

赫斯特城堡主建築。美國加州聖西蒙（CASA GRANDE, Hearst Castle, San Simeon, California, US）西元 1919~1947 年，為建築師為摩根（Julia Morgan）作品

赫斯特城堡的主建築為西班牙復古（Spanish Revival）風格，也是當時加州最受歡迎的異風復古支派之一，混合了多種建築的風格和文化，包括巴洛克、洛可可、以及其他地中海風格的影響。建築的結構為混凝土，外表再包覆著石材。

布雜風格

西元十九世紀晚期到二十世紀早期

布雜（Beaux-Arts）一詞來自法文，是指巴黎美術學院（École des Beaux-Arts），為一種折衷式的風格，融合了希臘、羅馬、哥德、文藝復興和巴洛克……等建築的元素。同時鐵件和玻璃等當代建材也被廣泛地使用，成為名符其實的法式建築風格。布雜風格的設計常常採用多層次的立面點綴豐富的裝飾，並被大量地運用在大型公共建築設計上。

布雜風格關鍵特色：

- 大型公共建築
- 多層次的立面
- 古典的元素
- 雕刻物件，特別在屋頂線條上
- 高大、紀念性的立面
- 樸實的基座
- 充滿柱列的主樓層
- 繁複的雕刻裝飾
- 鐵件結構

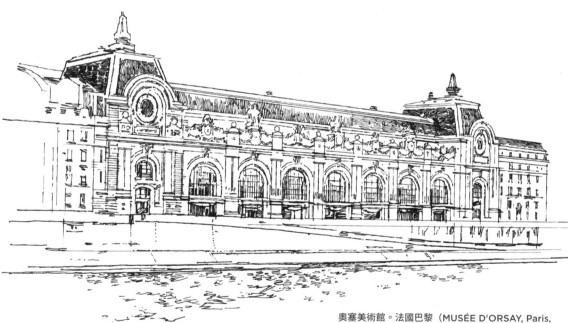

奧塞美術館。法國巴黎（MUSÉE D'ORSAY, Paris, France）西元 1898–1900 年，為建築師拉盧（Victor Laloux）作品

這棟建築最初為火車站而興建，如今已成為巴黎塞納河左岸最美麗的博物館。大片玻璃與鐵件所構成的桶形拱頂原為火車站所需的長度與高度所打造，今日則是明亮且寬敞的室內大廳。建築立面以石灰石形塑七道巨大的拱門及兩座大型鐘塔，裝飾著多尊雕塑和壯觀的法式馬薩屋頂（French mansard roof）。

聖詹姆士大廈。美國紐約（ST JAMES BUILDING, New York City, New York, US）西元 1898 年，為建築師普萊斯（Bruce Price）作品

聖詹姆士大廈是一座十六層樓高的鋼構辦公大樓，最初是一座飯店，有著石灰石基座、石灰石屋頂、以及夾在中間的磚造屋身。精緻的窗戶坐落在建築上層屋頂的部分，以獅頭托架支撐著複合式柱子，再添加半圓形拱，並點綴著石灰石雕刻而成的精美裝飾。窗戶上方則有著水平額盤與古典山牆，在轉角及至高處皆設有華麗的屋頂雕飾。

巴黎歌劇院。法國巴黎（PALAIS GARNIER, Paris, France）西元 1861–1875 年，為建築師加尼葉（Charles Garnier）作品

先將賈斯頓勒魯（Gaston Leroux）以此劇院作為「歌劇魅影」背景故事的事蹟暫放一邊，這座建築即是布雜風格公共建築的經典範例。地面層的立面設計頗為樸素，僅在拱門之間以圓形裝飾作為點綴，往上的主樓層則以成對的壁柱及退縮的飾板構成窗戶，內層再以較小的柱子做裝飾。屋頂上浮誇又閃亮的雕刻挑簷上站著鍍金的雕塑，最後再覆以低矮的橢圓形圓頂。

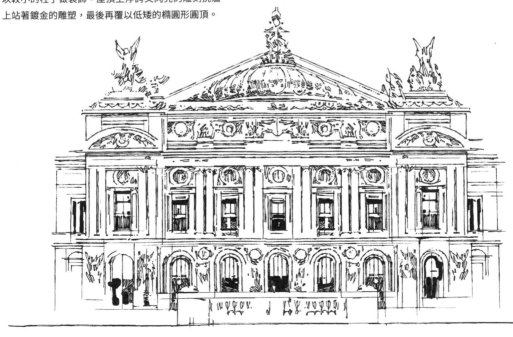

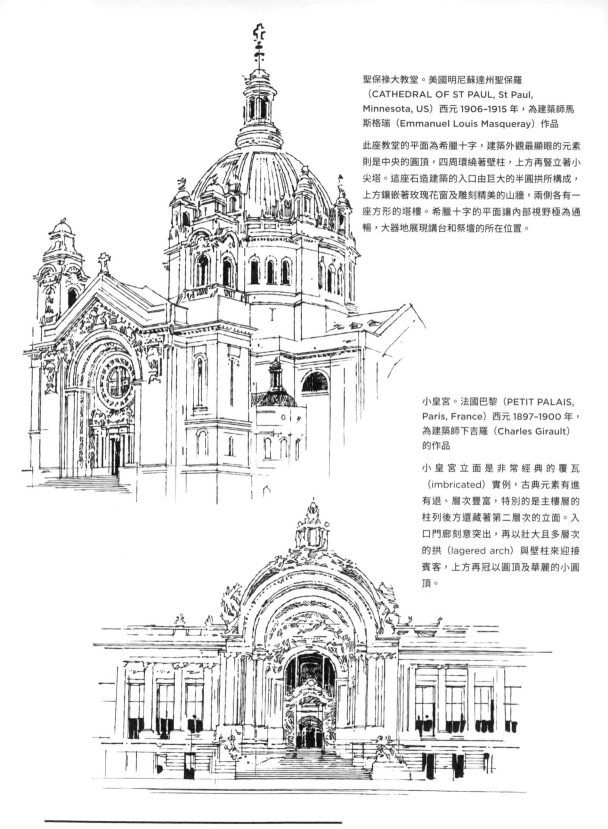

聖保祿大教堂。美國明尼蘇達州聖保羅
（CATHEDRAL OF ST PAUL, St Paul,
Minnesota, US）西元 1906-1915 年，為建築師馬
斯格瑞（Emmanuel Louis Masqueray）作品

此座教堂的平面為希臘十字，建築外觀最顯眼的元素
則是中央的圓頂，四周環繞著壁柱，上方再豎立著小
尖塔。這座石造建築的入口由巨大的半圓拱所構成，
上方鑲嵌著玫瑰花窗及雕刻精美的山牆，兩側各有一
座方形的塔樓。希臘十字的平面讓內部視野極為通
暢，大器地展現講台和祭壇的所在位置。

小皇宮。法國巴黎（PETIT PALAIS,
Paris, France）西元 1897-1900 年，
為建築師下吉羅（Charles Girault）
的作品

小皇宮立面是非常經典的覆瓦
（imbricated）實例，古典元素有進
有退、層次豐富，特別的是主樓層的
柱列後方還藏著第二層次的立面。入
口門廊刻意突出，再以壯大且多層次
的拱（lagered arch）與壁柱來迎接
賓客，上方再冠以圓頂及華麗的小圓
頂。

中央車站。美國紐約州紐約
市（GRAND CENTRAL
TERMINAL, New York City,
New York , US）西元 1903-
1913，為里德與史登（Reed
and Stern）、華倫與韋得莫爾
（Warren and Wetmore）兩家
建築事務所聯手的作品

身為世界上最大的一座火車站之
一，中央車站總計有四十四座月
台。極具分量的外觀正是布雜風
格的展現。這種風格在世紀轉換
的年代裡橫掃了整個紐約，並因
城市美化運動（City Beautiful
movement）而獲得高度的關注，
其精心的規劃與獨樹一格的建築
皆成為市民自信與社會秩序的來
源。車站的正面有一座巨大的時
鐘，也是世界上最大的蒂芬尼玻
璃（tiffany glass），四周環繞著
豐富的雕塑。

卡若蘭城堡。美國加州希爾斯波柔（CAROLANDS CHATEAU,
Hillsborough, California, US）西元 1914-1916 年，為建築師桑盛
（Ernest Sanson）作品

這座城堡明顯受到法國設計師馬薩（François Mansart）的影響，採用
了法式馬薩屋頂，有著較陡的側面和兩段式的折線。入口位於中央，上
方有座圓頂，兩側還有更高的馬薩式尖塔（peaked mansards）。矩形
和圓形的老虎窗則以規律的間距和對稱的方式點綴著屋頂。

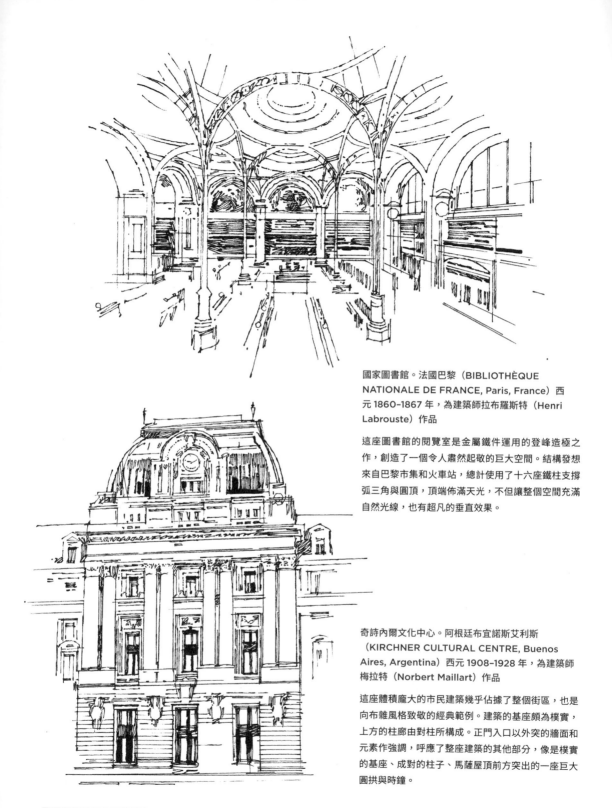

國家圖書館。法國巴黎（BIBLIOTHÈQUE
NATIONALE DE FRANCE, Paris, France）西
元 1860-1867 年，為建築師拉布羅斯特（Henri
Labrouste）作品

這座圖書館的閱覽室是金屬鐵件運用的登峰造極之
作，創造了一個令人肅然起敬的巨大空間。結構發想
來自巴黎市集和火車站，總計使用了十六座鐵柱支撐
弧三角與圓頂，頂端佈滿天光，不但讓整個空間充滿
自然光線，也有超凡的垂直效果。

奇詩內爾文化中心。阿根廷布宜諾斯艾利斯
（KIRCHNER CULTURAL CENTRE, Buenos
Aires, Argentina）西元 1908-1928 年，為建築師
梅拉特（Norbert Maillart）作品

這座體積龐大的市民建築幾乎佔據了整個街區，也是
向布雜風格致敬的經典範例。建築的基座頗為樸實，
上方的柱廊由對柱所構成。正門入口以外突的牆面和
元素作強調，呼應了整座建築的其他部分，像是樸實
的基座、成對的柱子、馬薩屋頂前方突出的一座巨大
圓拱與時鐘。

大都會美術館第五大道立面。美國紐約州紐約市（FIFTH
AVENUE FACADE, Metropolitan Museum of Art,
New York City, New York, US）西元 1902 年，為建築
師理察莫里斯杭特（Richard Morris Hunt）的作品

布雜風格的立面正對著紐約第五大道，取代原本不受歡迎
的維多利亞哥德風格。從寬敞的大樓梯上行到中央正門，
這裡有三座帶有拱心石（keystones）的半圓拱拱門。拱
的兩側均搭配成對的科林斯柱，柱頭上的挑簷充滿著規律
的屋頂雕飾。

亞歷山大三世大橋。法國巴黎（PONT
ALEXANDRE III, Paris, France）西元 1896–
1900 年。建築師為卡席安伯納德（Joseph
Cassien-Bernard）與古森（Gaston Cousin）

這座布雜風格的大橋橫跨在塞納河上，以單跨鋼拱
（single-span steel arch）所建造，被認為是十九
世紀工程技術的重大成就。拱橋上裝飾著石刻的垂
墜裝飾和頭像雕塑，還有新藝術風格的燈，小天使
陪伴在側，充滿懷舊的風情。

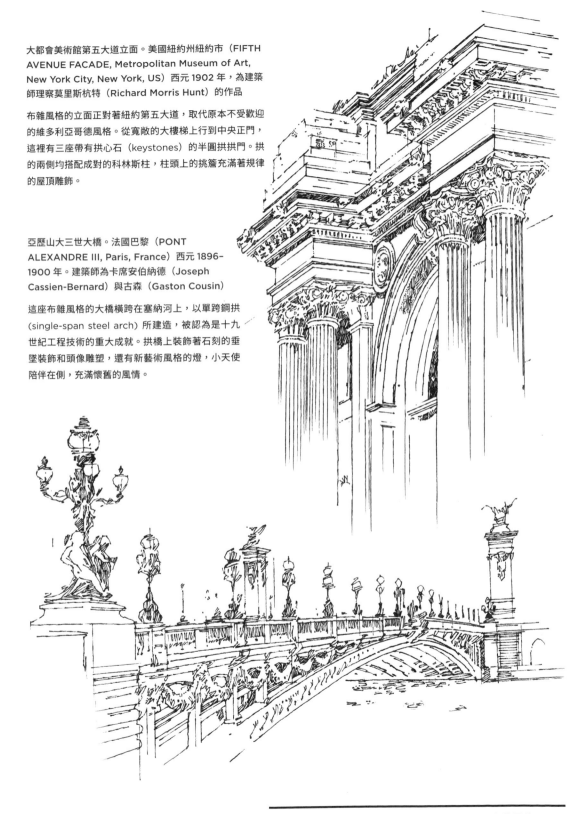

美術與工藝

西元十九世紀晚期到西元二十世紀

美術與工藝（Arts and Crafts）運動的宗旨在於創造一種能夠體現工匠技藝的建築風格，完全站在工業化與機械化世界的對立面。美術與工藝風格最廣為人知的設計皆為住宅，表現的元素包括外露的樑柱、精緻的木作、以及如詩如畫的（picturesque）自然景致。

美術與工藝關鍵特色：

- 風土元素
- 在地材料的使用
- 室內使用外露的木樑
- 手作工藝的展現
- 與大自然的連結
- 不對稱的設計，直接與室內空間的使用機能有關，而非謹守外觀刻意打造的秩序

紅屋。英國倫敦貝克斯雷西斯（RED HOUSE, Bexleyheath, London, England）西元 1859–1860 年，為建築師韋柏和理查莫里斯（Philip Webb and Richard Morris）作品

紅屋展現出一種迷人的在地特質。它的建造特意避開工業化社會的進展，並將焦點放在重新喚醒中世紀每位工匠無可取代的地位。這座宅邸也向中世紀建築致敬，陡峭的屋頂設計上有數個煙囪，全屋使用磚造，「紅屋」即得名於此。戶外的窗戶依據室內空間的使用機能與採光需求而決定位置，建築外觀則呈現不規則的造型，將室內使用者的需求視為優先考量，而非謹守外在僵固的形式秩序。

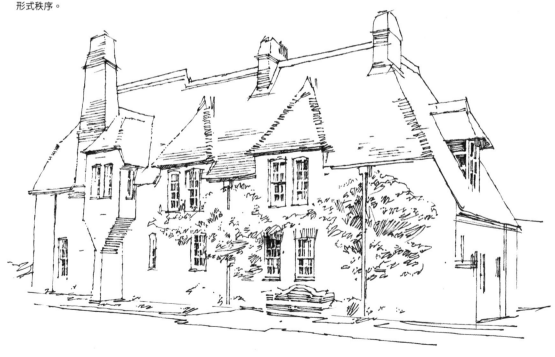

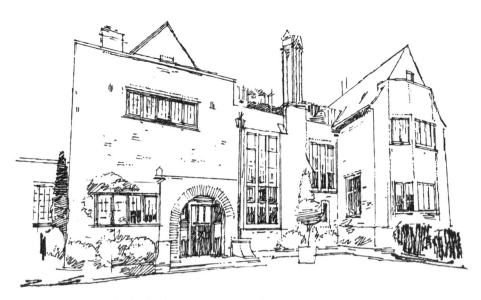

史托佛之屋。英國倫敦布隆姆利（STOTFOLD HOUSE, Bromley, London, England）西元 1907 年，為建築師費吉思（Thomas Phillips Figgis）作品

這座美術與工藝風格的住宅有著不尋常的形式與不規則的量體，且不依賴在地的建築語彙就能展現獨特的一面。史托佛之屋的設計是為了要與地景連結，也就是建築前方的庭園。主立面兩側各有向外部延伸的露台，以及大片玻璃窗，皆用於強調與自然的連結。

法蘭克洛伊萊特住宅與工作室。美國伊利諾州橡樹園（FRANK LLOYD WRIGHT HOME AND STUDIO, Oak Park, Illinois, US）西元 1889 年，為建築師萊特（Frank Lloyd Wright）作品

萊特身為田園建築風格（Prairie School style）的先驅，在設計自家住宅時摒棄了當時正在流行的維多利亞風格。此座建築原先是一座木瓦風格（shingle style）住宅，有著巨大的山牆立面。經過萊特數年的擴建，逐步實現自己的理想，完成了這棟極具在地特色的建築。

羅伯特布雷克住宅。美國加州帕沙迪納（ROBERT R. BLACKER HOUSE, Pasadena, California, US）西元 1907 年，為格林兄弟建築事務所（Greene and Greene）作品

布雷克住宅內的所有構件，包括最微小的細節都是客製化的設計，這是格林兄弟建築事務所向來的作風。屋子外觀由古老原生紅木和北美黃杉所構成，再搭上鉛條鑲嵌的玻璃門與玻璃窗。整座建築強調水平線條，包括寬闊的懸吊出簷及外露的椽條都為此添加了一定的視覺效果。

霍尼曼博物館。英國倫敦森丘（HORNIMAN MUSEUM, Forest Hill, London, England）西元 1898-1901 年，為建築師唐森（Charles Harrison Townsend 作品

此座建築專為博物館而設計，並以杜爾丁石材建造，這是一種表面帶有顆粒感的石灰石。博物館有座大型華麗的鐘塔，受到希臘與羅馬影響的鑲嵌壁畫，以及圓弧的屋頂。這座建築無論是屋角或塔緣都以柔邊做處理，有效地傳達了有機和自然的美感。

嘎達斯之屋。英國約克郡君浩西斯（GODDARDS
HOUSE, Dringhouses, York, England）西元 1927 年，
為建築師布里爾利（Walter Brierley）作品

這座房屋之所以採取偏移對稱的設計手法，和它的花園有
關，好讓建築外觀能夠映照在蓮花池上。建築選用當地生
產的磚塊建造，並在立面及山牆上排列出特殊的圖案。

史東尼威爾住宅。英國埃爾弗斯夸特（STONEYWELL,
Ulverscroft, England）西元 1898–1899 年，為建築師
吉姆森（Ernest Gimson）作品

這棟住宅的用途為夏日避暑山莊，擁抱了美術與工藝運動
中最重要的風土美學。建築的材料選用當地的石材，並以
裸露的石塊做天然的地基，將整座住宅融入鄉間地景中。

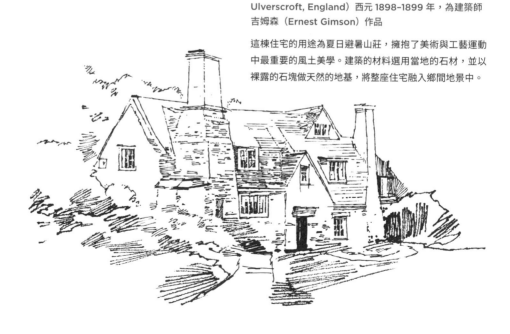

新藝術

西元十九世紀晚期到二十世紀早期

新藝術（Art Nouveau）試圖摒棄歷史主義，並打造全新的風格而對設計界有深遠影響。舉凡藝術、平面設計、時尚、珠寶、紡織、建築、室內設計、再到傢具設計，每一種能夠想像得到的類別都受此嶄新的視覺語言所影響。新藝術的特徵包括流動的形體與蜿蜒有機的線條、植物的主題圖案，以及女性化或女性形象的元素，也讓此一風格特別擁護不對稱的原則。

新藝術關鍵特色：

- **不對稱**
- **起伏的線條**
- **擺盪的曲線**
- **有機的裝飾**
- **蜿蜒的裝飾**
- **流動的形體**

柯里奧之家。法國里爾（MAISON COILLIOT, Lille, France）西元 1898-1900 年，為建築師吉瑪（Hector Guimard）作品

這座房子的立面明顯呈現不平衡的樣貌，並將綠色的琺瑯火山岩、鑄鐵和木材……等材料纏繞在一起。房子其實有兩個立面：一面與相鄰的大樓對齊，另一面則與大街呈退縮的角度。地面層有著尺寸不一的拱，構成了公寓的入口與店面櫥窗，雖然入口上方的拱為半圓形，但大門的曲線為了配合上方獨特的氣窗而呈現有機的曲線。

老英格蘭大樓。比利時布魯塞爾（OLD ENGLAND BUILDING, BRUSSELS, Belgium）西元1898-1899年，為建築師桑特諾依（Paul Saintenoy）作品

這座大樓過去曾是百貨商場，現為樂器博物館。大樓以鋼構建造，立面上搶眼的凸窗由金屬托架所支撐。建築的頂樓則是一座尺寸巨大的拱形閣樓。玻璃四周的金屬構件都十分精美，蜿蜒、有機的線條繚繞其上。

貝宏傑城堡。法國巴黎（CASTEL BÉRANGER, Paris, France）西元1895-1898年，為建築師吉瑪作品

貝宏傑城堡是一座擁有36戶住宅的公寓大樓，獨特的裝飾靈感擷取自自然的元素，像是捲曲的植物與花葉等。圖例中的大樓入口尤其引人矚目，大型石造的圓拱兩側則是有機形態的柱子，有著新藝術風格中罕見的柱頭和柱腳。大門本身則以蜿蜒的線條搭配銅製的門片，輕盈流暢的效果和沉重的石造立面形成鮮明的對比。

山頂之家。蘇格蘭海倫斯柏赫（HILL HOUSE,
Helensburgh, Scotland）西元 1902-1904。為建築師
麥金托希（Charles Rennie Mackintosh）與麥肯當諾
（Margaret MacDonald）作品

「山頂之家」是麥金托希受本地業主委託作品中最重要的
一座，融合了蘇格蘭傳統建築中的穩重與厚實，以及麥金
托希獨特而纖細的室內裝修。建築的材料選用波特蘭水
泥，不規則的外觀又帶有平衡的美感，反映出室內的機
能。尤其是室內裝修特別優雅有度，包括傢具、織品布料、
彩繪、燈光照明、木頭雕刻、彩繪玻璃、以及其他許多日
常用品，皆經過精心的設計。這座建築屬於格拉斯哥學派
（Glasgow School），是新藝術風格底下的支派之一。

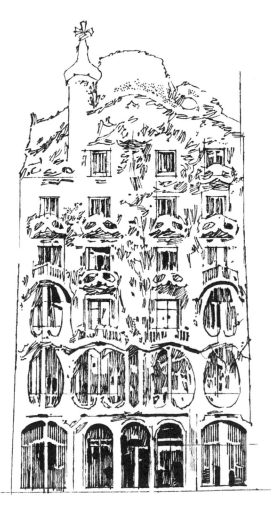

巴特婁之家。西班牙巴塞隆納（CASA
BATLLÓ, Barcelona, Spain）西元
1904-1906 年，為建築師高第（Antoni
Gaudí）作品

這座大樓原來是高第的老師寇岱斯（Emilio
Sala Cortés）的案子，但因大樓易主，高
第有幸承接此設計案。原本的計畫要將所
有的工程全數拆除，不過高第堅持保留原
狀，提出絕妙的方案來改造立面，並重做
室內隔間，透過增建的露台和小陽台與戶
外連結。改造的結果令人驚艷，波浪起伏
的馬賽克由磁磚碎片鋪排而成，點綴著卵
形的開窗，翻滾般的屋頂，有些人說是龍
脊的象徵。

布拉格中央飯店。捷克布拉格（HOTEL CENTRAL PRAGUE, Prague, Czech Republic）西元 1899-1902 年，為建築師歐曼（Friedrich Ohmann）、德里亞克 （Alois Dryák）、本多邁耶（Bedrich Bendelmayer）作品

這是布拉格最古老的一座新藝術飯店，立面中央的裝飾涵蓋數個樓層。入口上方覆以玻璃和金屬構成的頂蓬，花絲樹的主題圖案圍繞在凸窗四周，猶如布幔般的裝飾。此座建築最初設計為酒店和劇院，大廳佈滿綺麗的鐵件、曲面的玻璃、金屬天花板、豪華的彩繪玻璃（stained glass）以及桶形拱頂，每個細節都述說著往日的風華。

主題大樓。捷克布拉格（TOPIC BUILDING, Prague, Czech Republic）西元 1904 年，為建築師波利夫卡（Osvald Polivka）作品

此座建築的立面由波利夫卡所設計，他也設計了布拉格知名的市民會館（Municipal House in Prague），皆為新藝術風格。這座大樓以灰泥為基底結合了馬賽克和浮雕，用於描繪精緻的花環和垂墜裝飾。波利夫卡在當時是布拉格新藝術建築師中最重要的一位，許多城市地標皆出自他的手筆。

巴黎地鐵出入口。法國巴黎（PARIS MÉTRO ENTRANCES, Paris, France）西元 1900-1913 年。為建築師吉瑪作品

這座巴黎地鐵站的地面出入口選用了鑄鐵和琥珀色玻璃為建材，創造出新穎且時尚的植物形體，充分展現了大自然欣欣向榮的形貌。吉瑪之所以選用鑄鐵構件，不只因為它在大量生產的過程中造價便宜，而且也較省空間，尤其是許多地鐵站出入口的基地過於窄小。這項裝置至今仍有八十六座還在使用中，已被當作國寶，雖然當時民眾對此設計的接受程度遠非如此。

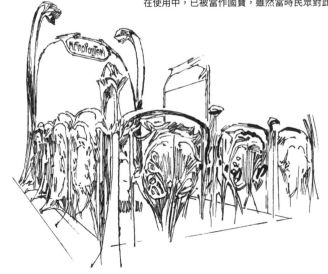

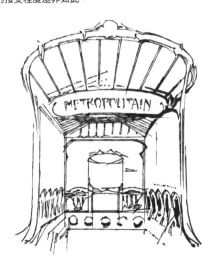

考契之屋。比利時布魯塞爾（CAUCHIE HOUSE, Brussels, Belgium）西元 1905 年，為建築師考契（Paul Cauchie）作品

考契本身是一位建築師與室內設計師，他和妻子芙特（Lina Voet）一起攜手設計這棟私人住宅給他的家族使用。他們受到格拉斯哥學派的啟發，可從環繞在窗戶四周的細節上看見。裝飾的焦點不在植物的樣態上，而是對女性形體細緻的詮釋。

聖賽爾之屋。比利時布魯塞爾（MAISON ST-CYR, Brussels, Belgium）西元 1901-1903 年，為建築師史特勞芬（Gustave Strauven）作品

這座華麗的住宅既高且窄，寬度僅有 4 公尺（13 英吋）。立面上以玻璃和鑄鐵創造出一種新藝術風格的垂直表現方式。史特勞芬是奧爾塔（Victor Horta）的學生，而奧爾塔則是此風格的大師。

4

現今到當代

裝飾藝術

西元二十世紀

裝飾藝術風格（Art Deco）是奢華的同義詞，涵蓋了藝術、建築、設計、視覺藝術、以及日常生活中的各種物品。「裝飾藝術」一詞來自巴黎在 1925 年舉辦的現代裝飾及工業藝術萬國博覽會（International Exhibition of Modern Decorative and Industrial Arts），取自法文「Arts Décoratifs」的縮寫。巴黎希望藉由這次機會重新建立世界設計中心的地位，會場中帶來許多現代設計的想法，並結合了希臘、羅馬古典範例中的尺度、比例、對稱……等特徵。這樣的風格也深受立體派（Cubism）的影響，同時也向東方文化致敬，例如日本、中國、波斯和印度。

裝飾藝術關鍵特色：

- 幾何圖案
- 垂直線條
- 曲線的建築形式
- 極致魅力與奢華
- 重新詮釋古典元素
- 淺浮雕裝飾
- 工匠的精細工藝

奧典戲院。英國北伯明罕國王屬地（**ODEON CINEMA, Kingstanding, England**）**1935–1936 年**。建築師威登與克拉弗林（**Harry Weedon and Cecil Clavering**）的作品

這座充滿裝飾藝術風格的磚造戲院，也是創辦人奧斯卡竇毅曲（Oscar Deutsch）的第一間奧典連鎖電影院（Odeon cinema chain），成為後來其他連鎖電影院的標準。正門的大圓弧造型和垂直的告示牌，充分展現了裝飾藝術的建築戲劇性。

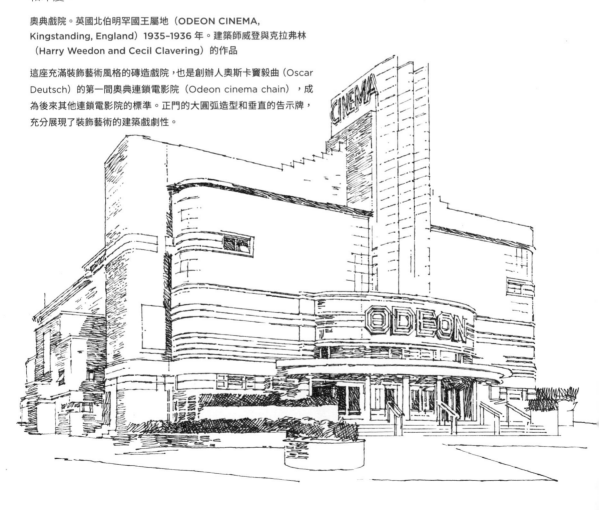

馬林飯店。美國佛羅里達州邁阿密（MARLIN HOTEL, Miami, Florida, US）西元 1939 年，建築師勞倫斯・墨瑞迪克森（L. Murray Dixon）的作品

馬林飯店是邁阿密第一家精品旅館，也是南灘地標，三層樓高的正門上方以垂直突出的設計為裝飾，弧線玻璃窗和遮陽板則用於包覆建築兩側。

互助保險大樓。南非開普敦（MUTUAL BUILDING, Cape Town, South Africa）西元 1936–1939 年，為璐和璐建築事務所（Louw & Louw Architects）作品

這幾座雕塑位於正門的上方，以花崗岩雕刻而成，代表著非洲的九大族群。大樓則以鋼筋混凝土建造，外觀包覆著花崗岩，並形成塔廟般的造型，再由三角形玻璃凸窗以垂直的方向貫穿整座建築。

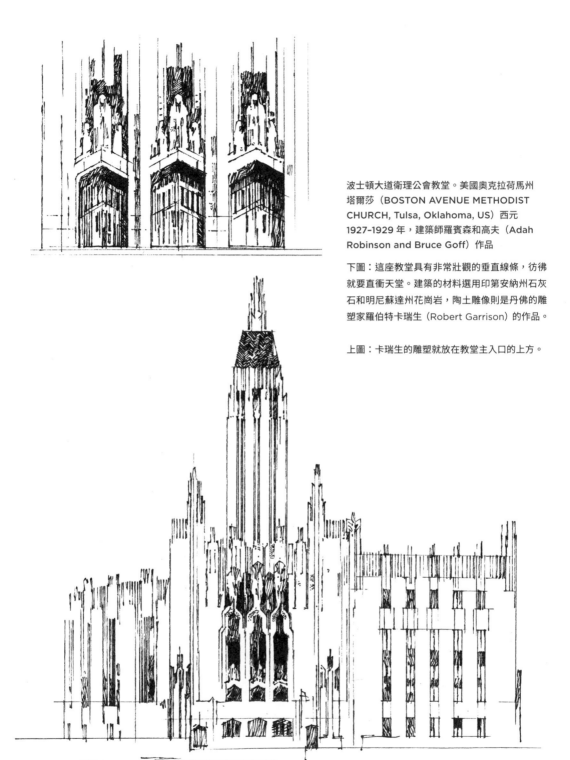

波士頓大道衛理公會教堂。美國奧克拉荷馬州塔爾莎（BOSTON AVENUE METHODIST CHURCH, Tulsa, Oklahoma, US）西元1927–1929 年，建築師羅賓森和高夫（Adah Robinson and Bruce Goff）作品

下圖：這座教堂具有非常壯觀的垂直線條，彷彿就要直衝天堂。建築的材料選用印第安納州石灰石和明尼蘇達州花崗岩，陶土雕像則是丹佛的雕塑家羅伯特卡瑞生（Robert Garrison）的作品。

上圖：卡瑞生的雕塑就放在教堂主入口的上方。

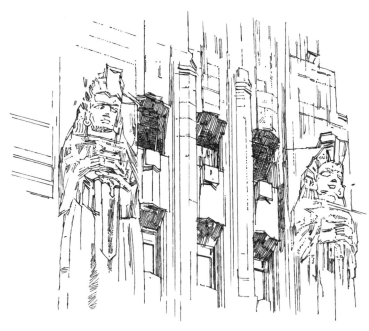

新印度保險大樓。印度孟買（NEW INDIA ASSURANCE BUILDING, Mumbai, India）西元 1936 年，為建築師馬斯特、薩斯、布塔（Master, Sathe and Bhuta）和雕塑家潘瑟雷（N. G. Pansare）作品

此座建築以鋼筋混凝土建造，有著拉長的立面，裝飾著巨大且垂直的人像，以強調建築雄偉的外觀。印度建築師協會對於裝飾藝術風格在孟買的散布具有影響力，這些建築師深深地被這些線條流暢的現代美學所吸引，並在設計裡表現這種風格。

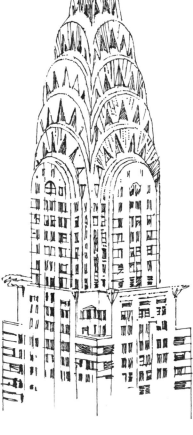

克萊斯勒大樓。美國紐約州紐約市。
（CHRYSLER BUILDING, New York City, New York, US）西元 1928-1930 年，建築師為凡艾倫（William Van Alen）

在紐約市爭相興建摩天大樓的 1920 年代，克萊斯勒大樓的尖塔就是為了能夠聳入雲端、站上機械時代的頂峰而設計。從塔尖到皇冠般的頂層全部以不鏽鋼包覆，七層的圓拱呈現放射形狀，上方鑲有三角形的窗戶。雖然從地面上難以仰望大樓的雄偉，但這座冠頂已成為曼哈頓天際線上閃耀奪目的地標。

柏克利海濱飯店。美國佛羅里達州邁阿密（BERKELEY SHORE HOTEL, Miami, Florida, US）西元 1940 年，建築師埃伯特阿尼斯（Albert Anis）的作品。

坐落在邁阿密海灘的裝飾藝術歷史街區上，這座飯店是此地區諸多裝飾藝術建築中的其中一座，多數建築都屬於裝飾藝術風格在 1929 年面臨股市崩跌大蕭條之後，所發展出來的第二期作品，少了些裝飾，少了點豐富的語彙，反映了經濟因素所帶來的改變。

胡佛大樓餐館。英國倫敦（HOOVER BUILDING CAFETERIA, London, England）西元 1933 年，沃利斯、吉爾伯特與夥伴們建築事務所（Wallis, Gilbert & Partners）的作品

這座大樓是為了在胡佛大樓工作的員工設計的餐廳，也是裝飾藝術的經典例子。以圓弧的量體與玻璃窗形塑了入口正門的位置，中央的三角形凸窗向上延伸並衝破了建築立面，直達尖頂。

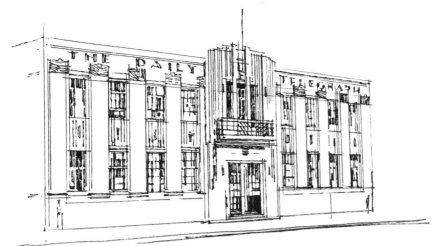

每日電報大樓。紐西蘭納皮爾（THE DAILY TELEGRAPH BUILDING, Napier, New Zealand）西元 1932 年，建築師為恩尼斯特亞瑟威廉斯（E. A. Williams）

裝飾藝術風格在這座大樓裡具有實際的考量。之前的大樓在 1931 年的地震當中焚毀，讓鄰近社區有些擔憂，但裝飾藝術是一種具有現代思維、前瞻性、且結構穩定的風格，因此每日電報大樓改以鋼筋混凝土建造，不但耐火，淺浮雕也能降低在地震中崩落的風險。

佛斯托影劇院。古巴哈瓦那（CINE-TEATRO FAUSTO, Havana, Cuba）西元 1938 年，建築師為桑巴拉宏（Santurnino Parajón）

強烈的垂直元素界定了入口正門，大樓在街口轉角處也以圓弧做處理，使得這座劇院完美展現了裝飾藝術風格的本質，不需額外仰賴特別的窗戶形式。屋頂上緣的雉堞以及門廊兩側優雅的線腳……等淺浮雕，皆是裝飾藝術擅長使用的手法。

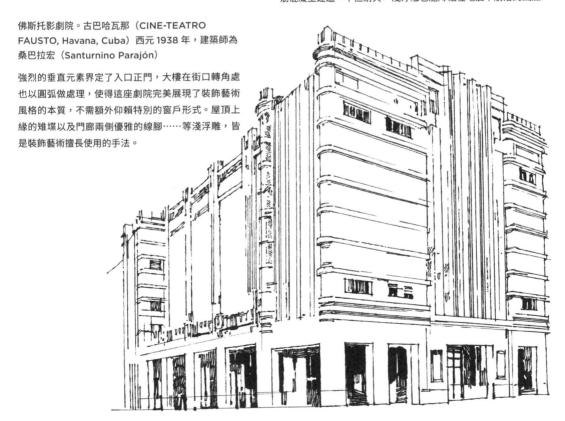

表現主義

西元二十世紀

表現主義（Expressionism）誕生在第一次世界大戰之後，在那個充滿慾望的年代裡，期望設計出能夠激發情感的建築。這種風格與德國表現主義藝術運動有著密切的關係，設計師都在尋求生物形態的、變形的、極致的，以及極具表現性的形式。在德國以外，阿姆斯特丹學派建築也在此運動中佔有一席之地，尤其是此學派以磚造住宅作為表現主義的實驗，透過複雜、無定形但一體成形的結構，整合多樣的表現形式，使整座建築佔據了一整個都市的大街廓。

表現主義關鍵特色：

- 戲劇性形態的形式
- 擬人化
- 表現形式
- 整體材料的選擇
- 建築宛如雕塑
- 自由流動的有機形式

船形公寓。荷蘭阿姆斯特丹（HET SCHIP, Amsterdam, the Netherlands）西元 1917-1921 年，建築師為迪克雷爾（Michel de Klerk）

左圖：這座城市住宅以磚造呈現充滿活力的形式，為阿姆斯特丹學派（Amsterdam School）開闢了一條康莊大道。這座社會住宅橫跨三個街區，提供建築師實驗的場域來執行方案，以磚塊為材料，表現出相互連結又充滿節奏感的建築形式。建築外觀看起來像是單一的雕塑組合，裡面卻又包含超過一百間的居住單位，還有一個活動中心和郵局。

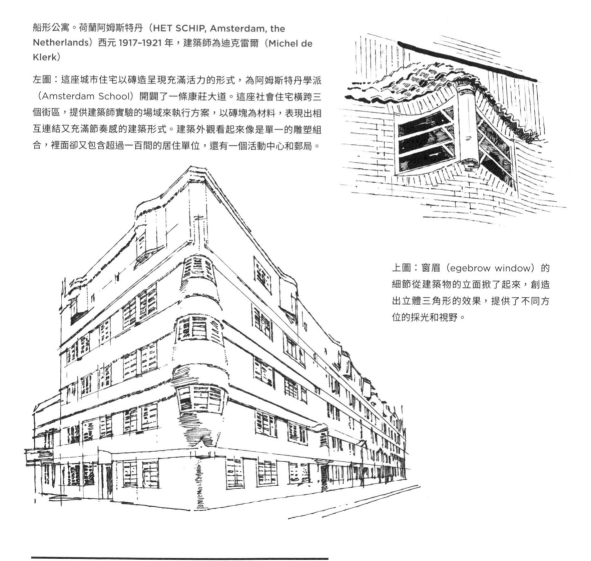

上圖：窗眉（egebrow window）的細節從建築物的立面掀了起來，創造出立體三角形的效果，提供了不同方位的採光和視野。

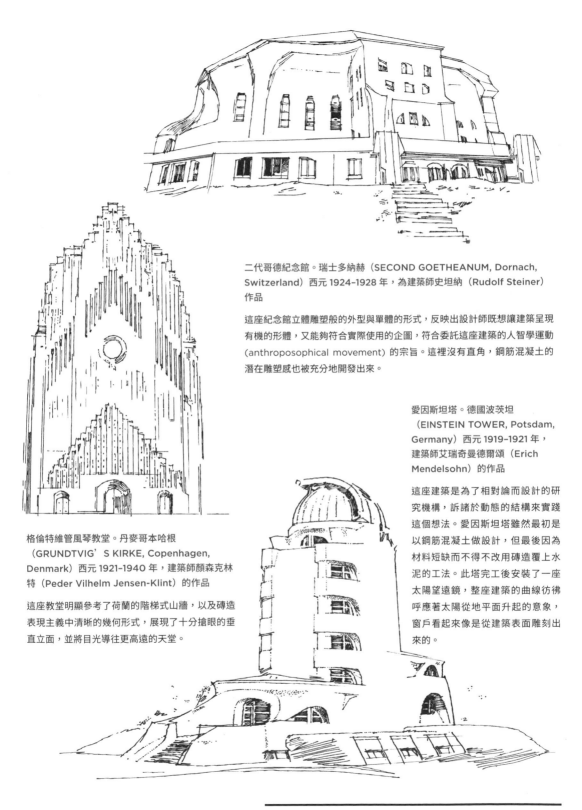

二代哥德紀念館。瑞士多納赫（SECOND GOETHEANUM, Dornach, Switzerland）西元 1924–1928 年，為建築師史坦納（Rudolf Steiner）作品

這座紀念館立體雕塑般的外型與單體的形式，反映出設計師既想讓建築呈現有機的形體，又能夠符合實際使用的企圖，符合委託這座建築的人智學運動（anthroposophical movement）的宗旨。這裡沒有直角，鋼筋混凝土的潛在雕塑感也被充分地開發出來。

愛因斯坦塔。德國波茨坦（EINSTEIN TOWER, Potsdam, Germany）西元 1919–1921 年，建築師艾瑞奇曼德爾頌（Erich Mendelsohn）的作品

這座建築是為了相對論而設計的研究機構，訴諸於動態的結構來實踐這個想法。愛因斯坦塔雖然最初是以鋼筋混凝土做設計，但最後因為材料短缺而不得不改用磚造覆上水泥的工法。此塔完工後安裝了一座太陽望遠鏡，整座建築的曲線彷彿呼應著太陽從地平面升起的意象，窗戶看起來像是從建築表面雕刻出來的。

格倫特維管風琴教堂。丹麥哥本哈根（GRUNDTVIG'S KIRKE, Copenhagen, Denmark）西元 1921–1940 年，建築師顏森克林特（Peder Vilhelm Jensen-Klint）的作品

這座教堂明顯參考了荷蘭的階梯式山牆，以及磚造表現主義中清晰的幾何形式，展現了十分搶眼的垂直立面，並將目光導往更高遠的天堂。

現代主義

西元二十世紀

現代主義（Modernism）聚焦在純粹、極簡與拒絕裝飾，讓設計師更加專注在建築的機能性。新的材料和建造技術帶領著建築空間邁向創新性的開放式平面（open-plan interiors），也讓建築能夠建得更高、更輕盈。包浩斯的創辦人葛羅庇斯（Walter Gropius）、本名為江耐瑞（Charles-Édouard Jeanneret）的柯比意（Le Corbusier），是兩位現代主義建築先驅。尤其柯比意極具影響力的著作《邁向建築（Towards a New Architecture）》深切地懇求建築師摒棄傳統形式，大力擁抱現代主義的理想。總結他的五大觀點如下：以格子狀布局的獨立柱（pilotis）取代牆壁；強調開放式的平面，不再仰賴承重牆；將立面從結構分離開來；使用水平帶窗讓室內充分採光；以及善用屋頂花園。

現代主義關鍵特色：

- 簡單的幾何
- 強調機能
- 些微或完全沒有裝飾
- 平滑的表面
- 極簡的材質及顏色
- 玻璃、鋼材和混凝土
- 開放式室內平面

包浩斯大樓。德國德紹（BAUHAUS BUILDING, Dessau, Germany）西元1925–1926年，建築師葛羅庇斯（Walter Gropius）的作品

這座建築的設計是為了支持包浩斯學校的核心理念：具有共同願景和整體式設計的創作園地。包浩斯大樓呈現了工業機械與藝術之間的融合，它以鋼筋混凝土、玻璃與磚興建而成，平面像風車般地展開，以空橋串起三大區塊，大片玻璃帷幕牆將轉角包覆起來，提供充足的光線，從校外就能看到學校內部的景致。

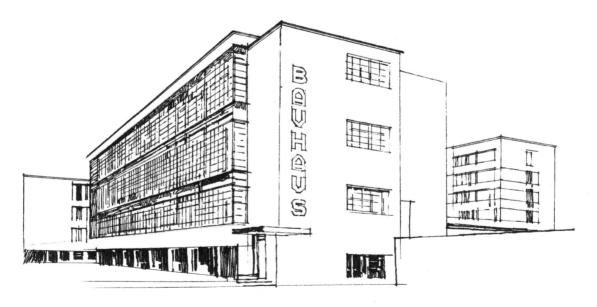

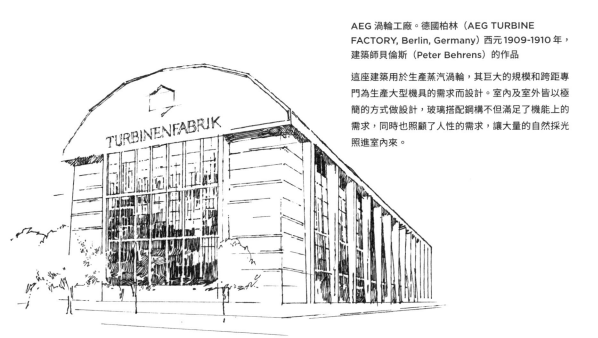

AEG 渦輪工廠。德國柏林（AEG TURBINE FACTORY, Berlin, Germany）西元 1909-1910 年，建築師貝倫斯（Peter Behrens）的作品

這座建築用於生產蒸汽渦輪，其巨大的規模和跨距專門為生產大型機具的需求而設計。室內及室外皆以極簡的方式做設計，玻璃搭配鋼構不但滿足了機能上的需求，同時也照顧了人性的需求，讓大量的自然採光照進室內來。

伊姆斯住宅。美國加州太平洋帕利薩德（EAMES HOUSE, Pacific Palisades, California, US）西元 1949 年，建築師為屋主伊姆斯夫婦（Charles and Ray Eames）

這座住宅是建築師夫妻檔親手為自家住宅兼工作室所做的設計，又稱做「八號案例屋（Case Study House No. 8）」，也是為《藝術與建築（Arts & Architecture magazine）》雜誌中案例分析的專題所完成的創作。這是一座獨樹一格的住宅，使用預鑄材料來打造開放式的生活空間。

伊索肯公寓。英國倫敦漢普斯岱（ISOKON BUILDING (The Lawn Road Flats), Hampstead, London, England）西元 1932-1934 年，建築師考戴斯（Wells Coates）的作品

這是一座極簡主義的公共住宅，具有前瞻性的思考與現代主義的實驗。整座大樓的每個單元都有小型廚房連結著公共廚房，並以鋼筋混凝土建造，創造相互連結與流通的元素，像是重複出現的樓梯、或是鮮明的水平帶狀走道。

聯合國總部。法國巴黎（UNESCO HEADQUARTERS, Paris, France）西元 1952-1958 年，建築師布魯爾（Marcel Breuer）、納維（Pier Luigi Nervi）、哲弗斯（Bernard Zehrfuss）的作品

這座大樓中的建築主體有七層樓高，由底部大尺寸的錐形獨立柱所撐起，整體造型近似一個拉長的三芒星。另有一位和布魯爾合作的建築師未列名其上，但她的貢獻卓越，也就是第一位非裔美國女性建築師格菱妮（Beverly Loraine Greene）。

巴賽隆納展覽館。西班牙巴賽隆納（BARCELONA PAVILION, Barcelona, Spain）西元 1928-1929 年，為建築師密斯凡德羅（Ludwig Mies van der Rohe）作品

這座場館以薄板質材做設計，水平薄板懸空在上方，走進內部之後，錯位的垂直薄板引領參觀者迂迴其中，框景下的視野彼此穿透，可以窺見館內不同部位的空間，或是基地外面的景致。

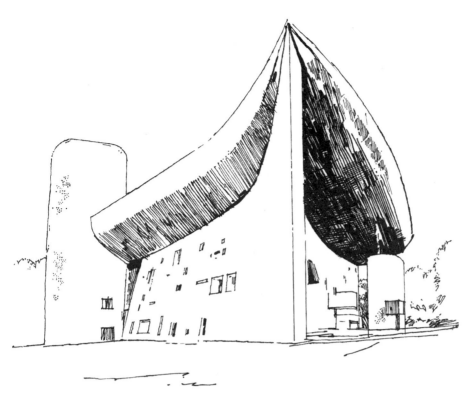

廊香教堂（聖母禮拜堂）。法國廊香（CHAPEL OF NOTRE-DAME DU HAUT, Ronchamp, France）西元 1953–1955 年，建築師柯比意的作品

原先坐落在此處的天主教教堂已在二次大戰期間被摧毀，柯比意採用了與眾不同的形式來設計廊香教堂，放棄了早期以直線與柱列所形塑的風格。厚重的屋頂撐在室內空間之上，周圍環繞著厚窗，就在絕妙的瞬間屋頂和牆面交會在一起。走進教堂內，空間幽微而空靈，溫煦的光線從彩繪玻璃的孔洞穿透進來。

東京聖瑪麗主教堂。日本東京（SAINT MARY'S CATHEDRAL, Tokyo, Japan）西元 1961–1964 年，建築師丹下健三（Kenzo Tange）的作品

主教堂的牆面以弧線拋向天際，將牆面變成了屋頂，依此打造出四座向上發展翼殿。琥珀色澤的玻璃穿插於垂直溝槽之間，光線循此混凝土牆的縫隙流洩至室內。

古根漢美術館。美國紐約州紐約市（SOLOMON
R. GUGGENHEIM MUSEUM, New York City,
New York, US）西元 1953-1959 年，建築師萊特
（Frank Lloyd Wright）的作品

這座紐約經典建築外觀呈現螺旋向上的曲線，反
映出室內連續無間斷的樓板，從地面層開始盤旋
而上，直到六樓。水平帶狀量體環繞著中庭，
並懸挑於量體之外，形成每層樓的藝廊空間。

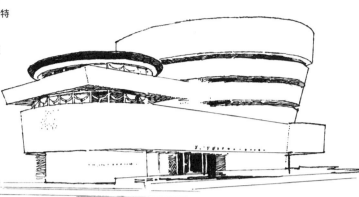

拉孔查汽車旅館。美國內華達州拉斯維加
斯（LA CONCHA MOTEL, Las Vegas,
Nevada, US）西元 1961 年，建築師保羅
威廉斯（Paul R. Williams）的作品

這座充滿未來感的汽車旅館大廳設計屬於古
奇建築（Googie architecture）的作品，
古奇建築是美國於二十世紀中葉現代主義的
分支，帶有原子與太空時代的象徵和形式。
這座汽車旅館的大廳有幸在拆除之前被保留
下來，並於 2007 年被移往新址，成為霓
虹燈博物館 (Neon Museum) 的遊客中心。

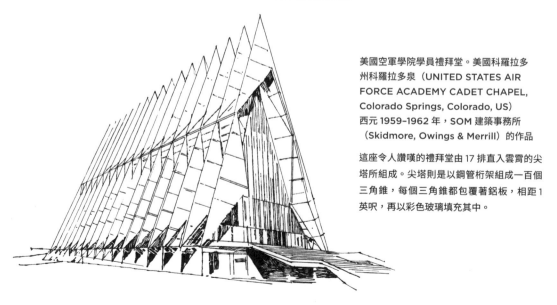

美國空軍學院學員禮拜堂。美國科羅拉多
州科羅拉多泉（UNITED STATES AIR
FORCE ACADEMY CADET CHAPEL,
Colorado Springs, Colorado, US）
西元 1959-1962 年，SOM 建築事務所
（Skidmore, Owings & Merrill）的作品

這座令人讚嘆的禮拜堂由 17 排直入雲霄的尖
塔所組成。尖塔則是以鋼管桁架組成一百個
三角錐，每個三角錐都包覆著鋁板，相距 1
英呎，再以彩色玻璃填充其中。

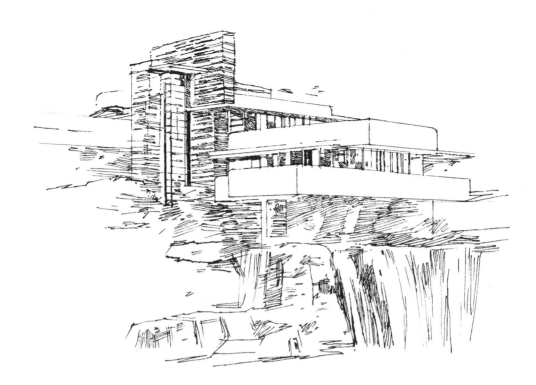

落水山莊。美國賓州（FALLINGWATER, Mill Run, Pennsylvania, US）西元 1936-1937 年，建築師萊特的作品

這座山莊的設計旨在將建築、生活與大自然融合為一體，房子本體沿溪而立，以懸吊式的平台向外延伸，漂浮在水光地坪之上。建築大量運用玻璃，消融了室內與室外的邊界，尤其是在轉角處，室內的空間透過玻璃在視線上得以延伸至大自然。

狄瑞克茲別墅。比利時布魯塞爾（VILLA DIRICKZ, Brussels, Belgium）西元 1929-1933 年，為建築師雷伯赫內（Marcel Leborgne）作品

這座住宅由大量使用混凝土與鋼材所建造，主要分成兩個量體，包括一座四層樓高的變動立方體，以及一座室外螺旋梯。立方體被水平線條斷了開來，戶外空間有時向外延伸、有時向內退縮，皆與窗戶的律動有關，打造出一種移位的錯覺。

科文尼別墅。美國賓夕法尼亞州費城（COVENEY HOUSE, Philadelphia, Pennsylvania, US）西元 1963 年，建築師為努特拉（Richard Neutra）

這座建造在森林裡的住宅狹長又低矮，是努特拉的經典代表作，他的設計以能與戶外地景相互交融而備受享譽。圖中住宅的壁爐以石頭堆砌，一路接連至石砌的地基。室內則有榫槽接合（tongue-and-groove）的木製天花板、粗糙的石砌壁爐，以及轉角無接縫的大面落地窗，所有的設計都致力於將建築消融於大自然之中。

范斯沃茲別墅。美國伊利諾州春田（FARNSWORTH HOUSE, Springfield, Illinois, US）西元 1946–1951，建築師為密斯凡德羅

這座週末度假別墅使用預鑄混凝土板做地板與天花板，搭配極簡風格的鋼架，室內中央的位置上有一塊木作的量體，包含了壁爐、廚房和浴室，以作為空間的區隔。溫暖的木作與大面落地玻璃窗形成鮮明的對比，並將室內空間完全向室外開放。

艾琳格蕾 E-1027 別墅。法國蔚藍海岸之羅克布呂訥—卡普馬丹（E-1027 HOUSE, Roquebrune- Cap-Martin, France）西元 1926–1929 年，為建築師艾琳格蕾（Eileen Gray）作品

這座別墅是艾琳格蕾的首件建築作品，架高在獨立柱之上，並以鋼筋混凝土建造。變幻的光線勾勒出寬敞而開闊的室內空間。屋內所有的傢具皆都由格蕾親自設計。

菲利普埃克塞特學院圖書館。美國
新罕布夏州埃克塞特（PHILLIPS
EXETER ACADEMY LIBRARY,
Exeter, New Hampshire, US）
西元 1965-1972 年，建築師為路
易斯康（Louis I. Kahn）

這座圖書館的空間配置十分清楚：
平面上呈現正方形，數個樓層在
方形的中庭上堆疊，中庭下則為
書籍流通的櫃檯。室內空間則運
用了方與圓的元素，不僅讓各樓
層在視線上彼此穿透，同時也是
達文西在維特魯威人 (Vitruvian
Man) 的繪畫中，所要呈現的幾何
形式與人體之間的微妙關係，這
也是路易斯康在作品中不斷出現
的主題。

黎明宮。巴西巴西利亞（PALÁCIO DA
ALVORADA, Brasilia, Brazil）西元
1957-1958 年，為建築師尼邁耶（Oscar
Niemeyer）作品

黎明宮是新城市巴西利亞的總統官邸，如今巴
西利亞已成為巴西首都，這棟建築也成為巴西
建築大師尼邁耶在首都眾多經典的傑作之一。
這座建築的柱廊有著造型獨特、傾洩而下的結
構，撐起長而平直的平板屋頂，與低層的結構
在水平與垂直的元素之間，創造出一種細緻的
平衡與優雅的關係。

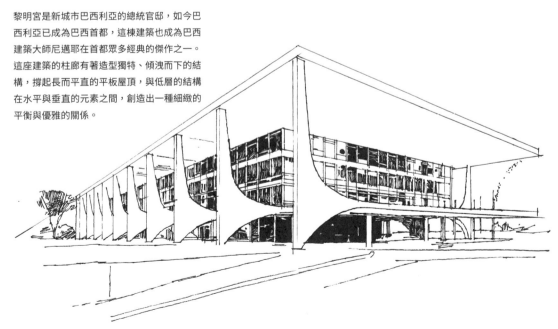

構成主義

西元二十世紀早期

構成主義（Constructivism）是一種激進且短命的建築風格，起源於二十世紀初的俄羅斯。此種風格著重在反映社會的進步，反對傳統建築形式，並尋求由特定工程解決方案，以創造新的幾何形體。構成主義試圖結合科學、藝術和日常生活來推行俄羅斯十月革命之後的社會理想。

構成主義關鍵特色：

- 無參照式的 (non-referential)
- 大量體的形式
- 重大的工程解決方案
- 專屬於俄羅斯

納康芬公寓。俄羅斯莫斯科（NARKOMFIN BUILDING, Moscow, Russia）西元 1928–1930 年，建築師為金斯伯格（Moisei Ginzburg）與米利涅斯（Ignaty Milinis）

這座長型公寓以鋼筋混凝土建造，架在獨立柱之上。公寓包括共用廚房與洗衣間等設施，還有其他社會服務的項目，像是圖書館和健身中心，這些每日生活的交會處皆是為了新的社會秩序創造出來的。

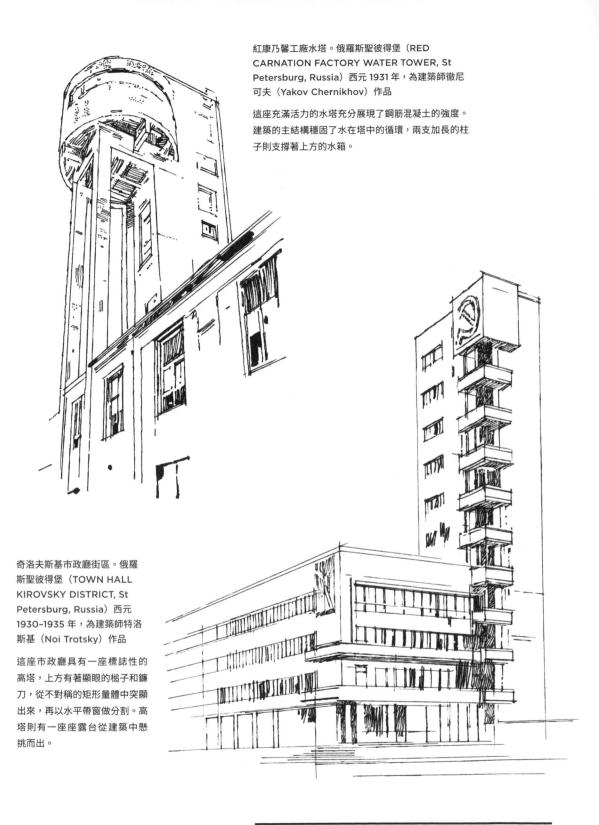

紅康乃馨工廠水塔。俄羅斯聖彼得堡（RED CARNATION FACTORY WATER TOWER, St Petersburg, Russia）西元 1931 年，為建築師徹尼可夫（Yakov Chernikhov）作品

這座充滿活力的水塔充分展現了鋼筋混凝土的強度。建築的主結構穩固了水在塔中的循環，兩支加長的柱子則支撐著上方的水箱。

奇洛夫斯基市政廳街區。俄羅斯聖彼得堡（TOWN HALL KIROVSKY DISTRICT, St Petersburg, Russia）西元 1930-1935 年，為建築師特洛斯基（Noi Trotsky）作品

這座市政廳具有一座標誌性的高塔，上方有著顯眼的槌子和鐮刀，從不對稱的矩形量體中突顯出來，再以水平帶窗做分割。高塔則有一座座露台從建築中懸挑而出。

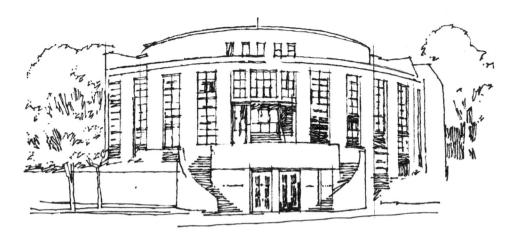

高屈克工廠俱樂部。俄羅斯莫斯科（KAUCHUK FACTORY CLUB,
Moscow, Russia）西元 1927-1929 年，建築師為梅爾尼科夫
（Konstantin Melnikov）

工人俱樂部是一種新的建築類型，這座俱樂部即為典型的實例，建築的
量體呈現四分之一圓柱體，並以分岔的曲面階梯延伸至街道上。俱樂部
不只接待菁英貴客，更歡迎勞工大眾，提供工廠之外的放鬆空間，以重
塑新的社會秩序。

紅色前程大道 11 號。俄羅斯新西伯
利亞（KRASNY PROSPEKT 11,
Novosibirsk, Russia）西元 1931-
1934 年，建築師戈蒂耶夫、阿基耶
夫、畢金（B. A. Gordeyev, D. A.
Ageyev and B. A. Bitkin）的作品

這是六棟住宅大樓中的其中一棟，包
括一間學校在內，都是庫斯巴索沃綜
合社區（Kuzbassugol）為解決社會
所需而做的設計。建築外觀呈現兩塊
矩形的量體，一塊水平、一塊垂直，
匯聚在一起形成一座位於市區轉角的
鐘塔。

梅爾尼科夫住宅。俄羅斯莫斯科（MELNIKOV HOUSE, Moscow, Russia）西元 1927–1929 年，建築師為梅爾尼科夫（Konstantin Melnikov）

梅爾尼科夫住宅由兩塊相互交疊的圓柱體搭配六角菱形窗所構成，這座住宅是構成主義建築實驗的代表作，蜂巢式的磚網格和幾何圖形窗都是為了將材料耗費降到最低而發展出來的設計，讓這座住宅更加精省。

粗獷主義
西元二十世紀

粗獷主義（Brutalism）一詞源自法文「béton-brut」，意指未經處理的混凝土。粗獷主義出現於二十世紀中葉，是對現代主義建築過度強調平整、完美無瑕的回應。典型的建材包括磚塊和場鑄混凝土，完工後的表面通常還會留下木模板的痕跡。粗獷主義的特色在於巨大的建築量體常帶有強烈的幾何形式，但使用者的獨立性也透過重複出現的元素在巨大的量體中被突顯出來。

粗獷主義關鍵特色：

- 場鑄混凝土
- 粗糙的混凝土
- 單體形式
- 獨立柱
- 重複的元素，尤其是天窗

馬賽公寓。法國馬賽（UNITÉ D'HABITATION, Marseille, France）西元 1947–1952 年，建築師柯比意的作品

馬賽公寓總計 12 層樓高，內有 337 戶樓中樓公寓，兩戶樓中樓以上下扣連的方式組合在一起，走廊則留設在中央，每 3 層樓只需設置一條走廊即可。每間公寓都有縱深極長的窗戶和陽台。整棟建築架高在獨立柱之上，中間設置了兩條商店街、一間旅館和一座屋頂花園。建築表面留下了現澆混凝土施工後的模板痕跡。

拉圖雷特修道院。法國里昂（SAINTE MARIE DE LA
TOURETTE, near Lyon, France）西元 1956–1960 年，
建築師柯比意的作品

拉圖雷特修道院架高在獨立柱之上，只與地面輕輕接觸，
藉此強調建築量體的巨大。室內總計一百間修道室以水平
帶狀窗設置於內庭這一側，加深的陽台則朝向外圍，緩和
了室內的光影變化。公共區域裡有著大片落地窗，綠草如
茵的屋頂則可消弭建築在此基地所留下的痕跡。

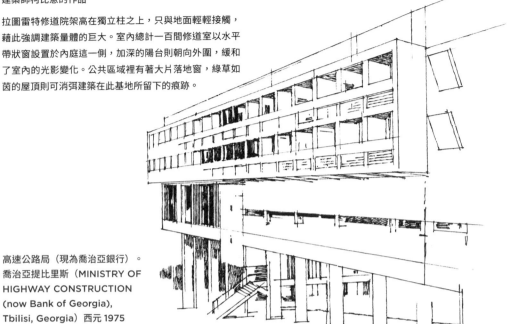

高速公路局（現為喬治亞銀行）。
喬治亞提比里斯（MINISTRY OF
HIGHWAY CONSTRUCTION
(now Bank of Georgia),
Tbilisi, Georgia）西元 1975
年，建築師洽哈瓦與賈拉加尼亞
（George Chakhava and Zurab
Jalaghania）的作品

這座建築由巨大的混凝土量體相嵌
而成，五塊水平的量體是辦公空間，
三塊垂直的量體則是樓梯及電梯
間。這些量體皆架高在地面之上，
盡可能降低對環境的衝擊。

施瑞蘭姆藝術文化中心。印度新德里（SHRI RAM CENTRE FOR ART AND CULTURE, New Delhi, India）西元 1966–1969 年，建築師普拉薩德（Shiv Nath Prasad）的作品

巨大的量體透露出這座建築的主要機能，圓柱體是演藝廳，漂浮其上的矩形量體則為多功能空間。懸挑在支柱之上，外露的混凝土結構由雙向托板（two-way joist slab）構成，也被稱為格子板。矩形量體外觀懸掛著柯比意大力推行的遮陽板（brise-soleil），這些高大、垂直的混凝土板用於調節陽光過度照射至室內。

新德里行政中心。印度新德里（NEW DELHI MUNICIPAL COUNCIL BUILDING, New Delhi, India）西元 1983 年，建築師辛恩（Kuldip Singh）的作品

這座建築的形式有意展現拔地而起的氣勢，高聳的形象也表現出混凝土雕塑般的特質。

威爾貝克街停車場。英國倫敦西敏市（WELBECK STREET CAR PARK, City of Westminster, London, England）西元 1971 年，邁可布朗皮耶與夥伴們建築事務所（Michael Blampied & Partners）的作品

這座建築的立面由鑽石般的網格狀預鑄混凝土模板所構成，引起建築師們的熱烈迴響，讓原本單調的停車場成為市區中的一塊寶石。但在多方聲援要求保存的爭議之下，這座建築仍於 2019 年被拆除。

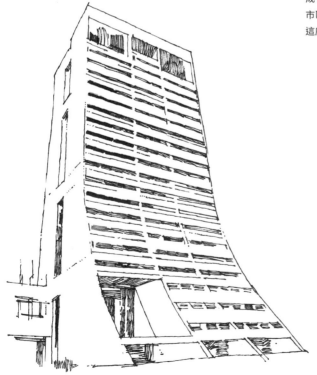

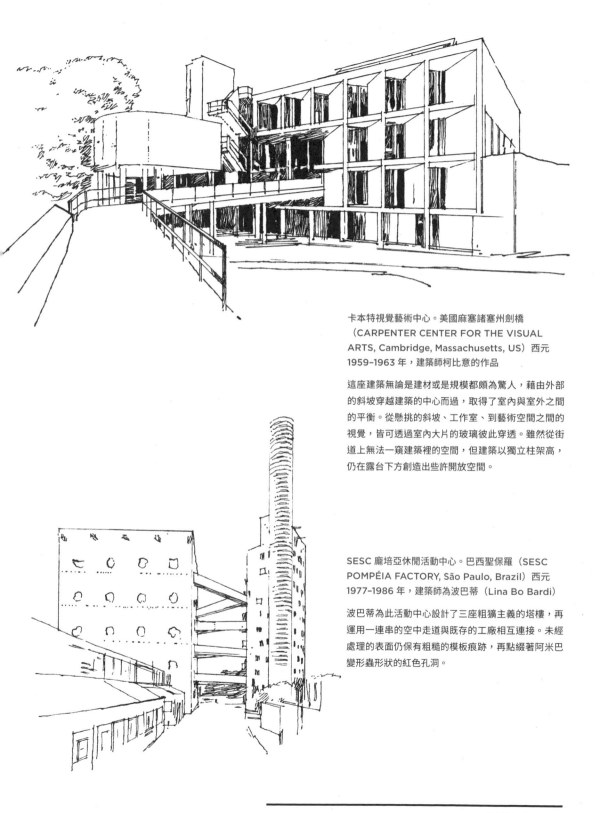

卡本特視覺藝術中心。美國麻塞諸塞州劍橋
（CARPENTER CENTER FOR THE VISUAL
ARTS, Cambridge, Massachusetts, US）西元
1959-1963 年，建築師柯比意的作品

這座建築無論是建材或是規模都頗為驚人，藉由外部
的斜坡穿越建築的中心而過，取得了室內與室外之間
的平衡。從懸挑的斜坡、工作室、到藝術空間之間的
視覺，皆可透過室內大片的玻璃彼此穿透。雖然從街
道上無法一窺建築裡的空間，但建築以獨立柱架高，
仍在露台下方創造出些許開放空間。

SESC 龐培亞休閒活動中心。巴西聖保羅（SESC
POMPÉIA FACTORY, São Paulo, Brazil）西元
1977-1986 年，建築師為波巴蒂（Lina Bo Bardi）

波巴蒂為此活動中心設計了三座粗獷主義的塔樓，再
運用一連串的空中走道與既存的工廠相互連接。未經
處理的表面仍保有粗糙的模板痕跡，再點綴著阿米巴
變形蟲形狀的紅色孔洞。

代謝主義

西元二十世紀

代謝主義（Metabolism）出現在日本二戰之後的重建期，試圖重新省思建築在各種尺度上的解決方案，小至單體建築，大至城市規劃。代謝主義認為建築應該像生物細胞一般，具有適應性、變動性以及轉化的能力，近似於活體細胞所產生的新陳代謝作用。這些理想與傳統日本文化的原則相互融合，皆以社會重建為理念，極具紀念性的特質。

代謝主義關鍵特色：

* 專屬於日本
* 模組化
* 紀念性
* 日本傳統價值
* 建築物具有適應性，可因應未來的變化

代代木國家體育館。日本東京（YOYOGI NATIONAL GYMNASIUM, Tokyo, Japan）西元 1961–1964 年，為建築師丹下健三（Kenzo Tange）作品

這座體育館原為 1964 年的夏季奧運游泳項目所設計的場館，為滿足現代的需求，又能向日本傳統寺廟建築致敬，特別透過屋頂兩端的垂直元素來表現，同時也是整座建築中形體碩大的形式。中央懸吊式的屋脊向外拋出曲線，連結至底端圓弧造型的混凝土基座。

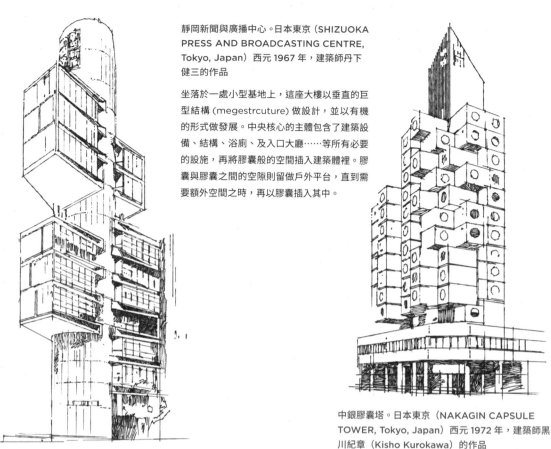

靜岡新聞與廣播中心。日本東京（SHIZUOKA PRESS AND BROADCASTING CENTRE, Tokyo, Japan）西元 1967 年，建築師丹下健三的作品

坐落於一處小型基地上，這座大樓以垂直的巨型結構（megestrcuture）做設計，並以有機的形式做發展。中央核心的主體包含了建築設備、結構、浴廁、及入口大廳……等所有必要的設施，再將膠囊般的空間插入建築體裡。膠囊與膠囊之間的空隙則留做戶外平台，直到需要額外空間之時，再以膠囊插入其中。

中銀膠囊塔。日本東京（NAKAGIN CAPSULE TOWER, Tokyo, Japan）西元 1972 年，建築師黑川紀章（Kisho Kurokawa）的作品

這座由雙塔所組成的大樓，設有 140 個自給自足的預鑄膠囊，每個膠囊皆可連結至建築體的核心上，尺寸為 2.4 x 4 公尺（8 x 13 英呎），並帶有一個圓窗。膠囊可以合併相連成為一個更大的生活空間。此座建築的設計試圖創造一個更具彈性的生活系統，任何人都可以隨時「插入」其中。

廣島和平紀念館。日本廣島（HIROSHIMA PEACE MEMORIAL MUSEUM, Hiroshima, Japan）西元 1949-1955 年，建築師丹下健三的作品

原爆圓頂（Atomic Dome）呈現殘破、融化般的形體，是在原子彈爆炸的核心位置中唯一倖存的構造物，從此處延伸出許多城市規劃案，和平紀念館就是其中之一。紀念館的量體面向原爆圓頂拉出一條軸線，從都市規劃的角度來看，此項設計試圖連結城市的過去和未來，並留設一座公共廣場獻給廣島市民。丹下健三在和平紀念館的設計裡結合了柯比意的建築原則和傳統日本的設計元素，立面上的遮陽板就是最好的證明。

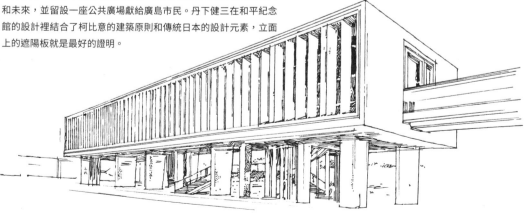

高科技建築

西元二十世紀

高科技（High-Tech）建築試圖表現一棟建築中的機能是如何結構性、機械性、與系統性地運作，並以一種誠實且毫不保留、甚至是樂於暴露的方式展現建築的運作模式。這種風格在建築上時常帶有工業美學，會把服務核、建築設備和結構通通裸露在外。這項作法的效果則是開放性十足、跨度巨大、且可彈性使用的室內空間。

高科技建築關鍵特色：

- 外露的結構
- 外露的機械系統
- 鋼材、玻璃、混凝土
- 工業美學
- 大跨度結構

龐畢度文化中心。法國巴黎（**CULTURAL CENTRE GEORGE POMPIDOU, Paris, France**）西元 1971–1977 年，建築師理察羅傑斯（Richard Rogers）和皮亞諾（Renzo Piano）的作品

這座七層樓高、以玻璃和鋼材為主的美術館，將所有內部系統暴露在外，是高科技建築的經典代表作。所有外露的設備皆以顏色來表示：藍色的管線是通風管、綠色的管線是水管、黃色是電路系統，紅色則是逃生和安全設施。

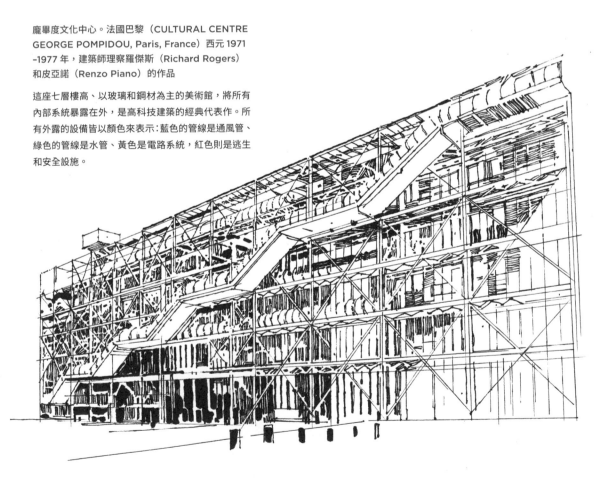

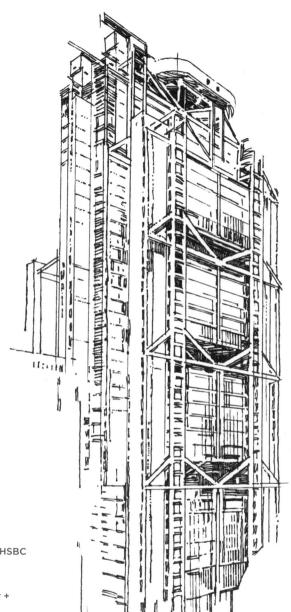

匯豐銀行總行大樓。香港（HSBC MAIN BUILDING, Hong Kong）元 1983-1985 年，福斯特建築事務所（Foster + Partners）的作品

這座四十七層樓高的建築以模組（modules）做設計，五座鋼構模組預先於外地製作完成之後再運送至工地施工。大樓的結構設置在外部，建築的內部則形成一個開放的空間作為辦公室使用。

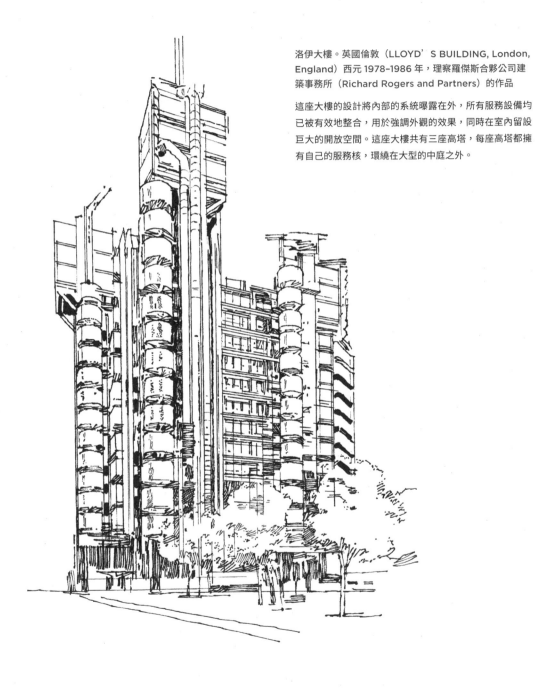

洛伊大樓。英國倫敦（LLOYD'S BUILDING, London, England）西元 1978-1986 年，理察羅傑斯合夥公司建築事務所（Richard Rogers and Partners）的作品

這座大樓的設計將內部的系統曝露在外，所有服務設備均已被有效地整合，用於強調外觀的效果，同時在室內留設巨大的開放空間。這座大樓共有三座高塔，每座高塔都擁有自己的服務核，環繞在大型的中庭之外。

桑斯伯里視覺藝術中心。英國諾里奇（SAINSBURY CENTRE FOR VISUAL ARTS, Norwich, England）西元 1974–1978 年，福斯特建築事務所的作品

這座造型簡潔的建築由外露的預鑄桁架所構成，外表再包覆著鋼材，清楚地表達內部有著寬敞的空間。藝術中心的立面全以玻璃組成，室內空間利用開闊的平面，將自然採光分散至各個空間和藝廊中。

柏林國際會議中心。德國柏林（INTERNATIONALES CONGRESS CENTRUM BERLIN, Berlin, Germany）西元 1975–1979，建築師舒勒和舒勒維特（Ralf Schüler and Ursulina Schüler-Witte）的作品

這是高科技建築中最大型的建築之一，以金屬和未來感交織的外觀，幾十年來一直為國際會議中心而服務。外露的結構加上圓形突出的多層樓梯，就像地表上的一個龐大機械。

後現代主義

西元二十世紀

後現代主義（Postmodernism）試圖擺脫現代主義審美的限制，為「形隨機能而生」一詞的咒語提供了解方。以丹尼絲史考特布朗和羅伯特范裘利（Denise Scott Brown and Robert Venturi）為首，與共同作者史蒂文艾瑟諾（Steven Izemour），以其極具影響力的著作《向拉斯維加斯學習（Learning from Las Vegas）》，帶領著這項建築運動從哲學上的探討，轉向更具脈絡化、象徵性、以及引經據典的建築風格上。後現代建築企圖打造一套新的建築語彙，將古典建築的元素融入現代的形式中。建築元素中的色彩、表面裝飾、嬉戲般詮釋，甚至是建築的嘲諷，都回應了范裘利的名言「少即是無聊（Less is bored）！」

後現代主義關鍵特色：

- 嬉戲的性格
- 善用色彩
- 將古典理想融入現代形式中
- 建築的嘲諷
- 碎裂的元素

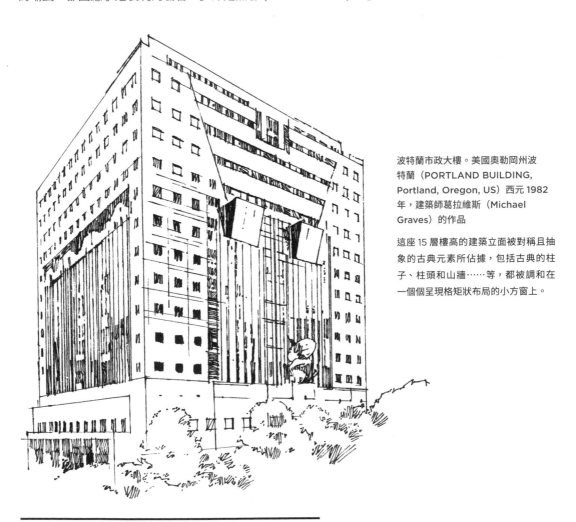

波特蘭市政大樓。美國奧勒岡州波特蘭（PORTLAND BUILDING, Portland, Oregon, US）西元1982年，建築師葛拉維斯（Michael Graves）的作品

這座 15 層樓高的建築立面被對稱且抽象的古典元素所佔據，包括古典的柱子、柱頭和山牆……等，都被調和在一個個呈現格矩狀布局的小方窗上。

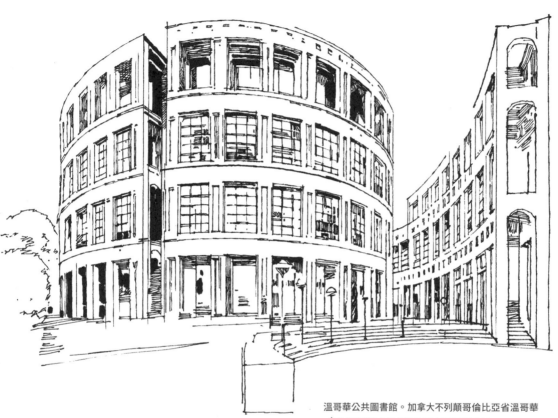

溫哥華公共圖書館。加拿大不列顛哥倫比亞省溫哥華
（VANCOUVER PUBLIC LIBRARY, Vancouver,
British Columbia, Canada）西元 1993-1995 年，薩夫
迪建築師事務所（Safdie Architects）與 DA 建築規劃
團隊（Downs Archambault & Partners）的作品

這座圖書館為九層樓高的圓柱體，立面上還包覆著一段螺
旋式的牆面結構。在圓柱體和弧形柱廊結構之間創造出一
座都市的廣場，像是從室內延伸出來，也像是從戶外延伸
進去。

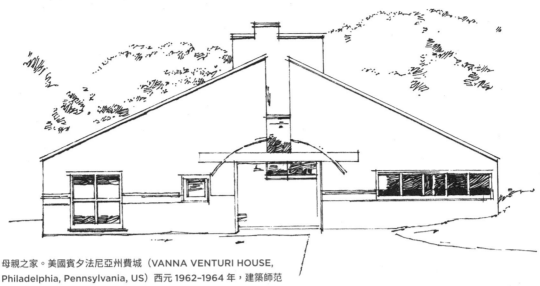

母親之家。美國賓夕法尼亞州費城（VANNA VENTURI HOUSE, Philadelphia, Pennsylvania, US）西元 1962-1964 年，建築師范裘利（Robert Venturi）的作品

這座住宅被認為是第一件後現代主義的作品，屋主是建築師范裘利的母親，保留了一些現代主義的經典元素，像是水平帶狀窗的設計。不過，建築師也額外增加了一些不被現代主義建築師所接受的裝飾。建築正面高起的造型是後現代主義的經典，垂直式的開口落在古典山牆的中央，形成一處出入口，這個做法本身也是一種裝飾，因為只有建築的正面有山牆，背面並沒有。

馬自達汽車 M2 大樓。日本東京（M2 BUILDING, Tokyo, Japan）西元 1989-1991，建築師隈研吾（Kengo Kuma）的作品

這棟大樓是隈研吾早期的作品，和他近年優雅、永續的作風截然不同。M2 大樓是對後現代建築表現性及實驗性的一次嘗試。整棟建築以混凝土建造，將古典建築以一種尺度過大、位置錯置的方式做呈現。

聖卡塔多墓園。義大利摩德納
（SAN CATALDO CEMETERY,
Modena, Italy）西元 1971
年，建築師阿爾多羅西（Aldo
Rossi）的作品

這座紅色立方體即為安放骨灰的
紀念園區，以精確的幾何圖形為
基礎，佇立在一座庭院之中，周
圍還有其他非灰即藍的墓葬建築。
立方體的室內則是一座多層次的
金屬架，專為往生者所設計的獨
立壁龕。

辦公大樓。瑞士盧加諾
（OFFICE BUILDING, Lugano,
Switzerland）西元 1981–1985
年，為建築師波塔（Mario
Botta）作品

這座辦公大樓呈現立方體，在街
道轉角處以堅實的量體創造出錨
定的意象。大樓的外觀以排列整
齊的紅磚形塑紀念性的特質，再
規律地移除某些磚造的部分，以
顯露出內部的鋼材和玻璃。

解構主義
西元二十世紀至今持續中

解構主義（Deconstructivism）是對後現代主義的直接反應，試圖拆解已知的建築組合。解構主義大量援引哲學理論與語言學的方法來傳達意義，也仰賴對建築元素的理解及歧異性。這種風格也是一種形式的終極實驗：分裂、錯置、重新排列和扭曲變形。因為解構主義的風格不照規則走，它允許以嬉戲般的態度探究形式和量體。解構主義一詞來自於哲學家德希達（Jacques Derrida）對「解構」的倡議，從文本與意義之間的符號學關係延伸到建築之中。

解構主義關鍵特色：

- 抽象的形式
- 解構的元素
- 對稱性的缺席 (absence of symmetry)
- 空間和諧的缺席 (absence of spatial harmony)
- 拆散的美學

古根漢畢爾包美術館。西班牙畢爾包（GUGGENHEIM MUSEUM BILBAO, Bilbao, Spain）西元 1993-1997 年，建築師法蘭克蓋瑞（Frank Gehry）的作品

這座美術館建築以解構主義的方法做設計，避開了直線和直角，改用彼此交錯的量體。銀色的鈦金屬和西班牙石灰石相互搭接，打造出無法清楚辨識的形式。建築的造型隨著觀看的角度而改變，室內的參觀經驗也十分類似。

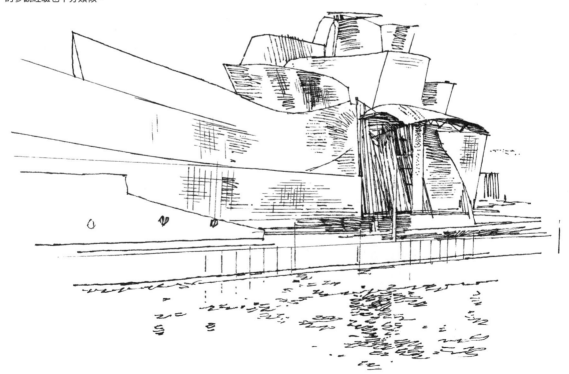

拉維雷特公園。法國巴黎（PARC DE LA VILLETTE, Paris,
France）西元 1984-1987 年，建築師屈米（Bernard Tschumi）
和富尼葉（Colin Fournier）的作品

這座大型城市公園裡有著 26 座庭園奇景（follies）散布其中，建築師
意圖創造一個能夠促進各式活動相互連結的空間。所謂的庭園奇景通
常只是裝飾性的小單位，但也常被當作其他機能使用，此處則以一個
巨大的格矩狀布局安排在公園裡，通常由公園的使用者自行定義或使
用這些空間。

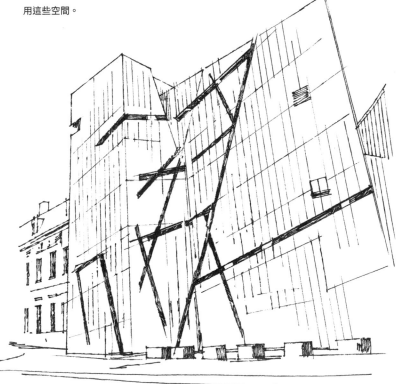

柏林猶太紀念館。德國柏林
（JEWISH MUSEUM BERLIN,
Berlin, Germany）西元
1992-2001 年，建築師利伯斯金
（Daniel Libeskind）的作品

柏林猶太紀念館是一件意義重大
且挑戰十足的委託案，有著多種
不同的視覺詮釋，不過，有一件
事卻不會改變，它有種不可思議
的力量，讓參觀者在幽暗、洞穴
般的空間裡定住的同時又深感困
惑。外部如刀割的鈦鋅立面，看
不出建築物的樓層以及室內空間
的組織方式。

韋瑟納藝術中心。美國俄亥俄州哥倫布市（WEXNER CENTER FOR THE ARTS, Columbus, Ohio, US）西元 1987–1989 年，建築師艾森曼（Peter Eisenman）與川特（Richard Trott）的作品

韋瑟納藝術中心是艾森曼第一件解構主義的作品，充滿解構風格的理念，包括碎裂的形式與層層堆疊的框架。雖然這座建築的興建忽略了基地的脈絡，卻又挪用了當地地標性的建築典故，以及城市的格矩狀系統，也讓這座建築的系統更為複雜。

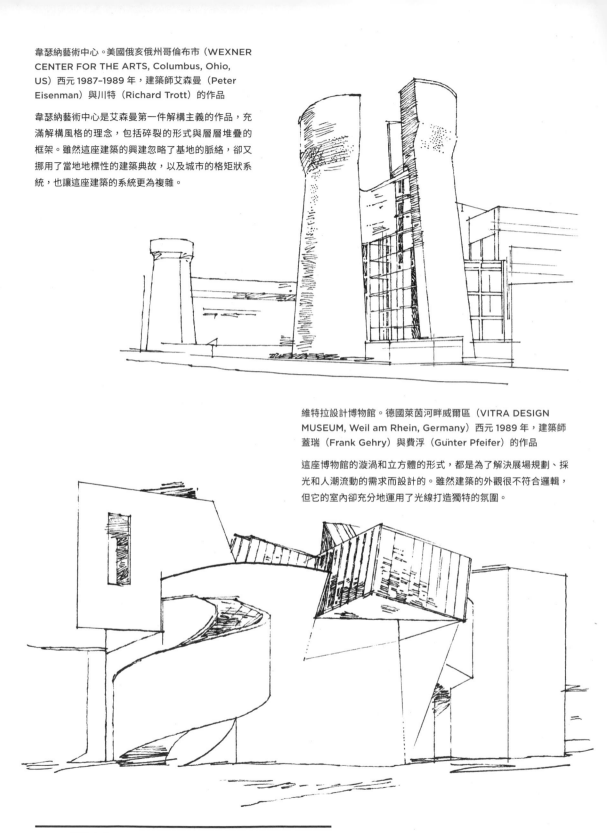

維特拉設計博物館。德國萊茵河畔威爾區（VITRA DESIGN MUSEUM, Weil am Rhein, Germany）西元 1989 年，建築師蓋瑞（Frank Gehry）與費浮（Günter Pfeifer）的作品

這座博物館的漩渦和立方體的形式，都是為了解決展場規劃、採光和人潮流動的需求而設計的。雖然建築的外觀很不符合邏輯，但它的室內卻充分地運用了光線打造獨特的氛圍。

維特拉消防站。德國萊茵河畔威爾區（VITRA FIRE STATION, Weil am Rhein, Germany）西元 1989-1993 年，建築師扎哈哈蒂（Zaha Hadid）的作品

這座消防站是扎哈哈蒂的第一座建築，目前已作為博物館使用，以混凝土板形塑空間，卻又加以彎折、斷裂、和傾斜來回應周遭的地貌。一連串的線條與層層交疊的牆面構成了室內空間的各個部分，表現出一種動態感，彷彿建築可以立刻動了起來。

UFA 電影中心。德國德勒斯登（UFA CINEMA CENTRE, Dresden, Germany）西元 1993-1998 年，藍天組建築事務所（Coop Himmelb(l)au）的作品。

解構主義不只是一種形式，它也可以和建築的機能或用途息息相關，在這棟建築裡，建築師企圖挑戰所謂的公共建築，以解構的方式重新定義並組合公共空間的概念。

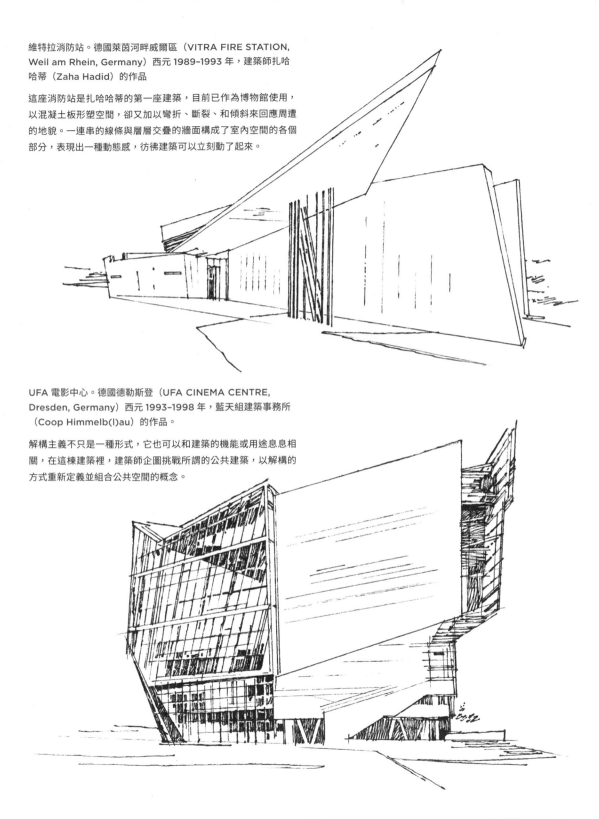

生態建築

西元二十世紀至今持續中

生態建築（Eco-architecture）不只是一種風格，它將建築設計的焦點放在道德的訴求上，在建造或使用的過程中盡可能降低對環境的衝擊。透過他們的設計，這些建築將環境永續視為是核心的價值，建置各種高效的能源使用及生產系統，推行負責任的管理架構，讓建築本身也是友善環境的一部分。

生態建築關鍵特色：

- 綠色屋頂
- 汙水回收與利用
- 關注永續環境
- 降低環境衝擊
- 使用在地材料，並向傳統材料和工法學習

高雄國家體育場。台灣高雄（KAOHSIUNG STADIUM, Kaohsiung, Taiwan）西元 2007–2009 年，建築師伊東豐雄（Toyo Ito）的作品

這座體育場的屋頂佈滿太陽能板，努力在能源上自給自足。即使在體育館不使用的時候，也能發電滿足周圍區域。它也具備雨水回集系統，還有風力和微風管理系統，讓觀眾在夏季也能保持涼爽。

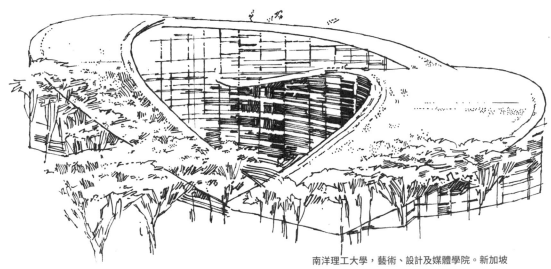

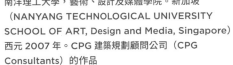

南洋理工大學，藝術、設計及媒體學院。新加坡
（NANYANG TECHNOLOGICAL UNIVERSITY
SCHOOL OF ART, Design and Media, Singapore）
西元 2007 年。CPG 建築規劃顧問公司（CPG
Consultants）的作品

這座五層樓高的建築模糊了建築和地貌之間的界線，它擁
有環繞式的綠色屋頂以斜坡向各個方向延伸。綠色屋頂可
以隔熱、回收雨水、冷卻空氣，也是公共性的開放空間。

垂直森林。義大利米蘭（BOSCO VERTICALE,
Milan, Italy）西元 2009-2014 年，建築師阿奇泰
蒂（Stefano Boeri Architetti）的作品

這座建築以其雨水回收、太陽能發電，以及種滿一萬
八千棵各種喬木、灌木、多年生植物與地被植物的立
面而聞名。這些植栽期望能夠吸引鳥類和昆蟲、吸收
二氧化碳，也能調節建築裡的溫度變化。

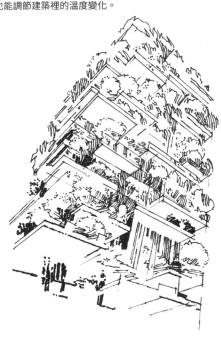

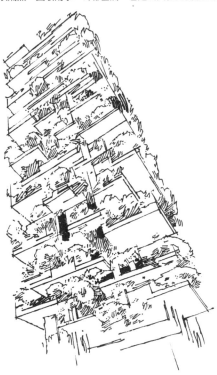

仿生主義
西元二十世紀至今持續中

仿生主義（Biomorphism）直接參考了有機生物的系統和模式，例如動物、人體和植物。這種風格力求在自然界取得視覺的和諧，並以這些系統性組織原則來設計建築。

夸德拉奇館。密爾瓦基美術館，美國威斯康辛州密爾瓦基（QUADRACCI PAVILION, Milwaukee Art Museum, Milwaukee, Wisconsin, US）西元 1997-2001 年，建築師卡拉特拉瓦（Santiago Calatrava）的作品

這座美術館擁有一雙飛翼「Burke Brise Soleil」，它是一套能夠依照遮陽需求而改變開合程度的遮陽設備。雙翼展開時的跨度可達 66 公尺（217 英呎），並能在三分鐘半之內完成開闔，讓這座戲劇效果十足的建築能夠持續翱翔。

仿生主義關鍵特色：

- 運用在自然界所發現的系統和模式
- 模擬自然的運作
- 視覺的和諧

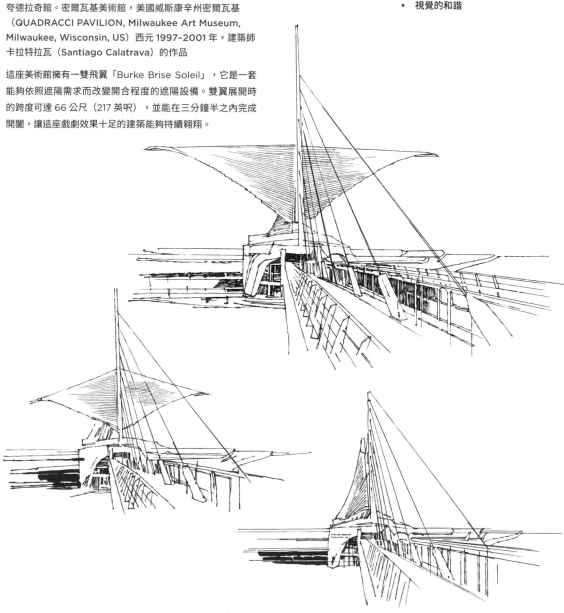

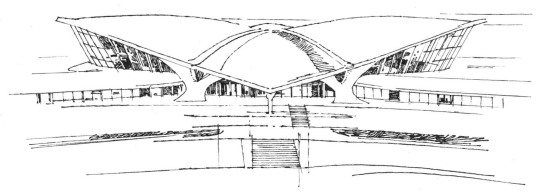

TWA 美國環球航空航站（現今為 TWA 飯店）。美國紐約皇后區（TWA FLIGHT CENTER, now TWA Hotel, Queens, New York, US）西元 1962 年。建築師沙里寧（Eero Saarinen）的作品

TWA 航站是薄殼結構（thin-shell construction）的早期經典範例，使用鋼筋混凝土建造的薄殼，透過角落支撐結構，將重量移轉到地面。這項計畫顯然是參考了飛行的樣貌，兩側宛如雙翼的屋頂高高抬起，提供全景的視野觀賞飛機的起降。

蓮花寺。印度新德里（LOTUS TEMPLE, New Delhi, India）西元 1980-1986 年，為建築師薩巴（Fariborz Sahba）作品

這座巴哈伊教的聖殿（Baha i mashriq）由九邊形所構成，代表「九」這個數字對此信仰的重要性。蓮花寺由二十七片大理石花瓣所組成，每三瓣為一單位，向九個方向展開。花朵盛開的頂端是一座玻璃和鋼材製成的天窗，讓自然的光線灑落至室內。

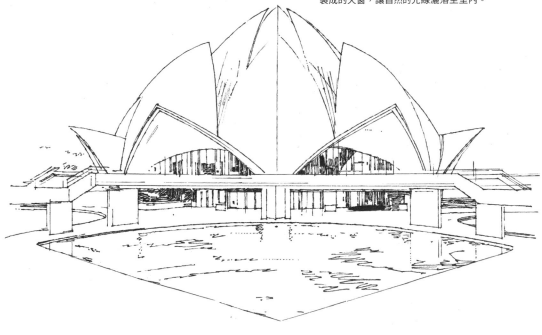

參數化設計
西元二十世紀至今持續中

參數化設計（Parametric）主要依靠不斷生成的數位程式來形塑建築的空間和形式。參數化是一種數學專有名詞，指的是藉由操控某些特定的變量來修改並且得到最終的結果。參數化設計在建築上具有流動性、實驗性和創新性，允許輸入數值的變量來快速改變操作的結果。

參數化設計關鍵特色：

* 使用電腦演算繪製複雜的幾何
* 數位建模提供建築師精確資訊

赫塔和保羅阿密館。臺拉維夫美術館，以色列臺拉維夫（HERTA AND PAUL AMIR BUILDING, Tel Aviv Museum of Art, Tel Aviv, Israel）西元 2007-2011，建築師柯恩（Preston Scott Cohen）的作品

這座展場建造在十分具有挑戰性的三角形基地上，建築表面以雙拋物線來解決基地的形狀以及室內空間的線條。 館內所有的展廳都環繞在稱之為「光瀑（Lightfull）」的多樓層中庭四周。

富士山世界遺產中心。日本富士宮市（MOUNT FUJI WORLD HERITAGE CENTRE, Fujinomiya, Japan）西元 2017 年，建築師為師坂茂（Shigeru Ban）

五層樓高的主展館呈現倒山形，再映照在建築前方的水池上，而富士山本尊也在不遠處昂然聳立。來自富士山的絲柏交織成曲線的網格，形成倒影般的量體。這個形式從玻璃建築裡延伸至室外，讓參觀者得以在結構內外、上下之間游移、欣賞展覽，直到五樓的觀景平台上。

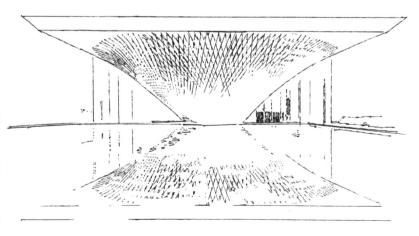

布洛德美術館。美國加州洛杉磯（THE BROAD, Los Angeles, California, US）西元 2015 年，DS+R 建築事務所（Diller Scofidio + Renfro）的作品

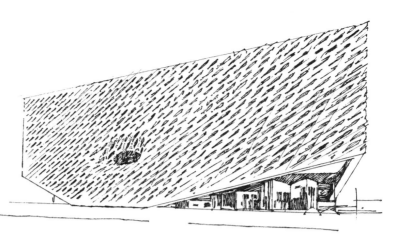

美術館的設計包括兩座彼此共生的量體：基座的量體作為停車場，上層的量體作為藝術收藏、辦公和檔案室使用。整棟建築的立面被一層滿是孔洞的「面紗」所遮掩，創造出樓上的藝廊空間，並稍微從街道處抬高，作為美術館的主要出入口。

史密森尼學會非裔美國人歷史與文化國家博物館。美國華盛頓哥倫比亞特區（SMITHSONIAN NATIONAL MUSEUM OF AFRICAN AMERICAN HISTORY AND CULTURE, Washington, DC, US）西元 2012-2016 年，阿賈耶建築事務所（Adjaye Associates）、費瑞倫集團（The Freelon Group）和戴維斯·布羅迪·邦德事務所（Davis Brody Bond）與史密斯集團（SmithGroup）聯合設計執行

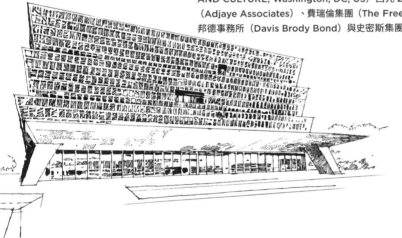

這座建築由三個部分所組成，與華盛頓紀念碑直接對望，還有一座迎賓門廊面向國家廣場，此座文化館無論是在公民層次上，或是在擷取非洲和美國南方的風土建築元素上，都具有重要的意義。博物館的外觀被細緻的遮屏所包覆，以減緩日照和熱能，取自非洲工匠善用的銅。在歷史上，非裔美國黑奴也曾在查爾斯頓和紐奧良兩地以銅製作精美的欄杆和隔屏。

蓋爾達阿利耶夫文化中心。亞塞拜然巴庫（HEYDAR ALIYEV CENTRE, Baku, Azerbaijan）西元 2007-2012 年，扎哈哈蒂建築事務所（Zaha Hadid Architects）的作品

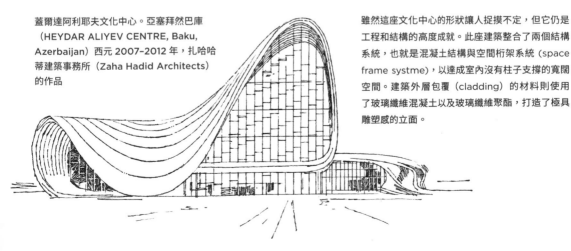

雖然這座文化中心的形狀讓人捉摸不定，但它仍是工程和結構的高度成就。此座建築整合了兩個結構系統，也就是混凝土結構與空間桁架系統（space frame systme），以達成室內沒有柱子支撐的寬闊空間。建築外層包覆（cladding）的材料則使用了玻璃纖維混凝土以及玻璃纖維聚酯，打造了極具雕塑感的立面。

5

建築元素

圓頂

從技術層面來看，圓頂是從拱發展出來的，用於空間的擴展以創造壯觀的感受。從結構來看，圓頂可同時承受水平和垂直力量，對結構技術的要求極高。為減緩水平推力，各種技術被發展出來，大幅地改進圓頂下方和周圍的空間品質，許多衍生而來的細部元素也用於分散結構的承重。

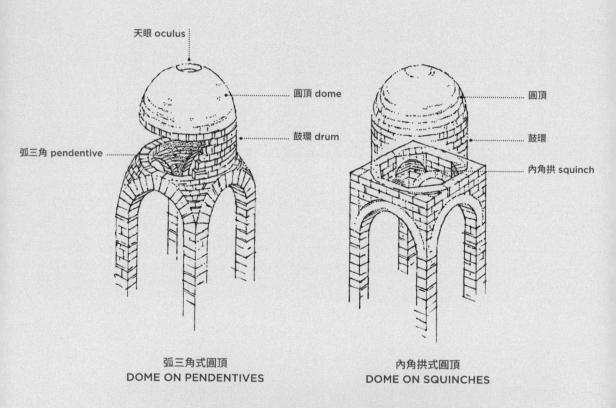

天眼 oculus

圓頂 dome

鼓環 drum

弧三角 pendentive

弧三角式圓頂
DOME ON PENDENTIVES

圓頂

鼓環

內角拱 squinch

內角拱式圓頂
DOME ON SQUINCHES

「弧三角」與「內角拱」是圓頂的兩種支撐式的結構
設計，以環狀基座分散圓頂的應力並移轉至下方的方
形底座。這兩種結構都是古代時期的發明，到14-15
世紀期間分別在中東和古羅馬兩地區又進一步發展，
也常見於拜占庭和伊斯蘭建築當中。

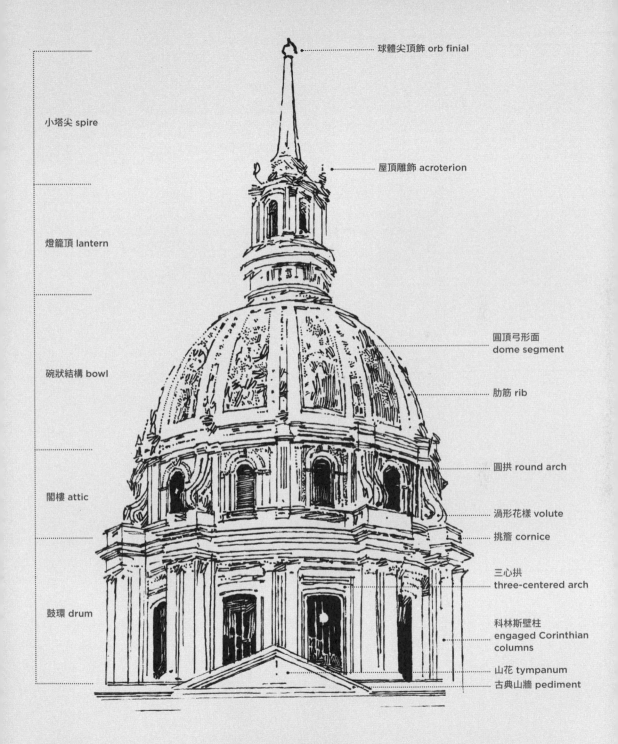

小塔尖 spire

燈籠頂 lantern

碗狀結構 bowl

閣樓 attic

鼓環 drum

球體尖頂飾 orb finial

屋頂雕飾 acroterion

圓頂弓形面
dome segment

肋筋 rib

圓拱 round arch

渦形花樣 volute

挑簷 cornice

三心拱
three-centered arch

科林斯壁柱
engaged Corinthian
columns

山花 tympanum

古典山牆 pediment

巴黎傷兵院（Hôtel National des Invalides）是一座位於法國巴黎的博物館、
教堂、醫院、退輔院、陵墓複合式建築，其鼓座簷口之上增加的閣樓及其細節，
提升了圓頂的外型輪廓，讓它無論從地面上任何位置看，皆更加搶眼。

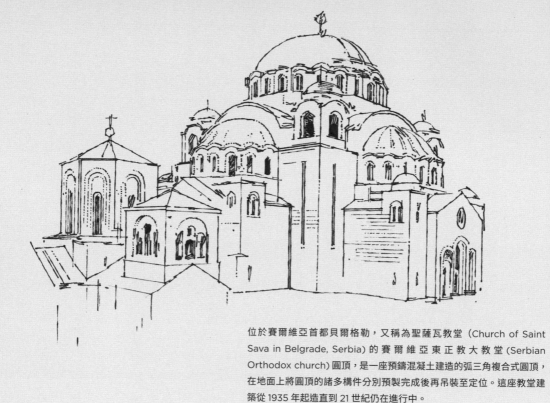

位於賽爾維亞首都貝爾格勒，又稱為聖薩瓦教堂（Church of Saint Sava in Belgrade, Serbia）的賽爾維亞東正教大教堂(Serbian Orthodox church)圓頂，是一座預鑄混凝土建造的弧三角複合式圓頂，在地面上將圓頂的諸多構件分別預製完成後再吊裝至定位。這座教堂建築從 1935 年起造直到 21 世紀仍在進行中。

坐落在緬甸實皆山的貢慕都寶塔（Kaunghmudaw Pagoda in Sagaing, Myanmar），異於大多數緬甸佛塔而自成一格，以接近金字塔的外型呈現，始建於 17 世紀中期，依據在斯里蘭卡發現的典型圓頂寶塔方式打造而成。

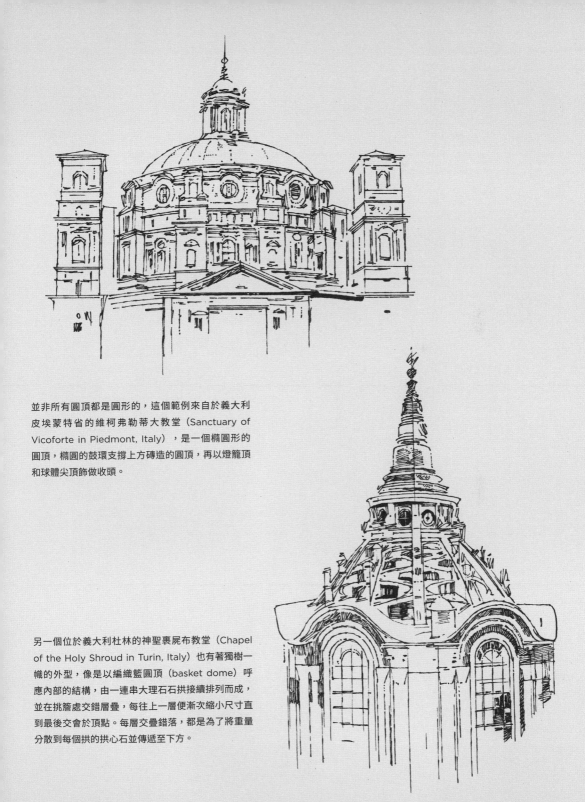

並非所有圓頂都是圓形的，這個範例來自於義大利皮埃蒙特省的維柯弗勒蒂大教堂（Sanctuary of Vicoforte in Piedmont, Italy），是一個橢圓形的圓頂，橢圓的鼓環支撐上方磚造的圓頂，再以燈籠頂和球體尖頂飾做收頭。

另一個位於義大利杜林的神聖裹屍布教堂（Chapel of the Holy Shroud in Turin, Italy）也有著獨樹一幟的外型，像是以編織籃圓頂（basket dome）呼應內部的結構，由一連串大理石石拱接續排列而成，並在挑簷處交錯層疊，每往上一層便漸次縮小尺寸直到最後交會於頂點。每層交疊錯落，都是為了將重量分散到每個拱的拱心石並傳遞至下方。

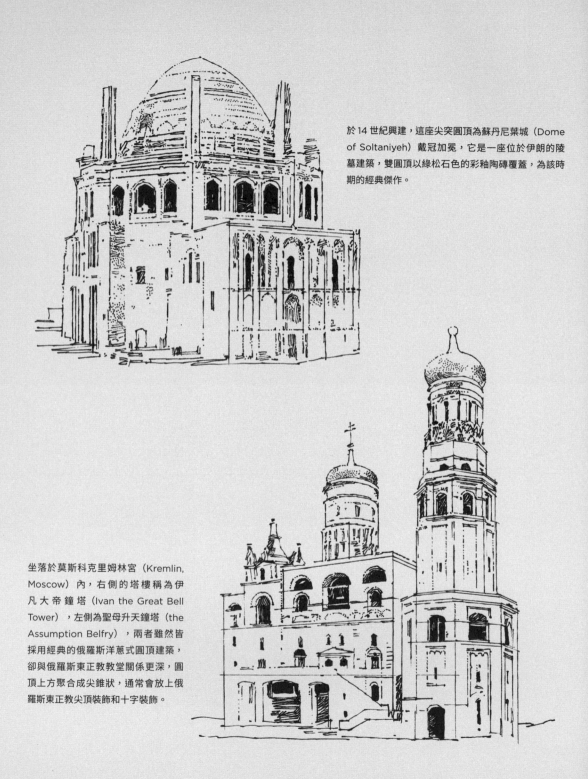

於 14 世紀興建，這座尖突圓頂為蘇丹尼葉城（Dome of Soltaniyeh）戴冠加冕，它是一座位於伊朗的陵墓建築，雙圓頂以綠松石色的彩釉陶磚覆蓋，為該時期的經典傑作。

坐落於莫斯科克里姆林宮（Kremlin, Moscow）內，右側的塔樓稱為伊凡大帝鐘塔（Ivan the Great Bell Tower），左側為聖母升天鐘塔（the Assumption Belfry），兩者雖然皆採用經典的俄羅斯洋蔥式圓頂建築，卻與俄羅斯東正教教堂關係更深，圓頂上方聚合成尖錐狀，通常會放上俄羅斯東正教尖頂裝飾和十字裝飾。

這座埃及開羅穆尤得清真寺（Mosque of Sultan al-Mu'ayyad）的高頸式圓頂（stilted dome）從基座垂直延伸向上，藉以增加圓頂的總高度。與高頸式圓頂的狀況相似，高頸式拱的弧線起點也從拱的基礎開始沿著拱基線（impose line）或起拱線（springing line）向上發展而成。

柱

「柱」原本為結構的元素，支撐建築載重的同時，還能讓結構更為開放、通透，不需要仰賴實牆。最主要的五種古典柱式分別為托斯坎柱（Tuscan）、多立克柱（Doric）、愛奧尼克柱（Ionic）、科林斯柱（Corinthian）和複合式柱（Composit），其中多立克柱、愛奧尼克柱、科林斯柱三者均來自希臘人的發明，而托斯坎和複合式則由羅馬人創造出來。到了文藝復興時期，經過持續的彙整、分類和命名，確立了五種柱式的特徵。過去希臘人只是將柱子用於結構上，羅馬人發展了拱的技術之後，柱式開始具有裝飾意味，催生了多種新的類型如壁柱（engaged columns）、簇柱（clustered columns）等形式。

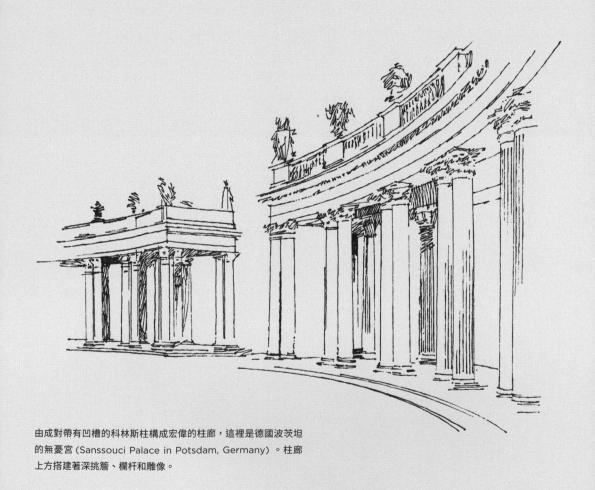

由成對帶有凹槽的科林斯柱構成宏偉的柱廊，這裡是德國波茨坦的無憂宮（Sanssouci Palace in Potsdam, Germany）。柱廊上方搭建著深挑簷、欄杆和雕像。

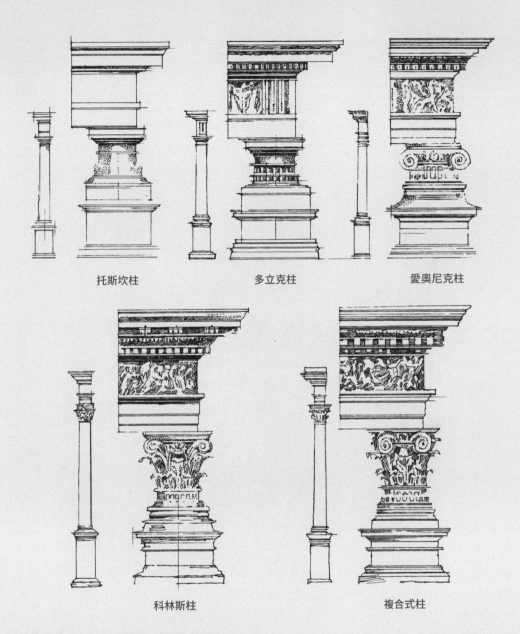

托斯坎柱　　　　　多立克柱　　　　　愛奧尼克柱

科林斯柱　　　　　　　　複合式柱

五種古典柱式可以輕易從柱頭做出區別，從線條簡潔
的托斯坎到精雕細琢的複合式，還有比例、柱身、柱
礎的各自精彩。柱頂與其他既有的元素如挑簷、額枋、
楣樑，在五種柱式裡因比例與裝飾的變化而呈現不同
的結果。

托斯坎柱

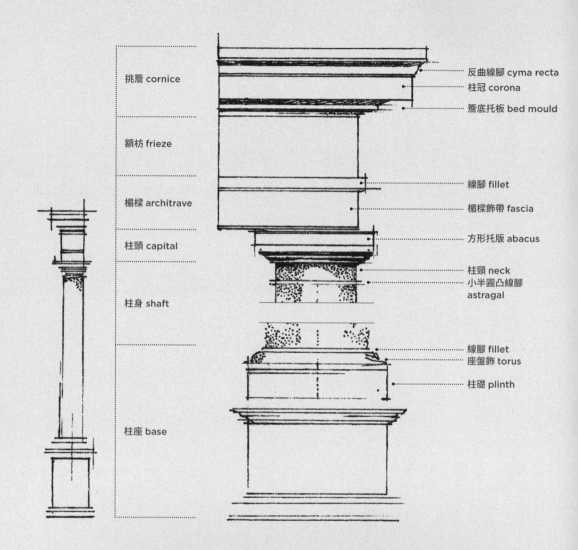

挑簷 cornice

額枋 frieze

楣樑 architrave

柱頭 capital

柱身 shaft

柱座 base

反曲線腳 cyma recta

柱冠 corona

簷底托板 bed mould

線腳 fillet

楣樑飾帶 fascia

方形托版 abacus

柱頸 neck

小半圓凸線腳 astragal

線腳 fillet

座盤飾 torus

柱礎 plinth

托斯坎柱式是由羅馬人發展出來，和多立克柱式相似但更為純粹，
不過比例上卻更接近愛奧尼克柱式。

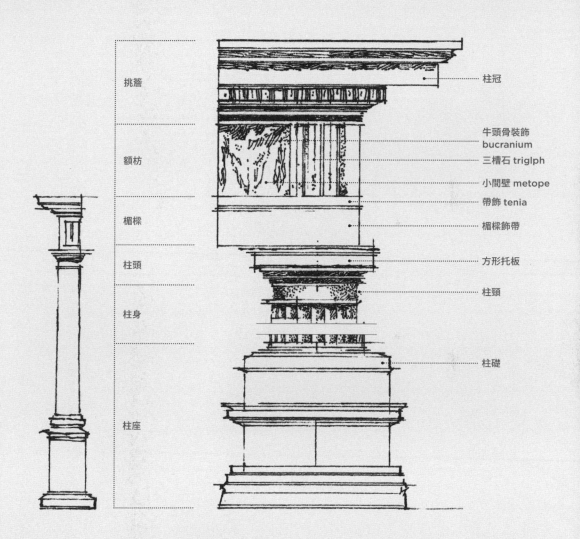

多立克柱

挑簷

額枋

楣樑

柱頭

柱身

柱座

柱冠

牛頭骨裝飾
bucranium

三槽石 triglph

小間壁 metope

帶飾 tenia

楣樑飾帶

方形托板

柱頸

柱礎

多立克柱式被認為是希臘柱式中最純粹的形式，從簡單的圓形柱頭即可
分辨出來。這裡的範例圖是一個羅馬多立克柱，有別於希臘多立克柱，
可以從額外多樣的裝飾元素分辨差異，包括額枋上的牛頭骨裝飾。

愛奧尼克柱

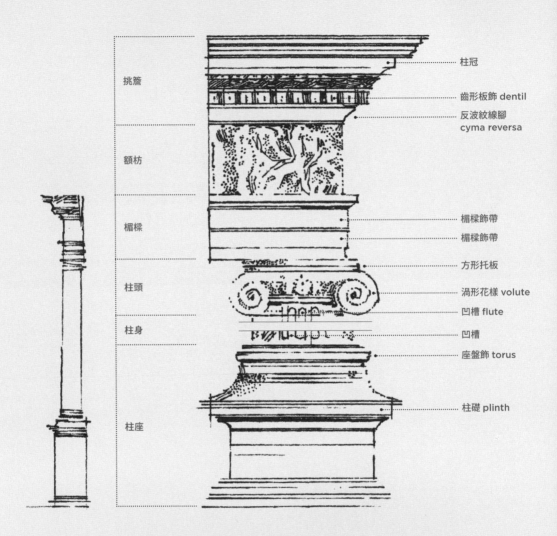

挑簷 — 柱冠

齒形板飾 dentil

反波紋線腳 cyma reversa

額枋

楣樑 — 楣樑飾帶

楣樑飾帶

方形托板

柱頭 — 渦形花樣 volute

凹槽 flute

柱身 — 凹槽

座盤飾 torus

柱座 — 柱礎 plinth

　　愛奧尼克柱式是由希臘人創建出來，柱頭帶有大型渦形花樣。典型的愛
奧尼克柱通常在柱身有凹槽裝飾，一般來說是 24 道凹槽，不過完全沒有
凹槽的柱身也經常可見。愛奧尼克柱上的渦形花樣飾通常是在同一個平
面上，除非柱子正好放在角落上，如同圖中的例子，因為渦形花樣位處
於四十五度角，而在角度上做了一些微調。

科林斯柱

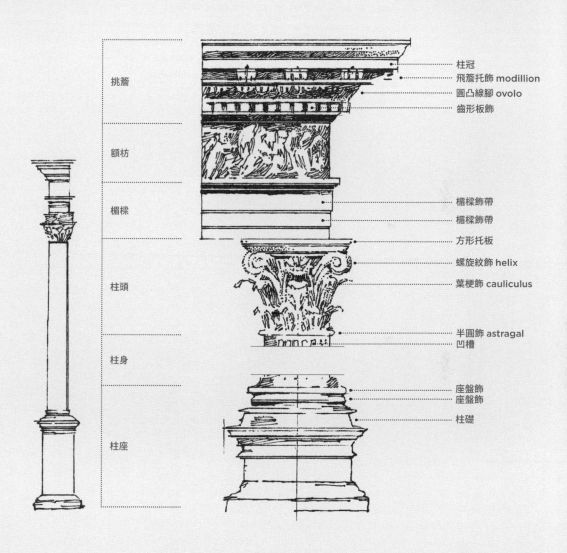

挑簷

柱冠
飛簷托飾 modillion
圓凸線腳 ovolo
齒形板飾

額枋

楣樑

楣樑飾帶
楣樑飾帶
方形托板
螺旋紋飾 helix
葉梗飾 cauliculus

柱頭

半圓飾 astragal
凹槽

柱身

座盤飾
座盤飾
柱礎

柱座

科林斯柱式是希臘人最晚發明的柱式，也最為精緻細工，柱頭上有著螺旋渦紋、葉梗飾、莨莨葉（acanthus），科林斯柱的經典特徵是帶有凹槽的柱身。

複合式柱

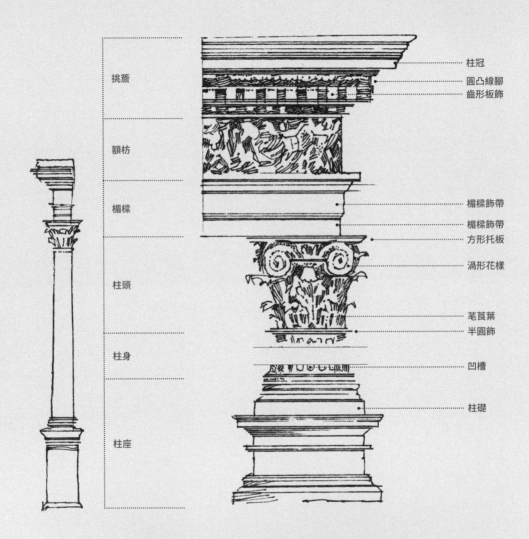

挑簷

額枋

楣樑

柱頭

柱身

柱座

柱冠
圓凸線腳
齒形板飾

楣樑飾帶
楣樑飾帶
方形托板

渦形花樣

茛苕葉
半圓飾

凹槽

柱礎

複合式柱式在羅馬人手裡發展成形，被認為是愛奧尼克與科林斯柱式的綜合體，它的柱頭特色在於取自愛奧尼克柱式的大型渦形花樣，以及科林斯柱式的茛苕葉。複合式柱式呈現更多精雕細節並且在渦形花樣間加入更繁複的裝飾，柱頭也較其他柱式更大。

希臘厄瑞克透斯神廟柱頭
（比經典愛奧尼克柱頭更多細節）

愛奧尼克柱頭

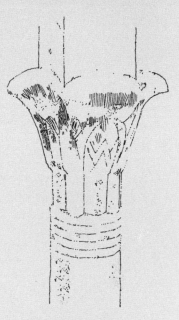

四葉草棕櫚葉飾柱頭

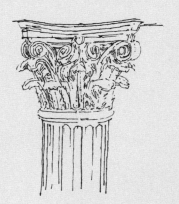

科林斯柱頭

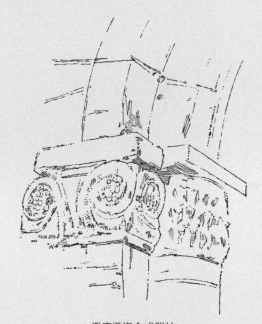

撒克遜複合式群柱

在建築語彙中，柱頭可謂是區分古典柱式的主要辨識
元素，不過，仍然有許多其他的形式變化不在其中，
而且往往是在某個時期或某些特定區域被刻意建造出
來的，也還有一些不符合古典柱式定義的其他柱式，
或完全不屬於希臘或羅馬的系統，像是棕櫚葉飾柱頭
（palmette capital），以及如英國桑普汀的聖瑪麗
教堂（Church of St Mary the Blessed Virgin in
Sompting, England）的撒克遜式雕刻柱頭。

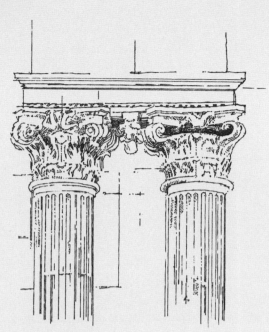

這座柱子由華麗的垂花裝飾和凹槽所點綴。

當結構技術獲得進一步發展之後，柱子便受當時流行的影響而更具裝飾性，如同上圖這組對柱的風格。

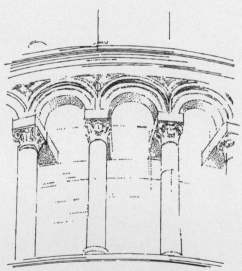

一整列柱子上方帶有方形托板或拱墩石塊連接在牆體上，柱頭上方有一道道的拱，在建築體與柱緣之間打造出一段廊道。

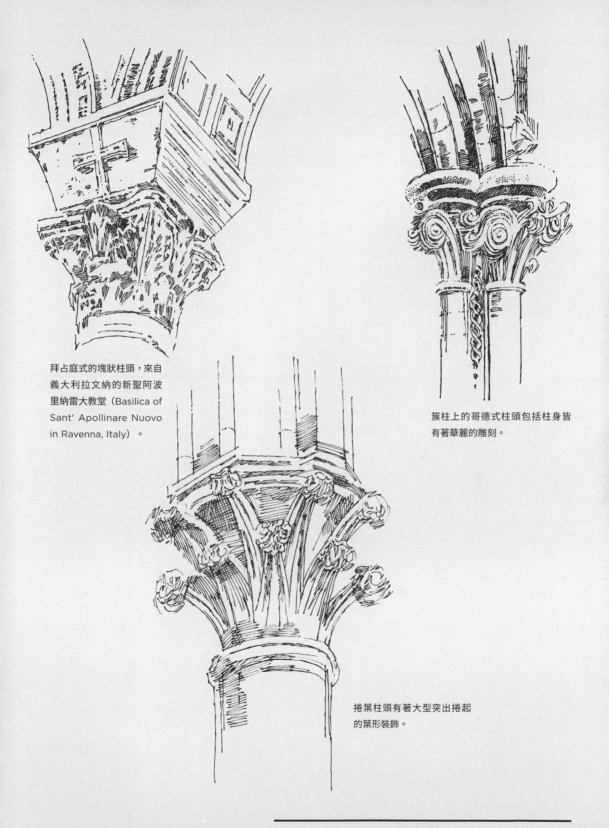

拜占庭式的塊狀柱頭，來自
義大利拉文納的新聖阿波
里納雷大教堂（Basilica of
Sant' Apollinare Nuovo
in Ravenna, Italy）。

簇柱上的哥德式柱頭包括柱身皆
有著華麗的雕刻。

捲葉柱頭有著大型突出捲起
的葉形裝飾。

塔樓

從定義來看，塔樓是各種結構的最高處，常常擔負著市民和宗教的需求，它們可高聳又修長，也可以低矮而粗壯。鐘塔（Bell tower）和時鐘樓（Clock tower）為市政所需，以其拔地矗立的地標形象凝聚周遭社區的向心力。宣禮塔和其他宗教性的塔樓是視覺上的指標，具有宗教上的重要性。防禦式的塔樓則具有護衛城堡、城牆和其他防守工事的作用。

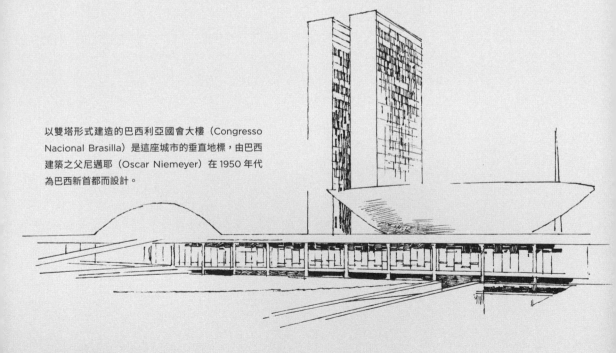

伊斯蘭式的宣禮塔用於召喚穆斯林的祈禱，現已成為埃及亞斯文的艾爾塔比亞清真寺（El-Tabia Mosque in Aswan, Egypt）的象徵。

以雙塔形式建造的巴西利亞國會大樓（Congresso Nacional Brasilla）是這座城市的垂直地標，由巴西建築之父尼邁耶（Oscar Niemeyer）在 1950 年代為巴西新首都而設計。

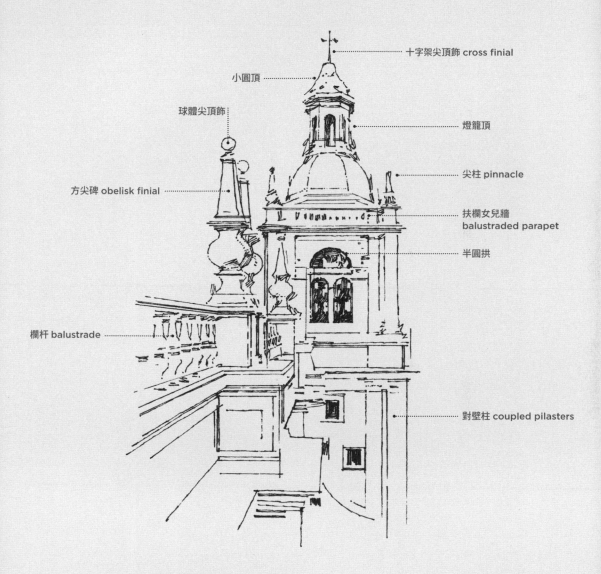

十字架尖頂飾 cross finial

小圓頂

球體尖頂飾

燈籠頂

方尖碑 obelisk finial

尖柱 pinnacle

扶欄女兒牆
balustraded parapet

半圓拱

欄杆 balustrade

對壁柱 coupled pilasters

在葡萄牙里斯本城外聖文生修道院（Monastery of São Vicente de Fora）有座方形塔樓，上方搭建著小圓頂、燈籠頂和穹頂，四個轉折線（transition line）上各有一座尖柱。

這座聖三一教堂（Holy Trinity Church in Leeds, England）位於英國里茲，外觀像是一個個遞減的疊塔（diminishing stepped tower），同時具備鐘樓與時鐘樓的功能，兩者皆成為市民不可或缺的日常必需。

此處的義大利鐘塔是一座獨自聳立的鐘塔，也是威尼斯聖馬可廣場的經典地標。

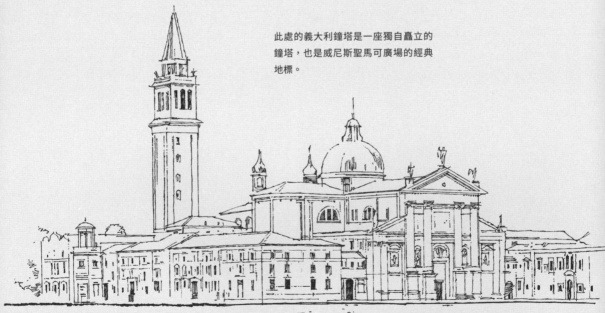

塔樓上緣的雉堞（crenellation）確立了這座愛爾蘭的奈納赫城堡（Nenagh Castle, Ireland）是諾曼式堡壘的經典範例。

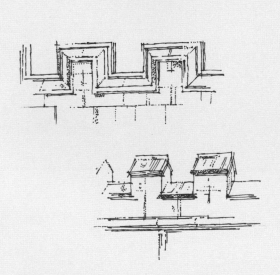

兩個中世紀的城垛實例說明著牆緣上方建有防禦式的構造。一開一合的形狀一方面提供武器的發射，一方面可躲避迎面而來的攻擊。

典型哥德式塔樓有著細長、陡立的尖塔和尖頂相互呼應。比例修長的哥德式三連窗加強塔樓挺拔的姿態。

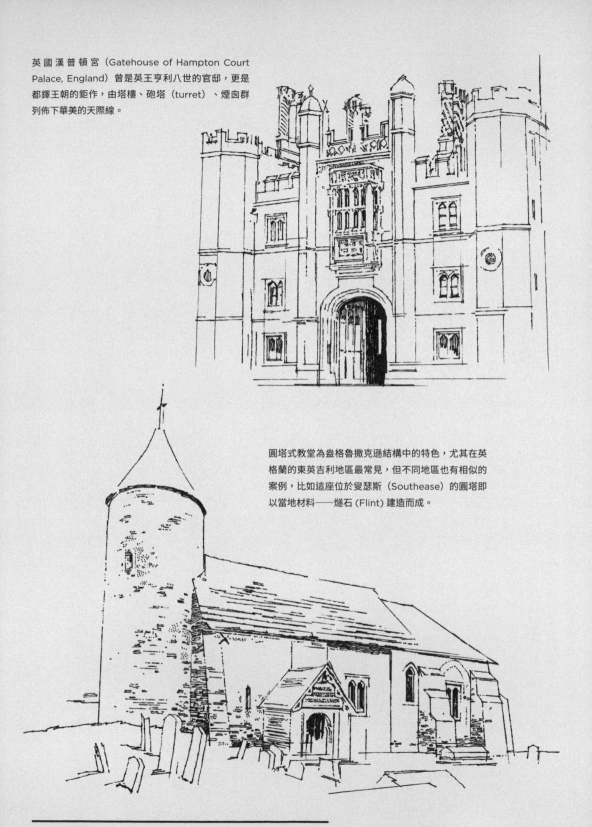

英國漢普頓宮（Gatehouse of Hampton Court Palace, England）曾是英王亨利八世的官邸，更是都鐸王朝的鉅作，由塔樓、砲塔（turret）、煙囪群列佈下華美的天際線。

圓塔式教堂為盎格魯撒克遜結構中的特色，尤其在英格蘭的東英吉利地區最常見，但不同地區也有相似的案例，比如這座位於叟瑟斯（Southease）的圓塔即以當地材料——燧石（Flint）建造而成。

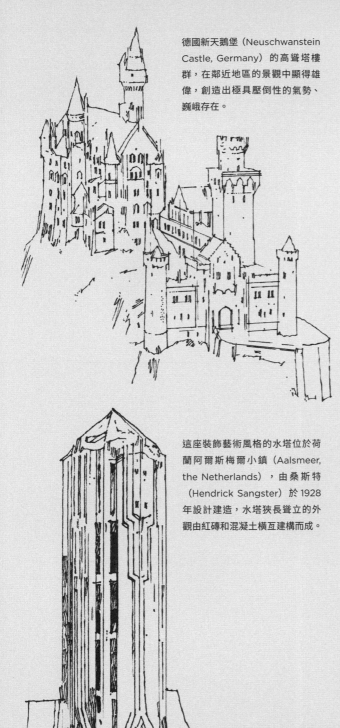

德國新天鵝堡（Neuschwanstein Castle, Germany）的高聳塔樓群，在鄰近地區的景觀中顯得雄偉，創造出極具壓倒性的氣勢、巍峨存在。

這座裝飾藝術風格的水塔位於荷蘭阿爾斯梅爾小鎮（Aalsmeer, the Netherlands），由桑斯特（Hendrick Sangster）於 1928 年設計建造，水塔狹長聳立的外觀由紅磚和混凝土橫互建構而成。

位於比利時布魯日的鐘樓是這座城市中心的指標性建築。中古世紀時的塔樓為木造尖塔，但已於 1493 年焚毀，重建於 1741 年後，又在 1822 年於塔頂增建哥德復古式的鏤空石造女兒牆。

拱與拱廊

「拱」是一種由跨距與開口所構成的建築元素。當載重下壓時,拱的結構可平均分散重量至跨距的兩端。拱可以獨立使用,也可以被隱藏:隱藏式的拱應用在沒有開口的牆面裡;一整列獨立的拱形成的空間稱做拱廊(Arcade)。拱如果由柱或墩柱(pier)作支撐,還能形成出入口或步道。拱也經常作為裝飾元素使用,可美化牆面或開口處。

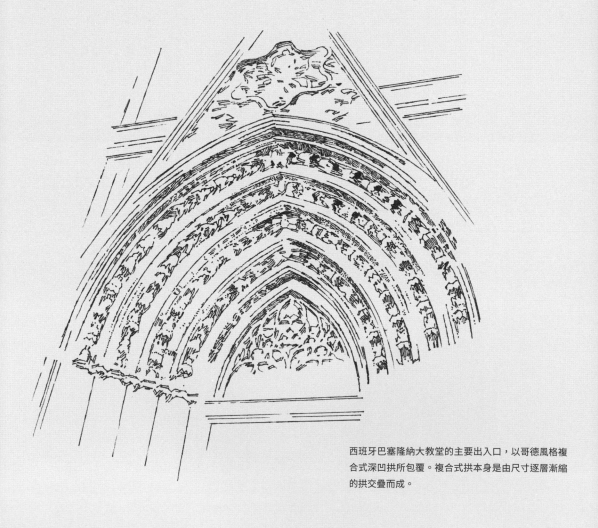

西班牙巴塞隆納大教堂的主要出入口,以哥德風格複合式深凹拱所包覆。複合式拱本身是由尺寸逐層漸縮的拱交疊而成。

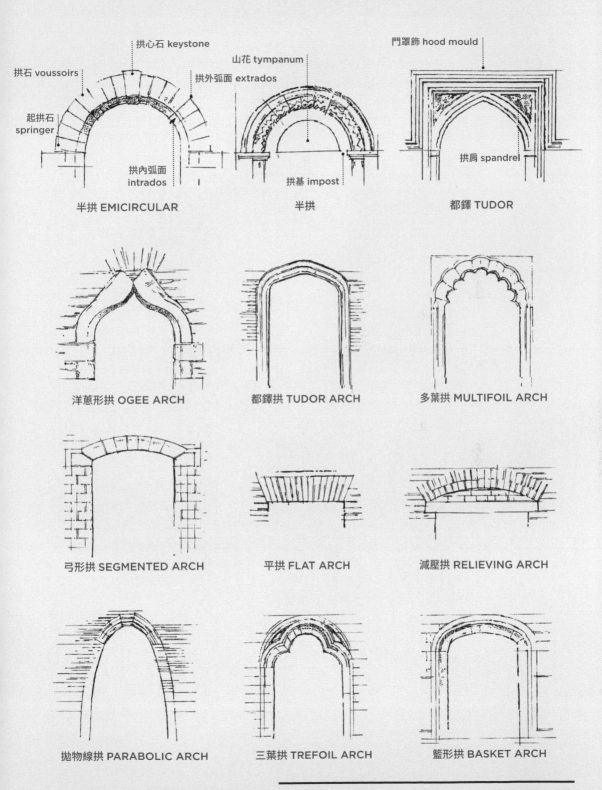

拱石 voussoirs

拱心石 keystone

山花 tympanum

門罩飾 hood mould

拱外弧面 extrados

起拱石 springer

拱內弧面 intrados

拱基 impost

拱肩 spandrel

半拱 EMICIRCULAR

半拱

都鐸 TUDOR

洋蔥形拱 OGEE ARCH

都鐸拱 TUDOR ARCH

多葉拱 MULTIFOIL ARCH

弓形拱 SEGMENTED ARCH

平拱 FLAT ARCH

減壓拱 RELIEVING ARCH

拋物線拱 PARABOLIC ARCH

三葉拱 TREFOIL ARCH

籃形拱 BASKET ARCH

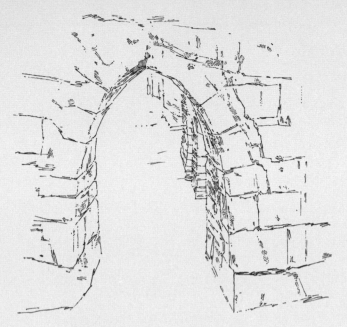

仿羅馬式的窗戶通常是由成對的
圓拱構成，雖然還有其他形式，
仍然符合同樣的風格。

這座石砌的拱形入口位於約旦亞喀巴市的
艾拉古城（Ayla, Aqaba, Jordan）內，
如今已成廢墟。

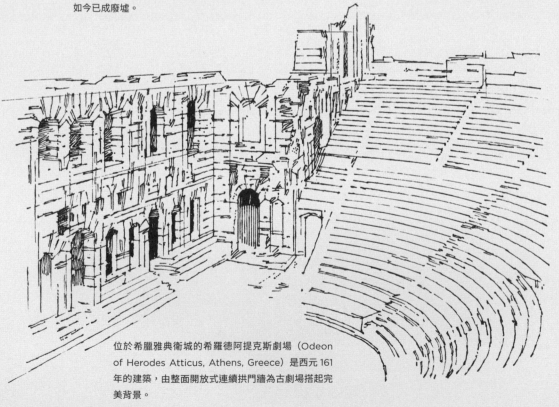

位於希臘雅典衛城的希羅德阿提克斯劇場（Odeon
of Herodes Atticus, Athens, Greece）是西元 161
年的建築，由整面開放式連續拱門牆為古劇場搭起完
美背景。

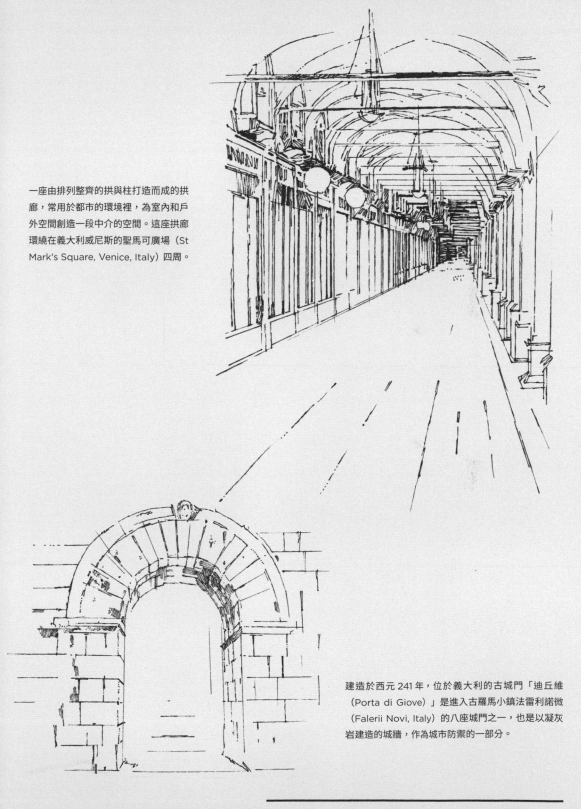

一座由排列整齊的拱與柱打造而成的拱廊，常用於都市的環境裡，為室內和戶外空間創造一段中介的空間。這座拱廊環繞在義大利威尼斯的聖馬可廣場（St Mark's Square, Venice, Italy）四周。

建造於西元 241 年，位於義大利的古城門「迪丘維（Porta di Giove）」是進入古羅馬小鎮法雷利諾微（Falerii Novi, Italy）的八座城門之一，也是以凝灰岩建造的城牆，作為城市防禦的一部分。

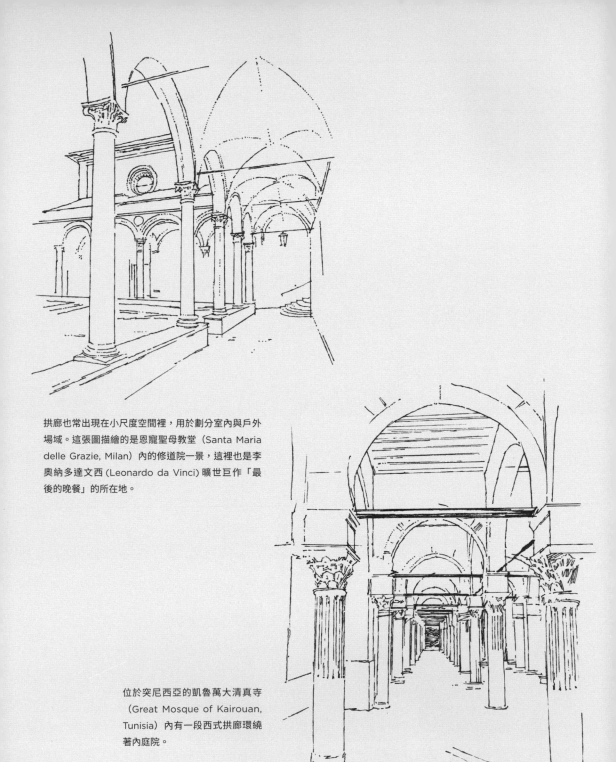

拱廊也常出現在小尺度空間裡，用於劃分室內與戶外場域。這張圖描繪的是恩寵聖母教堂（Santa Maria delle Grazie, Milan）內的修道院一景，這裡也是李奧納多達文西（Leonardo da Vinci）曠世巨作「最後的晚餐」的所在地。

位於突尼西亞的凱魯萬大清真寺（Great Mosque of Kairouan, Tunisia）內有一段西式拱廊環繞著內庭院。

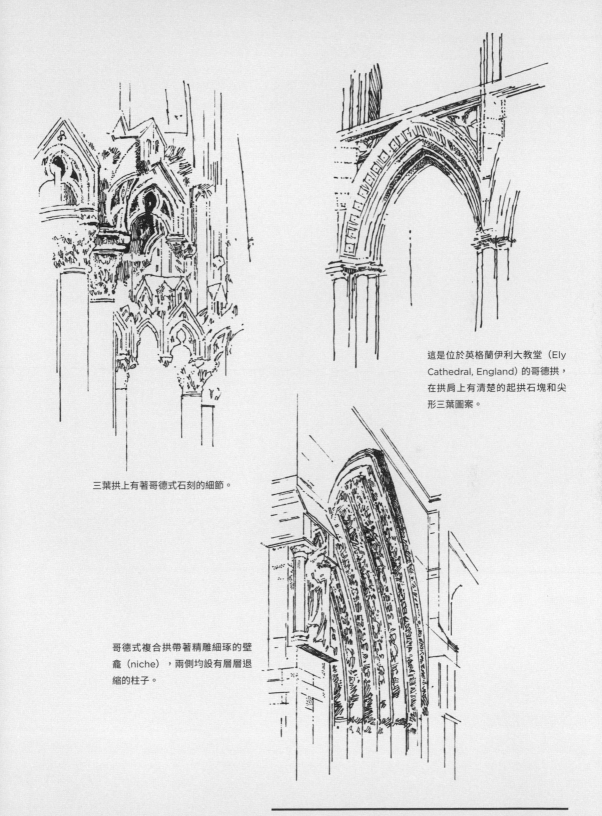

這是位於英格蘭伊利大教堂（Ely
Cathedral, England）的哥德拱，
在拱肩上有清楚的起拱石塊和尖
形三葉圖案。

三葉拱上有著哥德式石刻的細節。

哥德式複合拱帶著精雕細琢的壁
龕（niche），兩側均設有層層退
縮的柱子。

進門通道與出入口

進門通道與出入口是建築體驗不可或缺的一部分，它提供戶外與室內在空間構成中的過渡與轉換，也是人們身體直接碰觸到這座房子的第一關，出入口更是能否獲得進入聖所的允諾之處。進門通道與出入口可大可小，也許是短暫穿過一扇單純的門，也可能是加長成列的寬敞路程。進門通道往往是建築體本身風格的表現之處，在進入空間組織前拋出一些線索。

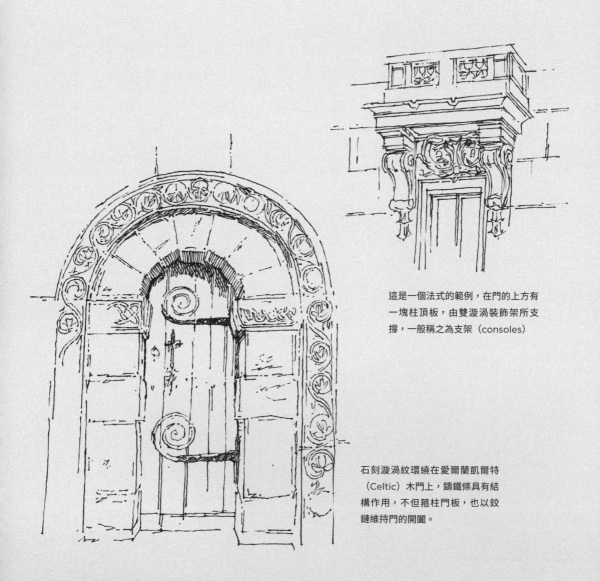

這是一個法式的範例，在門的上方有一塊柱頂板，由雙漩渦裝飾架所支撐，一般稱之為支架（consoles）

石刻漩渦紋環繞在愛爾蘭凱爾特（Celtic）木門上，鑄鐵條具有結構作用，不但箍柱門板，也以鉸鏈維持門的開闔。

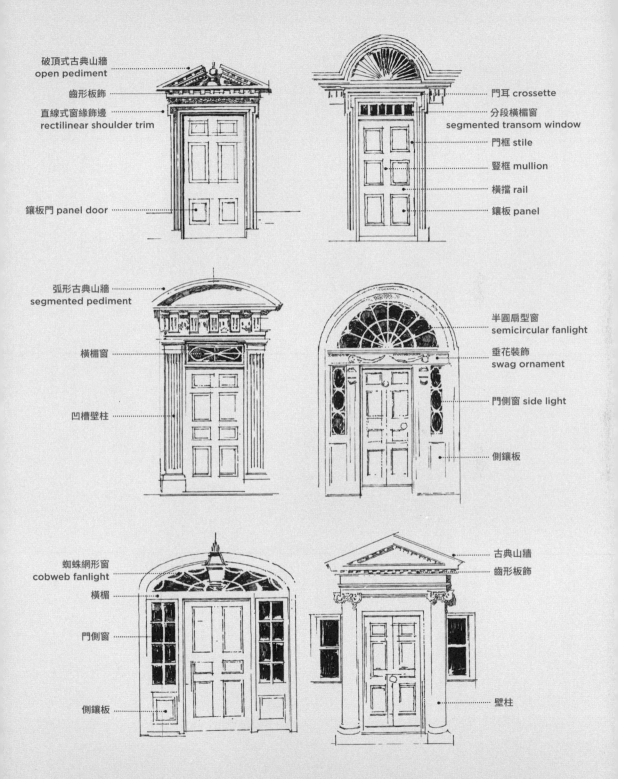

破頂式古典山牆
open pediment

齒形板飾

直線式窗緣飾邊
rectilinear shoulder trim

鑲板門 panel door

門耳 crossette

分段橫楣窗
segmented transom window

門框 stile

豎框 mullion

橫擋 rail

鑲板 panel

弧形古典山牆
segmented pediment

橫楣窗

凹槽壁柱

半圓扇型窗
semicircular fanlight

垂花裝飾
swag ornament

門側窗 side light

側鑲板

蜘蛛網形窗
cobweb fanlight

橫楣

門側窗

側鑲板

古典山牆

齒形板飾

壁柱

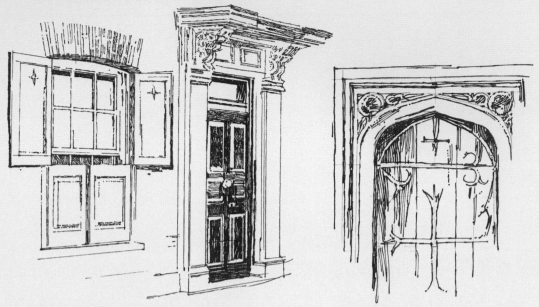

位於英國倫敦的傅尼葉大街 (Fournier Street) 的一
座喬治亞風格門，上方的氣窗讓光線照進室內。

哥德式的木製門有著精鑄華美的鐵件帶狀
飾（strapwork），門上還有搶眼的石刻
拱肩裝飾。

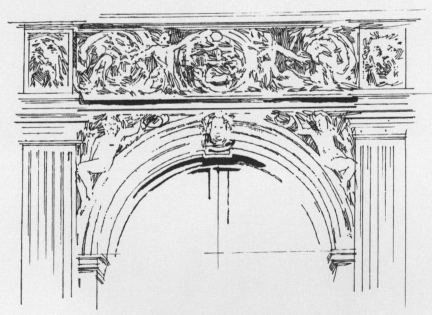

位於波蘭托倫市，這座艾斯肯家族博物館（Esken Family House
Museumin Torun, Poland）入口處極具標誌性的拱心石，其實是個
頭像雕刻，也是一個拱頂裝飾（agraffe），與門窗上方拱肩和柱頂上
的人形雕刻相互呼應。

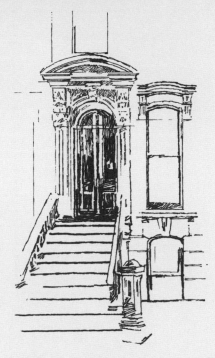

這座美式紅磚石（American brownstone）建築在入口處做了抬高處理，主要樓層高於街道，提供足夠的淨高進入地下室。作為連棟排屋的一部分，抬升式入口最初是為了保護屋內免於街道飛塵碎屑而設計。

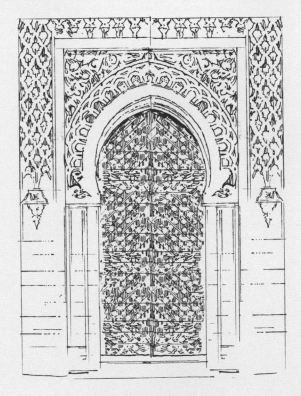

經典的摩洛哥鑰匙孔狀的圓拱雙開門，有著鐵件鑲板和精雕的門罩（hood）裝飾。

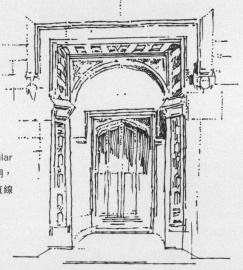

垂直哥德樣式（Perpendicular Gothic）發展始於哥德末期，盛行在裝飾和鑲板上以垂直線條的元素呈現。

窗

窗的兩大主要功能為：讓光線和空氣進入室內，以及提供向外望的視野。將窗視為一個在牆上打出的孔洞，幫助你在結構工法或風格之外，單純從一扇窗的功能去認識它們。用這個方法去分辨窗的形式，更能得到不同設計理念下，讓光線和空氣進入、讓視野向外望的意圖。一開始，窗是沒有玻璃的，它們僅是牆上的開口，當羅馬人帶來玻璃這項發明，才出現了新的可能性。時至今日，無論結構、材料、系統皆在持續演進，由此可知，我們所處空間裡的窗戶，其使用方式和影響都隨之與日俱增。

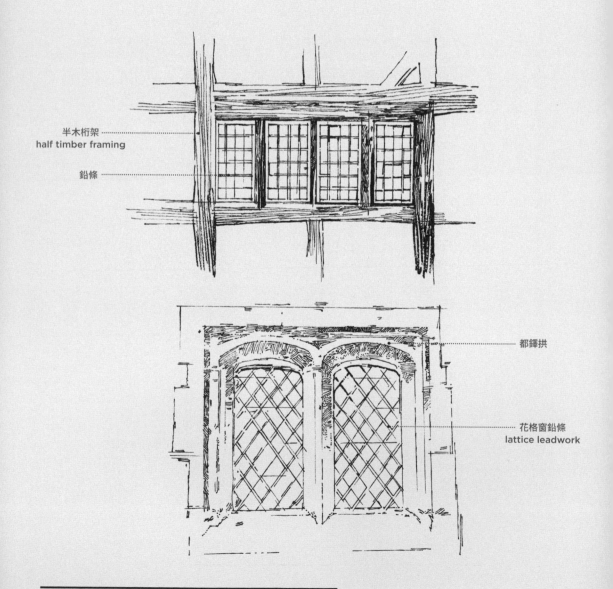

半木桁架
half timber framing

鉛條

都鐸拱

花格窗鉛條
lattice leadwork

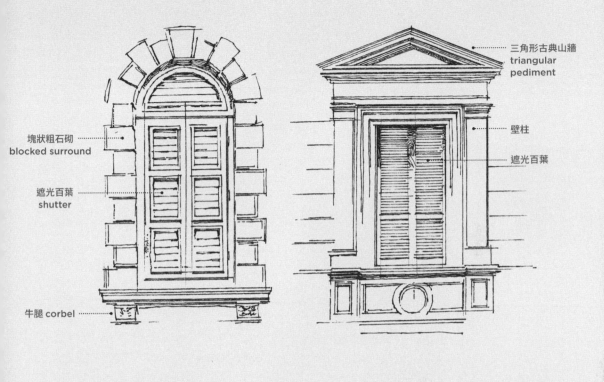

塊狀粗石砌
blocked surround

遮光百葉
shutter

牛腿 corbel

三角形古典山牆
triangular
pediment

壁柱

遮光百葉

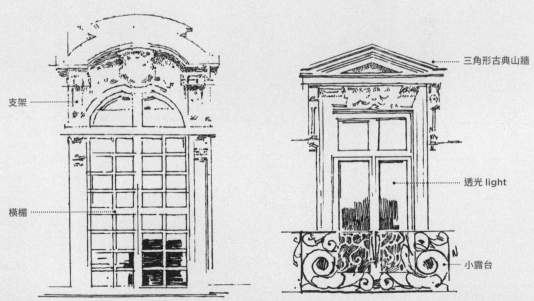

支架

橫楣

三角形古典山牆

透光 light

小露台

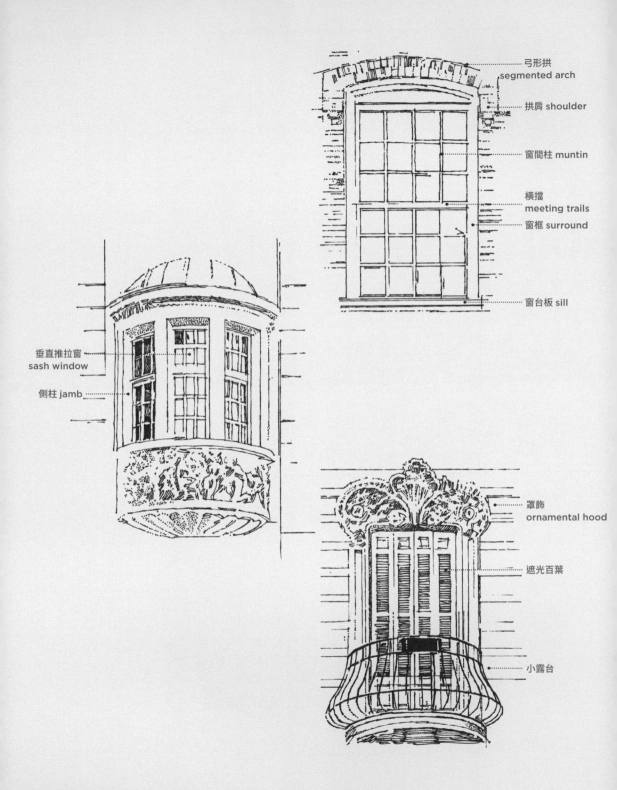

弓形拱
segmented arch

拱肩 shoulder

窗間柱 muntin

橫擋
meeting trails

窗框 surround

窗台板 sill

垂直推拉窗
sash window

側柱 jamb

罩飾
ornamental hood

遮光百葉

小露台

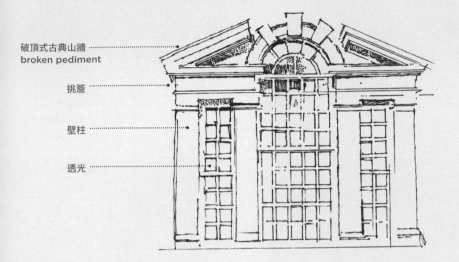

破頂式古典山牆
broken pediment

挑簷

壁柱

透光

這扇老虎窗是屋頂窗的典型範例，在斜屋頂上垂直開口，常用於閣樓空間，以增加頭頂上方的高度以及屋內採光。

這扇屋頂凸窗（squint window）幾乎只是為了提供一些視野而微微突起。

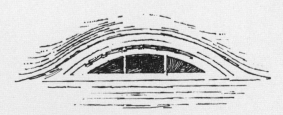

另外一種屋頂凸窗型式有如眉毛形狀，以弧線形式掀開屋頂，讓閣樓空間能夠多些採光。

這扇裝飾藝術風格的窗子屬於美國佛羅里達州邁阿密市裡的騎士酒店（Cavalier Hotel in Miami, Florida），在一排排窗戶之間展示裝飾鑲板的精緻細節。

以幾何風格的裝飾藝術做窗框，這扇固定式窗戶點綴了英國倫敦公主宮（Princess Court in London, England）大樓入口。

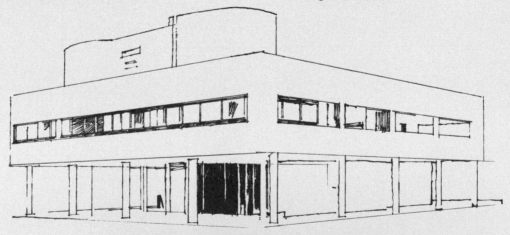

緊緊貼近新建築的五大原則，大師柯比意形容這棟位於法國巴黎郊外的薩伏伊別墅（Villa Savoye）為「生活的機器（Machine for living）」，以連續數個獨立細支柱撐起主要樓層，有如懸浮於地平面之上，緞帶般的現代主義水平帶窗（ribbon window）包覆整棟建築，強調水平自由展開的設計，捕捉周圍最佳視野。

這扇哥德風格窗帶著標誌性的長方形罩飾框（lable mould）在玻璃窗（glazing）上方。

多葉形哥德式窗戶在建築上多為裝飾性構件，葉形樣貌為對稱葉片的抽象表現。

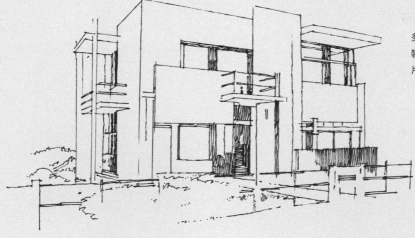

由建築師赫里特里特費爾德（Gerrit Rietveld）設計，位於荷蘭烏特列支的施羅德住宅（The Schröder House by Gerrit Rietveld, Utrecht, Netherland）是荷蘭風格派（De Stijl）運動的經典案例，掌握正宗風格派精髓，開放格局中帶有清晰的水平與垂直元素，建築上的窗戶模糊了室內和戶外的界線，使得視覺上更為開闊延展。

帶有裝飾性的遮蔽窗型（screened window），來自越南。

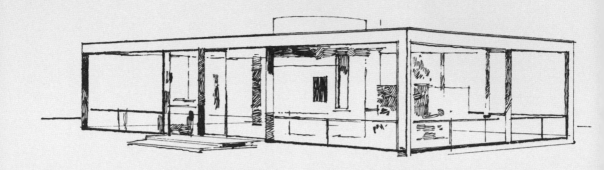

美國建築師菲利浦強森（Phillip Johnson）位於美國康乃狄克州的現代風格玻璃住宅（Glass House, Connecticut），從地板到天花板以鋼構和玻璃組成整個居住場域，由黑鋼材和 H 型鋼框住的每一片玻璃面寬達 5.5 公尺（18 英呎）。

位於美國加州尤利卡市的卡森莊園（Carson Mansion Eureka, California）裡有著維多利亞全盛時期安妮女王風格的經典窗型──山牆平開窗（gable-end casement window）。

這扇雕花窗來自中國湖南省的芙蓉古城，方形窗框內精雕一個正圓，展示其內部的對稱性。

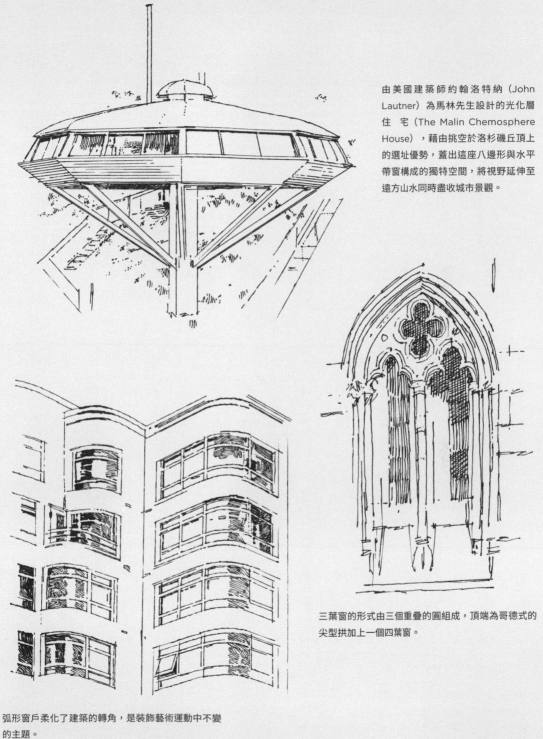

由美國建築師約翰洛特納（John Lautner）為馬林先生設計的光化層住宅（The Malin Chemosphere House），藉由挑空於洛杉磯丘頂上的選址優勢，蓋出這座八邊形與水平帶窗構成的獨特空間，將視野延伸至遠方山水同時盡收城市景觀。

三葉窗的形式由三個重疊的圓組成，頂端為哥德式的尖型拱加上一個四葉窗。

弧形窗戶柔化了建築的轉角，是裝飾藝術運動中不變的主題。

典型的哥德全盛時期的立面包括中央的玫瑰窗和多個條形窗（bar trancery），條形窗則是由數個細長的石砌豎板所組成，視覺與結構上都取代了原來更寬厚的平面窗花格。

如圖所示的凸窗，來自美國紅磚石連棟排屋建築。凸窗不但能夠延伸空間，更在住宅主樓層立面上擴展了視角。

這裡的圓形凸窗（circle bay）完整包覆了圓形空間，打造出加州尤利卡市這棟粉紅女士屋（The Pink Lady, Eureka, California）的砲塔底座。

古典山牆與山牆

古典山牆（pediment）真正的意義源自於古典希臘建築，位於柱子上方水平楣樑上的三角形牆面，另外一個很接近的形式就是山牆（gable），通常是由兩個斜屋頂交會處形成的三角區域，不過山牆也可能會向上延伸，隱藏屋頂的交會處，形成山形的女兒牆，經常出現在荷蘭與南非式荷蘭山牆（Cape Dutch gable）上。

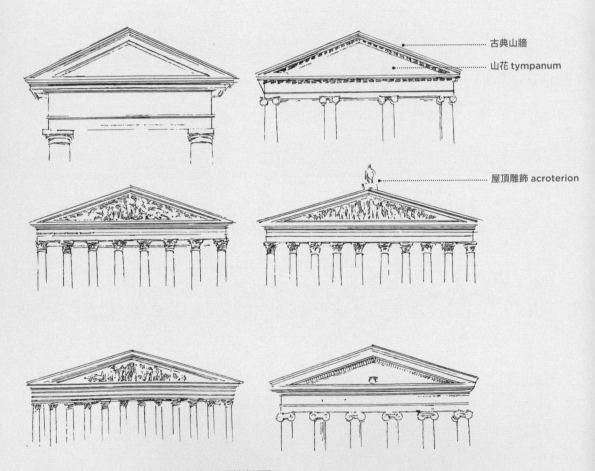

古典山牆

山花 tympanum

屋頂雕飾 acroterion

古典山牆的比例以及長、寬之間的關聯性，均已被廣泛深入研究過。當比例關係確立之後，隨著時間、結構工法以及柱式而進一步的變化。古希臘人首度發展出古典山牆的系統，其後不斷地被採用並持續演進著。

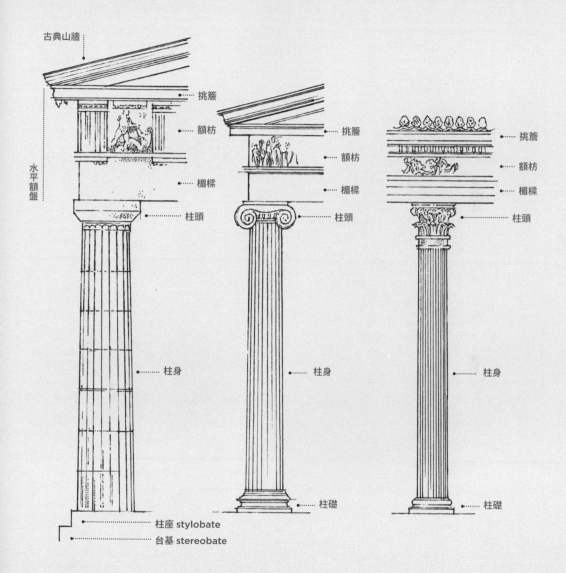

多立克柱式　　　　　愛奧尼克柱式　　　　　科林斯柱式

古典山牆

挑簷
額枋
楣樑
柱頭

水平額盤

挑簷
額枋
楣樑
柱頭

挑簷
額枋
楣樑
柱頭

柱身　　　　　　　柱身　　　　　　　柱身

柱礎　　　　　　　柱礎

柱座 stylobate
台基 stereobate

這三種古典柱式：多立克、愛奧尼克和科林斯柱式，都是
古希臘建築師創造出來的，也由不同比例、輪廓外觀和細
節分別衍生出各自的系統。對古希臘人來說，柱子源自於
結構元素，之後羅馬人將拱、柱（和古典山牆）進一步以
兼具結構性和裝飾性的角色推陳出新。

三角形古典山牆
TRIANGULAR PEDIMENT

三角形古典山牆加圓形裝飾
TRIANGULAR PEDIMENT
WITH INSET ROUNDEL

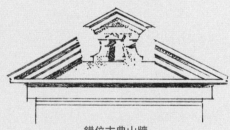

圓形古典山牆加深挑簷
ROUNDED PEDIMENT WITH
PRONOUNCED CORNICE

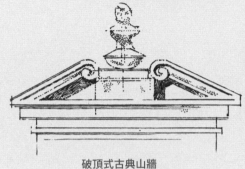

破頂式古典山牆
BROKEN PEDIMENT

錯位古典山牆
INTERSECTING PEDIMENT

反轉天鵝頸古典山牆
INVERTED SWAN NECK PEDIMENT

弧形古典山牆
SEGMENTED PEDIMENT

天鵝頸古典山牆
SWAN NECK PEDIMENT

古典山牆也常被用於較小型的窗和
門上方，相關的設計依照各時期對
視覺美學的要求，發展出各種形式
的變化。

內縮式尖頂弧形古典山牆
RECEDING APEX SEGMENTED
PEDIMENT

破頂式三角形古典山牆
BROKEN TRIANGULAR PEDIMEN

三角形古典山牆與內縮式基座
TRIANGULAR PEDIMENT
WITH RECEDING BASE

弧形古典山牆與內縮式基座
SEGMENTED PEDIMENT
WITH RECEDING BASE

破頂式弧形古典山牆與內縮式基座
BROKEN SEGMENTED PEDIMENT
WITH RECEDING BASE

南非式荷蘭建築的特色在於精緻的正面山牆與簡潔的
側面山牆,這個風格來自南非的西開普省(Western
Cape),此區域在早期受到荷蘭移民影響深遠。

階梯式山牆 STEPPED GABLE

突起造型山牆 CONVEX GABLE

高頸造型山牆 NECK GABLE

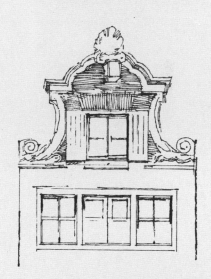

巴洛克式山牆 BAROQUE GABLE

荷蘭式山牆通常在兩側做造型，並且垂直向上延伸超過屋頂斜度的高點直到屋頂最上簷。這樣形式的山牆往往尺寸較小或者在尖頂處放上裝飾。

屋頂

屋頂的主要功能在於為其他建築元素提供庇護。屋頂有許多形式和結構系統皆反映了各個地區、時期所承接的風格，同時具備純功能性的角色，例如順利排水、承載落雪的重量或者遮蔽。屋頂也常常為美學而服務，像是突顯建築用於市民機構或者宗教地標，又或是生態上的意圖。經典的屋頂形式包括：斜屋頂、平屋頂、圓頂、圓拱、山形屋頂、棚頂、馬薩屋頂、洋蔥頂、複折式屋頂、桶形和蝴蝶屋頂，不過現代建築還有更多在這些類別之外的新形式未被列入。

棚頂式屋頂（shed roof）可依照斜度產生許多變化形式，但大部分都能被歸類在以單一連續斜頂、不轉折、不彎曲的定義之下，如同圖上的這個範例，由 Arch 11 建築事務所在美國科羅拉多州設計的洛琪波爾度假屋（Lodgepole Retreat, Colorado）。

平直線性屋頂（straight-line gable）
不設置屋簷懸吊，讓它看起來像是整個屋頂向牆面延伸，屋頂建材完全包覆了建築結構。

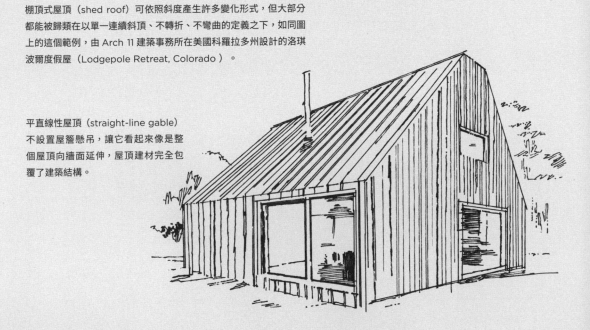

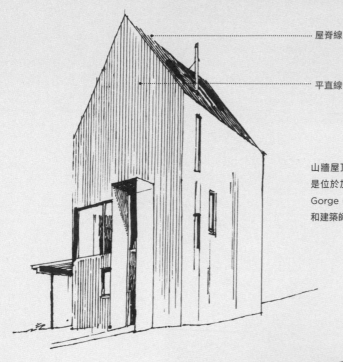

屋脊線 ridge line

平直線性山牆屋頂 straight-line gable

山牆屋頂也可以非常有現代感、極簡而時尚。這棟範例是位於加拿大因芬內斯市的兔羅峽小屋（Rabbit Snare Gorge Cabin, Inverness），由 Design Base 8 事務所和建築師歐瑪岡帝（Omar Gandhi）設計。

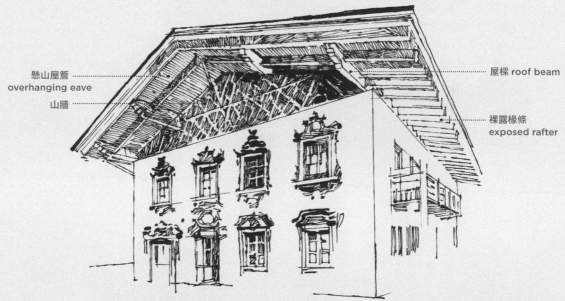

懸山屋簷
overhanging eave

山牆

屋樑 roof beam

裸露椽條
exposed rafter

傳統巴伐利亞（Bavarian）深式懸山屋頂，就像這棟位於德國嘉爾米施 - 帕騰基申（Garmisch-Partenkirchen）的屋子，是為了應付此區域冬季典型氣候的極端雪量承重而做出的設計。

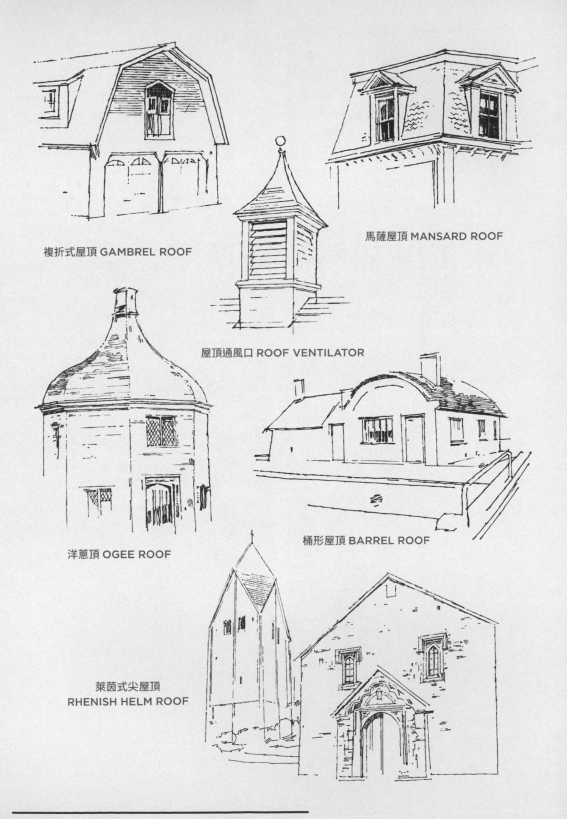

複折式屋頂 GAMBREL ROOF

馬薩屋頂 MANSARD ROOF

屋頂通風口 ROOF VENTILATOR

洋蔥頂 OGEE ROOF

桶形屋頂 BARREL ROOF

萊茵式尖屋頂
RHENISH HELM ROOF

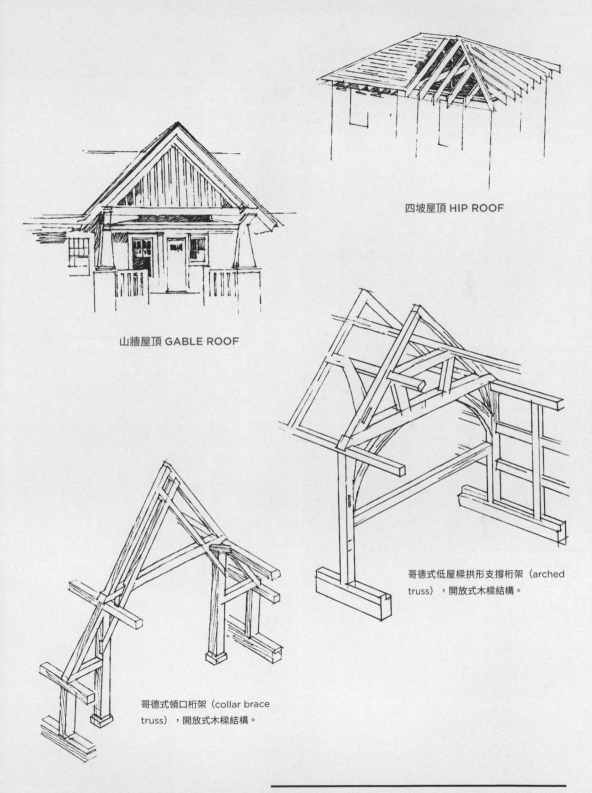

四坡屋頂 HIP ROOF

山牆屋頂 GABLE ROOF

哥德式低屋樑拱形支撐桁架（arched truss），開放式木樑結構。

哥德式領口桁架（collar brace truss），開放式木樑結構。

中國這座佛寺在往上翹起的飛簷下
方懸掛圓形的燈籠，屋脊上以獸形
（ridge beasts）裝飾著脊線。

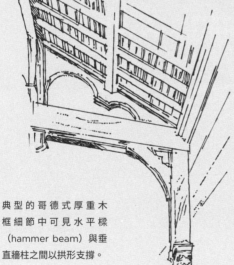

典型的哥德式厚重木
框細節中可見水平樑
（hammer beam）與垂
直牆柱之間以拱形支撐。

一座典型的中國式上翹的飛簷
屋頂。

坐落於蘇格蘭路厄斯島（Isle of Lewis, Scotland）的波士達（Bosta House）茅草屋頂將主結構包覆起來，是一個鐵器時代的建築遺跡。

綠覆屋頂具備多項功能，包括隔熱、吸水、減緩屋頂水流速度，為促進人類福祉而打造出天然的棲息地並將自然環境延伸至屋頂上。

這間長屋（long house）是另外一座鐵器時代的範例，廣泛使用木材作為基礎框架，覆以簡單的茅草屋頂。

拱頂

拱頂是指由連續的彎曲跨度所形成的開放空間，此系統在羅馬時期之前就有出現，隨著結構工法的進化，拱頂也發展出多種繁複的形式。從最簡單的桶形拱頂、到交叉拱頂、枝肋拱頂和扇形拱頂。所有設計皆是為了將結構上的重量向下移轉到支撐系統如牆壁、支柱或墩柱上，同時必須應抗水平推力，這種水平推力可以透過很多方式減緩，最常看見的就是飛扶壁（flying buttress）的運用。

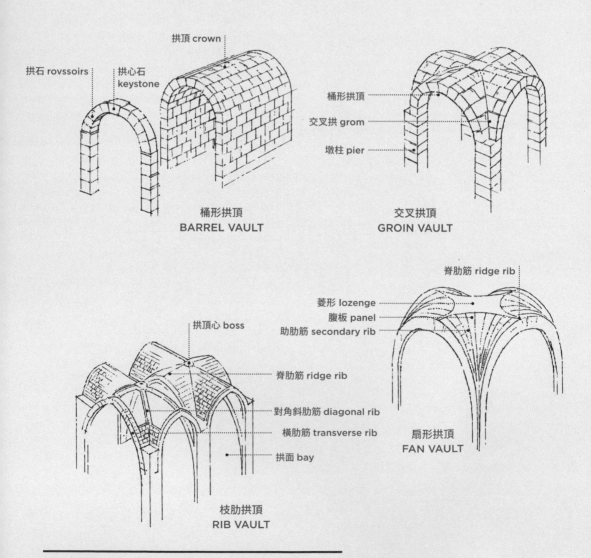

拱頂 crown

拱石 rovssoirs

拱心石 keystone

桶形拱頂
BARREL VAULT

桶形拱頂

交叉拱 grom

墩柱 pier

交叉拱頂
GROIN VAULT

拱頂心 boss

脊肋筋 ridge rib

對角斜肋筋 diagonal rib

橫肋筋 transverse rib

拱面 bay

枝肋拱頂
RIB VAULT

脊肋筋 ridge rib

菱形 lozenge

腹板 panel

助肋筋 secondary rib

扇形拱頂
FAN VAULT

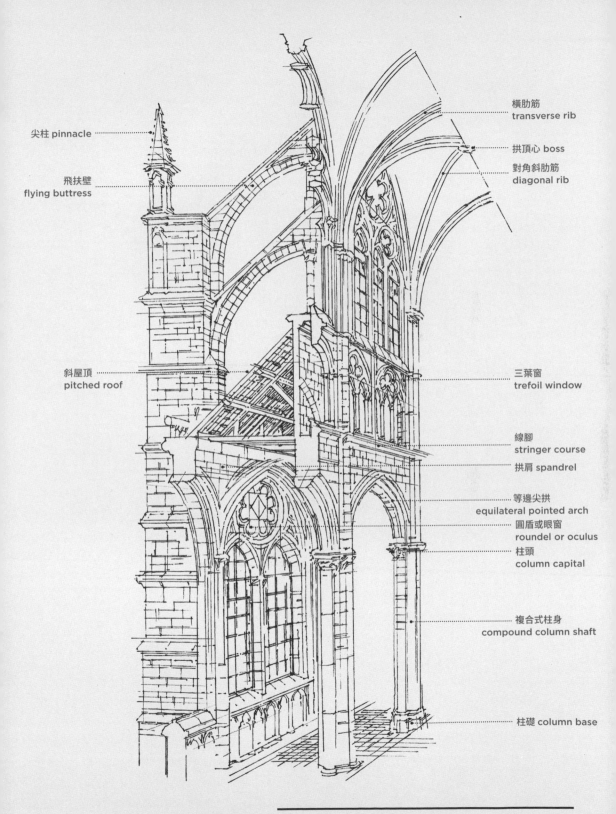

尖柱 pinnacle

飛扶壁
flying buttress

斜屋頂
pitched roof

橫肋筋
transverse rib

拱頂心 boss

對角斜肋筋
diagonal rib

三葉窗
trefoil window

線腳
stringer course

拱肩 spandrel

等邊尖拱
equilateral pointed arch

圓盾或眼窗
roundel or oculus

柱頭
column capital

複合式柱身
compound column shaft

柱礎 column base

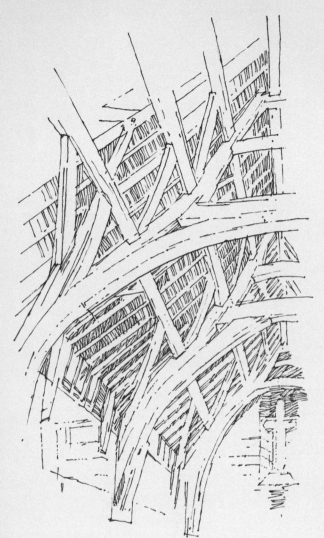

交叉拱頂的技術在於兩個桶形拱頂相互交叉而過，將其水平推力或應力先集中，再透過交叉拱頂疏散卸掉。範例裡的交叉拱頂位於廊道的上方，在義大利維琴察的帕拉迪安納大教堂（Basilica Palladiana, Vicenza）內，由建築師帕拉底歐所設計。

這是一座在中世紀的木造拱頂式什一奉獻穀倉（tithe barn），以凸起彎曲（raised crook）的木材所建造，大塊木料搭建在石牆之上，而非直接立在地面上。

這座交叉拱頂來自敘利亞克拉克騎士堡（Crac des Chevaliers, Syria）內的拱頂居室，是一座從十一、十二世紀至今仍保存良好的中世紀城堡。

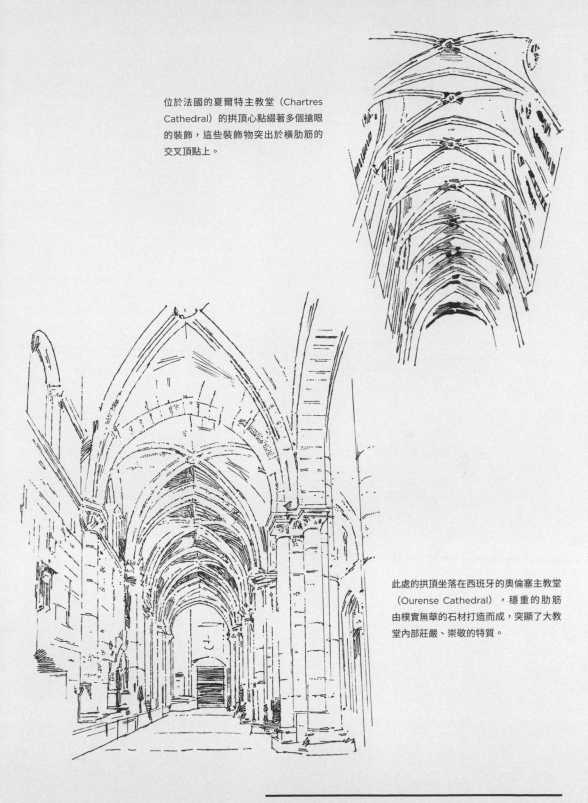

位於法國的夏爾特主教堂（Chartres Cathedral）的拱頂心點綴著多個搶眼的裝飾，這些裝飾物突出於橫肋筋的交叉頂點上。

此處的拱頂坐落在西班牙的奧倫塞主教堂（Ourense Cathedral），穩重的肋筋由樸實無華的石材打造而成，突顯了大教堂內部莊嚴、崇敬的特質。

樓梯

樓梯有成千上萬種樣式，從單純的螺旋樓梯到宏偉華麗的紀念性樓梯，因不同的審美、過渡需求和功能差異而變化豐富。但樓梯仍有明確的目標：讓人們在不同樓高之間穿梭、或不同平台之間移動。基本上，樓梯的主要元素並未隨著時間有太多改變，不過建築風格、材料演進和結構知識，還有建築規範和安全上的改進，大幅影響了樓梯在視覺上的呈現。

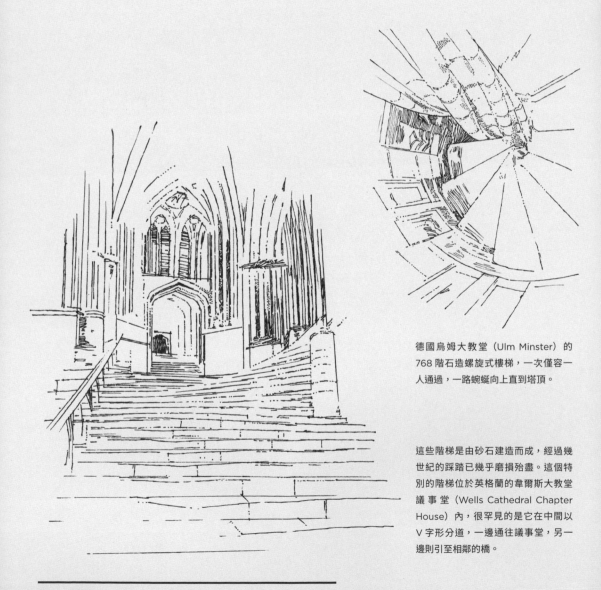

德國烏姆大教堂（Ulm Minster）的768 階石造螺旋式樓梯，一次僅容一人通過，一路蜿蜒向上直到塔頂。

這些階梯是由砂石建造而成，經過幾世紀的踩踏已幾乎磨損殆盡。這個特別的階梯位於英格蘭的韋爾斯大教堂議事堂（Wells Cathedral Chapter House）內，很罕見的是它在中間以V字形分道，一邊通往議事堂，另一邊則引至相鄰的橋。

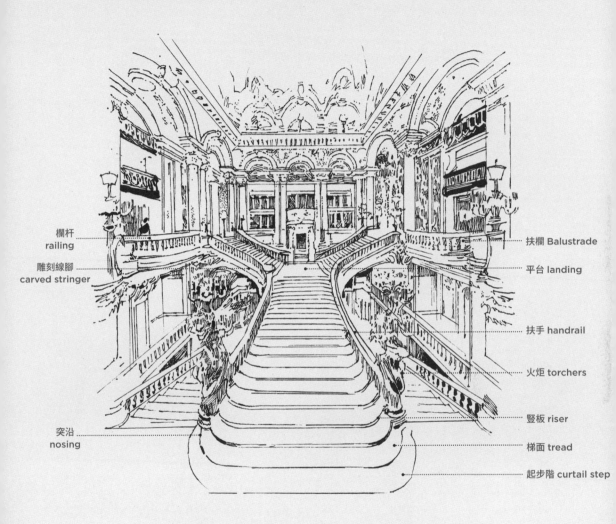

欄杆
railing

雕刻線腳
carved stringer

突沿
nosing

扶欄 Balustrade

平台 landing

扶手 handrail

火炬 torchers

豎板 riser

梯面 tread

起步階 curtail step

坐落在法國巴黎的巴黎歌劇院（Palais Garnier, Paris Opera House）裡富麗堂皇的大樓梯，由白色大理石和紅綠搭配的大理石扶欄打造而成。大樓梯共有雙向，從地面層上行之後，轉向進入皇家階梯，在中央平台上再分岔開來。

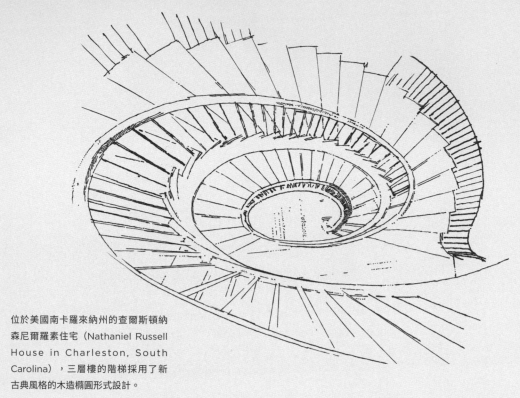

位於美國南卡羅來納州的查爾斯頓納森尼爾羅素住宅（Nathaniel Russell House in Charleston, South Carolina），三層樓的階梯採用了新古典風格的木造橢圓形式設計。

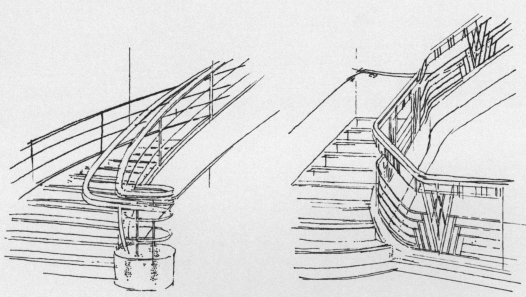

經典的裝飾藝術風格階梯，帶著流線感的金屬扶手，欄杆間鑲嵌了幾何圖案設計。

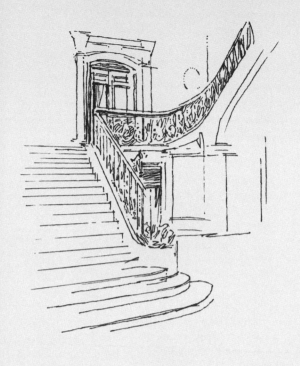

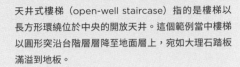

天井式樓梯（open-well staircase）指的是樓梯以長方形環繞位於中央的開放天井。這個範例當中樓梯以圓形突沿台階層層降至地面層上，宛如大理石踏板滿溢到地板。

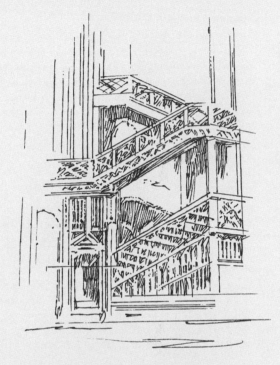

這座被稱為書商的樓梯（Booksellers' Staircase）的樓梯位於法國盧昂大教堂（Rouen Cathedral），有著漂亮的哥德晚期鏤空雕刻與外露式的石階。最上層的樓梯是在圖書館上方增建新樓層時添加上去的。

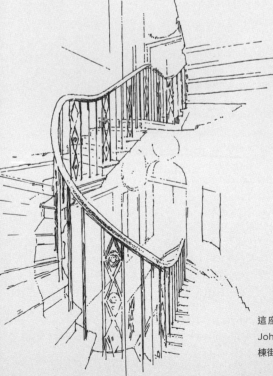

這座內梯位於英國倫敦約翰索恩爵士博物館（Sir John Soane's Museum），是典型的傳統喬治亞連棟街屋的螺旋梯，盤旋而上的轉角處均不留設平台。

詞彙表

至聖所 希臘文（adytum）／拉丁文（adyton）

「至聖所」設置於神殿或寺廟的內室殿裡，這個區域僅限祭司或其他宗教儀式的主持者進入。

復古懷舊（all'antica）

義大利文藝復興中的一種風格，此派別的建築家們借鑒古羅馬的港都安堤卡城（antica）。古城造就了機會、創新與限制，包括必須在狹窄城市做規劃，皆成為建築師文森佐史卡墨齊（Vincenzo Scamozzi，西元1552-1616 年）和他的作品安堤卡劇院（Teatro all'antica，西元 1590年建成）的豐富養分。其結果成就了反思性風格，而非一味複製仿效。

讀經台（ambo）

早期基督教教堂講壇的前身，包括一個小型、方便移動的階梯式講台，通常帶有圍欄，用於向信眾宣讀福音或使徒書信。

觀見廳（apadana）

這是一個特別提供波斯帝國阿契美尼德王朝（Archaemenid Empire）信眾的柱廳，開放式的三重柱廊分別位於北側、東側和西側，主要入口為宏大的階梯，以及石柱和木製天花橫樑。

拱（arch）

圓弧形狀的開放式結構，兩側橫向的推力由基台承接。開放型態的拱像是橋樑，需要向內的推力來保持兩端的伸展，並透過天然（河岸、峽谷）或人造（扶壁）的方式定錨。「拱」常見於西方或伊斯蘭建築中，以上兩者普遍可見「尖拱」；更為特定使用於伊斯蘭建築的則是馬蹄形和多葉形；西方建築中其他特殊拱，包括尖頂拱、多葉拱、都鐸拱。

風塔（bad gir）

波斯傳統建築中的風塔，用途在於「捕捉」氣流進入建物中重新分配循環。阿拉伯文稱為「malgaf」，是一種基本方形的塔樓設計，已有許多國家使用，但根據地域和國情各異會有不同的通風設計。

祭壇華蓋（baldachin）

放置於室內的王座或宗教祭壇上方，華蓋可被懸掛、獨立使用或者從牆面上延伸而出。

蹴球場（ballcourt）

於中美洲區域發現的一種狹長開放式休憩空間，在較長的兩側築牆，最初呈雙邊開放，晚期的設計則是關閉一端而打造成 L 型的結構。

布雜（Beaux-Arts）

西元十九世紀晚期到二十世紀早期的一種折衷主義風格，從西元十六世紀到十九世紀的法式建築中轉借與擷取精華，盡情展現紀念性與富麗的裝飾細節。

護堤（berm）

是指突起的土質屏障或堤防。中世紀軍事防禦工程師經常在護牆、防禦城牆，或圍牆式溝渠以及壕溝之間使用「護堤」，現代軍事則使用熱絕緣的地面防禦建設。

細木工護壁板（boiserie）

字源來自法文，是指木製的護牆板（wainscot）或踢腳板。這裡的細木工護壁板主要是指用於西元十七和十八世紀的精緻淺浮雕室內鑲板。

遮陽板（brise-soleil）

永久使用的固定式遮陽設備，主要為氣候炎熱地區的窗戶遮擋（通常是垂直或水平式的葉片，也包括開放式的磚砌樣式），因為建築師柯比意的大力推行而廣受歡迎，其實起源於伊斯蘭建築。

扶壁（buttress）

一種支撐牆壁的石砌或磚砌結構。扶壁的形式包括方形扶壁──創造與建築角度齊平的附屬結構，和飛扶壁──以拱或半圓拱支撐，可抵抗建築體的向外推力。其他的基本形式的扶壁還包括以 45 度角嵌入置於壁面的支撐木板。

內殿（cella）

古希臘與古羅馬神殿的內部區域，用於供奉神像，也稱為「naos」。

夏巴花園（charbagh）

源自於波斯、有著軸線設計小徑和水道設置的四邊形花園，此類設計深受蒙兀兒花園形式影響。

查特里圓頂（chhatri）

一種在屋頂上加高的圓頂閣樓，常見於與印度有關的建築，特別是印度的拉賈斯坦邦（Rajasthan）的拉賈普特人（Rajput）所用。

芝加哥窗（Chicago window）

芝加哥窗為三段組成窗型，正中央為不可開啟的固定窗，兩側各有一個狹長形、可推拉開啟的窗，是十九世紀晚期到二十世紀早期芝加哥建築學派的特色，類似窗型還包括中央為固定窗、兩側為上掀窗或平開窗。

中國風（chinoiserie）

一種模仿中國建築的風格，尤以寶塔形式為主。在西元十七世紀到十八世紀的歐洲特別流行。

祭壇上的天蓋（ciborium）

基督教祭壇使用的一種室內裝設，以支柱支撐著頂蓋，近似於祭壇華蓋。

高側窗（clerestory）

這段開窗的區域位於教堂正殿上層、高於側面走道的屋頂之上，這個暢通無阻的位置能讓光線照射進入室內。這個名詞常見於非宗教的公共建築與一般住宅建築中，用來描述類似的窗戶配置。

科德石／人造陶瓷石（Coade stone）

一種從白色陶土燒製而成的人造陶瓷石，其中添加了沙、燧石粉、石英（用於玻璃化）和黏土熟料（廢棄陶瓷）。這種人造陶瓷石是在西元十八世紀由英國商人愛蓮諾科德（Eleanor Coade）推出市場銷售，她當時以希臘文的兩次製之意命名為「利索黛波拉（Lithodipyra）」，人造陶瓷石直至十九世紀仍然大受歡迎，尤其常用於紀念碑、雕塑和建築裝飾上。

耐候鋼（Cor-ten）

常被稱為「耐候鋼」，但 Cor-Ten 是正式商標名稱，為具有保護表面鏽蝕的銅合金。它會因為環境、地點和暴露於各類元素之程度各異而產生不同結果的裝飾特性。

科林斯柱（corinthian）

希臘建築的柱式之一。科林斯柱在西元前五世紀被發明出來，隨後也成為羅馬人最喜愛的風格之一。依照柱頭精細程度差異，科林斯柱有多種不同款式，上面的雕刻通常帶有兩排交錯的茛苕葉和四個螺旋渦紋。

鋸齒狀的（crenellated）

描述帶有城垛的建築，特別是指城欄上方低點（砲口）和高點（城牆）具有對稱性和垂直交錯性的配置。

多立克柱（Doric）

希臘建築的柱式之一。多立克柱在西元前六世紀的前期被創建出來，特點在於有凹槽的柱身，以及落地直接接觸神殿地面而非基座、頂部為平實不帶裝飾的柱頭。

戶外長凳（exedra）

半圓或長方形退縮凹槽內的戶外長椅，也用於教堂後殿或壁龕。

風水（feng shui）

華人講究神靈力量的陰陽調和之術，以方位指示物品及格局安排，啟動能量的順暢運行。

鋼絲網水泥結構（ferro cemento）

源自義大利文的鋼絲加混凝土，是指一種由波特蘭混凝土和砂混合，同時具有類似石膏流動性的混凝土。用於鋼筋框架上，可以創造既輕薄又有可塑性的結構，材料會出現變形或蜘蛛狀龜裂等缺陷。圓形鋼筋儲水箱以其使用壽命長和低成本維護著稱。

模板（formwork）

此名詞原文與「shuttering」通用。模板泛指臨時或永久性的木材、金屬、玻璃纖維和塑膠模具，用在混凝土澆灌之後、直到固化完成的支撐或塑形，以及預鑄混凝土使用。模板的質地也會印到混凝土上，尤其是使用木材的時候。有意製造的表面質地或者突起紋路，皆是在模板內特殊訂製安排而成。

複折式屋頂（gambrel）

具有兩個側面、每一面有兩段斜坡的屋頂，較淺的波度位於較陡的坡度之上。

印度神教門樓（gopura）

印度神教門樓通常是一系列的長方形桶狀拱頂入口，發現於印度南方的印度教圍牆。印度門樓的規模在十二世紀中葉逐漸擴張，成為主導寺廟建築群的巨型門戶特色。

噴漿混凝土（gunite）

一種水泥、沙、水的混合物，使用高壓水柱噴灑藉以產生高密度、堅硬的混凝土覆層。

高科技的（High-Tech）

一種由材料和技術相關的工程和科學技術啟發的建築類型。名詞取自1978 年出版，由克朗和施萊辛合著的室內設計用書《高科技：居家工業風格資料庫（High Tech: The Industrial Style Sourcebook for the Home by Joan Kron and Suzanne Slesin）》。書中將 1970 年以來的「工業風格」建築描述替換為「高科技」。

愛奧尼克柱（Ionic）

希臘建築的柱式之一。愛奧尼克柱源自於西元前六世紀中葉，位於今日土耳其的愛奧尼克地區。特色在於外形較為纖細，柱身有大量溝槽，柱子底部在模造基座之上，柱頭以渦形花樣裝飾。

國際風格（International Style）

這個建築風格強調社會情境下的適用形式，由希區考克（Henry Russell Hitchcocok）和菲利浦強森（Philip Johnson）於 1932 年首度定義出來，約在 1925 至 1965 年之間持續發展，國際風格結合了歐洲現代主義運動和包浩斯主義，隨後矚目焦點移至美國，再從美國流行到全球。

伊萬（iwan）

位於清真寺正門附近的矩形門廊或空間，通常為至少單邊開放的拱頂形式，也常被稱為利萬（liwan），有時候也會在伊斯蘭住宅建築裡出現。

賈利（jaali）／嘉麗斯（Jalis）

一種以幾何或書法文字為圖案的鏤空式遮屏設計，空氣流通的同時也能保有半開放視野，常見於伊斯蘭與印度建築中。

百葉窗（jalousie windows）

依據不同地區，也被稱為 louvres（百葉窗），這類型的窗戶外框具有直式雙軌，雙軌上固定相疊的玻璃或木製水平板，透過機械式的手搖搖把或中央木桿可統一開合。常見於副熱帶或熱帶氣候地區，並與外部的百葉窗搭配。這些平板條有時候以特定角度傾斜，可讓暴雨期間仍保持通風同時阻擋雨水。

拱心石（keystone）

拱心石是一塊放置於圓拱或拱頂最高頂點的楔型石塊，具有利用側向力讓其他石塊向拱心石靠過去，並鎖定在固定位置。

聖母禮拜堂（Lady Chapel）

獻給聖母瑪莉亞的基督教小禮拜堂，通常是作為突出的衛星建築，建於主教堂高壇的東邊與一般教堂高壇的南邊，平面圖通常呈現矩形。

涼廊（loggia）

一種單邊或是多邊開放並以支柱為支撐結構的長廊。主要開放的一側通常會面向特定景觀，像是公共廣場或花園。

馬薩式屋頂（mansard roof）

兩段斜坡的複折式屋頂，共四個面向，下方斜坡較上方斜坡的高度更大、角度更銳利。較低的坡度可以防止外來的隨意窺視。這個設計是法式文藝復興的特徵，也是西元十九世紀法國第二共和國建築的常見特色。

馬什拉比亞窗（mashrabiya）

一種精緻的木質窗花格或突出在外的封閉結構，它是中世紀流傳下來的阿拉伯傳統建築元素，可讓建築內的人觀察外部環境卻不會被看見，同時提供遮蔽並保持通風。馬什拉比亞窗均由技巧高超的木工工匠精密結合每一扇遮屏，容許在極端炎熱氣候壓迫下，仍然保持可自然熱脹冷縮的幅度。

莫斯提左（mestizo）

這是一種在南非的西班牙殖民領土上發現，針對西元十八到十九世紀歐洲巴洛克建築的風土詮釋。主要特徵為底切雕刻特意製造出來的立體陰影。

小間壁（metopes）

在多立克柱橫飾帶上的三槽石飾帶（triglyph）之間的方形空間，通常有雕刻裝飾。

鐘乳內拱石（muqarnas）

伊斯蘭建築常見的過渡用裝飾特色，像是內角拱和圓頂之間的地帶，如牛腿狀的放射精緻雕刻重複排列堆疊而起，已被從地理位置辨別出三種不同的核心設計。

內殿（naos）

可參考「cella」的註釋。

門廊（narthex）

對於中世紀基督教教堂入口處門廊（antechurch／porch）的統稱。拜占庭教堂的形式有兩種：第一種稱為內前廊（esonarthex）位於正殿和其走道之前；第二種為外門廳（exonarthex）則是在正面之前。以上兩種型態均以柱子、圍欄或牆面作為不同區塊的清楚劃分。

天眼（oculus，複數為 oculi）

是指位於圓頂最高處的圓形開放式建築元素。

洋蔥拱（ogee arch）

洋蔥拱是向兩端呈 S 形的尖拱。

希臘神殿的後殿（opisthodomos）

位於古希臘神殿後方的內殿，是距離正門最遠的空間。

弧三角（pendentive）

圓頂結構中下凹的三角空間，作為圓拱和設置圓拱的方形或多邊形底座之間的過渡空間。

圍柱式建築（peripteros）

古希臘或古羅馬的內室，通常以連續牆壁封閉在內，周圍由依照比例打造的柱廊形成廊道。

主樓層／貴族樓層（piano nobile）

是指豪華宅邸的主要樓層，其中包含數個接待廳。貴族樓層通常位於架高地面之上的樓層，具有比其他樓層更挑高的設計。

底層挑空（piloti）

利用墩柱、支柱或高腳設計將建築的底層架高，下方並留有開放的流通空間。由柯比意帶動熱潮，但最初的起源為一般風土建築。其他的變化包括尼邁耶（Oscar Niemeyer）的 V 字和 W 字底層架空。

夯土（pisé de terre）

字源為法文的壓縮、夯實土牆結構。是一種古老而天然的建築方法，熱效率極高，並使用了像是泥土、白堊土、石灰和礫石等永續材料。

皮希塔克（pishtaq）

清真寺的主要入口設計，通常由一串拱頂通道和一個平面長方外框組成，由此處通往伊萬（iwan）。它的功能在於強調建築物的存在感。

前殿（pronaos）

為古希臘神殿最前方的前殿，在內殿之前構成一個門廊區域。

馬車門廊（porte-cochère）

位於建築入口處，提供馬車或車輛乘客上下交通工具的遮蔽區域。通常四面均為開放式，中間留作車道使用。

駟馬雙輪戰車（quadriga）

由四匹馬並排拉起的雙輪戰車。

鋼筋混凝土（reinforced concrete）

以鋼條或鋼絲嵌入混凝土以增進抗拉強度。

塞利安窗（Serlian window）

一種由三個部件構成的窗型，中央是上方帶有圓拱的大窗、兩側為頂部帶有方形裝飾的狹長窗。此窗型命名來自義大利建築師──塞巴斯蒂塞利歐（Sebastiano Serlio），他曾在西元 1537 年的建築著作中提及此設計。「塞利安窗」也常被稱為「帕拉底歐窗」，因為後者的開窗方式在帕拉底歐的作品中也非常普遍。

堆棧通風（stack ventilation）

一種自然通風的設計，利用密閉空間中熱空氣會上升於冷空氣之上的煙囪效應（stack effect），提供熱空氣的出口以創造局部真空，同時引入外部大氣中較冷的空氣進來，以此循環方式替換熱空氣。這個系統在室內戶外溫度具有顯著差異的氣候條件下最能發揮作用。

窣堵波（stupa）

佛教大型紀念建築中的圓頂式或蜂巢形的大佛塔。

神職長椅座（synthronon）

早期基督教和拜占庭教堂中的神職人員長椅，一般被設置在半圓形後殿，或者後殿架高的講壇任一側。

平台階梯（talud-tablero）

前哥倫布時期的一種中美洲盛行的建築形式，也常以西班牙文直譯為斜牆和平台。常見於和墨西哥古城特奧蒂瓦坎（Teotihuacan）有關的金字塔型建築。它是由一個向內傾的斜牆（talud）和放置其上的平台（tablero）構成，而下層通常比上層略為突出一些。

榻榻米（tatami）

一種以稻草和燈芯草製作的日式傳統地墊，製作尺寸的標準比例為 2：1，依此標準讓「疊（jo）」成為了房地產的丈量單位，一疊等於一張榻榻米。依照每個地區和丈量方式，舊建築與現代房屋的計算不盡相同。

小禮拜堂（tempietto）

一種近似於神殿的小型宗教建築，通常是圓形。

蜂巢式建築（tholos）

是指圓頂相關的圓形建築、圓頂建築本身。石造、拱頂托樑、尖頂的邁錫尼墓地。

木框／木骨架（timber framing）

以木工為建造基礎的結構工法，又稱為樑柱式工法（post and beam），利用大型木料，如榫眼和榫頭的榫接技巧──藉由孔洞接收對應形狀嵌入，製作出公母榫接部件。木框架之間的中空區域則填充其他材料像是石膏、磚塊、木壁板或稻草等等。

樑柱結構（trabeated）

基礎工法之一，也常稱為支柱與橫楣（post-and-lintel），由兩支直立柱支撐其上方水平向跨越的橫樑。

樓座／三拱式拱廊（triforium）

位於教堂中殿拱門上方的拱廊，在中殿與天窗之間構成一段上層的走道。

山花中心柱（trumeau）

樑柱結構的入口過道中間的垂直支撐柱，通常用於基督教教堂和主教堂的半圓形山花。

山花（tympanum）

入口過道上的半圓形或三角形區域，以橫樑和拱為界線，通常帶有浮雕裝飾。

X 型斜撐（X-brace）

X 型斜撐可以減低建築物的側向力負擔並移轉至外部，由工程師法茲勒康（Fazlur Khan）開發出來，他在 1970 年的芝加哥約翰漢考克中心（John Hancock Center）採用了革命性的鉸鏈彈性 X 框架結構與對角線支撐鞏固大樓外部，讓這座摩天大樓能夠達到高度任務，同時減少整體鋼材的總重量。

伊斯蘭女性閨房（Zenana）

伊斯蘭建築中為女性保留的分區宿舍、公寓或特定區域，可能會有精緻設計的皇室建築群，或以簡單屏風、簾幕做區隔劃分的地方。

索引

建築風格關鍵元素圖鑑
一窺經典設計精髓，剖析東西建築細節

作　　者｜瑪格麗特弗萊徹 Margaret Fletcher
繪　　圖｜羅比波利 Robbie Polley
譯　　者｜盧俞如
責任編輯｜陳顗如
封面設計｜莊佳芳
美術設計｜賴維明
編輯助理｜劉婕柔
活動企劃｜洪擘
國際版權｜吳怡萱

發 行 人｜何飛鵬
總 經 理｜李淑霞
社　　長｜林孟葦
總 編 輯｜張麗寶
內容總監｜楊宜倩
叢書主編｜許嘉芬

出　　版｜城邦文化事業股份有限公司麥浩斯出版
地　　址｜104 台北市中山區民生東路二段 141 號 8 樓
電　　話｜02-2500-7578
E mail ｜ cs@myhomelife.com.tw
發　　行｜英屬蓋曼群島商家庭傳媒股份有限公司城邦分公司
地　　址｜104 台北市中山區民生東路二段 141 號 2 樓
讀者服務專線｜0800-020-299
讀者服務傳真｜02-2517-0999
E mail ｜ service@cite.com.tw
劃撥帳號｜1983-3516
劃撥戶名｜英屬蓋曼群島商家庭傳媒股份有限公司城邦分公司
香港發行｜城邦（香港）出版集團有限公司
地　　址｜香港灣仔駱克道 193 號東超商業中心 1 樓
電　　話｜852-2508-6231
傳　　真｜852-2578-9337
馬新發行｜城邦（馬新）出版集團 Cite(M) Sdn.Bhd.
地　　址｜41, Jalan Radin Anum, Bandar Baru Sri Petaling,57000
　　　　　 Kuala Lumpur, Malaysia
E mail ｜ service@cite.my
電　　話｜603-9056-3833
傳　　真｜603-9057-6622
製版印刷｜凱林彩印股份有限公司
版　　次｜2023 年 05 月初版一刷
定　　價｜新台幣 799 元

建築風格關鍵元素圖鑑：一窺經典設計精髓，剖析東西
建築細節
/ 瑪格麗特弗萊徹（Margaret Fletcher）文字；羅比
波利（Robbie Polley）繪圖；盧俞如翻譯 . -- 初版 .
-- 臺北市：城邦文化事業股份有限公司麥浩斯出版：英
屬蓋曼群島商家庭傳媒股份有限公司城邦分公司發行，
2023.05
　面；　公分 . -- (Architecture；13)
譯自：Architectural styles : a visual guide
ISBN 978-986-408-924-6(平裝)

1.CST: 建築美術設計 2.CST: 建築藝術 3.CST: 建築圖樣

921　　　　　　　　　　　　　　　　　112004406

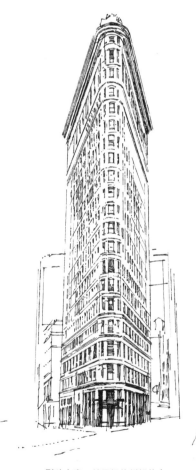

熨斗大廈。美國紐約州紐約市
(Flatiron Building, New York City, New York, US)